沽溉墨缘 启功题

高宇昂 编著

北京师范大学出版集团
北京师范大学出版社
BEIJING NORMAL UNIVERSITY PUBLISHING GROUP

高宇昂 编著

北京师范大学出版集团
北京师范大学出版社
BEIJING NORMAL UNIVERSITY PUBLISHING GROUP

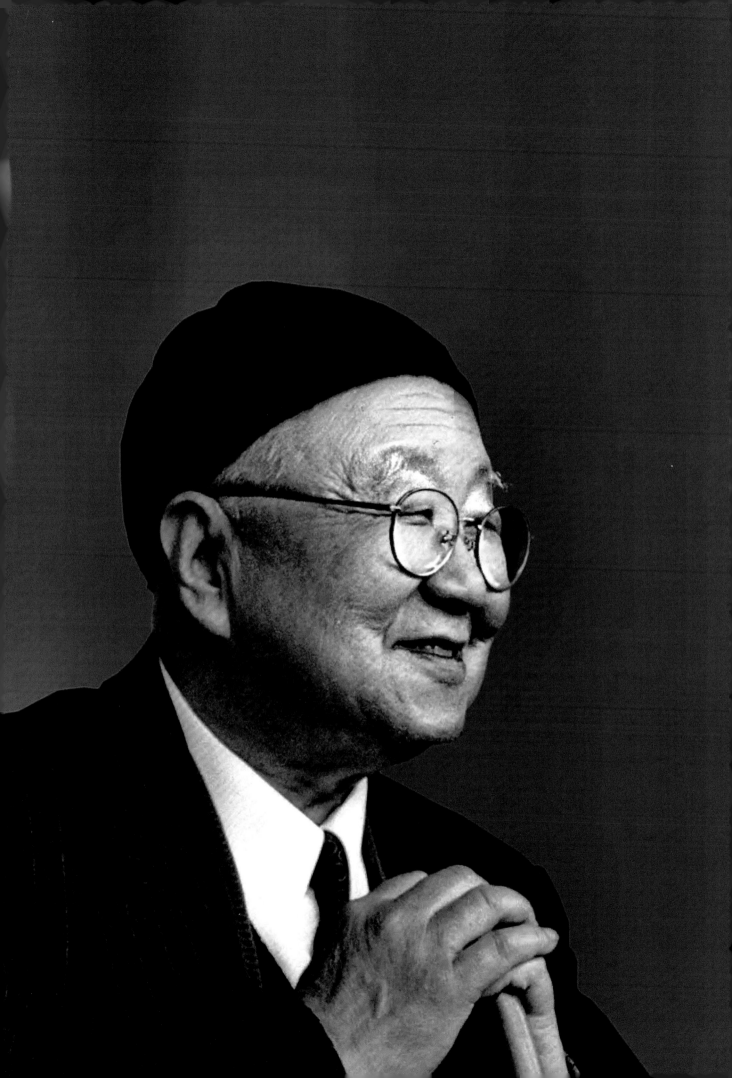

图书在版编目（ＣＩＰ）数据

海滋墨缘 : 启功先生访日交流墨迹选 / 高宇昂编著 . -- 北京 : 北京师范大学出版社， 2018.3

ISBN 978-7-303-22946-8

Ⅰ． ①海… Ⅱ． ①高… Ⅲ． ①汉字－法书－作品集－中国－现代 Ⅳ． ① J292.28

中国版本图书馆 CIP 数据核字 (2017) 第 250416 号

营 销 中 心 电 话　010-58805072

北师大出版社高等教育与学术著作分社　http://xueda.bnup.com

HAISHI MOYUAN

出版发行：北京师范大学出版社 www.bnup.com

北京市海淀区新街口外大街 19 号

邮政编码：100875

印　　刷：北京盛通印刷股份有限公司

经　　销：全国新华书店

开　　本：889mm×1194mm　1/16

印　　张：30.75

字　　数：820 千字

版　　次：2018 年 3 月第 1 版

印　　次：2018 年 3 月第 1 次印刷

定　　价：398.00 元

策划编辑：卫　兵　　　　　　责任编辑：王　强　王　亮　荣　敏

美术编辑：王齐云　　　　　　装帧设计：王齐云

责任校对：陈　民　　　　　　责任印制：马　洁

序

张铁英

启功先生是当代书坛的领袖级人物。其作品儒雅高华，挺秀俊朗，形神兼备，宛若天成。启功先生写字正如苏东坡作文，笔挥纸上，墨润毫间，曲折进退，无不如意；行于所当行，止于所当止。其结字严整，点画灵动，气脉通畅，骨肉停匀。绝无故作姿态、野乱狂怪等弊病。笔歌墨舞，足资典范。

他不仅是书法家，更是教育家、古典文学专家、书画鉴定家、国画家和诗人。他是一位饱学之士，于学无所不窥，素有国学大师之誉。

启功先生不仅人品高洁，学为人师，行为世范，严于律己，光明磊落；而且淡泊名利，自奉俭约，热心公益，助人为乐。是一位德高望重的谦谦君子。

启功先生的人品、学问、书法得传中华文化正脉。他的书法不仅在国内受到高度的重视和广泛的好评，而且影响遍及域外整个汉文化圈中的日本、韩国、新加坡等国家。

中日两国一衣带水，同种同文，民间的友好往来源远流长。改革开放之后，中日两国迎来了民间友好交往的高潮，而书家互访、书法联展是两国民间交往具有代表性的典范之一。

出身皇族，身兼学者、鉴定家、书画家、诗人和佛学家身份的启功先生理所当然地受到日本友人的敬仰与追捧。日本友人、展览馆、博物馆、美术馆争相收藏启功先生的作品，日本老一辈的书法家竞相与启功先生举办联合展览。

启功先生在与日本等外国友人进行书法交流、书法联展时，从来不计身价、不讲报酬。面对种种困难，他不顾年迈，始终满腔热忱，倾情奉献。

他把这种交流提高到弘扬中华文化的高度去对待，他时刻想到的是国家和民族的荣誉。他不愧为向域外传播中华文化杰出的民间使者。

启功先生提供给日本展览方的数百件

作品都是精心之作。日本方面在编辑出版时，态度认真严肃，绝无替换夹带之虞。书中所收都是启功先生的作品原件，我们在学习、研究，或鉴定时都可以放心大胆地使用。

时光荏苒，当时参加中日书法交流和联展的相关人士相继谢世或日趋迟暮，各种资料面临散佚的状态。一位有责任感的年轻人注意到这一点，他就是在启功先生晚年经常趋府拜谒、亲承謦欬的高君宇昂。他专攻书画鉴定专业多年，由于兴趣所在，因此他苦读勤修，乐在其中。高君不尚空谈，勇于实践，以故学识眼力，均进步很快。

为搜集启功先生访日的珍贵资料，他不畏烦难，不惜代价，多次访日并坚持数载，所幸收获甚多。从报刊宣传、作品资料到理论文章，几无遗漏。遂发心编辑一部启功先生访日交流全程总汇的图书，为学习、研究、鉴定启功先生书法绘画的读者提供一册图文并茂的珍贵资料。

一本书就是一项工程。近二十年历史，上百种资料，四百余件作品，从书名的推敲到全书的结构，从作品的释文到版式的设计，以及从文章的组织到印张的斟酌等，都不是能够轻易达标并做"好"的。

高君满怀着对启功先生的崇敬之情，满怀着对每一份资料的敬畏之心，知难而上，全力以赴。有志者事竟成，高君其勉旃。

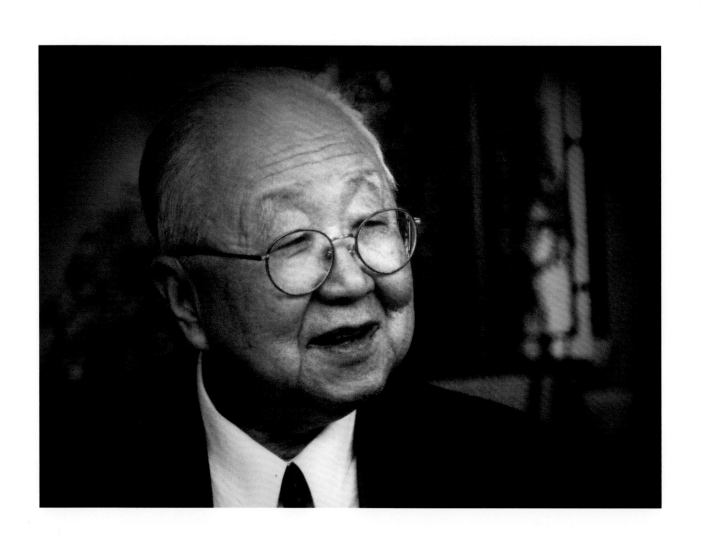

目 录

第一章　书画个展

第一节 一九八三年 荣宝斋与西武百货合办启功书作展

初访扶桑二十年

——记启功先生一九八三年日本书作展

雷振方

20世纪70年代末80年代初，中国在改革开放政策的推动下，文化事业蓬勃发展，各种艺术门类都呈现出繁荣的景象。书法，做为中国文化艺术的一种特殊形式，得到了广大人民的重新认识与热爱，群众性的学习书法活动广泛开展。许多当时的书法家，也重新拿起了毛笔，书写了大量优秀作品。同时国外的书法代表团，特别是日本书道代表团，大量来到中国参观访问，购买中国优质的文房用品，这些代表团的来访，一方面使中国书法者开了眼界，另一方面，一些现代前卫派的日本书风也带来了很大影响，更有个别的日本访问者似乎在炫耀日本书法的强势。面对这样的情况，荣宝斋当时推举出了启功、沙孟海、林散之、费新我、董寿平等几位德高望重的老先生，将他们的书法作品介绍给外国友人。以显示中国书法界的强劲实力。同时荣宝斋也先后在日本东京、大阪为费新我先生、启功先生、董寿平先生举办了书法作品的专展。这些展览在日本引起了很大轰动，为弘扬中华民族的优秀文化赢得了极高的声誉。

启功先生的展览是在1983年举办的。赵朴初先生为展览题字"启功书作展"，并为出版的书法作品集亲自写了序言，赵朴老在序中对启功先生的书法成就作了很高的评价，并祝愿展览为中日两国的文化交流起到推动作用。我有幸参与了展览的准备工作，并跟随先生一起参加了日本的展览活动。作为一个后学小子，在整个展览的过程中，我向先生学到了许多知识，先生当时所书写的那些作品给我留下了深刻的印象，也使我对先生的书法造诣有了初步的认识和理解。

启功先生在文章中曾提到他的几位恩师，先生少年时"有作一个画家"的愿望，先是拜贾羲民先生为师学画，后又从吴镜汀先生学画，由于先生的勤奋、聪慧，终于成了一个画家。我们现在看到保存下来的一些先生年轻时的绘画作品，在笔法、用墨、着色、构图等方面都是十分出色的。如果不是1957年的那场政治运动，先生一定会创作出一大批精美的作品。戴绥之先生是先生在经、史、文学方面的老师，因

此启功先生在古文学习中打下了深厚的基础，如今先生在古典文学方面的研究与考证之成就是大家公认的。先生的另一位重要的恩师是陈垣先生，他在《夫子循循然善诱人》一文中曾满怀深情地做了追忆，以纪念老师百年诞辰。先生是一名德高望重的教授，经历了八十年的教学生涯。

作为画家、学者、教授，先生不负几位恩师的厚望，然而先生没有想过要做书法家，也没有人做过先生的书法老师，当然先生年轻时也无处寻求教习书法的导师。但是先生却成为了书法家，而且是当之无愧的书法家，还做了书法家协会的主席，是当之无愧的主席。这一切绝不是偶然的，如果我们读了先生的"论书绝句"，认真读懂了那一百首诗的含意，我们就一定会感到，这是对中国书法史所做的多么精辟的论述，而这些二十八字一首的绝句是先生花费了多少心血深入研究所得的结晶。我觉得读"论书绝句"就是读一部中国书法史。但书法史读的好的人不一定会写字，更不一定会写好字。

启先生是怎样开始学习写字的呢。先生在作品选集自序中说："关于写字，当然自幼也不例外地描红模，写仿影，以至临什么欧颜字帖，不过是随时应付功课，并没有学画的那样'志愿'。在十七八岁时，一位长亲命我给他画一幅画，说要裱成挂起，这对我当然是非常光荣的，但是他又说：'你画完不要落款，请你的老师代你写款。'这对我可说是一次'沉重的打击'，'使我感到奇耻大辱'。从此才暗下决心，发奋练字，从这事证明，愤悱实是用功的

起点。"由此可见先生是发愤而学习书法的，另一方面陈垣先生曾教导说："字写不好，学问再大，也不免减色，一个教师板书写的难看，学生看不起。"这是先生学习书法的又一个动力。

先生在学习书法的过程中是十分刻苦的，所临写的碑帖也是非常广泛的。我们不妨再引用一段"论书绝句"第一百首的跋语："余六岁入家塾，字课皆先祖自临九成宫碑以为仿影，十一岁见多宝塔碑，略识其笔趣，然皆无所谓学书也。廿余岁得赵书胆巴碑，大好之，习之略久，或谓似英煦斋。时方学画，稍可成图，而题署板滞，不成行款。乃学董香光，虽得行气，而骨力全无。继假得上虞罗氏精印宋拓九成宫碑，有刘权之跋，清润肥厚，以为不啻墨迹，固不知为宋人重刻者。乃逐字以蜡纸钩拓而影摹之，于是行笔虽顽钝，而结构略成，此余学书之筑基也。以后杂临碑帖与夫历代名家墨迹，以习智永千文墨迹为最久，功亦最勤。论其甘苦，惟骨肉不偏为难。为强其骨，又临玄秘塔碑若干通。"业精于勤，可见先生在临习碑帖上所下的功夫是何等之勤。再看先生所写的"二论"，"论书随笔"和"论书札记"，文中所述的有关书法理论是何等的通俗、精辟，如果与那些有名气的能够写字的"书法家"相比，我觉得启功先生才是一个真正的"书法家"。

1983 年的赴日本展出，是先生第一次跨出国门的书法展，也是个人的第一次书法展，展品共计 160 件，可以说代表了先生 80 年代的书法风格。其中有 19 件绘画

作品，这也是先生搁置画笔多年后，首次对外公开展示画作，虽是小品，题材也不过是松、梅、竹、兰，但是幅幅清雅苍润，"娱间每弄丹铅笔，犹见平生可告心"。这题在朱笔兰竹上的诗句，写出了先生以画抒情的心声。

那时候的书画经济价值，没有现在这样的高，先生的收入也就是学校的薪金，但先生为酬答别人的索书，从不收取他人的稿酬，不但不收稿酬，还要买纸，写好送予他人，这其间所耽误的宝贵时间，就更无从可计了。先生有诗题曰："友人索书并索画，催迫火急，赋以答之。""来书意千重，事事如放债。邮票尚索还，俨然高利贷。"教书育人之余，尚要写作，学术研究，再闲余的一点时间，怎能够还那数不清的笔墨债呢？积攒一些作品参加展览，更是谈何容易。后来在 1987 年先生与日本书法家宇野雪村联合举办展览时，写过一段话："由于以上种种原因，所以我拿出一两件或少数几件去参加某些大型的联合展览，还比较多的，至于个人的作品独自展览，则极少极少。一个展览即使是小型的，总不能少于四五十件，一气写出固然不易，零星积攒，又常随积随被人拿走，若没有友好督促，像这些展品是无法写出的。"先生这些话虽然是日本展之后四年所说，其实同那时的情况是完全一样的。可以想象当时 160 件作品的积攒是多么的不容易。记得二十年前，先生将写好的作品或五张一卷或十张一卷交给我，由我替他积攒，暂存放在荣宝斋，因为放在家中随时都会被有些自视与先生"极熟"的人随手"抄"走。160 件作品前后积攒了

一年，是多么的不容易。总算够了办个专展的数量。

先生所书写的展品内容广泛，可以分为四个部分。

一是以唐宋诗词或其中的佳句为多，也有晋人和明僧的诗句等，这一部分也就是先生有一方印文所刻的"前贤句"。二是节临淳化阁帖，大观帖等名帖。三是先生自己所作的诗词、铭文。四为两个字的吉语佳词。先生选择了这么丰富的书写内容是深思熟虑的。当时来访的许多日本友人对中国的文化了解不是很多，大多数只是知道少数几首唐诗，特别是对张继的《枫桥夜泊》最熟悉，而中国的许多书家也爱书写这首诗，因此到处都可以看到"月落乌啼霜满天"。我想先生那时选择这么广泛的题材做为书写的内容到日本去展览，就是要弘扬中华民族博大精深的优秀文化。

下面对先生所书写的内容做一简要介绍：

先生最早选了晋人郭璞《游仙诗》中的一段"临河把清波，陵岗掇丹荑，灵溪可潜盘，安事登云梯"。北齐敕勒民歌："敕勒川，阴山下，天似穹庐，笼盖四野，天苍苍，野茫茫，风吹草低见牛羊。"先生在书后题："不能自署金字者，方能有此天籁。"还有北齐诗人谢朓《晚登三山还望京邑》一诗中的名句"馀霞散成绮，澄江静如练。"所书唐人诗，有杜甫《望岳》诗中佳句"一览众山小"，先生称为"少陵绝唱"。李白诗"忆旧游寄谯郡元参军"中句"手持

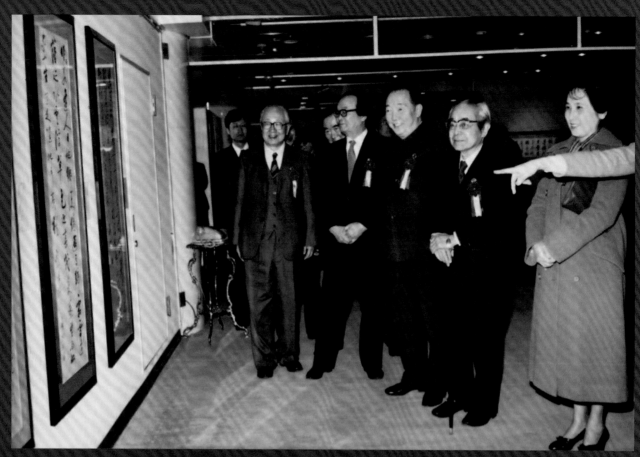

展览开幕时嘉宾共同观展 右起：驻日大使宋之光的夫人 青山杉雨 宋之光 宇野雪村 启功先生 荣宝斋代表雷振方

锦袍覆我身，我醉横眠枕其股"。宋人诗词选书较多，有苏轼的诗"春江欲入户，雨势来不已，小屋如渔舟，蒙蒙水云里"。《赤壁赋》中句"山川相缪，郁乎苍苍。月明星稀，乌鹊南飞"。陈与义的诗句"客子光阴诗卷里，杏花消息雨声"。柳永词《望海潮》中句"有三秋桂子，十里荷花"。文同的诗"相如何必称病，靖节奚须去官，就下其谁不许，如愚是处皆安"。宋人纨扇书诗"芳草西池路，紫荆三四家，忆曾骑款段，随意人桃花"。明人诗有僧德清的"作客逢人日，他乡复倦游，马蹄霜雪远，萍迹水云浮。草色迎春茂，炎蒸望未收，家山生意足，随地可夷犹"。明僧句"雪晴斜月浸檐冷，梅影一枝窗上来"。清人诗有何绍基的"我爱栏杆架，横平似水流，量来三四丈，曲折不胜秋。我爱栏杆里，

流萤照寂寥，倚栏人不见，清露上芭蕉"。等等，这里只能选出一部分介绍，先生所选书的这些诗句，都是音韵合偕，对仗工整的佳句，可以使人们在观看书法作品的同时又欣赏了优美动人的中国古典诗词。另外先生还对所书写的一些词句，作一些点评和解释，既抒发了自己的观点，也使观者学到了许多知识。如："古松古松生古道，枝不生叶皮生草，行人不见松栽时，松见行人几回老。"旁题"宋僧诗也，似脱实粘，故为第二乘语"。书宋人楼钥诗"定州一片石，石上数行字，千人万人题，只是这个事"。旁题"宋人嘲定式兰亭语"。又如："一去二三里，烟村四五家。此小儿红模中语，致佳，惜后二句不称"。后两句当指明"亭台六七座，八九十枝花"。书锺嵘诗品中句"空潭写真，古镜照神"。

题"诗品句即其文格"。书谢灵运《登池上楼》诗句"池塘生春草，园柳变鸣禽"。题"春从仄渎，是两律句，此其所以为佳也"。先生的这些点评，简单明了，对于观者来说是起到了寓教于诗的作用吧。

在临帖的作品中，先生临有淳化阁帖，王羲之十七帖，宋拓泉州帖，怀素自叙帖，圣教序，宝晋斋帖等，并在临书旁加题。如临怀素"祝融高坐对寒峰高坐两行素书入神，米老所评不虚也"。临十七帖"知彼清晏……"一段题"此帖阁本不如馆本所摹"。临王羲之题"米临右军远胜唐摹，宝晋斋帖本是也"。临献之《鸭头丸帖》"晋人作草，尚不联绵，此帖每三字笔势一换，真迹中分明可按也"。草书《张猛龙碑》文"积石千寻，长松万仞"。注"张神冏中语，其书格似之，夙尝二句题之座右，顾不敢以楷笔书之"。先生这些精辟的评语定使观者受益匪浅，又可以说是寓教于书法了。

先生所书的自作诗有26首，大多是题画、论书、纪游之作。如：《题明人画一首》"堂前燕子去而归，堂上居人是又非，领取画家真实义，柳枝常绿燕无违。"虽是题明代人画作，实是作者自己的抒怀。书《论书绝句之八十三》："憨山清后破山明，五百年来见几曾，笔法晋唐原莫莫，当机文董不如僧。"这里对明代僧人憨山德清、破山海明的书法给予很高的评价。《题雷峰塔残经袖卷》："黎枣雕镌溯晚唐，零玑碎玉出钱塘，袖中塔影庄严在，便是雷峰夕照长。"第三句"袖中塔影"四字，真是绝妙之辞。"巍然歌吹古扬州，历历名贤胜迹留，劫火十年烧未尽，绿杨丝外

夕阳楼。南行杂诗之一。"这首既是写景也是歌颂拨乱反正后的新气象。先生还书写了旧砚铭一首："粗砚贫交，艰难与共，当欲黑时识其用。"砚是写诗文作书画的必要工具，先生大多数的文稿都是用毛笔所书，砚铭中包含着多么深的情感啊。先生在古典诗词方面的成就是大家都知道的，我这里只是想说先生用自己的诗词书写法书作品，是在告诉我们书法家应该是自己会作诗的。把自己所作的诗，书写或描画出来，在中国古代早就有了，每个时期都有不少诗、书、画三者俱佳之人，只是今天能作好诗的书画家大概是不多的，在这方面我们是应该很好地向启先生学习的。

展品中先生还书写了多幅两个字的吉语、佳词，如"停云""雅鉴""逢辰""众妙""希声""芳蔼""虚心""飞鸿"等，词义简明，文雅清高，这些横竖规格不同的作品，使展览的内容丰富多样，增强了观展效果。

这些法书作品的书体也是多样的，有行楷书、行书、行草、草书几种面貌。先生书写的书体，与陈垣先生的教导是分不开的。先生的文章中曾写的到，陈先生"对于书法则非常反对学北碑。理由是刀刃所刻的效果与毛笔所写的效果不同，勉强用毛锥去模拟刀刃的效果，必致矫揉造作，毫不自然"。先生在《论书绝句》中有"半生师笔不师刀"之句，并自谦说是"陈老师艺术思想的韵语化罢了"。其实先生的书法创作之中，也正是包含着对陈垣先生艺术思想的实践。陈先生对先生的影响还有另外一个方面，"先师励耘老人每诲功曰，学书宜多看和尚书。以其无须应科举，故不受馆阁体字体拘束，有

疏散气息。其袍袖宽博，不容腕臂帖案，每悬笔直下，富提按之力。功后获阅法书既多，于唐人笔趣识解稍深，师训之语，因之益有所悟。"纵观先生的法书作品，处处体现着陈先生的艺术思想。

展览中有一些行楷书体作品，而这里面的楷书，不是那种"矫揉造作，毫不自然"带有碑版味的楷书，先生是用楷书的结构、行书的笔法写出了有自己独特风格的楷书。这个时期先生自己的书体风格已经形成，并在以后的书写过程中得到加强。这种行、楷交错，浑为一体轻松自如的书风正是先生在书法创新变革中取得的重要成绩。先生在"坚净居杂书"中对如何学习书法的多种问题给予了简明精辟的解答。在谈到行书写法时说："行书宜当楷书写，其位置聚散始不失度。楷书宜当行书写，其点划顾盼始不呆板。"先生所书写的行书既不失度也不呆板，潇洒秀逸，使人看了真是赏心悦目。在这次展览的作品里，许多幅用笔粗细相间，大字小字错落有序，行书中往往插入一两个草书字，使整幅作品富有跳跃感。

先生的草书主要是习用怀素《自叙帖》笔法，从"和尚书"中汲取气势雄厚的神韵。写一个字常是起笔厚重，收笔时如末笔可以放开，就将末笔拉长甩开再慢慢收笔。先生虽学"和尚书"，但绝没有他人学书后的那种野怪之气。行笔豪放却不失法度。展品中有一横幅"停云"二字，用草书写法，字形结构十分隽美，使观者赞叹不已。

一件写在纸上的书法作品，除去字书写的优秀外，布局、章法、题款、钤印也要安排得合理才成。在这方面先生的作品可以说是无可挑剔的。特别是题款、钤印的格式，已成为许多书写者的样板。展品中以条幅为最多，先生借鉴明代人书写大条幅的规格，有的写成一行半，有的二、三行，依内容而定，但在题款上比明、清人更规范，根据所剩空白的多少，决定题款字的多少，安排得恰到好处，使整张纸的上下左右，都留有合乎比例的空间。在空间处再决定钤印的多少和钤印的部位。这些看似很简单的事情，其实极有讲究，在白纸黑字中间点缀几方朱红的印记，可以使法书作品顿时满纸生辉。先生的钤印是最讲究的，特别是引首印钤的部位，没有固定的模式，根据第一个字的大小、字形而定，有的钤在字上方，有的钤在字的下方与第二字的中间，有的钤在第一字的中间，这虽然是作品中很小的一部分，但是如果处理不好就影响到整幅的观赏效果。可见先生在书法的创作中，就一个细小的部分都是下了大功夫的，所以先生以严谨的态度书写的作品赢得了极高的赞誉，也是当之无愧的。

在日本参观访问期间，启功先生参观了名胜古迹和东京的博物馆，拜访了日本书法家伊藤东海先生。当时伊藤先生已是九十岁的老人，但是对中国古代文化仍然非常崇敬。他家中到处是中国的书籍和碑帖，启先生同他就中日两国之间的文化渊源关系进行了交谈，也谈到了书法的发展情况。记得伊藤先生谈到日本的现代书法时，做了一个比喻，他说将一碗墨汁往墙上一泼，任由墨汁流淌，这就是现代书法。

当时我只是当作笑话来听。若干年后我看到有些书法展览中的作品难以入目，想起伊藤先生的话来，才觉得老人并非危言耸听。我们的书法既然是一种艺术，就应该给人以美的享受。启先生几十年来的辛勤工作，写出了那么多有关书法研究的文章，写出了那么多严谨认真的法书作品，正是为了使中国书法更好地继承下去，使中国书法将来更加美好。先生初访日本二十年

过去了，二十年间先生在教学、研究、创作中都取得了很多成绩，今天先生仍然不顾高龄，还在继续研究写作，我们衷心的祝先生健康长寿。

（此文见于《启功书法学国际研讨会论文集》 文物出版社 2003 年）

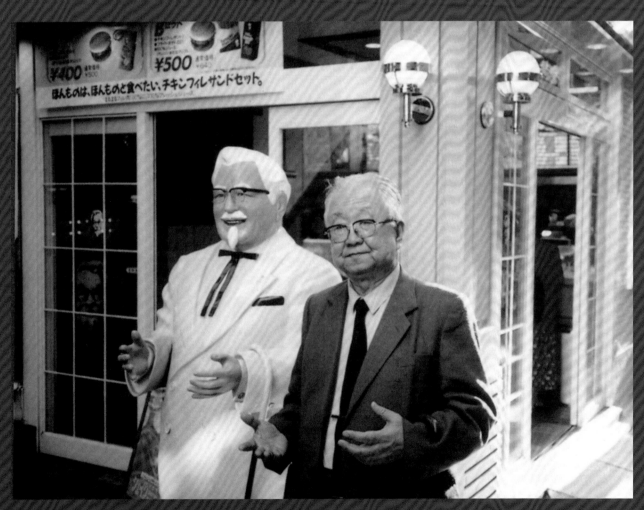

启功先生 1983 年摄于日本肯德基门口

西武百貨店致辞

ごあいさつ

謹啓

平素は格別のご愛顧を賜わり、誠にありがとうございます。

このたび、西武百貨店では、現代中国著名書家「啓功書作展」を開催するはこびとなりました。

本展は、日中両国の芸術文化交流促進を目的とした現代中国の優れた書画家を紹介する個展シリーズのひとつであり、書道家としては二回目の催しであります。

啓功先生は書道家として著名であるばかりでなく、詩人、歴史、文物等にも永い修養を積まれた著名現代中国書壇の重鎮であります。

筆の穂先を通して書かれた作品には豊かな見識がうかがわれ、独特の風格が表現されています。

それは単に流麗な美しさにとどまらず巧みに構成されるその行間には、人間性が見事に融合されており一層の奥行きと幅を醸し出しており、観る人を魅了いたします。

今回出品されます作品は、本展のために特別に筆をふるった最近作百二十余点による展示即売会であります。

是非ご高覧賜わりますようご案内申しあげます。

一九八三年三月

株式会社 西武百貨店

敬具

宮川寅雄致辞

書道の源が中国にあることは、改めて言うまでもありません。現代の中国においてもなはり書道でありましょう。しかし、現代中国の書家や書作品については、日本で案外知られていないのが、現状ではないでしょうか。

芸術作品としての中国現代書作がより多く日本に紹介されることは、両国の文化交流の一環として、書道交流のみならず、友好と相互理解の促進に大きな役割をはたすに違いありません。

このほど西武百貨店が開催する「啓功書作展」は、現在中国書法家協会副主席を務め、中国書道界で活躍されている啓功氏の個展です。氏の、最近中国で発刊された書道の専門誌『中国書法』の編集長をも務め、書作のかたわら、中国書道芸術の普及と向上にも力を尽くしておられます。

現代中国の書作には、その背後に、漢字を生み、その文字に美を見い出し、それを育ててきた民族の長い歴史と伝統があります。それを踏まえて花開いた芸術的個性に、現代中国の書作の面白さを見ることができるでしょう。

現代中国書家による個展シリーズのひとつとして啓功氏の書作が、紹介されることを喜ぶとともに、今後、このような形式の文化交流、芸術交流が、いっそう発展するよう願っています。

一九八三年三月

日本中国文化交流協会
理事長 宮川寅雄

侯愷致辞

ごあいさつ

中日両国の書道文化交流は、永い歴史を有し滔々と流れながら、多くの愛好家より高い評価を得てまいりました。

このたび、啓功先生の書道展が日本において開催されますことはたいへん喜ばしい限りであります。

この展覧会は、豊かな鑑賞眼を持つ広範な日本の書画愛好家の皆様に、先生の優れた書画芸術の成果を御高覧いただくと同時に、中日両国の書画芸術交流を促進するうえからも大変、意義深いことと存じます。

啓功先生は、現代中国書画壇において欠くべからざる重要な位置をしめているとは申すまでもありませんが、歴史家、詩人、文物鑑定家としても多大の功績を残しております。

これらの知識を礎にした先生の作品は、力強く伸びやかな中に独特の枯れた風趣があります。

啓功先生が幼いころ、書を学んでいる時に、使っていた銅の鎮尺には《栄宝斎》の三文字があった事が以前ある文章に記されておりました。このように啓功宝斎の往来が以前より密接であった事、たいへん光栄なことでございます。

このたび、西武百貨店の協力を得て本展覧が開催できますことは、たいへんに光栄なことでございます。開催にあたり支援いただきました皆様に深く感謝いたします。

本展覧会の成功を祈念いたします。

一九八三年三月

栄宝斎経理 侯愷

宇野雪村致辞

賛 啓功書作展

啓功先生のお名前にはじめて接したのは、たしか、『雍睦堂法書』の跋文だった。この書を披閲したが刊行は民国三十一年（一九四二年）のことであったから今より三十年も前のことである。その書を入手したのが昭和二十五〜六年頃であるからその後の誌上で論稿に接するようになり、最近では「啓功叢稿」その他の文物にも教示を受けている。

また、はじめてお会いしたのは、一九七九年の秋、山東省旅行の途次北京の慶雲堂での書画の席上であった。一九一二年生まれの同い年であることも親近感を強くした。

論書一首といて
　義献深醇旭素狂
　流傳遺法入扶桑
　不徒古墨珍三筆
　小野原風並擅場
とある。

先生の書は温雅で清浄、規格正しく全く先生の人柄にふさわしい。現代中国の書壇を代表される方であることは今更ここで述べるまでもない。

このたび西武百貨店で先生の個展が開催され、来日されるという、数々の先生の作品を鑑賞できることと共に久方振りにお会いできることが楽しみである。

一九八三年三月

宇野雪村

趙朴初致辞

祝 啓功書作展覧

中国書道は東方文化独特の芸術であります。

その歴史は古く、古代に八種の書体が創造されております。その中の大篆は秦時代よりはじまった青銅器、竹簡、帛書の隆盛とあいまって、芸術的な妙技を加えながら完成された王羲之の書作は名家の宝物として、代々受けつがれ、書を志す人々から貴重な手本として苦心模倣、運筆模写されてまいりました。

なかでも、書聖、といわれた東晋時代の偉大な書家、王羲之の功績は計り知れなく世界にもその名を崩せていません。

啓功氏は王羲之、鍾繇、張芝、王献之、に深く感銘を受け、書の原理、法則を学んだのち、さらに修練を重ね独特の書境地をひらいてまいりました。

その成果は、清勁蒼秀と、たたえられ芸術界より高く絶賛されております。

古代隋朝、唐朝から海島を通して日本に伝播した書道芸術は精緻で千古に伝わっております。唐朝の時に伝えた空海大師の宮廷内での書作ひとつを重ね独特の書境地をひらいてまいりました。また大師の模写した羲之の真跡とあいますほど優れておりました。

このたび啓功氏が書作の精品を携えるとともに日本で展覧する機会を得たことは、両国書道界の友好を進展させると同時に文化交流の歴史に新らたな美徳を継承することでしょう。

展覧会の成功を心より祈念いたします。

一九八三年三月

趙朴初

趙朴初略歴
一九〇七年生れ、現在、北京在住。
書法家・詩人。現在、北京書学研究会会長をはじめ、多数要職を兼任。

報刊宣伝

◇啓功書作展　18〜23日、西武百貨店　池袋店6階の美術画廊。啓功氏は北京師範大教授、中国書道を代表する書家。新作約百五十点を展示。無料。

（編者注：文章排列先后，一依原書。）

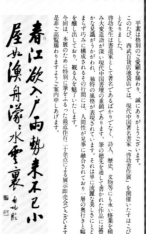

展览明信片（正面及背面）

展览作品集书套

作品集封面

作品集出版信息

说明：

以下一百六十件作品皆出版于《启功书作展》，株式会社西武百货店，1983 年。

醲醴風流半信陵

珠申啓功并書淺於浮光掠彩之樓年七十有一

一九八三年元月檢筬見吳聯倚醉拈此距獲荷屋書時二十寒暑矣

文章博綜希中壘

今易二字而書之以余悼鰥老病尚親杯酒于信陵之樂只余其半耳

吳荷屋有此聯心刻中壘歌行陵友人劉公九庵所貽不敢懸也

無可奈何花落去

似曾相識燕歸來 啓功書

作品年代：1983 年
释文：文章博综希中垒 醲醴风流半信陵 吴荷屋有此联 作
 刘中垒魏信陵 友人刘公九庵所贻 不敢悬也 今易二
 字而书之 以余悼鳏老病尚亲杯酒于信陵之乐只余其
 半耳 一九八三年元月检箧见吴联 倚醉拈此 距获荷
 屋书时二十寒暑矣 珠申启功并识于浮光掠影之楼年
 七十有一
 尺寸：136×34cm×2

释文：无可奈何花落去
 似曾相识燕归来 启功书
 尺寸：136×32.5cm

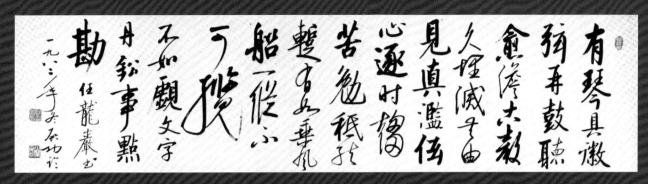

作品年代：1982 年

释文：有琴具徽弦　再鼓听愈淡　古声久埋灭　无由见真滥
　　　低心逐时趋　苦勉秪能暂　有如乘风船　一纵不可缆
　　　不如觑文字　丹铅事点勘　任龙岩书　一九八二年冬　启功临

尺寸：33×133cm

作品年代：1982 年

释文：千年妙斫出东都　谶纬纷陈义略殊
　　　足慰羹墙全璧在　蚕头燕尾任模糊
　　　一九八二年书曲阜观碑旧作　启功　时年七十

尺寸：33×136.5cm

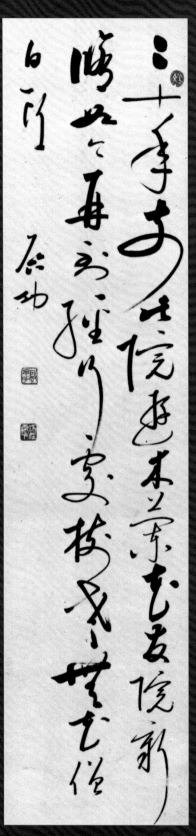

释文：二十年前此院游　木兰花发院新修
　　　如今再到经行处　树老无花僧白头　启功

尺寸：136×34cm

释文：我爱阑干架　横平似水流
　　　量来三四丈　曲折不胜秋
　　　我爱阑干里　流萤照寂寥
　　　倚阑人不见　清露上芭蕉
　　　启功偶书

尺寸：153×40.5cm

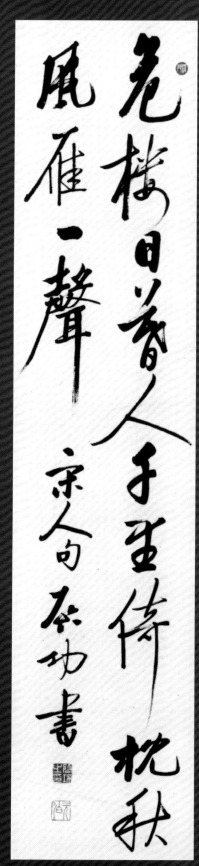

释文：危楼日暮人千里
倚枕秋风雁一声
宋人句 启功书
尺寸：136×32.5cm

释文：居下位 只恐被人谗 昨日偶吟青玉案
几时曾唱望江南 请问马都监 启功
尺寸：136×34cm

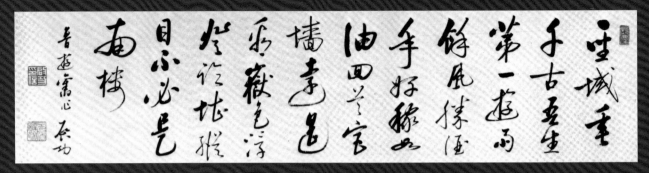

释文：圣域垂千古 吾生第一游 雨馀风胜酒 年好稼如油
回首宫墙远 遥看岳色浮 登临堪纵目 不必是南楼
鲁游旧作 启功
尺寸：33×136cm

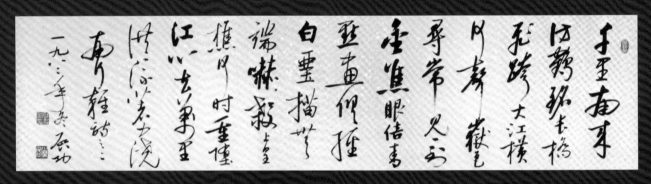

作品年代：1982 年
释文：千里南来访鹤铭 长桥飞跨大江横
河声岳色寻常见 一到金焦眼倍青
点画俱经白垩描 无端吓杀上皇樵
何时重坠江心去 万里洪流著力浇
南行杂诗之二 一九八二年冬 启功
尺寸：33×133cm

作品年代：1981 年

释文：万缕临风拂画栏 璇闺青琐闭春寒
黄莺啼断辽西梦 珠箔银钩晓月残
一九八一年夏偶书旧句 少作久忘
亦不足存 友人谈及 因复录之 启功

尺寸：136×33cm

释文：秋早川原净丽 雨馀风日晴酣
他日归耕剑外 何人送我池南 启功

尺寸：136×33cm

释文：春江欲入户雨势来不已
小屋如渔舟濛濛水云里 启功临
尺寸：136×32.5cm

释文：阆苑有情千里雪 桃李无言一队春
一壶酒 一竿身 快活如侬有几人 启功
尺寸：136×34cm

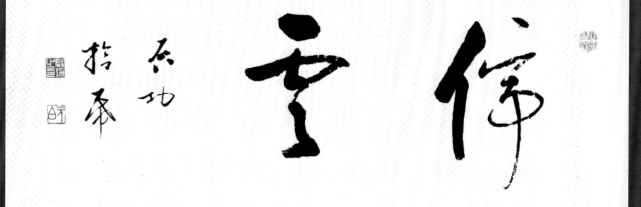

释文：停云　启功拾纸
尺寸：33×90.5cm

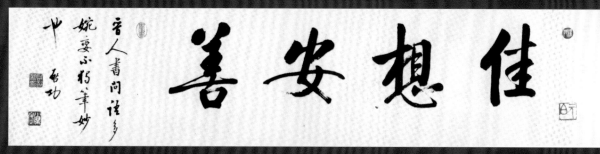

释文：佳想安善
　　　晋人书问语多婉娈　不独笔妙也　启功
尺寸：27.5×118.5cm

释文：藕花衫子柳花裙 空著沉香慢火薰
　　　闲倚屏风笑周昉 枉抛心力画朝云 启功
尺寸：102.5×33cm

释文：巫峡千山暗 江帆一片孤
　　　班班出蜀迹 历历印无殊
　　　云卷峦皱曲 风飘叶点疏
　　　元章矜刷字 书画本同涂 题画 启功
尺寸：103×33cm

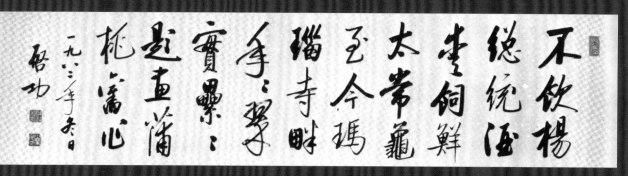

作品年代：1982 年
释文：不饮杨总统酒　爱饲鲜太常龟
　　　至今玛瑙寺畔　年年翠实累累
　　　题画蒲桃旧作　一九八二年冬日　启功
尺寸：33×133cm

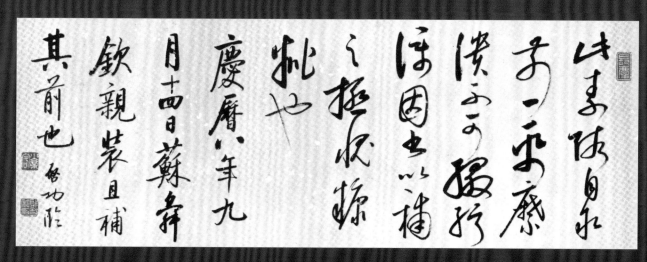

释文：此素师自叙前一纸糜溃不可缀缉仆因书以补之极愧糠粃也
　　　庆历八年九月十四日苏舜钦亲装且补其前也　启功临
尺寸：33×96cm

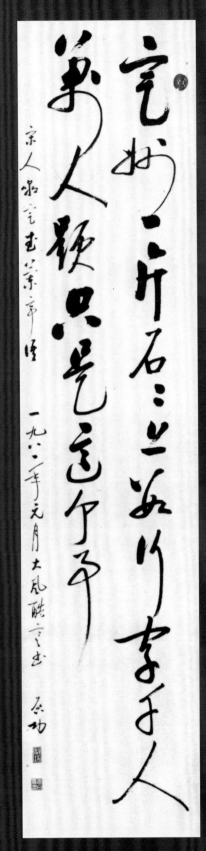

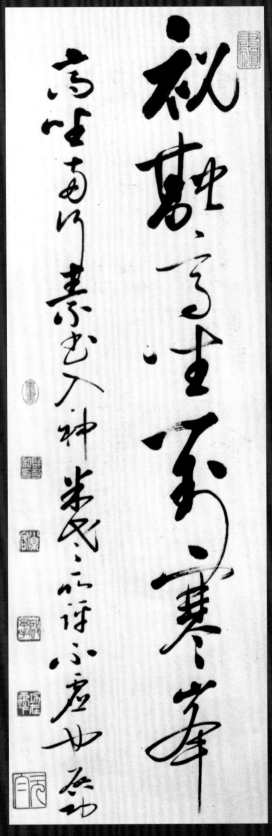

作品年代：1981年
释文：定州一片石　石上数行字
　　　千人万人题　只是这个事
　　　宋人嘲定武兰亭语
　　　一九八一年元月大风酷寒书　启功
尺寸：136×33cm

释文：祝融高坐对寒峰　高坐两行素书入神
　　　米老之所评不虚也　启功临
尺寸：99.5×33.5cm

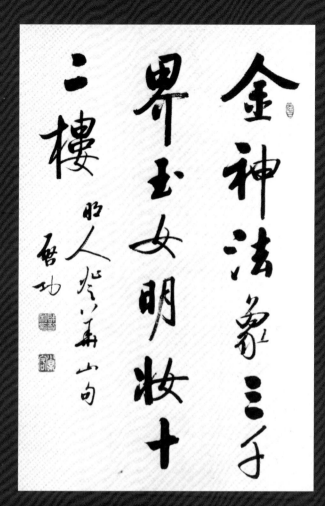

释文：金神法象三千界 玉女明妆十二楼
　　　明人登华山句 启功
尺寸：67×44.5cm

释文：月明星稀 乌鹊南飞
　　　启功偶书
尺寸：67×45cm

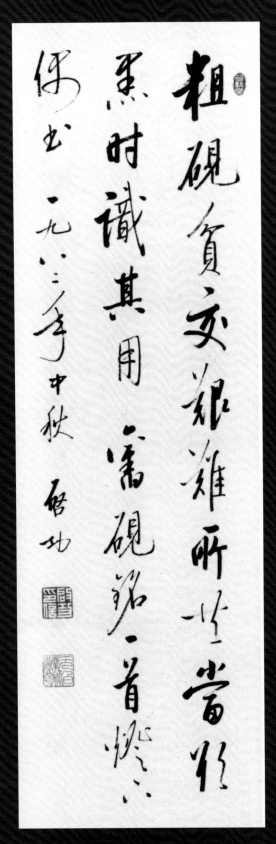

作品年代：1982 年

释文：粗砚贪交艰难所共　当欲黑时识其用
　　　旧砚铭一首　灯下偶书
　　　一九八二年中秋　启功
尺寸：103×33.5cm

释文：古松古松生古道　枝不生叶皮生草
　　　行人不见松栽时　松见行人几回老
　　　宋僧诗也　似脱实粘　故为第二乘语　启功
尺寸：103.5×34cm

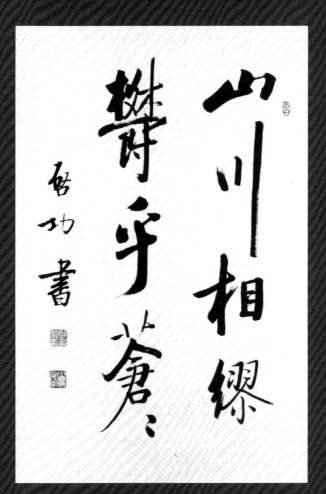

释文：山川相缪 郁乎苍苍
　　　启功书
尺寸：67×44.5cm

释文：清风吹歌入空去
　　　歌曲自绕行云飞
　　　山谷书 启功临
尺寸：67×45cm

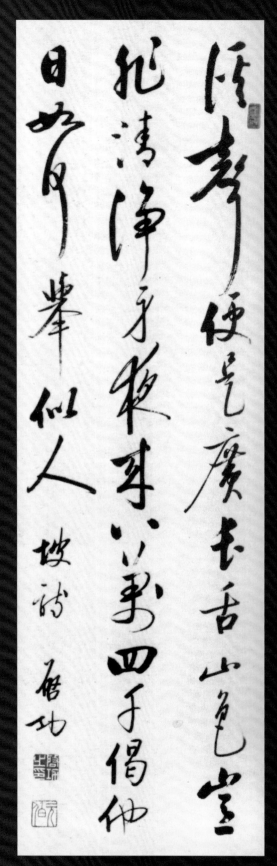

释文：溪声便是广长舌 山色岂非清净身
夜来八万四千偈 他日如何举似人
坡诗 启功
尺寸：104×33cm

释文：芳兰为席玉为堂 代舞传芭醉国殇
一卷离骚吾未读 九歌微听楚人香
偶书旧作 启功
尺寸：94×34cm

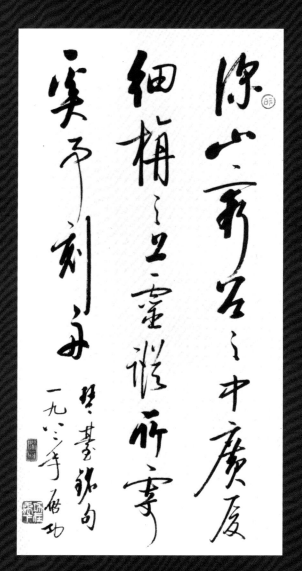

作品年代：1982 年
释文：深山穷谷之中 广厦细柄之上
灵踪所寄 奚事刻舟 琴台铭句
一九八二年 启功
尺寸：68.5×36cm

释文：吴苑旧游淹越鸟 楚裳今雨裹江蓠
明贤句 启功书
尺寸：67×43cm

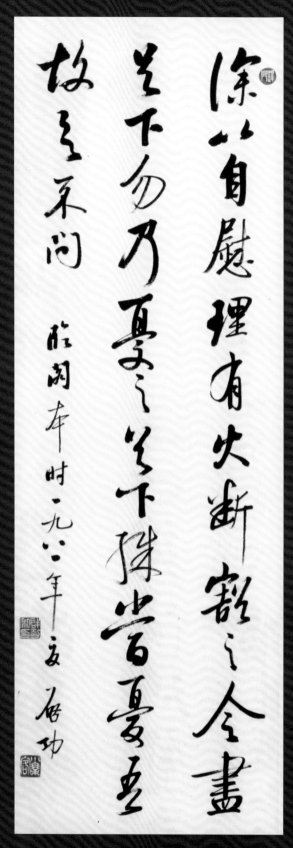

作品年代：1981 年
释文：深以自慰理有火断豁之令尽足下勿乃忧
　　　之足下殊当忧吾故具示问
　　　临阁本　时一九八一年夏　启功
尺寸：100×33.5cm

作品年代：1981 年
释文：徂暑感怀深得书知足下故顿乏食差否耿耿
　　　吾故尔耳未果为结力不具不具　王羲之
　　　临宋拓泉州本　一九八一年夏日　启功
尺寸：98.5×34cm

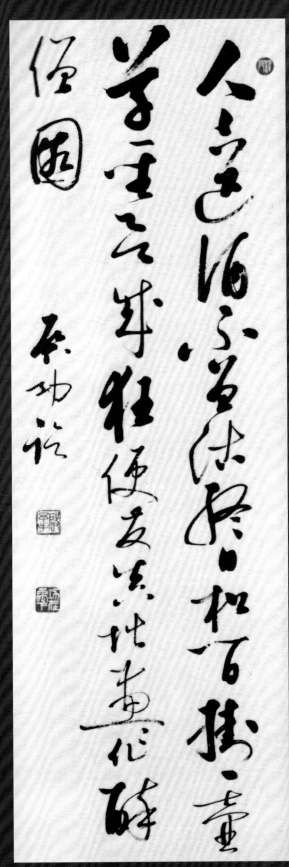

释文：人人送酒不曾沽 终日松间挂一壶
草圣欲成狂便发 真堪画作醉僧图
启功临
尺寸：99×34cm

释文：相如何必称病 靖节奚须去官
就下其谁不许 如愚是处皆安
文与可句 启功书
尺寸：107.5×45.5cm

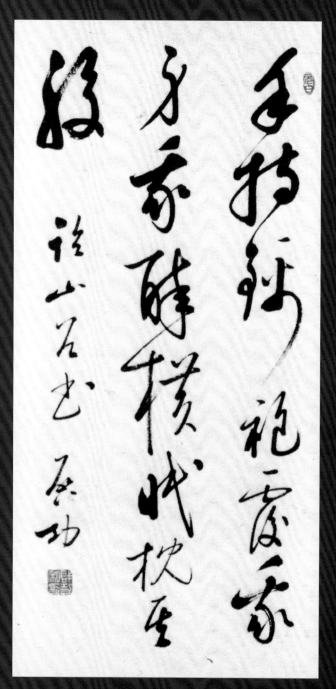

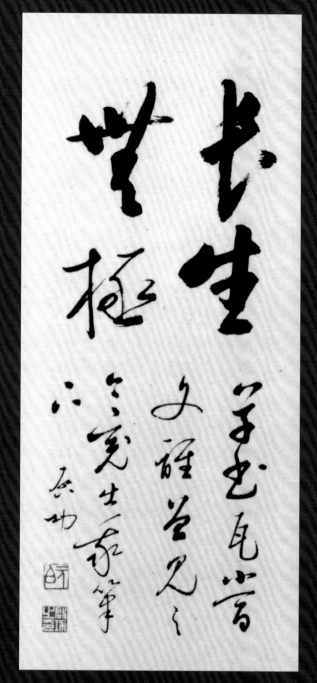

释文：手持锦袍覆我身 我醉横眠枕其股
　　　临山谷书 启功
尺寸：68×34cm

释文：长生无极
　　　草书瓦当文 谁曾见之
　　　今竟出我笔下 启功
尺寸：68.5×30.5cm

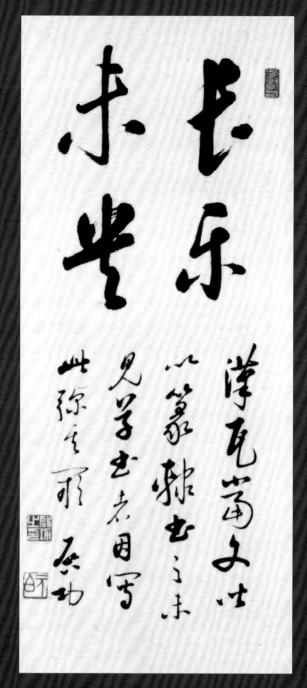

释文：长乐未央
汉瓦当文 皆以篆隶书之 未见草书者
因写此弥其阙 启功
尺寸：68.5×30.5cm

释文：天一生水
其义有稽无稽 非吾所知
惟此四言 曾镇书府 故每为染翰 启功
尺寸：67×34.5cm

释文：潮来万里有情风
浩瀚通明是长公
无数新声传妙绪
不徒铁板大江东
论词旧作　启功
尺寸：65×65cm

释文：手提布袋　总是障碍
有书无书　放下为快
书袋铭　启功
尺寸：65×64cm

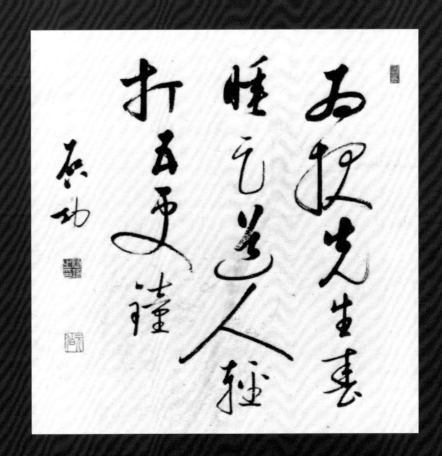

释文：梦泽云边放钓舟
　　　坡仙墨妙世无俦
　　　天花坠处何人会
　　　但见春风绕树头　启功
尺寸：65×65cm

释文：为报先生春睡足
　　　道人轻打五更钟　启功
尺寸：65.5×66.5cm

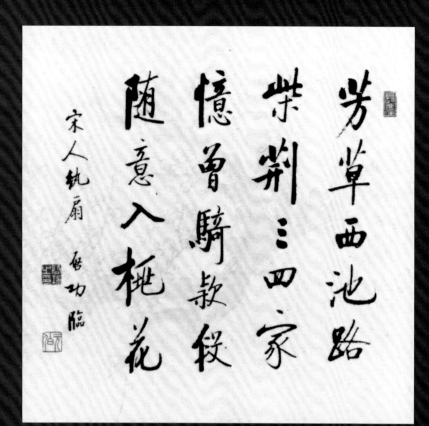

释文：芳草西池路 紫荆三四家
忆曾骑款段 随意入桃花
宋人纨扇 启功临
尺寸：65×66cm

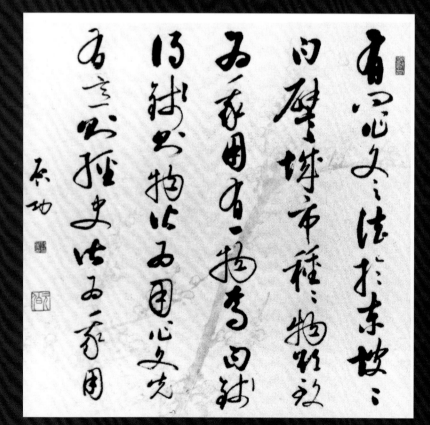

释文：有问作文之法于东坡
坡曰 譬城市种种物 欲致为
我用 有一物焉曰钱 得钱则
物皆为用 作文先有意 则经
史皆为我用 启功
尺寸：65×66.5cm

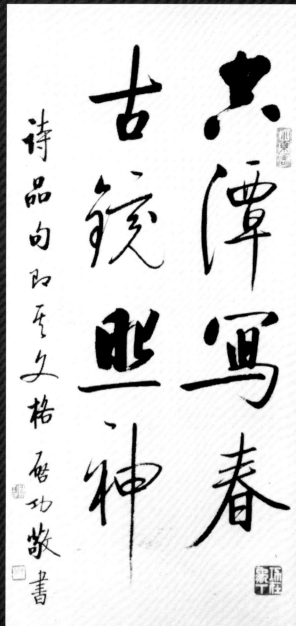

释文：空潭写春 古镜照神
　　　诗品句即其文格
　　　启功敬书
尺寸：68×32.5cm

释文：余霞散成绮 澄江净如练
　　　雨窗偶笔 启功
尺寸：68.5×33.5cm

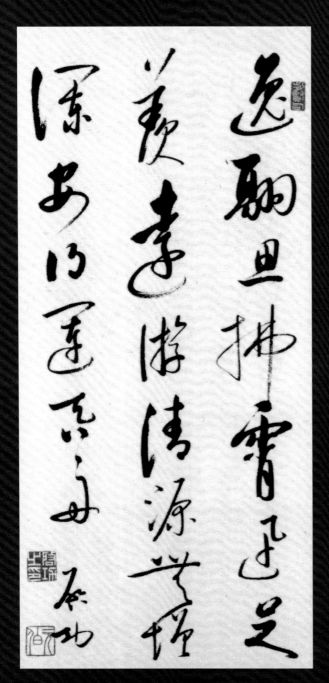

释文：逸翮思拂霄 迅足羡远游
　　　清源无增澜 安得运吞舟 启功
尺寸：68.5×33.5cm

释文：一蜇何唧唧 吟入儿童心
　　　只在竹篱外 篝灯无处寻 启功
尺寸：68.5×34cm

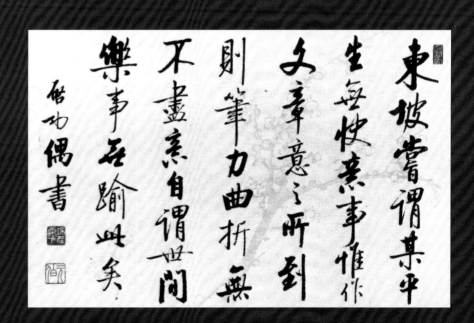

释文：直根作印篆文古
　　　钤书之范画之谱
　　　未随猪肉果脏腑
　　　竹孙幸不忝阙祖
　　　竹根印铭　启功
尺寸：64.5×66cm

释文：东坡尝谓 某平生无快
　　　意事 惟作文章 意之
　　　所到 则笔力曲折 无
　　　不尽意 自谓世间乐事
　　　无逾此矣 启功偶书
尺寸：44.5×67cm

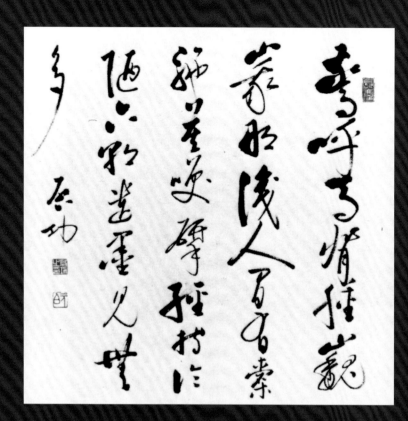

释文：惊呼马背肿巍峨
　　　那识人间有橐驼
　　　莫笑犟经持论陋
　　　六朝遗墨见无多　启功
尺寸：65×66cm

作品年代：1981年
释文：坦白胸襟品最高
　　　神寒骨重墨萧寥
　　　朱文印小人千古
　　　二十年前旧板桥
　　　题郑板桥书后一首
　　　一九八一年春　启功
尺寸：65×66cm

释文：细楷清妍弱自持
　　　五言绝调晚唐诗
　　　平生每踏燕郊路
　　　最忆金台逦易之
　　　书逦贤城南咏古诗卷后一首　启功
尺寸：65.5×63.5cm

释文：此石之可爱　在雕与镌
　　　此纸之可贵　在蜡与毡
　　　持较青蚪章侯之真迹
　　　殆亦莫能或之先也
　　　题精拓砚背人物图　启功
尺寸：65.5×65cm

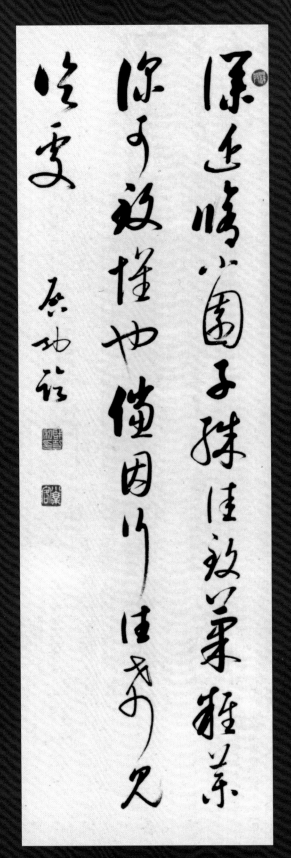

释文：仆近修小园子殊佳致果杂药深可致怀也倘
　　　因行往希见临处　启功临
尺寸：99.5×33cm

作品年代：1982年
释文：志在新奇无定则　古瘦漓骊半无墨
　　　醉来信手两三行　醒后却书书不得
　　　许瑶赠怀素诗　一九八二年秋日　启功
尺寸：133×32cm

释文：每念长风不可居忍昨得其书既毁顿又复壮
温深可忧 此帖有米临本 曾入石渠 但未
上石耳 启功
尺寸：99×34cm

作品年代：1981 年
释文：晚复毒热想足下所苦并以佳犹耿耿吾至顿
劣冀凉意散力知问王羲之顿首
一九八一年夏日酷热临此
知古人热过于我 启功
尺寸：98.5×34cm

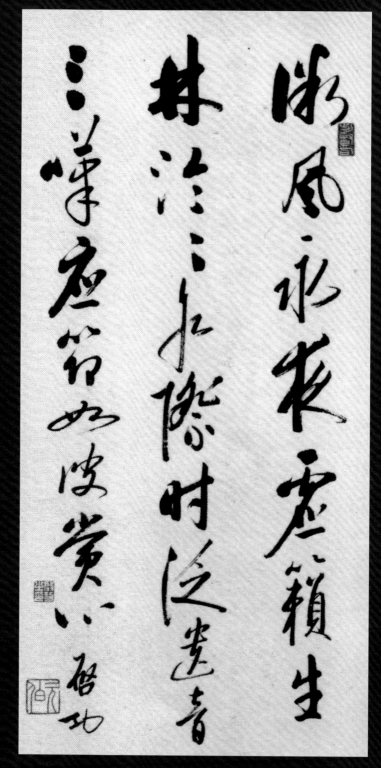

释文：省飞白乃致佳造次寻之乃欲穷本
无论小进也称此将青于蓝
何人飞白获右军印可乃尔 启功
尺寸：98.5×34cm

释文：微风永夜 虚籁生林
泠泠水际 时泛遗音
三叹应节 如彼赏心 启功
尺寸：68×32.5cm

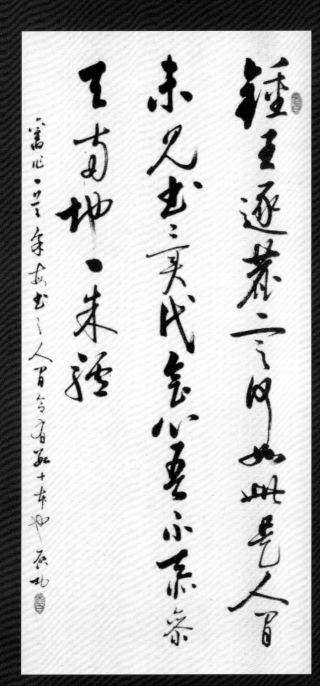

释文：钟王逐鹿定何如　此是人间未见书
异代会心吾不忝　参天两地一朱驴
旧作一首　余每书之　人间合有数
十本也　启功
尺寸：68.5×32.5cm

释文：一去二三里　烟村四五家
此小儿红模中语　致佳
惜后两句不称　启功
尺寸：68.5×35cm

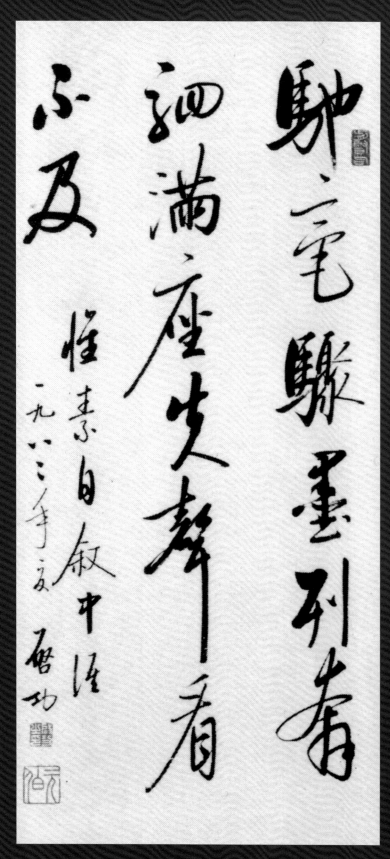

作品年代：1982 年

释文：驰毫骤墨列奔驷 满座先声看不及
　　　怀素自叙中语 一九八二年夏 启功

尺寸：68×34cm

释文：客子光阴诗卷里
　　　杏花消息雨声中 启功

尺寸：136×32.5cm

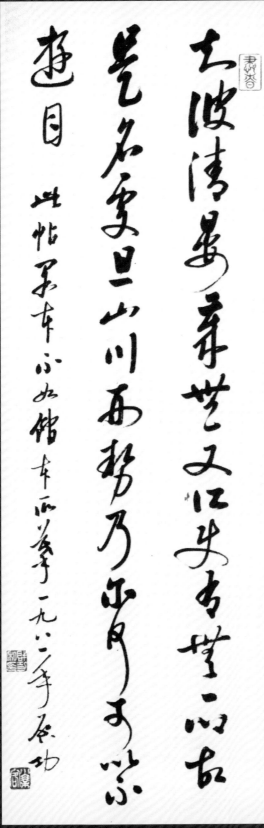

作品年代：1981年
释文：知彼清晏岁丰又所使有无一乡故是名处且
　　　山川形势乃尔何可以不游目 此帖阁本不
　　　如馆本所摹 一九八一年 启功
尺寸：99.5×33cm

作品年代：1982年
释文：临源挹清波 陵岗掇丹荑
　　　灵溪可潜盘 安事登云梯
　　　晋人游仙诗 一九八二年秋日 启功
尺寸：99.5×33cm

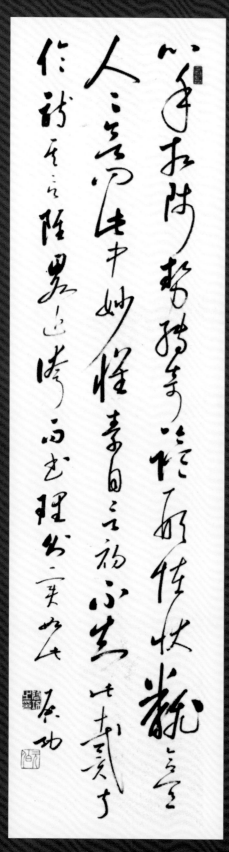

释文：心手相师势转奇 诡形怪状翻合宜
人人欲问此中妙 怀素自言初不知
此戴叔伦诗 其言虽略近夸
而书理则实如此 启功
尺寸：133×32cm

释文：皆辞旨激切理识玄奥固非虚荡之所敢当
徒增愧畏耳 启功临
尺寸：131×32cm

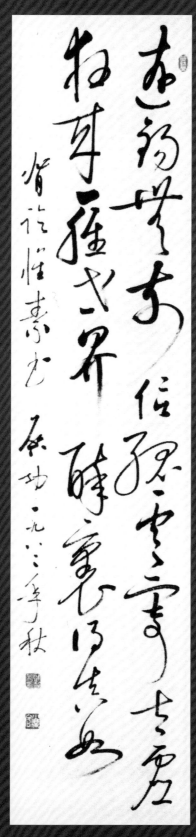

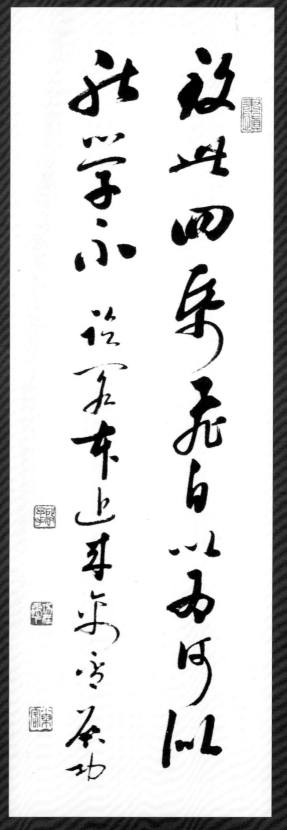

作品年代：1982 年
释文：远锡无前信 孤云寄太虚
　　　狂来轻世界 醉里得真如
　　　背临怀素书 启功 一九八二年秋
尺寸：136×31cm

释文：致此四纸飞白以为何似能学不
　　　临阁本 近来禽否 启功
尺寸：98.5×34cm

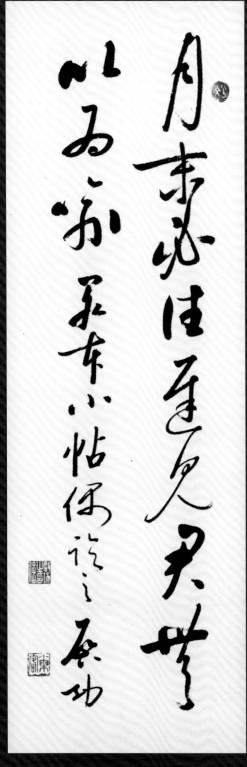

释文：月末必往迟见君无以为喻
　　　阁本小帖偶临之　启功
尺寸：99×33.5cm

释文：行来北京岁月深　感君贵义轻黄金
　　　临山谷似希哲　启功
尺寸：67×33cm

释文：但有尊中若下　何须墓上征西
　　　闻道乌衣巷口　而今烟草凄迷　坡句　启功
尺寸：107.5×45cm

释文：节义廉退　颠沛匪亏
　　　性静情逸　心动神疲　节千文　启功
尺寸：136×33cm

释文：驰道风尘里 垂鞭五月来
嬉游仍士女 钟鼓断楼台
碧柳萦堤舞 红蕖映日开
殷勤照青鬓 勺水似相哀
少作 酷热中书之汗渍满纸 启功
尺寸：136×33cm

释文：堂前燕子去而归 堂上居人是又非
领取画家真实义 柳枝常绿燕无违
题明人画一首 启功
尺寸：101×34cm

释文：作客逢人日　他乡复倦游
马蹄霜雪远　萍迹水云浮
草色迎春茂　炎蒸望雨收
众山生意足　随地可夷犹
憨山古德作　启功
尺寸：136×33.5cm

释文：思入燕山雪　征途梦正寒
惊飞鸿雁字　折破泪痕看
细语生前约　瑶琴别后弹
音徽如可掬　霜月照琅玕
憨山诗　启功
尺寸：136×33.5cm

释文：容止若思 言辞安定
笃初诚美 慎终宜令
千文嘉言 启功书
尺寸：136×33cm

释文：此粗平安修载来十馀日诸人近集存想明日
当复悉来无由同增慨 米临右军 远胜唐摹
宝晋斋帖本是也 启功
尺寸：136×33cm

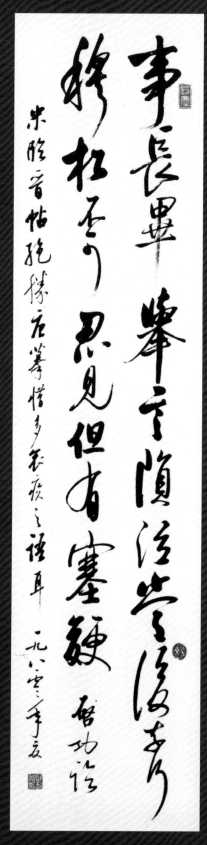

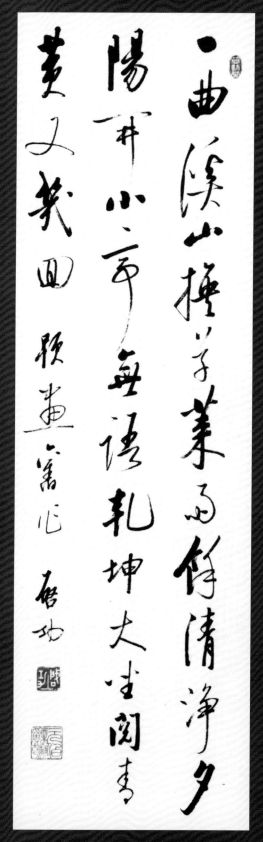

作品年代：1980 年
释文：事长毕举言陨泣当复奈何穆松不可忍见但
　　　有塞鲠　启功临　米临晋帖绝胜唐摹惜多哀
　　　疾之语耳　一九八零年夏
尺寸：136×32.5cm

释文：一曲溪山换草莱　雨馀清净夕阳开
　　　小亭无语乾坤大　坐阅青黄又几回
　　　题画旧作　启功
尺寸：102.5×33cm

释文：献之等再拜不审海监诸舍上下动静比复常
忧之姊告无他事崇虚刘道士鹅群并复归也
献之等再拜　启功临
尺寸：136×32.5cm

作品年代：1981 年
释文：敕勒川　阴山下　天似穹庐　笼盖四野
天苍苍　野茫茫　风吹草地见牛羊
不能自署金字者　方能有此天籁
一九八一年元月　启功
尺寸：133×32cm

释文：花骄艳色裙 实开笑颜口
一棵安石榴 已具两不朽
石榴一首旧作也 启功
尺寸：136×33.5cm

释文：贤兄处见临乐毅论 便是青过于兰 欣抃无
已 数记存耳 世南近臂痛废书 不堪觇缕
也 虞世南呈 启功临
尺寸：132.5×33cm

作品年代：1982 年

释文：巍然歌吹古杨州 历历名贤胜迹留
劫火十年烧未尽 绿杨丝外夕阳楼
南行杂诗之一 一九八二年冬 启功

尺寸：134.5×66.5cm

释文：足下家极知无可将接为雨遂乃不
复更诸弟兄问疾深护之不具羲之
白耳 灯下临阁本 启功

尺寸：99×34cm

釋文：黎枣雕镌溯晚唐 零玑碎玉出钱塘
　　　袖中塔影庄严在 便是雷峰夕照长
　　　题雷峰塔残经袖卷 启功
尺寸：134.5×66.5cm

釋文：雪晴斜月浸檐冷
　　　梅影一枝窗上来 元白功
尺寸：100.5×32.5cm

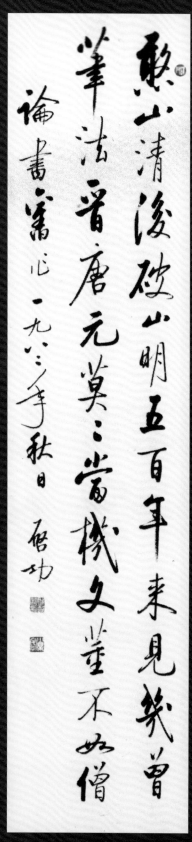

作品年代：1982 年

释文：憨山清后破山明　五百年来见几曾
　　　笔法晋唐元莫二　当机文董不如僧
　　　论书旧作一九八二年秋日　启功
尺寸：136×32.5cm

释文：松风水月　未足比其清华
　　　仙露明珠　讵能方其朗润　启功
尺寸：136.5×32.5cm

释文：水边垂柳赤栏桥
　　　洞里仙人碧玉箫
　　　近得麻姑消息否
　　　浔阳向上不通潮
　　　顾华阳叶道士山房一首
　　　曼殊启功

尺寸：136.5×32.5cm

作品年代：1981年
释文：艳说朱华冒绿池　西园秋老几多时
　　　赏者最是尧章叟　爱看青芦一两枝
　　　偶写秋塘小景戏拈二韵
　　　摇动青芦一两枝　白石道人句也
　　　一九八一年秋借榻同乐园作冬日书　启功

尺寸：130×64.5cm

作品年代：1982 年
释文：孤山泠澹好生涯　后实先开是此花
　　　香遍竹篱天下暖　不辞风雪压枝斜
　　　画梅偶题一首　一九八二年冬日　启功
尺寸：134.5×64.5cm

释文：顷日亲亲经过诸婚姻缠恤体
　　　力不复堪之故未复遣信耳
　　　宝晋斋帖收米临右军直出王
　　　帖之上　观者自得之　启功
尺寸：136×31cm

释文：一笑无秦帝 飘然向海东
　　　谁能排大难 不屑计奇功
　　　古戍三秋雁 高台万木风
　　　从来天下士 只在布衣中 明僧诗 启功书
尺寸：134×32.5cm

释文：汉国山河在 秦陵草树深
　　　暮云千里色 何处不伤心
　　　启功
尺寸：136×32.5cm

释文：二云遗趣
　　　意在云林云西之间
　　　启功拟古
　　　未知尚有所似否
尺寸：24×27cm

释文：苍髯
　　　启功戏墨
尺寸：24×27cm

释文：喜看新笋出林梢
　　　启功写于北京师范大学
尺寸：24×27cm

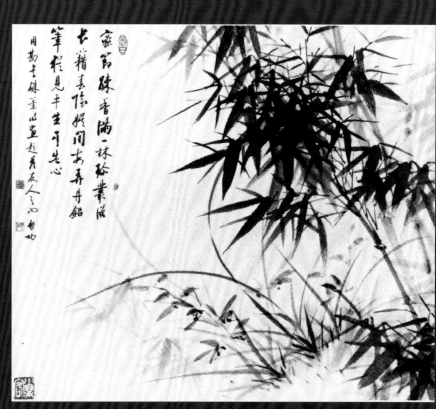

释文：密节疏香满一林
　　　珍丛滋长藉春阴
　　　娱间每弄丹铅笔
　　　犹见平生可告心
　　　用勘书硃笔作画
　　　题答友人之问 启功
尺寸：45.5×53cm

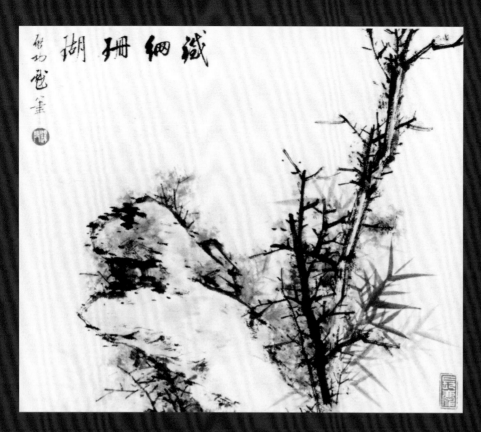

释文：铁网珊瑚
　　　启功戏笔
尺寸：45.5×53cm

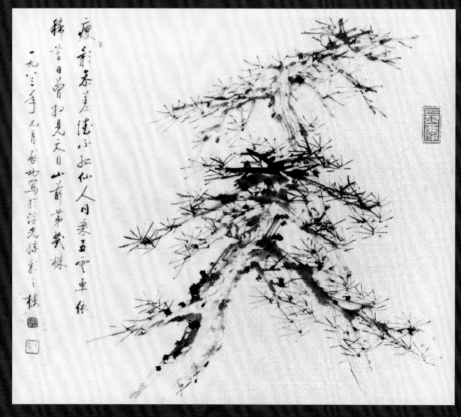

作品年代：1983 年
释文：瘦影参差德不孤
　　　仙人同乘五云车
　　　依稀昔日曾相见
　　　天目山前第几株
　　　一九八三年元月
　　　启功写于浮光掠
　　　影之楼
尺寸：45.5×53cm

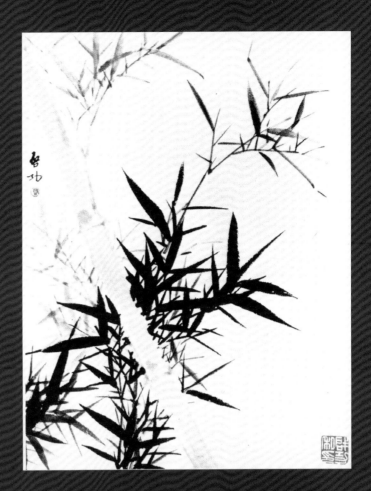

释文：启功
尺寸：41×32cm

作品年代：1983 年
释文：岿然独存
　　　一九八三年开岁戏墨 时居浮
　　　光掠影之楼 珠申老壬 启功
　　　第七十二岁笔
尺寸：41×32cm

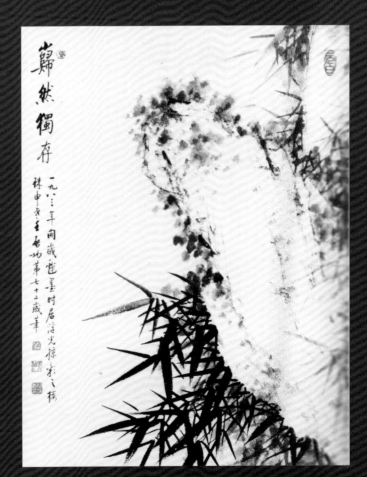

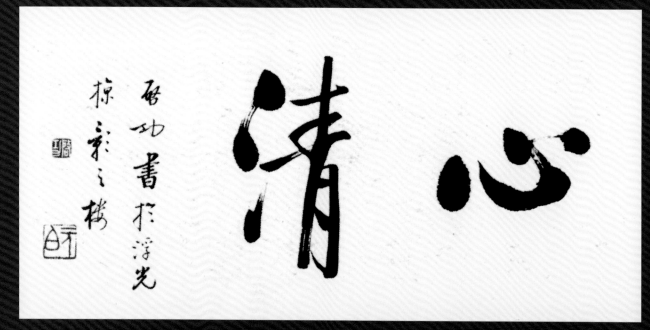

释文：心清
　　　　启功书于浮光掠影之楼
尺寸：25×49.5cm

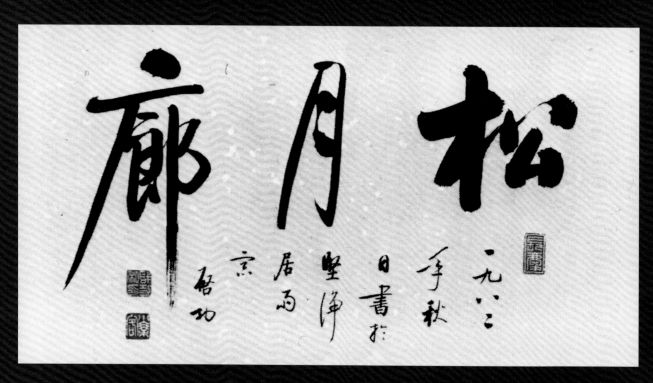

作品年代：1982 年
释文：松月廊
　　　　一九八二年秋日书于坚净居雨窗 启功
尺寸：25×64.5cm

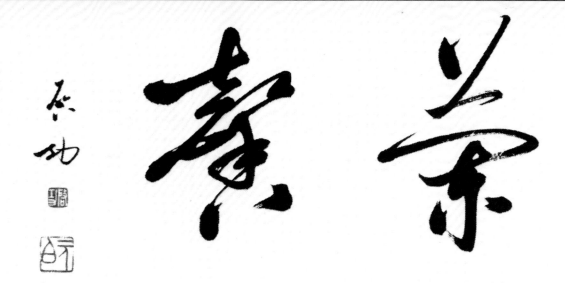

释文：兰馨
　　　启功
尺寸：25×49.5cm

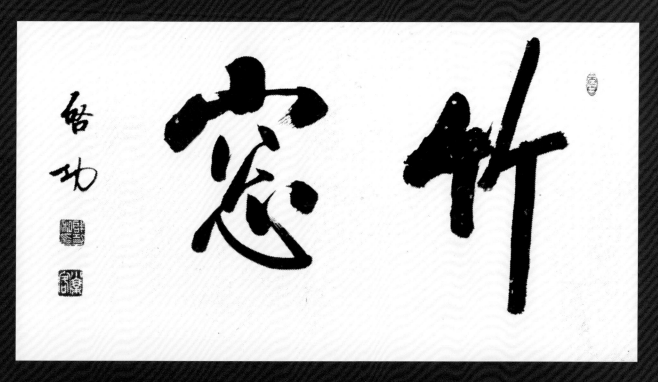

释文：竹窗
　　　启功
尺寸：25×64.5cm

释文：龙腾
　　　启功
尺寸：27×55cm

释文：苔枝依旧翠禽无
　　　重见华光落墨图
　　　寄语词仙姜白石
　　　春来风雪满西湖
　　　启功并句
尺寸：41×32cm

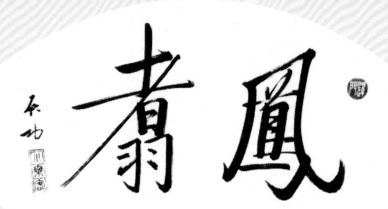

释文：凤翥
　　　启功
尺寸：27×55cm

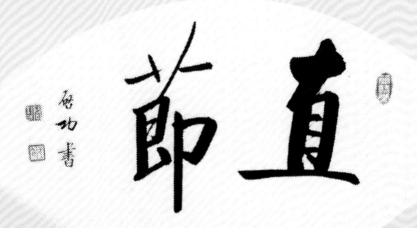

释文：直节
　　　启功书
尺寸：27×55cm

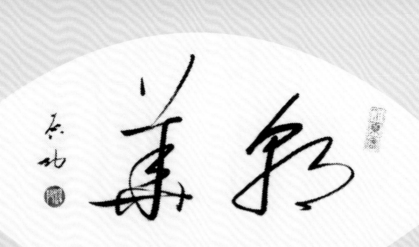

释文：朝华
　　　启功
尺寸：27×55cm

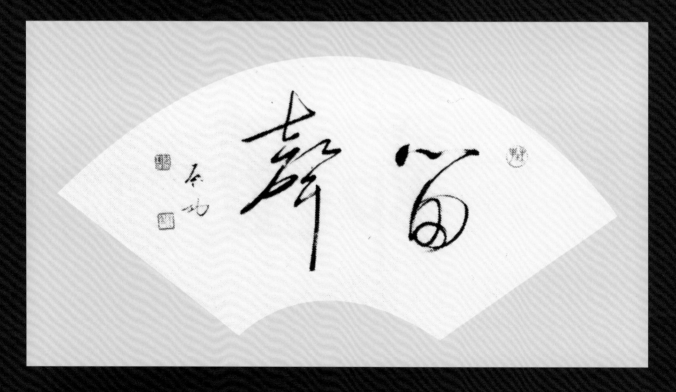

释文：留声
　　　启功
尺寸：27×55cm

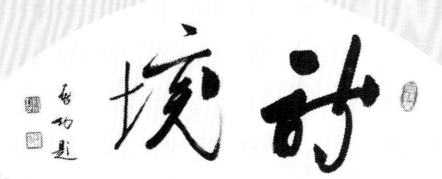

释文：诗境
　　　启功题
尺寸：27×55cm

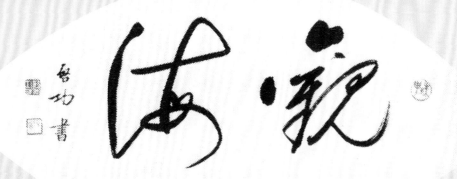

释文：观海
　　　启功书
尺寸：27×55cm

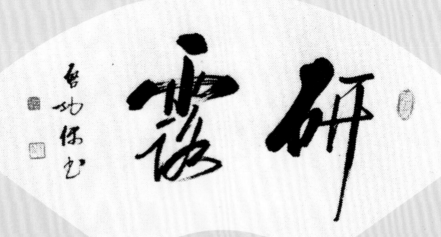

释文：研露
　　　启功偶书
尺寸：27×55cm

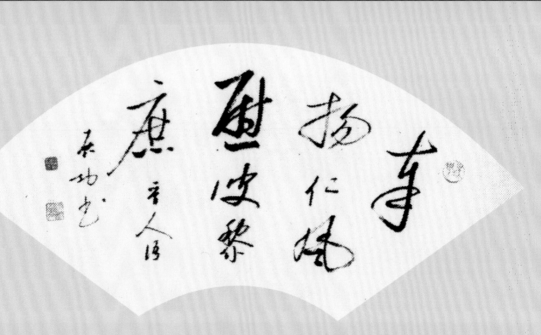

释文：奉扬仁风 慰波黎庶
　　　晋人句 启功书
尺寸：27×55cm

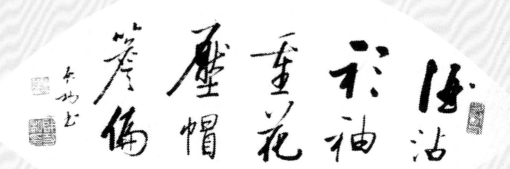

释文：酒沾衫袖重 花压帽檐偏
　　　启功书
尺寸：27×55cm

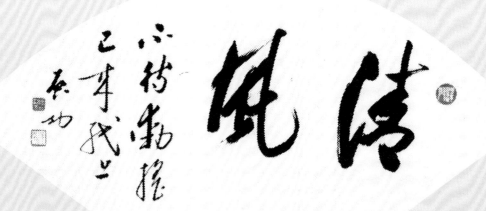

释文：清风
　　　不待动摇 已来纸上 启功
尺寸：27×55cm

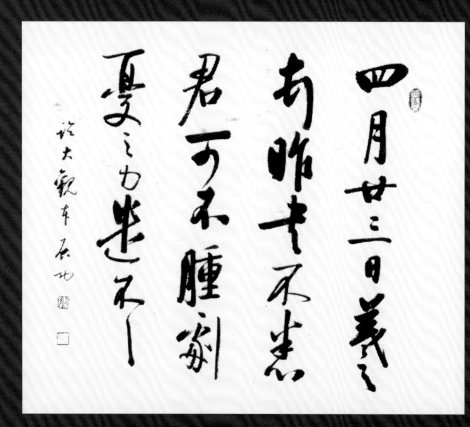

釋文：四月廿三日羲之頓
首昨书不悉君可不
肿剧忧之力遣不具
临大观本 启功
尺寸：45.5×53cm

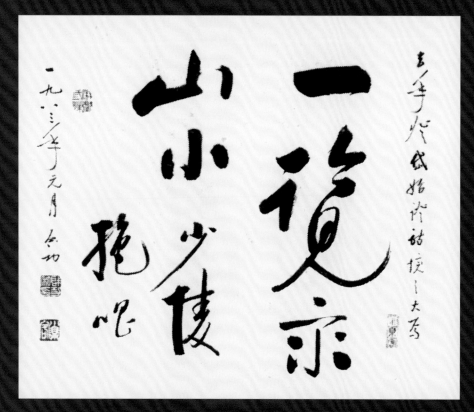

作品年代：1983 年
释文：去年登岱
始证诗境之大焉
一览众山小
少陵绝唱
一九八三年元月
启功
尺寸：45.5×53cm

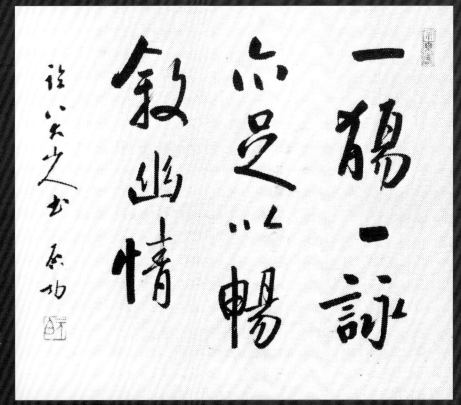

作品年代：1983 年
释文：鸭头丸故不佳明当必
　　　集当与君相见
　　　启功临
　　　晋人作草尚不联绵
　　　此帖每三字笔势一换
　　　真迹中分明可按也
　　　一九八三年春识
尺寸：45.5×53cm

释文：一觞一咏 亦足以畅叙
　　　幽情 临八大山人书
　　　启功
尺寸：45.5×53cm

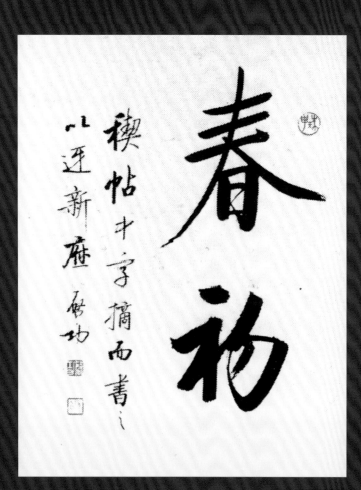

释文：春初
禊帖中字 摘而书之
以迓新庥 启功
尺寸：41×32cm

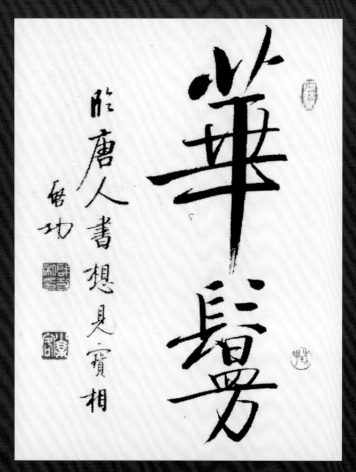

释文：华鬘
临唐人书想见宝相
启功
尺寸：41×32cm

释文：蜩翼
　　　启功漫笔
尺寸：41×32cm

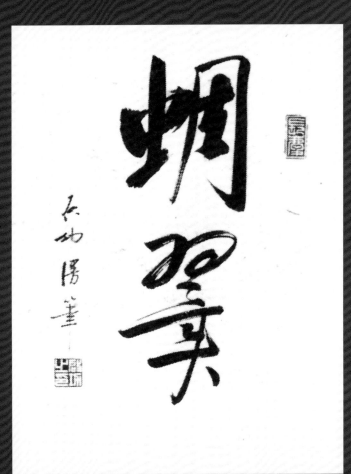

释文：春风绕树头
　　　启功偶临
　　　丹元传诗 坡翁戏语也
尺寸：41×32cm

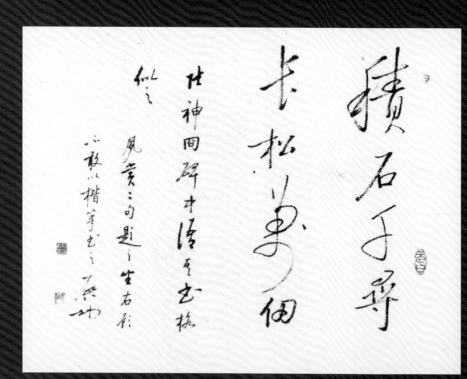

释文：积石千寻　长松万仞
　　　张神冏碑中语
　　　其书格似之
　　　夙赏二句题之坐右
　　　顾不敢以楷笔书之
　　　启功
尺寸：32×41cm

释文：池塘生春草
　　　园柳变鸣禽
　　　春从仄读　是两律句
　　　此其所以为佳也
　　　启功并识
尺寸：32×41cm

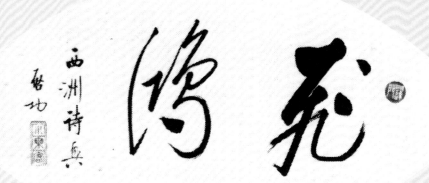

释文：飞鸿
　　　西洲诗兴　启功
尺寸：27×55cm

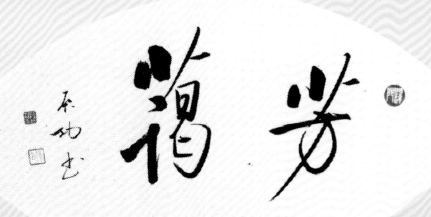

释文：芳蔼
　　　启功书
尺寸：27×55cm

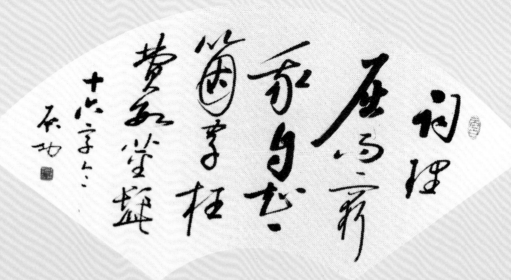

释文：词 理屈而穷我自知
　　　一个字 枉费数茎髭
　　　十六字令 启功
尺寸：27×55cm

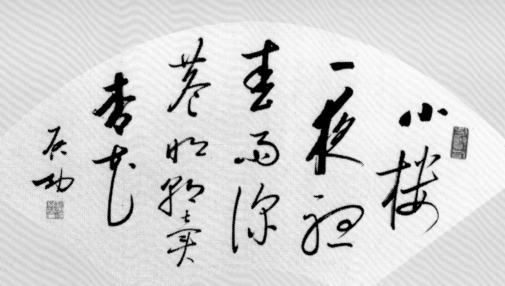

释文：小楼一夜听春雨
　　　深巷明朝卖杏花 启功
尺寸：27×55cm

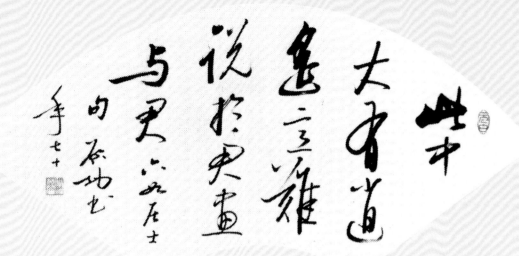

作品年代：1982 年
释文：此中大有逍遥意　难说于君画与君
　　　六如居士句　启功书　年七十
尺寸：27×55cm

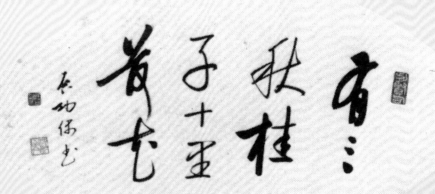

释文：有三秋桂子十里荷花
　　　启功偶书
尺寸：27×55cm

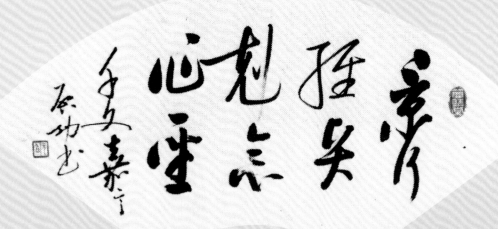

释文：景行维贤 克念作圣
　　　千文嘉言 启功书
尺寸：27×55cm

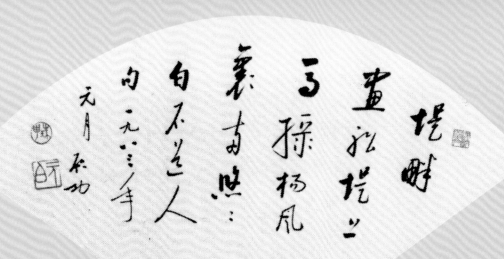

作品年代：1983 年
释文：堤畔画船堤上马 绿杨风里两悠悠
　　　白石道人句 一九八三年元月 启功
尺寸：27×55cm

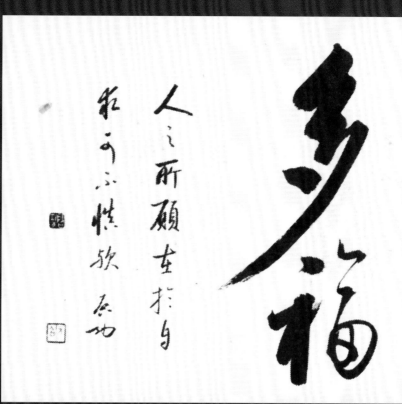

释文：多福
　　　人之所愿
　　　在于自求
　　　可不慎欤　启功
尺寸：32×41cm

释文：雅鉴
　　　启功
尺寸：32×41cm

释文：看云
　　　颇近高闲　定为米老所诃
　　　小乘客书
尺寸：53×45.5cm

释文：逢辰
　　　老壬启功新春试笔
尺寸：41×32cm

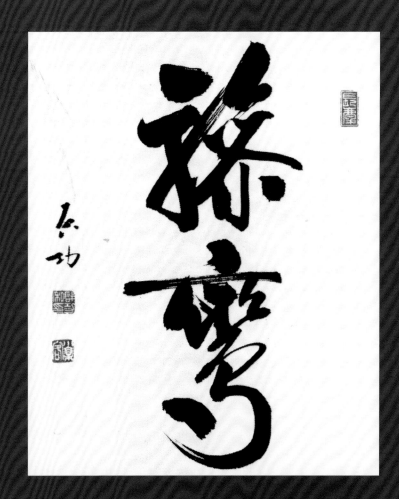

作品年代：1983 年
释文：众妙
　　　　玄为众妙之门　宜以静观得之
　　　　公元一千九百八十三年新春
　　　　启功并识
尺寸：53×45.5cm

释文：骖鸾
　　　　启功
尺寸：53×45.5cm

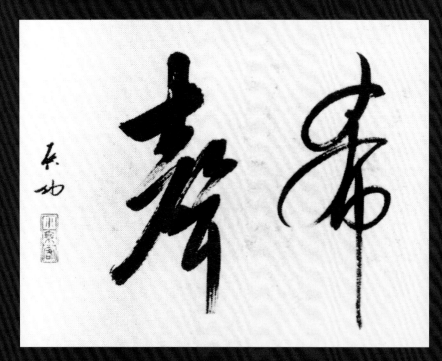

释文：希声
　　　启功
尺寸：32×41cm

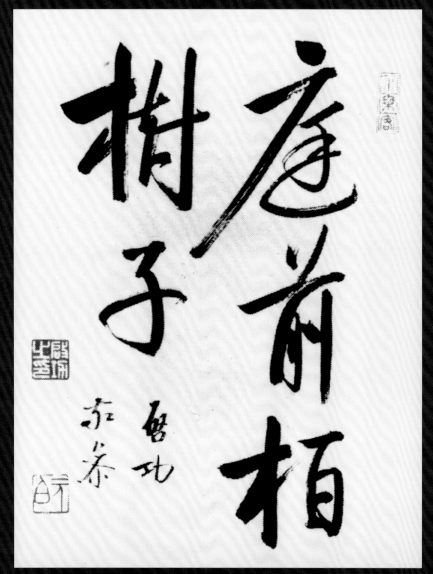

释文：庭前栢树子
　　　启功敬参
尺寸：41×32cm

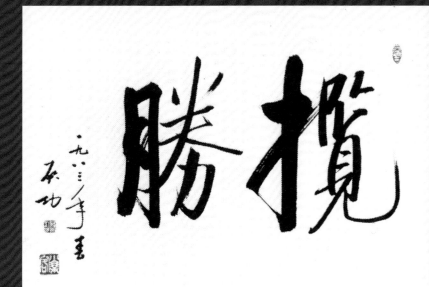

作品年代：1983 年
释文：揽胜
　　　一九八三年春 启功
尺寸：45.5×53cm

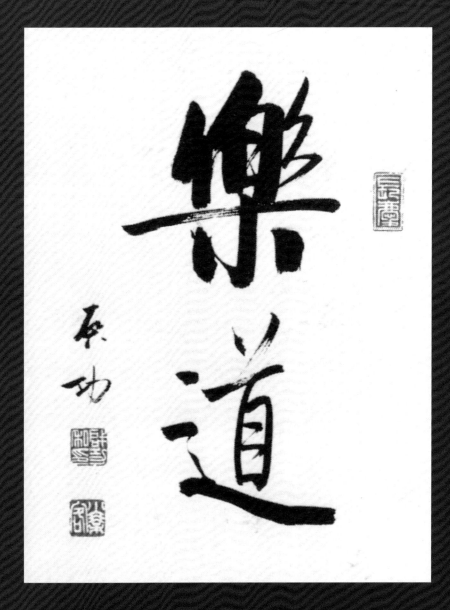

释文：乐道
　　　启功
尺寸：41×32cm

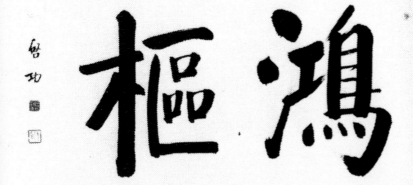

释文：鸿枢
　　　启功
尺寸：45.5×53cm

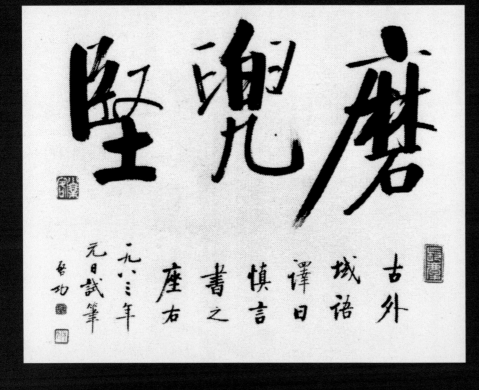

作品年代：1983 年
释文：磨兜坚
　　　古外域语
　　　译曰慎言
　　　书之座右
　　　一九八三年
　　　元日试笔 启功
尺寸：45.5×53cm

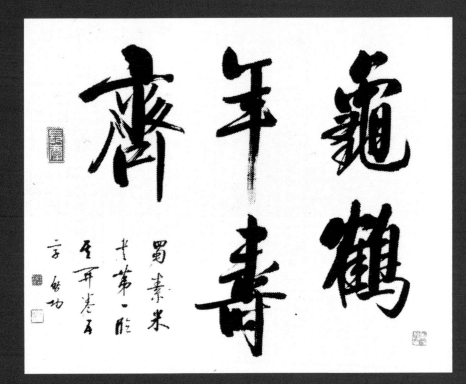

释文：龟鹤年寿齐
　　　蜀素米书第一
　　　临其开卷五字　启功
尺寸：45.5×53cm

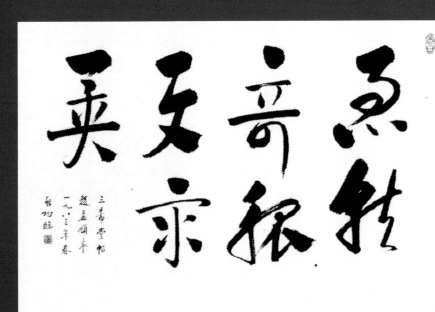

作品年代：1983 年
释文：急就奇觚与众异
　　　三希堂帖赵孟頫本
　　　一九八三年春　启功临
尺寸：45.5×53cm

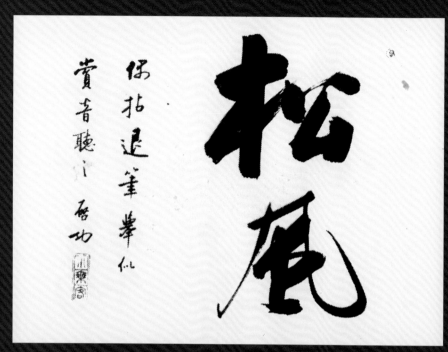

释文：松风
　　　偶拈退笔 举似赏音听之
　　　启功
尺寸：32×41cm

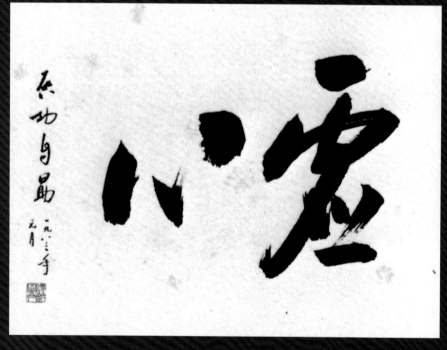

作品年代：1983 年
释文：虚心
　　　启功自勖
　　　一九八三年元月
尺寸：32×41cm

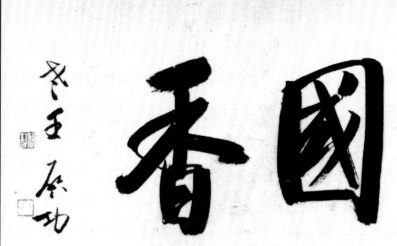

释文：国香
　　　老壬 启功
尺寸：32×41cm

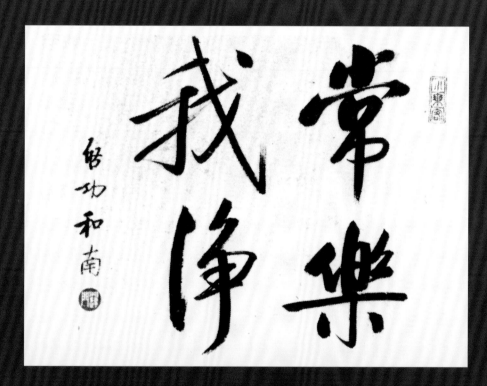

释文：常乐我净
　　　启功和南
尺寸：32×41cm

第二节 一九八七年 中日两巨匠启功与宇野雪村书道联展

中日书坛巨匠展

陈荣琚

1987 年春，经日本书法家宇野雪村先生的提倡和督促，为促进中日两国文化交流，日本每日新闻社将与中国人民对外友好协会联合在中国和日本举办"启功、宇野雪村巨匠书法展"，成为中日当代书坛一大盛事。双方决定，两巨匠的书法展于 1987 年 3 月在北京中国美术馆举行，同年 8 月在东京展出。当年正是启功先生和宇野雪村先生 75 寿辰的喜庆之年。为此，两巨匠的展品也是 75 幅，其中，启功先生 37 幅，宇野雪村先生 37 幅，联合创作的展品 1 幅。宇野先生奇妙自然的布白，爽利豪迈的线条以及变化莫测的用墨与启功先生中正平和的结构，硬朗舒展的用笔以及风神清峻的个性，交相辉映，使我们可以进行多角度的比较与思考。主办这次书法展的单位，中方为中国人民对外友好协会，日方为日本每日新闻社。双方后援单位分别为中国日本友好协会、中国书法家协会、中国驻日本大使馆和全日本书道连盟、日本驻华大使馆、奎星会。

启先生对宇野雪村先生的书道是了解的，因为宇野雪村先生 1983 年在北京举办过"宇野雪村书法展"，也知道宇野雪村先生曾师事已故的被日本称为"前卫书法"

黄苗子为此次展览题字

之先驱的上田桑鸠先生，他开拓了"前卫书法"的新领域。因此启先生在准备参展作品时，是经过认真考虑的。启先生经常说，看一位书法家的书写功力、书写水平的高低，从他用什么样的毛笔，就能明白其一二。如果一位书家用比较软的羊毫作书，而写出来的横、竖、撇、捺却像用狼毫或钢笔所书，细细品来，线条粗细比较匀称，而又略有区别；运笔用力、速度并不强烈，而又各不相同；结字落笔，笔笔

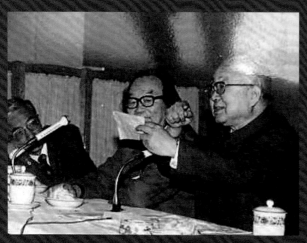

启功先生与宇野雪村合影

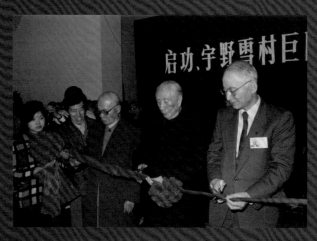

巨匠书法展开幕，楚图南亲临剪彩

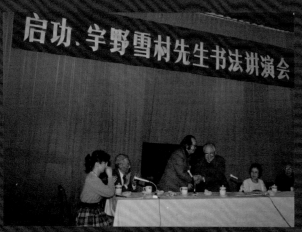

启功先生与宇野雪村书法讲演会现场

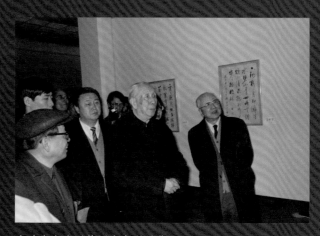

启功先生陪同楚图南参观展览

所处的位置、角度又非常准确，这就说明
书家的功力是深厚的，才称得上真正厉害。
如果执笔时咬着牙，落笔像疯子，重按快刷，
恨不得把全身的劲儿都使上，边写边跳，
一蹦三尺高，动作惊动四座……这就肤浅。
启先生参展的 37 幅作品中，我们也可看出
其中约有七八幅作品，书写用笔效果非常
明显，看起来像是用的狼毫笔，近乎硬笔
书法，其实是用羊毫笔写的。这说明启先
生在创作前，是有所考虑的，是有意图的，
是有的放矢。今天我们再回过头来翻阅"启
功、宇野雪村巨匠书法展"的展览画册，
两位巨匠作品的风格特点，凡有一定书画
水平的人，一看便心中有数。

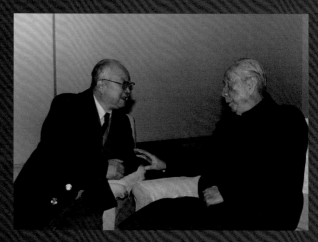

开幕式间隙，启功先生与楚图南亲切
交谈

（此文见于陈荣琚编著《启功对我说》
北京出版社 2016 年）

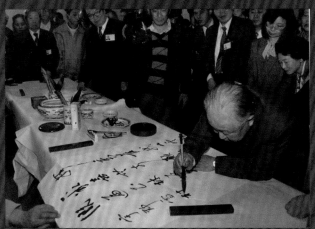

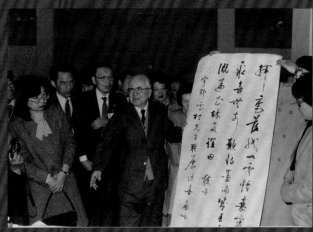

启功先生现场挥毫题赠宇野雪村（一）　　　　　启功先生现场挥毫题赠宇野雪村（二）

**作品集封面：启功·宇野雪村巨匠
书法展**

**作品集封面：宇野雪村·启功巨匠
书道展**

主辦單位：中國人民對外友好協會　每日新聞社
後援單位：中日友好協會　中國書法家協會
　　　　　中國駐日本國大使館　日中友好協會
　　　　　全日本書道連盟　日本國駐華大使館
　　　　　奎星會
展出日期：一九八七年三月三十一日至四月三日
展出地點：北京　中國美術館
（中文版）
中國人民對外友好協會編
北京師範大學出版社膠印廠印
印數一五〇〇册

作品集的出版信息（一）　　　　　　**作品集的出版信息（二）**

書会(宇野雪村先生)

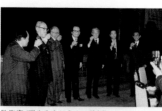

歓迎宴(両先生をはさんで乾杯)

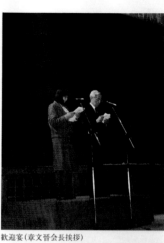

歓迎宴(章文晋会長挨拶)

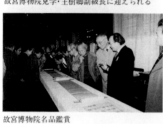

故宮博物院見学・王樹卿副級長に迎えられる

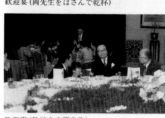

歓迎宴(歓談する両先生)

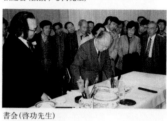

故宮博物院名品鑑賞

書会(啓功先生)

歓迎宴(北京飯店)

解説され、近くは『啓功叢稿』が中華書局より刊行された。書作でも一九八三年三月に董寿平、黄苗子先生らと訪日され、池袋西武にて「啓功書展」を開催された。先年には『啓功書法作品選』が北京師範大学より出版されている。

宇野雪村先生は、一九六一年に第二次中国訪問書道代表団(西川寧団長)として中国各地を歴訪されたのをはじめ、その後、訪中は十数回に及んだ。一九八三年には、今回の会場と同じ北京中国美術館において「日本宇野雪村書法展」を開かれたことは記憶に新しい。

巨匠展の開幕する前日の三月三十日には、中国対外友好協会主催による歓迎会が訪中した団員すべてが招待されて、北京飯店西楼宴会庁で開らかれた。北京飯店での宴は四年前に宇野雪村書法展の祝賀会が行なわれた場所である。メインテーブルには、啓功、宇野雪村夫妻、章文晋、董寿平、林林、陸石、孫平化、渡辺襄主筆、中江要介、野阪一房、中原一耀、桜井琴風、藤原清洞、宇高示穹の先生方が着席。中国側より章文晋対友協会長、日本側から毎日新聞社渡辺主筆の両主催者の挨拶がなされ、乾杯の挨拶と共に総勢二百余名の各テーブルにおいて中日友好の輪を広げた。対外友好協会から訪中団の全員に刻印が贈られた。

三十一日の開幕式が行なわれたあと、展覧会場に入り作品鑑賞。十一時より美術館の別室にて書会が開かれた。まず啓功先生が自作の詩「宇野雪村先生聯展誌喜」を揮毫され、続いて宇野雪村先生が「道心」と大書された。章文晋会長、渡辺主筆をはじめ各訪中団員がじっと筆の跡を追う。あと中国側、日本側と分かれてそれぞれ十人の先生方が筆をふるわれた。中国側は、書法家協会陸石副主席、黄苗子理事、沈鵬副主席、劉芸常務理事、夏湘平常務理事、熊伯斉理事、蘇士樹理事、北京師範大学胡雲富、泰永龍の先生方。日本側から中原一耀、桜井琴風、工藤蘭山、笹野舟橋、稲村雲洞、藤原清洞、上羅芝山、大楽華雪、貝原司研の先生方が揮毫され、展覧会に一層の華を添えた。これらの作品はあとの祝賀会の時に交換された。

その日の午後は故宮博物院において名品を拝観される。既に名品が机上、壁面にならぶ。出陳された名品は、王樹卿副院長に迎えられた。故宮の一角にある漱芳斎において子昂臨「蘭亭叙」巻、虞世南臨「蘭亭叙」(張金界奴本八柱第一)、米芾「行書幅」「行書冊一紙」、趙陸機「平復帖」巻、王寵「行書詩巻」(金粟山蔵経紙)、趙之謙「楷書幅」、張瑞図「行書幅」、祝允明「草書幅」であった。本部団に続いて宇野先生の指導により、訪中団すべてが

会場にて

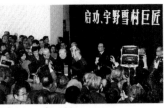
開幕式（テープカット）

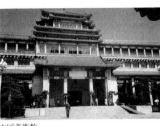
中国美術館

会場風景

会場風景

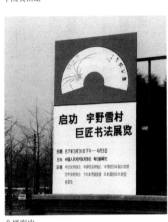
会場案内

歓迎宴にて両先生，乾杯

"北京に花開く二巨匠の書"

——啓功・宇野雪村巨匠書法展報告——

昭和六十二年三月三十一日—四月三日

北京・中国美術館

北京の街に陽春の光がそそぐ快晴の三月三十一日、故宮の北東に位置する中国美術館に三百余名の人々が参集した。「啓功・宇野雪村巨匠書法展」の開幕である。日本各地より慶祝訪中団として十四団、二百余名の総勢が集まる。中国側の招待客も多い。十時より、開幕式が会場の入口ホールにて行なわれた。正面の席には、全国人民代表大会常務委員会楚図南副委員長、全国政治協商会議呂正操主席を中心にして、啓功、宇野雪村両先生が並ばれ、その両側に主催者代表として中国対外友好協会章文晋会長、毎日新聞社渡辺襄主筆が席につかれる。ほか、中国側は、全国人民代表大会外事委員会符浩副主任（前駐日大使）、対外友好協会凌青副会長、中日友好協会宋之光副会長（元駐日大使）、中日友好協会林林副会長（書家）、北京市対外友好協会董寿平副会長（書家）、中国書法家協会陸石副主席、北京師範大学王振稼副学長、対外友好協会王伏林理事（前副会長）。日本側は中江要介日本国大使、雪江堂野坂一房社長、宇野貞子夫人、稲村雲洞慶祝訪中団々長、藤原清洞、中原一耀、桜井琴風、笹野舟橋先生らが並ばれる。中日両国の三百人余の人々が見まもり、テレビの照明、カメラのフラッシュの光る中、主催者の章文晋会長、渡辺襄主筆の挨拶。続いて啓功、宇野雪村先生が挨拶。式後、楚図南、呂正操、渡辺主筆、中江大使の四先生によってテープカットが行なわれた。楚図南先生を先頭に会場に入られ、訪中団、中国来賓等で会場がうまる。左側の壁面に啓功先生の作品三十七点、右側の壁面に宇野先生の作品三十七点、そして中央に両先生の合作大扇面が両面ケースの中に置かれている。

両先生は十年前に初対面、然も同年齢ということで親交が続き、今回の展覧会となった。

啓功先生は一九一二年北京生れ、宇は元白、姓を愛新覚羅、満族人。現在、北京師範大学教授であり、曾って故宮博物院、中国歴史博物館の顧問をされた。また、中国人民政治協商会議全国委員会常務委員、国家文物鑑定委員会主任委員、中国書家協会主席の要職につかれている。文物に関する著述も多く、古くは四十年前に刊行された『雍睦堂法書』に

CHINA DAILY,
Tuesday, March 31, 1987—3

Sino-Japan calligraphy exhibition opens today

by Zhou Hanru

An exhibition of 75 works by Chinese calligrapher Qi Gong and his Japanese counterpart Yukimura Uno opens today and will run through April 3 at the China Art Gallery in Beijing.

Co-sponsored by the Chinese People's Friendship Association with Foreign Countries and the Mainichi Daily News, the exhibition will also be shown in August in Japan.

Zhang Wenjin, President of the Chinese People's Association with Foreign Countries, and the Japanese ambassador to China are scheduled to attend the opening ceremony of the exhibition, at which the two master calligraphers will do an on-the-spot show.

After the close of the exhibition, the two masters will give a lecture on April 4 on their skills and experience in calligraphy at the Chinese People's Friendship Association with Foreign Countries headquarters near the Beijing Hotel.

This year happens to be the 75th birthday of both calligraphers. To commemorate their birthdays, each of the two masters contributed 37 works and a jointly-made one to the exhibition.

Along with Yukimura Uno, a total of 210 Japanese calligraphy lovers in 15 delegations will attend the exhibition. Among them, the oldest is 75 and the youngest is only a child.

人民日报（海外版）
1987年4月15日 星期三 第七版

一雙書壇巨匠　兩顆友好芳心
——"啓功、宇野雪村巨匠書法展"散記

胡北子

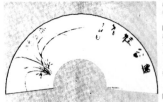

巧遇宇野雪村先生

暮春三月下旬的一日，我來到中國美術館，趁預展之際，拜謁了啓功、宇野雪村先生的大作。啓功是中國書法主席，他的書法作品瀟如行雲流水，清新飄逸，宇野是日本當今"前衛"派書法的代表人物，他的書法如突兀的山峰，剛毅雄健。兩位風格迥異的書法大家的作品匯集一堂，這還是第一次。

我來到展廳東側的一橫幅前，兩行醒目大字吸引了我。

"一人順水張帆，一人逆風把桅。"這兩句富有生活哲理的文字，在宇野先生的筆下，顯得更加喜勁古樸，神采奕奕。它

似古非古，似他非他，生動地表現了在中國傳統書法基礎上，提煉、升華而成的日本"前衛"派書法的風格。可惜，當正式展出時，我沒有再見到此横幅。

採自開幕式的"花絮"

三月三十一日上午，書展開幕，我隨著人流來到了展覽大廳。一位扛着錄像機的年輕人，衝着啓功先生堅起大拇指，操地道的英語說："Very good（很好）"；啓功也風趣地學着外國人說中國話的腔調答道，"好，挺好！"惹得周圍的觀衆開懷大笑。

宇野的作品中有幅"飛白書"，一位觀衆問他，"您這幅'飛白書'是怎麼寫的"宇野高興地介紹，"這是我用稻草捆成的筆寫的。這種方法，中國古已有之……"啓功先生在旁邊

啓功先生聯合擧辦書展，感到很榮幸，很激動……"

臨走前，宇野先生與部分團員在展廳中間的《扇面》書法作品前合影留念。此《扇面》是他與啓功合作的唯一展品，上面有啓功畫的蘭草，題寫的"流芳"二字，有宇野題寫的"幽谷佳人"，風格不同，卻融得自然、和諧。

正當陶醉在書海藝苑之中時，大廳裏突然熱鬧起來。原來宇野領銜的日本訪中書法本部團來了。宇野先生中等身材，身著米黃色的風衣，滿頭黑髮，步履穩健，使人很難相信他是一位七十五歲高齡的老者。他環視展廳，一邊走，一邊與人交談。隨團工作人員郭麗華小姐告訴我，"剛才宇野雪村先生說，三年前他曾在這間廳裏擧辦過個人書法展。今天又與

解釋說，"明朝有個叫陳獻章的人，他就曾用茅草根製筆寫字。"

開幕式的最後一項內容，是兩位書法家即席揮毫。啓功來到桌前，略一沉思，就在一塊小紙片上，草擬了一首詩稿。然後，他率氣地對宇野雪村說了一句"棋語"，"那我'先手'了。隨即提筆疾書，"揮毫落紙如雲煙，嘉賓盛聚喜空前，顧頤墨雨成春雨，流過書林友誼田。"在一陣熱烈的掌聲中，啓功先生放下筆，向觀衆揮手致意，一面抱歉地說，"沒帶印章，以後補吧！"接着是宇野為觀衆揮毫表演。他挑選了一枝巨筆，飽蘸濃墨，一會兒，筆走龍蛇，"尊心"二字便躍然紙上。

副　刊

人民日报
RENMIN RIBAO
1987年4月2日 星期四 第四版

中日书法大师启功 宇野雪村作品在京联展

本报讯 《启功、宇野雪村巨匠书法展》3月31日上午在北京中国美术馆开幕。

中国书法家协会主席启功和日本著名书法家宇野雪村同庚，今年俱为75岁，因此展出的书法作品共有75幅，其中启功37幅，宇野雪村37幅，合作书画的扇面一幅。这些大多是他们新近的佳作。这次携手联展，可谓珠联璧合，交相辉映，为中日两国书法艺术交流史写下了新的一页。

这次展览由中国人民对外友好协会和日本《每日新闻》社举办。全国人大常委会副委员长楚图南、全国政协副主席吕正操，对外友协会长章文晋和日本驻华大使中江要介、《每日新闻》社编辑主管渡边襄等出席了开幕式。随后，启功和宇野雪村当场为中日观众挥毫洒墨。

据悉，这次书法展，8月将在日本东京展出。

（刘士安）

1987.4.18　文汇报 · 艺术评论　· 5 ·

（选自"启功、宇野雪村巨匠书法展"，左方启功的"自作诗"，上为宇野村的"万法一")

朱套（八大山人）書百字銘軸を拜觀することができた。あと、書会が行なわれ、宇野雪村、曹肇基、稻村雲洞の先生方が揮毫交換された。

翌四日には、中国対外友好協会講堂に百余名の中国書法家、対友協の先生方が集まり、「啓功、宇野雪村講演会」が開かれた。啓功先生の挨拶に続き、宇野先生が講演。漢字の言語性、造型芸術性を説かれ、書は伝達機能を失っても芸術性は存続する。漢字の書きによって発達した。最近の傾向である横書きや映像文化によって漢字は纏足の如くいじめられ、美しい漢字の造型が失なわれているとも説かれた。また漢字は縦書きによって発達した。三十分にわたる講演のあと質疑応答に移る。書におけるコンポジション、コンストラクションとの関係、日本書道界の流れとその現状、書の造型原理として紙面空間の分割、堀起しの問題などを話された。

展覧会主行事が終了し、四日夜、日本側としての答礼宴が北京飯店西館七楼の宴会場にて中国側の実務クラスの五十名を迎えて開らかれた。稲村雲洞訪中団々長の五楼のお礼の言葉が述べられ、謝々の言葉で乾杯がなされた。

六日午前、宇野、野坂、稲村、岸本、奥平の先生方は、対外友好協会、書法家協会、日本大使館を廻り謝礼と共に帰国の挨拶に行かれた。世話になった中国側の先生方に宇野先生が作品を揮毫され贈呈された。

（玉村霽山）

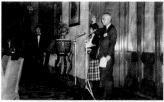
祝賀会・毎日新聞社,渡辺主筆乾杯

楚図南先生を迎え

楚図南先生と宇野雪村先生

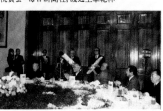
書会作品交換

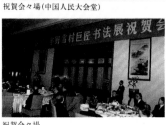
祝賀会々場(中国人民大会堂)

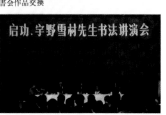
啓功,宇野雪村講演会

祝賀会々場

金石銘友誼
翰墨結深情
楚図南

図録巻頭題記・楚図南先生

拝観することができた。故宮蔵品のほんの一部ではあったが眼福を得た。あと各団は文房四宝館、銘刻館などを見学。銘刻館では石鼓にも対面することができた。

夕刻六時「啓功・宇野雪村巨匠書法展祝賀会」が、天安門前広場にある人民大会堂において開催された。中国の国会にあたる人民大会堂には仲々入場も難しいという。訪中団が緊張の面持で正面玄関より東二楼大庁に入館。中国側主賓と各団々長との会見ののち開宴された。広い会場には大きなメインテーブルを中心にして三十四のテーブルが並ぶ。メインテーブルには、全国人民代表大会常務委員会楚図南副委員長(楚図南先生には今回の展覧会の為に図録巻頭に「金石銘友誼、翰墨結深情」を題されている。)全国政治協商会議呂正操副主席を中心に、啓功、宇野雪村夫妻、対友協凌青副主席、符浩前駐日大使、宋之光元駐日大使、野坂一房、藤原清洞、中原一耀の先生方が並ばれた。浜田素山の司会で凌青副会長、渡辺主筆が挨拶された。二人の巨匠展は、日本側二〇九人、計三四〇人余の盛大な宴となった。前日の北京飯店の歓迎宴以上に各テーブルには乾杯の連続で中日友好の輪を拡げた。宴も盛り上り、

中国側の一三〇人余の来賓、先に中国美術館において行われた書会の作品が啓功、宇野先生によって交換された。また、中国側来賓には、記念に作られた風呂敷(合作扇面を染めたもの)、玄美名品選が贈られた。二時間余の宴も盛大裡に終了。中国側賓客を見送り、興奮の中に祝賀宴を閉じた。人民大会堂より外に出ると下弦の月が天安門前広場に輝いていた。

中国美術館での展覧会は四日間であったが中国書道愛好家の見学で会場はいつもいっぱいで熱心に一点一点を鑑賞していた。四日間で総入場者は一万四千人余であった。宇野先生が会場に行かれると見学者より紙を出され署名をたのまれたりし、回りは人の山となったほどである。

展覧会終了。九月に東京で開催される日本展の為に作品搬出。あと本部団は宿泊の友好賓館の白雲において日本側だけの反省打上げ会を開き、無事終了したことを祝った。

会期中、展覧会場を訪ねられた中国歴史博物館研究員である史樹青先生の招待で、本部団は四月三日、歴博を訪ね、名品鑑賞する。史樹青資料室主任の案内で、兪偉超館長、呂長生書画研究員、蔣文光副研究員、曹肇基副研究員、第一第二巻、張猛龍碑、六朝写経残巻、黄庭堅書明瓚詩后題巻、文徴明書軸、大観帖第七巻、淳化閣帖(泉州本)第三巻、呉歴書詩軸、

倉成正賀词（日文）

祝辞

中国芸苑の耆宿、啓功先生と日本書壇の巨星、宇野雪村先生のお二人が北京と東京で二人展を開らかれる。

お二人ともに同年の七十五歳のお年に因んで合作一点を含めて七十五点の展示をされるとか。思わず頬がゆるむ企画である。

雪村先生は書業六十年に当たるとのこと。啓功先生はそれを越えられるのではないか。ともかく慶祝に堪えない。

お二人の芸術については敬々の必要としない。

啓功先生の芸術の高踏、雪村先生の剛断は日中人士に、或はやさしく語りかけ、或は強く訴えることを信じている。

この衝にに当られる日中親善の歴史に新しい一頁を加えられ展覧会の成功を祈念してやまない。

一九八七年九月

外務大臣

倉成 正

倉成正賀词（中文）

賀詞

中国艺苑的耆宿启功先生与日本书坛的巨星宇野雪村先生同庆七十五岁同庚，故将展出作品七十五幅，其中包括一幅共同创作的作品。

雪村先生投身书业已六十载矣。启功先生的书画生涯可能更为漫长。我谨表示由衷的庆贺。

对于两位艺术的造诣，无须我赘言评介。我相信，启功先生的高洁和雪村先生的刚毅，对日中两国观众有时将如温本细语，有时则扣人心弦。

此次展览将为日中友好事业的史册增添新的一页。谨向承办这次展览的日中两国的有关人员表示敬意，并祈愿展览取得成功！

日本国外务大臣

倉成 正

一九八七年三月

章文晋賀词（日文）

ごあいさつ

中国人民と日本国民は古くからの友好往来と文化交流の悠久な歴史をもっています。遠い昔の紀元五世紀頃、中国書道は既に日本へ伝わっていったという。その後、書道芸術の交流がたえず成功し名家を輩出しました。日本の書道芸術が両国で広く知られている。

特に日本書道の「三筆」が我が国で広く知られているのです。長い歳月の流れの中に、書道芸術の交流が両国人民の感情を結び付けられています。

近年来、中日両国書道の交流、書道芸術だけでなく、草の根の書道交流がますます盛んになることと思います。

啓功先生と宇野雪村先生は両国書道界の重鎮で、作品は造詣精深、風格優美ということから、両国書道界の推賞されて愛されてきました。この度、北京と東京で「啓功・宇野雪村書法展」を開催したことがあり、両国匠の珠聯璧合、交相輝映の大作を両国の書道愛好者に更に愛好家達に、中日両国外友好協会が本年毎日新聞社と両巨匠展を共催できることを光栄に思います。展覧会の成功をお祈りします。

中国人民対外友好協会会長　章文晋

一九八七年九月

章文晋賀词（中文）

祝詞

中日两国人民的友好往来和文化交流有悠久的历史。早在公元五世纪左右，中国书法就传入日本，此后日本书道艺术不断绵延久长，名家辈出。

我们深受书法影响增多。近年来，中日两国画家通过各种渠道进行的书法交流越来越多。

启功先生和宇野雪村先生是我们两国闻名的书法家，他们的作品造诣精深，风格优美，深受两国人民和书法界之间的友谊在不断加深。

今年毎日新闻社合作主办这次展览感到荣幸。我相信，这次展览一定会促使两国人民之间的友谊得到进一步加强。

祝愿获得圆满成功。祝日本毎日新闻社和中日友谊增进光辉灿烂的新篇章。

中国人民対外友好協会会长　章文晋

一九八七年三月

山内大介賀词（日文）

ごあいさつ

毎日新聞社は、中国人民対外友好協会と共催で、日中両国の文化交流をさらに深めるため「宇野雪村・啓功巨匠書道展」を、中国と日本の両国で開催いたします。

一九八五年には中国書法家協会の主席を務めた故上田桑鳩氏に縁由、日本で最初の権威を持る毎日書道展（毎日新聞社・財団毎日書道会）において、「集中瞬発」の現代感覚にあふれた前衛書の分野を、五十余年にわたって集大成されてきた宇野雪村氏は、前衛書の現代感覚にあふれた前衛書の分野を、五十余年にわたって集大成されてきた宇野雪村氏は、前衛書の…。

「啓功宇野書法展」を開催し、両国の友好を深める契機になればと思います。主として、古典文学史、美術…。

両巨匠の北京展は八七年三月、東京展は八七年九月、合作一点の計七十五点が展示されます。

毎日新聞社社長　山内大介

一九八七年九月

山内大介賀词（中文）

賀詞

毎日新闻社为迎接日中两国文化交流，将与中国人民对外友好协会合办日中两国书法家联合会，即将举行两巨匠书法展。

近年来，日中两国文化交流日趋频繁。一面遵循中国古代传统书法的精华，一面遵循中国古代传统书法的精华，此次将启功、宇野雪村两巨匠的书法作品合编为一册，其有时代的意义。

『宇野雪村书法展』大东文化大学教授，现为北京师范大学教授，并任中日文化交流、启功两氏之上田桑鸠先生，他在中国古代传统书法艺术的基础上，具有现代感的现代感觉。我们相信，一挥必将心入力，显示出精力作品。

历任五个新闻的书法家，如今已载誉归来。宇野雪村先生生前曾任日中亲善文化艺术团团长等职，他于一九八三年曾访问过日本。现任北京师范大学教授，书坛古典文学和美术史、书法评论家等。

七十五幅书画的喜悦之年，并衷心祝愿启功先生三十七幅、宇野雪村先生三十七幅，合作一幅，如获观赏此具有意味深长的两巨匠书法展，我将感到无比荣幸。

毎日新闻社社长　山内大介

一九八七年三月

编者注：文章排列先后，一依原书。

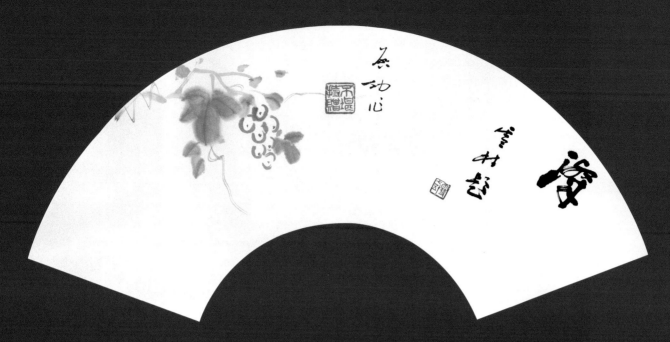

启功、宇野雪村合作扇面朱葡萄

释文：启功作
 杰 雪村题

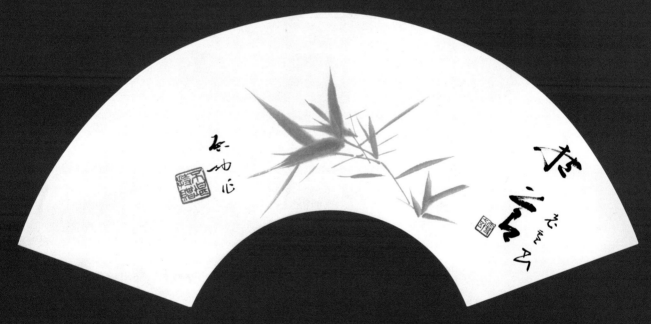

启功、宇野雪村合作扇面朱竹

释文：启功作
 抱节 老雪书

说明：

此两件作品未收录在展览图录当中，是两位先生在欢迎酒会中的唱和之作。

说明：

以下三十九件作品分别出版于：
《宇野雪村·启功巨匠书道展》奎星会 1987 年
《启功·宇野雪村巨匠书法展》 北京师范大学出版社 1987 年

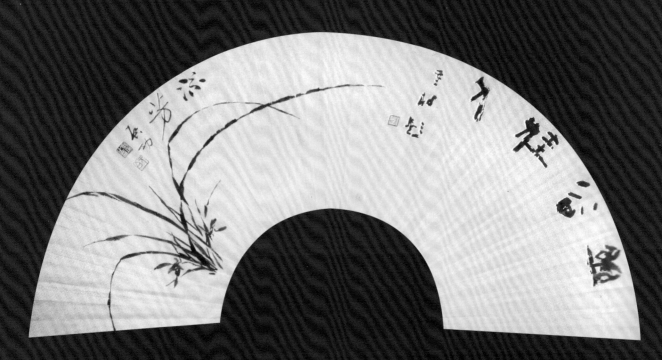

释文：幽谷佳人 雪村题
　　　流芳 启功

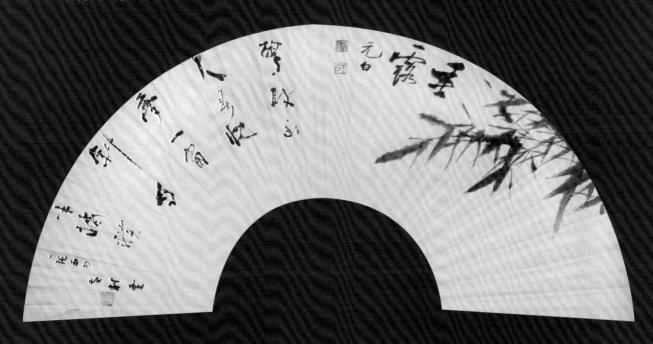

释文：垂露 元白
　　　惊破幽人春枕梦 一窗斜月半梢横 元张雨句 雪村书

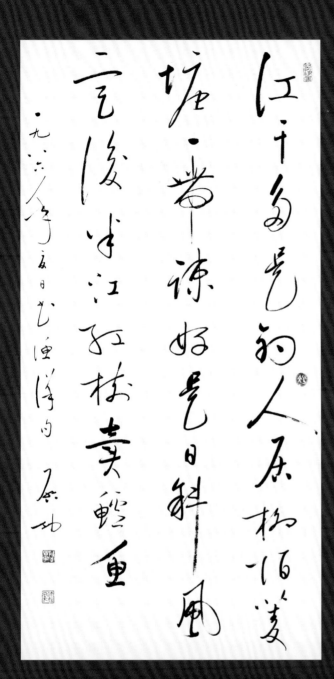

作品年代：1986 年
释文：江干多是钓人居 柳陌菱塘一带疏
　　　好是日斜风定后 半江红树卖鲈鱼
　　　一九八六年夏日书渔洋句 启功
尺寸：130×62cm

释文：小箓一时点笔 忽然五度秋光
　　　且喜青松无恙 何妨两鬓微霜 启功
尺寸：130.5×61cm

作品年代：1986 年
释文：秋深犹见柳毵毵 夕月晨风出汉南
又向江干成小住 眼前好景百花潭
重游成都得句 一九八六年夏日
拾得花笺漫书旧作
时居首都寓舍之浮光掠影楼 老壬 启功
尺寸：131.5×63cm

作品年代：1986 年
释文：瞻无八大大 气无八大霸
八大再来时 还请八大画
八大未来时 此画先作罢
试读人觉经 我话非废话
临八大山人画自题
一九八六年八月 启功
尺寸：96×51cm

作品年代：1986 年
释文：闽门如镜沐晨光　更见朱申世望长
　　　我愧中阳旧鸡犬　身来故邑似他乡
　　　辽东杂题之一　启功
尺寸：64.8×44.5cm

释文：南浦随花去
　　　回舟路已迷
　　　暗香无觅处
　　　日落画桥西
　　　宋道君书荆公句
　　　启功临
尺寸：134×32cm

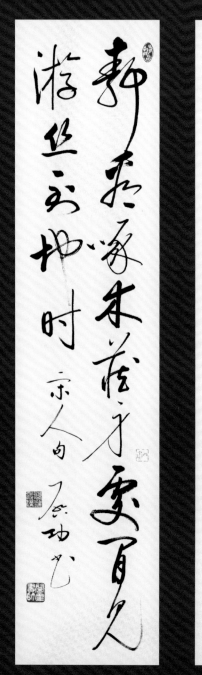

释文：静寻啄木藏身处
闲见游丝到地时
宋人句 启功书
尺寸：134×32cm

释文：北人惯听江南好 身在湖山未觉奇
宋玉不知邻女色 隔墙千里望西施
颐和园杂诗之一 启功书旧作
尺寸：64.5×42cm

释文：饭后钟声壁上纱 院中开谢木兰花
诗人啼笑皆非处 残塔欹危日影斜
扬州木兰旧迹只馀石塔 启功
尺寸：64.5×44cm

释文：万邦凯乐
非悦钟鼓之娱
天下归仁
非感玉帛之惠
启功
尺寸：134×32cm

释文：此右军书
　　　　东坡临之
　　　　点画未必皆似
　　　　然颇有逸少风气
　　　　启功临
尺寸：129.5×31cm

释文：世态僧情薄似纱　壁尘随手一层遮
　　　　笼时岂为存题句　应是诗人语太夸
　　　　舒铁云咏饭后钟事云山僧
　　　　若是无情者未必留诗二十年率书其后　启功
尺寸：64.5×43.6cm

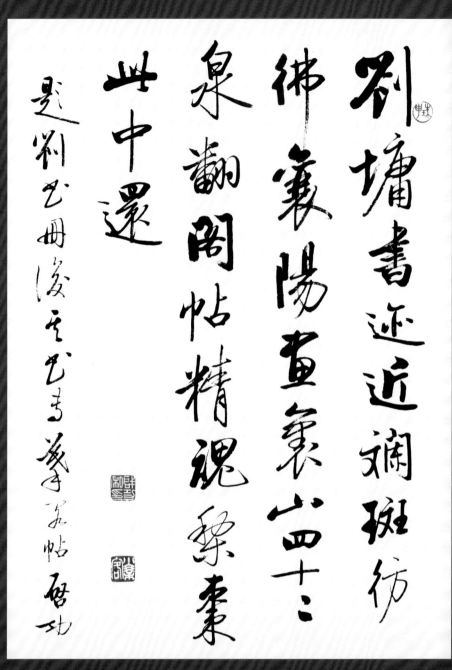

释文：刘墉书迹近斓斑 仿佛襄阳画里山
四十二泉翻阁帖 精魂梨枣此中还
题刘书册后 其书专摹阁帖 启功
尺寸：64.5×43.5cm

作品年代：1986 年
释文：虞安吉者昔与共
事常念之今为殿
中将军所念故远
及 启功临
尺寸：134.5×32cm

释文：点画俱经白垩描　无端嚇杀上皇樵
何当重坠江心去　万里洪流着力浇
游焦山观鹤铭面目全非
拈此戏示同观诸友　启功
尺寸：64.5×43.5cm

释文：王介甫金陵怀古词
东坡观之叹曰此老
狐精也　米元章又
称其书绝似杨少师
此公若不作宰相
岂至掩其长耶
画禅室语　启功书
尺寸：134×32cm

果然奇丽擅天南 花萼猩红水蔚蓝
绝顶虚亭标胜概 行人指点七星岩
游肇庆杂诗 启功

张东海题诗金山 西飞白日忙于我
南去青山冷笑人 东海在当时以气
节重其书学怀素 行书尤佳
画禅室语 启功书

释文：果然奇丽擅天南 花萼猩红水蔚蓝
　　　绝顶虚亭标胜概 行人指点七星岩
　　　游肇庆杂诗 启功
尺寸：65.3×44.5cm

释文：张东海题诗金山
　　　西飞白日忙于我
　　　南去青山冷笑人
　　　东海在当时以气
　　　节重其书学怀素
　　　行书尤佳
　　　画禅室语 启功书
尺寸：134.5×32cm

释文：山谷论 子瞻自是千载人 观其与李伯时王定国诸公 赏会翰墨 自谓薄富贵而厚于书 轻生死而重于画 所至故无一椽也 画禅室语 启功书
尺寸：134.5×32.5cm

释文：共依南斗望神州 杯酒层轩笑语稠 簷下白云栏外水 海天如镜好同舟 香港中文大学云起轩有赠 启功
尺寸：64.5×43.8cm

良工手�片雲飛去
傍銀河下翠微
不待星槎隨博望
眼前今見石支機

是松花江綠石硯松花江滿語与天
河同字 一九八六年秋 啟功

作品年代：1986 年
释文：良工手挹片云飞 远傍银河下翠微
　　　不待星槎随博望 眼前今见石支机
　　　题松花江绿石砚 松花江满语与天河同字
　　　一九八六年秋 启功
尺寸：65.8×44cm

释文：掠水燕翎寒自转
　　　坠泥花片湿相重
　　　宋道君草书上承怀
　　　素 下启吴传朋 此
　　　团扇书不减素师苦
　　　笋真迹 雨窗背临
　　　得此一纸 启功
尺寸：123.5×31cm

釋文：暗于治者
唱繁而和寡
審乎物者
力約而功峻
陸士衡語 啟功
尺寸：134.5×32cm

釋文：佛香高閣暮雲稠 雨後遙青入小樓
咫尺昆明無路到 真成廷尉望山頭
藻鑒堂作 啟功
尺寸：64.8×43.2cm

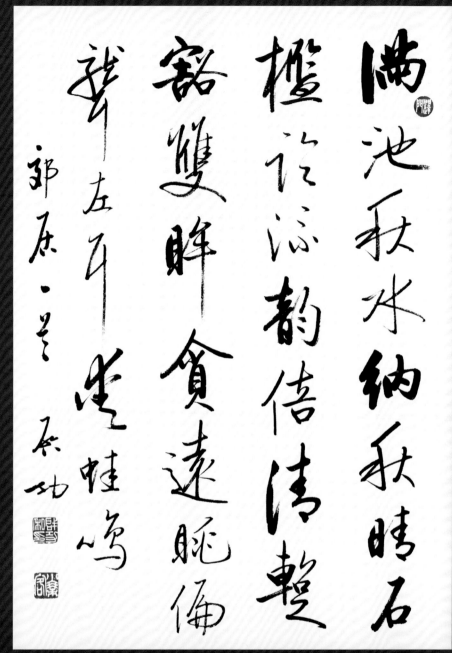

释文：满池秋水纳秋晴 石槛临流韵倍清
暂豁双眸贪远眺 偏聋左耳爱蛙鸣
郊居一首 启功
尺寸：64.6×44cm

释文：臣闻 理之所开
力所常达 数之所
塞 威有必穷 是
以 烈火流金不能
焚景 沉寒凝海不
能结风 陆平原演
连珠一首 启功
尺寸：134×32cm

释文：是以大人基命
　　　不擢才于后土
　　　明主聿兴
　　　不降佐于昊苍
　　　启功
尺寸：133.5×31.5cm

释文：华岳齐天跻者稀　如今俯瞰有飞机
　　　一拳不过儿孙样　万仞高岗也振衣
　　　飞行旅途口占　启功书旧作
尺寸：64.5×44cm

释文：砖塔孤行千古胜 簪花诣绝世翻疑
王仪贞石光天壤 始识书仙敬客师
唐人王大礼字仪墓志 敬客师书
绝似砖塔铭 乃知客为客师之字 启功
尺寸：65.5×45cm

释文：彼盐井火井皆有不
足下目见不为欲广
异闻具示 启功临
尺寸：134.5×32.5cm

释文：知有汉时讲堂在是
　　　汉何帝时立知画三
　　　皇五帝以来
　　　启功临
尺寸：123×31cm

释文：山骨雕锼巧艺多　砚池如镜墨轻磨
　　　题诗却缩濡毫手　前有丰碑李泰和
　　　过端州作　启功
尺寸：64.5×43.3cm

山口逶迤一径深　石坊高矗唤登临
惊人彩画翻新样　灯火辉煌大点金
游七星岩作　启功

释文：山口逶迤一径深　石坊高矗唤登临
惊人彩画翻新样　灯火辉煌大点金
游七星岩作　启功
尺寸：64.8×43.7cm

释文：陆鲁望诗云
丈夫非无泪
不洒别离间
仗剑对尊酒
耻为游子颜
盖反文通之赋
如子云之反骚
惜江令少此一转
画禅室语　启功书
尺寸：134.5×32.5cm

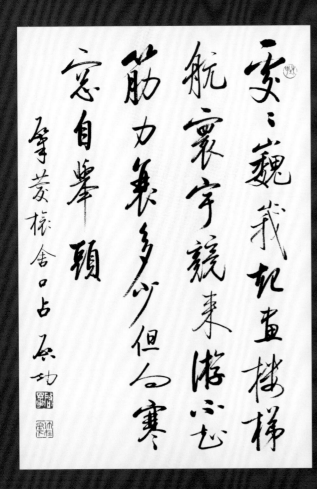

释文：处处巍峨起画楼 梯航寰宇竞来游
不知筋力衰多少 但向寒窗自举头
肇庆旅舍口占 启功
尺寸：64.7×43.5cm

释文：一钩新月印滩涂 水碧山青世所无
仙境不须求物外 行人步步踏明珠
芝罘长山岛月牙湾拾石子 启功
尺寸：64.7×43cm

释文：旧迹依稀响屧廊　胥涛无改尚轩昂
　　　行人犹记吴王事　共说今朝草最芳
　　　吴市徽题古迹　启功
尺寸：65×43.7cm

第三节 一九九一年 和田美术馆——启功书法艺术馆开馆展览

中日文化交流的一件盛事

——记启功书法艺术馆在日本百藏山落成

侯　刚

1991 年 9 月 21 日，是日本东京地区连降十多天大雨之后第一个秋高气爽的晴天。东京附近山梨县大月市的百藏山上，鲜花争艳，绿树成荫，处处生机盎然。盘山公路两旁的松柏树上，挂满了中日两国的小国旗和彩带，蜿蜒数里，一直延伸到位于百藏山南侧平缓山腰的和田美术馆。日本古典式的美术馆也张灯结彩，披上了节日盛装。这里将举行和田美术馆建馆三周年庆祝活动和为中国书法家协会主席启功教授新建书法艺术馆的落成典礼。

和田美术馆由日本友好人士和田至弘创办。和田先生热心于中日两国文化交流事业，曾多次到中国访问。美术馆沿百藏山的山坡，错落有序地向山上建去，每隔二三百米建有一馆，原已建成三座馆。第一馆以展出陶器"荻编文"为中心，介绍日本格调高雅的传统文化茶陶；第二馆展出多方搜集的中国明清时代的瓷器；第三馆展出缅甸、南美洲等地的天然宝石和佛像等。为了开展国际间文化交流并向日本人民介绍外国文化，美术馆经常以欢迎会

和田美术馆的欢迎横幅

2017 年的和田美术馆正门

的形式，招待外国朋友参观。今年建成的第四号馆，命名为启功书法艺术馆，专门展出启功先生的书法作品。

和田先生十分喜爱启功先生的书法艺术，每次来北京，他都要到荣宝斋、中国艺苑等书画名店去"寻宝"，见有启功先生的作品，就购回珍藏，几年来已存有三十余件。他不但喜爱启功先生的书法，更敬重启功先生的为人，为了弘扬中国文化和学习启功先生的高尚品格，他决定在和田美术馆中筹建启功书法艺术馆。但是他手中的作品尚不能充满一个馆，故曾委托荣宝斋的朋友继续代为寻求。

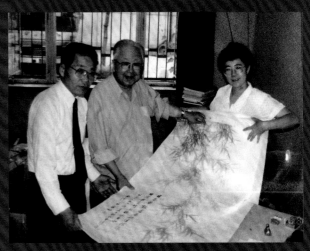

启功先生与和田至弘馆长在北京师范大学

1990 年 4 月，经过中国驻日使馆参赞章金树先生和中央电视台陈真教授以及一些日本朋友的介绍，启功先生应邀访问了和田美术馆，对和田先生致力于中日文化交流所做的努力表示赞赏。在宾主座谈时，慨然应允赠给和田美术馆一些作品，以充实展馆。

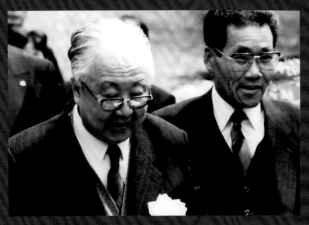

启功先生与和田至弘馆长

和田至弘先生于拈卞擅有癖嗜，搜于所建和田艺术馆中特辟一室以储、搜罗得卅馀件，未能满四壁。功感其见知盛意，检近作之较可观者廿五件内直二件为赠为充一室。不收酬谢。此去年四月在山梨为和田美术馆中所谈者时杨振亚大使、章金树参赞、陈真教授在坐。公元一九九一年九月克践前约，因志缘起。

启功并记时年七十又九

启功赠和田至弘书画作品说明

1991年9月，在启功书法艺术馆建成之时，启功先生完成了书法作品23件、画2件，并亲笔写了一篇《缘起》，连同作品一起赠给了和田美术馆。《缘起》中写道：

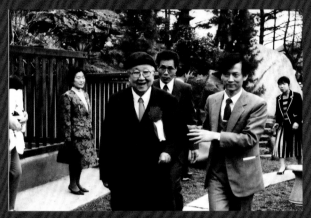
启功先生在和田至弘馆长等人的陪同下进入美术馆

和田至弘先生于拙书独有癖嗜，拟于所建和田美术馆中特辟一室以张之。搜罗得卅余件，未能满四壁。功感其见知盛意，愿检近作之较可观者廿五件（内画二件）为赠。为充一室，不收酬谢。此去年四月在山梨县和田美术馆中所谈者。时杨振亚大使、章金树参赞、陈真教授在坐（座）。公元一九九一年九月克践前约，因志缘起。启功并书，时年七十又九。

启功书法艺术馆位于和田美术馆的最高处。进入美术馆大门，沿左侧石级甬路上山，约100米处，有一座典雅的木屋，

启功先生与和田至弘馆长展示题词

名曰"茶寮初地"，是去启功书法艺术馆必经之地。此处原来是一片山坡，去年启功先生来访时，曾在山石上小憩。主人为了便于老年人参观时中途休息，在此处建了这个赏景、饮茶的休息室。室内悬挂着启功先生题写的"初地"二字，寓意为"入馆的第一景"，也有"上山的第一个台阶"的意思。

经过"茶寮初地"，再继续攀登200余米，即是新建的启功书法艺术馆。这是一个有着飞檐、鱼脊的日本式建筑，四壁是封闭式的水泥墙，外用原木装饰，由于刚刚落成，还散发着木材芳香。此馆总面积约200平方米。此处环境优美，门前视野开阔，远眺可见雄伟的富士山，近处可鸟瞰大月市市容，极富诗意。

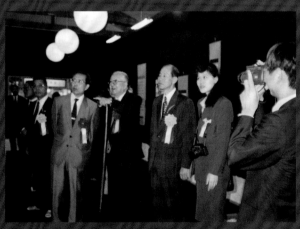
启功先生领嘉宾参观展览，启功先生左侧为上条信山，右侧为杨振亚大使

为庆贺启功书法艺术馆落成，促成这件盛事的杨振亚大使和章金树参赞，专程由东京驱车来到百藏山。上午10点，山梨县知事天野健，大月市市长蜂须贺，中国北方工业大学访日代表，以及日本著名书法家上条信山等中日朋友100余人陆续

启功书法艺术馆

到齐。在隆重的典礼仪式上，杨振亚大使高度赞扬了这件中日书法交流的盛事。他说："近年来中日两国书法交流日益频繁，启功先生的书法在日享有盛誉，已成为联系中日两国人民友谊的纽带。"他祝愿中日两国的文化交流日益发展。典礼仪式后，杨振亚大使为启功艺术馆剪了彩。

剪彩之后，中日朋友陆续进馆参观，这里虽然只展出馆藏启功先生作品的一部分，但是展现在参观者面前的作品变化多姿，精美超绝，大家赞不绝口。进门迎面首先看到的是独具风格的朱竹与墨竹作品各一幅。严谨庄重的楷书写经，气宇融和、风度优雅，还有结体潇洒的行书，件件作品都给人们以艺术陶冶，使人目不暇接，流连忘返。日本朋友们说，欣赏启功先生的书法是一种难得的享受。和田先生一面招待客人参观，一边兴奋地向客人说："和田美术馆能得到启功先生这么多墨宝精品，我感到莫大荣幸，为增进中日两国人民的友谊和相互了解，我将永远珍藏，传至后代。"山梨县知事对参观的中国朋友说："启功书法艺术馆能建在百藏山上，为山梨县增添了光彩，标志着中日友好书法交流事业正在深入发展。"启功先生的老朋友、八旬高龄的上条信山

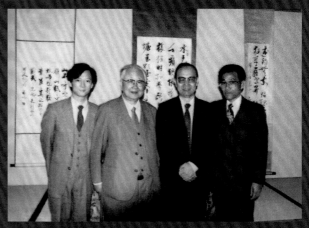

启功先生、章金树参赞与和田至弘馆长等人在展出作品前合影

先生刚病愈出院，也赶来祝贺。两位老朋友见面格外亲切，上条先生一定要女儿扶他上山，在启功先生的陪同下，逐一欣赏了展品。启功先生在开幕式结束后，为庆贺和田美术馆成立三周年，当场作诗一首，以为纪念，诗的全文如下：和田高馆四番游，美奂新增百宝楼。前度繁花春上巳，今来好景月中秋。山迎裙屐融残雪，树拥轩车护碧油。缟纻欣逢廿一纪，水天如镜海风柔。

（此文见于侯刚著《往事启功》 北京师范大学出版社 2017 年）

拜访和田美术馆

启 功

　　我从青少年时即喜爱美术，也学习美术。在学习中，必不可少的是参观精美的作品，才能增长知识、获得借鉴。所以常拜访前辈名家和美术品收藏家。这种求知的活动中，有使我遗憾的，也有使我感激的。

　　遗憾的是有些名家不肯把心得、要诀告诉求学的人，或不肯把收藏佳品拿出来给人看。使我感激的是有几位老前辈不但愿意拿出藏品给人看，还常细心地给我讲说那些名作的好处在哪里，缺点在哪里，使我受到极大的教育和获得极多的基本知识。至今我还感激那几位收藏家的品德和热心！

　　我认识和田至弘先生，已有一年多了，在还没得机会亲自参观和田美术馆时，我心目中的和田先生就是一位可敬佩的美术事业家。因为他曾费很大的心力、物力，收集、保存许多珍贵的古瓷等等美术品，更可贵的是他还为广大的美术爱好者创造欣赏、研究的条件—建立和田美术馆。不但建立和田美术馆，最近还为北京的北方工业大学捐款建立一个美术馆。使中国和日本的美术爱好者、学习者都获得良好的欣赏研究的条件，他这样的措施，正充分地表现了他的品德和热心，能不使我们敬佩吗？建立两个美术馆，还是有形的、有范围的，而对两国人民的友好情谊、增加两国青年学习研究美术的条件，则是无形而长远的友好纽带，能不使我们敬佩吗？

　　从影印的和田美术馆画册中已看到馆址环境的优美，可以说和田美术馆建立在比它更大的一个天然美术馆中，我能获得参观拜访的机会，　在这里得到充分的美的享受，又受到主人和诸位好友的热情招待；是我衷心感谢的！谢谢大家！

　　（此文见于《启功全集（第四卷）》北京师范大学出版社 2010 年）

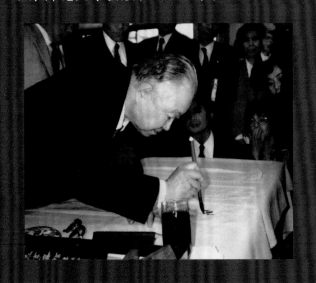

記念講演　四月八日
和田美術館を訪れて

中国書法家協会主席　啓　功先生

通訳　中国駐日大使館殷宏川書記官

記念講演をされる啓功先生

尊敬する和田先生、尊敬する館長、そして尊敬する日本の友人の皆さま。

私は少年の頃から美術を愛し、美術を学んでまいりました。美術を学ぶ者にとって欠くことのできないことは、秀れた作品を鑑賞することであり、こうしてはじめて知識を豊かにし、手本となるものを見い出すことができます。

ですから、私はたびたび有名な先輩や美術品収集家を訪ねて歩きました。そうした中で残念に思ったこともあり、心から感激したこともあります。

残念に思ったことは、一部の大家が創作に当たっての秘訣や体得を、教えを乞う者に話したがらない、或いは秀れた作品を持っていながら他人に見せたがらないことでした。

また、心から感激したことは数人の大先輩から自分の所蔵している珍品を、惜し気もなく見せていただき、これらの逸品のどこが秀れているのか、どこが不十分であるのかをこ

とこまやかに教えていただき、私に多くの基本的な知識を与えていただいたことでした。

この数人の収集家の崇高な品性と、温かい気持ちを私は今だに忘れることができません。

私は、当美術館の和田先生にお目にかかってからもう一年余りになります。私の心の中の和田先生は尊敬すべき美術事業家でありました。何故かと申しますと、和田先生は極めて大きな精神力と物力とをもって、貴重な古陶器など数々の美術品を先々代より受け継がれたり、収集・保存されているからです。

それにも増して尊いのは、和田先生が当地に和田美術館をつくり、美術愛好家のために鑑賞と研究の条件を生み出していただいたことです。

和田先生は、この百蔵山に美術館をつくられたばかりでなく最近はまた、北京の北方工業大学のために、多額の寄附金をよせ美術館を建設されたのです。

こうして、中国と日本の美術愛好家、学習者は鑑賞、研究の条件に恵まれました。

和田先生が中日友好親善のためにとられたこうした措置は、先生の高い品性と熱意の表れであり、心から敬服せずにはおられません。

ふたつの美術館の建設は、何んといっても目に見えるものであり、その範囲は限られています。しかし、両国の人々の友情を深め、両国の若い人たちのために美術学習研究の、より多くの条件を生み出したことは目に見えない、そして末永く続く友情の絆であるとい

わなければなりません。

　このことに私は心から敬服せずにはおられません。

　和田美術館の刊行物の写真からもわかりますように、美術館は極めて美しい環境の中にあります。つまり和田美術館は、それ自体より更に大きな、大自然という美術館の中に置かれているといってもよいでしょう。

　このたび、私は和田美術館を訪れる機会に恵まれました。ここで思いのままに美を楽しみ、そして主人側と、友人の皆さまの心温まるご歓待を受けることができましたことに、心からのお礼を申し上げたいと思います。

　有難うございました。

最後に記念に私の詩をご披露申し上げます。

啓功

華胥兜率夢曽游
米老高歌北固楼
異代有縁登百蔵
一山好景足千秋
和田美術成新館
震旦神交似旧侔
珍宝琳琅終可数
友情無盡満瀛洲

華胥山（かしざん）と兜率山（とりつざん）にかって夢に遊ぶ
米芾（べいふつ）は北固楼に高らかに歌う
時代は異なるが縁あって百蔵山に登る
一山の好景は千秋に足る
和田美術館に新館なって
中国との心の交りは深く
あたかも、古き友の如し
尊い宝は限りあれど
ただ友情のみは限りなし

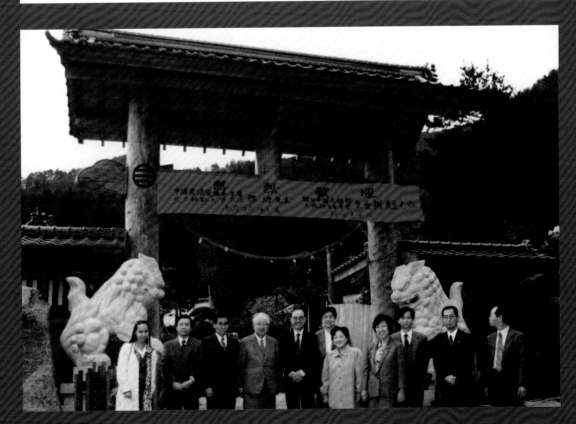

启功先生、章金树先生、和田至弘馆长、陈真教授、章景荣女士一行在和田美术馆正门前

記念講演　四月十四日
再び和田美術館を訪れて

中国書法家協会主席　啓功先生

通訳　中国駐日大使館程永華書記官

記念講演をされる啓功先生
通訳程永華書記官

尊敬する和田先生、館長、日本の来賓の皆さま、そして楊振亜大使。

今日私は、和田美術館に二度目の訪問を持ち得ましたことを大変光栄に存じております。

宋の時代に蘇東波は、かつて沙河という名所に遊んだ時に詩を作りましたが、まず最初の句で沙河十里の美しい風景を称え、ついて第二句において「花老いるたびに、さらに新たなり」と歌っております。

「花老いる」というのは、花が散ることを意味します。蘇東波のこの詩の意味は、花が咲きそして散るごとに風景はまた新しい趣きを添えるということです。

数日前、私は初めて和田美術館を訪れましたが、その時の印象は以前写真だけでみた時と、大変大きな違いがありました。

そして、私は今日再びここを訪れました。最初の桜はもうほぼ散ってしまいましたが、美しい風景が私に与えた感動は、前回とはまた大きな違いがあります。

このほか、違う点はまだまだ沢山あります。

第一に、ここに集まられた来賓の皆さんがこの前とは違うことです。

日本の来賓の皆さまの内、私はお名前を全てはっきりと覚えていることはできませんが、かなり多くの方は、この前の時にはお目にかかっていないと思います。

中国側では、楊大使がわざわざお祝いに見えましたが、これは私達双方にとって大きな喜びであると信じます。

第二に、美術館の外の花、特に桜は大分散ってしまいましたが、美術館の中の展示品はかなり入れ替えも行われて、増えており、そのすばらしさに目を奪われる思いでした。

第三に、和田美術館はまもなく北京の故宮博物館の蔵品を展示すると聞いております。

また、世界各国の秀れた美術品を次々に展示するということです。

これは、年に一度必ず咲く花とは比べようもないすばらしいことです。

启功先生第二次来到和田美术馆的致辞（一）

この二回の訪問を通じ、またこの二度の盛大な集いを通じまして、私は次のことを確信しております。

今後の和田美術館は、単に中国、日本両国の文化交流と、永久の友好の忠実な保証、確固とした絆であるばかりでなく、世界の文化交流の中心の一つになることでしょう。

ここに心から私は、和田至弘先生の事業の発展とご健康、ご長寿を祈ると同時に、和田美術館が大きく発展し、永久に春を保つようお祈り致します。

先日の歓迎会で、わたしは拙い詩を皆様に差し上げましたが、今日は先日の詩と同じ韻を踏んで、もう一首詩を詠んでお祝いの感謝の気持ちといたします。

瀛壖名勝幾番游	りゅうじゅ名勝いくたびか遊ぶ
画境山梨處處楼	山梨の画境處々たかどのあり
長寿朱櫻能入夏	長寿のしゅおう夏に入り
四時緑樹不知秋	みどりの木立秋を知らず
宏開美育民増福	美育を広く開き民福を増す
振奮人文世寡儔	人文を奮いおこすこと世にならびなし
二度登嶺誠幸事	二度のとうれい誠に幸いなり
誼聯東海近神州	よしみは東海と神州を結ぶ

(訳)

日本の名所旧跡を方々見て歩いたが

山梨の風景は絵のように至るところに桜閣が見える

初夏に入っても幾重にも咲く朱の桜は美しく、

青々とした緑の木立は秋を知らない

美術の教えをひろめて人々に幸をもたらす

和田先生が人々の文化事業にこれほど力を注いでいることは世にも広く誇らしいことである

再び百蔵山に登ったことは私にとって誠に大きな喜びであって

我々両国の友情の絆は、今後益々強まり東海の日本と中国とをより近く一つに結ぶであろう

启功先生第二次来到和田美术馆的致辞（二）

以下将启功先生赠与和田美术馆的二十八件书画作品展现给读者，尺寸欠奉。

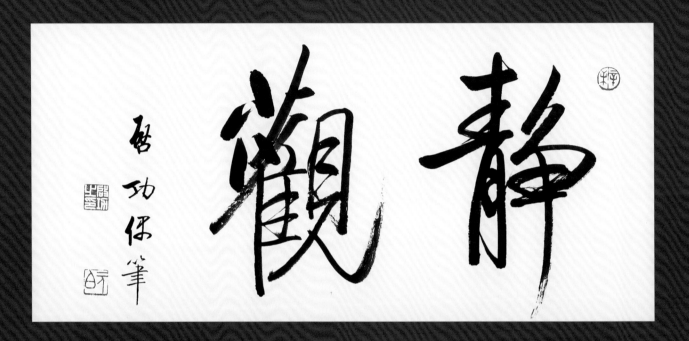

作品年代：1991 年
释文：静观
　　　启功偶笔

天人所奉尊
適從三昧起
讚妙光菩薩
汝為世閒眼
一切所歸信
能奉持法藏

如我所說法
唯汝能證知
世尊既讚嘆
令妙光歡喜
說是法華經
滿六十小劫

公元一
九九一
年夏日
臨唐
人墨迹
於浮光
掠影樓
時年初
周七十
九春秋
目力微
衰 啟功

作品年代：1991 年
释文：天人所奉尊　适从三昧起
　　　赞妙光菩萨　汝为世间眼
　　　一切所归信　能奉持法藏
　　　如我所说法　唯汝能证知
　　　世尊既赞叹　令妙光欢喜
　　　说是法华经　满六十小劫
　　　公元一九九一年夏日
　　　临唐人墨迹于浮光掠影楼
　　　时年初周七十九春秋
　　　目力微衰　启功

作品年代：1991 年

释文：飞辙飚轮不自安　且珍馀息足盘桓
　　　重赀庞叟沈何惜　一室维摩丈已宽
　　　丰俭随时吾易饱　干戈无定世犹寒
　　　片云响沫天南至　远胜金樽对月欢　和星洲友人一首　启功

作品年代：1991 年
释文：人生所需多　饮食局其首　五鼎与三牲　祀神兼款友
舌喉寸余地　一咽复何有　烹调千万端　饥时方适口
公元一九九一年七月书旧作　坚净翁　启功

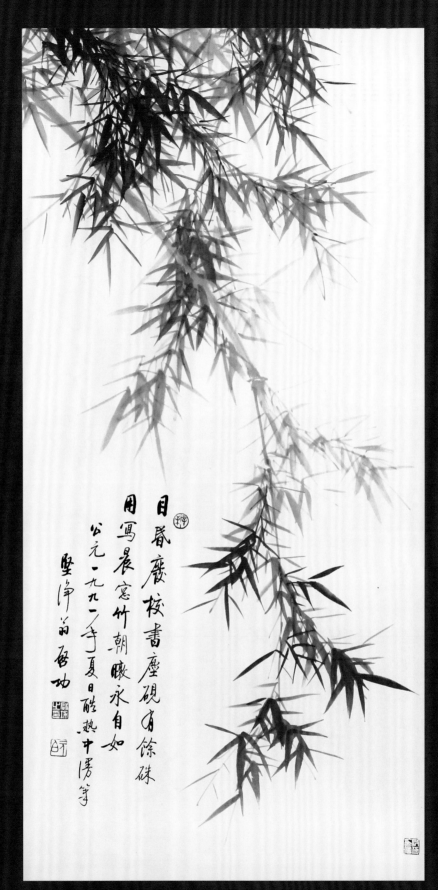

作品年代：1991 年

释文：目昏废校书 尘砚有馀碡 用写晨窗竹 朝暾永自如

公元一九九一年夏日酷热中漫笔 坚净翁 启功

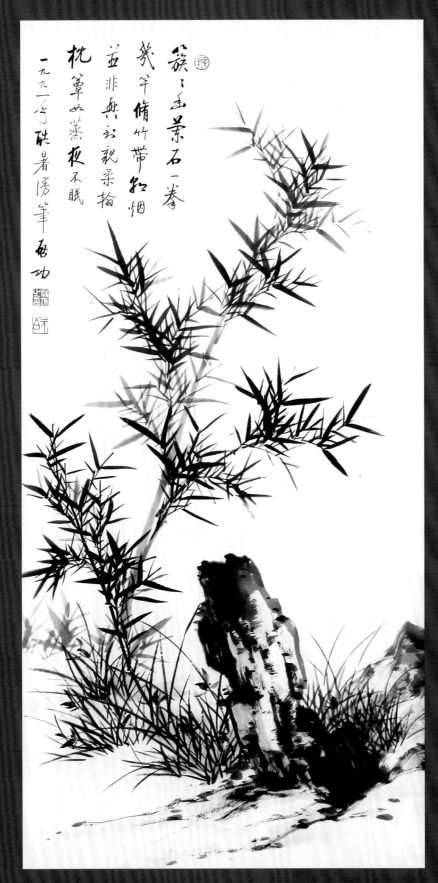

作品年代：1991 年
释文：簇簇幽兰石一拳　几竿修竹带朝烟
　　　并非兴到亲柔翰　枕簟如蒸夜不眠　一九九一年酷暑漫笔　启功

作品年代：1991 年

释文：西风吹破黑貂裘 多少江山惜倦游
红叶欲霜天欲雁 绿蓑初雨客吟秋 启功

柳叶乱飘千尺雨 桃花深带一溪烟
梅村句 启功书

作品年代：1991 年
释文：柳叶乱飘千尺雨 桃花深带一溪烟
　　　梅村句 启功书

渔笛暗随红雨落 酒墟闲受绿阴支 元白启功书

作品年代：1991 年
释文：渔笛暗随红雨落 酒墟闲受绿阴支
元白启功书

三叠凄凉渭城曲 数枝闲澹阁中花

放翁句 启功书

作品年代：1991 年
释文：三叠凄凉渭城曲　数枝闲澹阁中花
　　　放翁句 启功书

卧游何处曾相见
柳暗花明忆惠崇
启功

作品年代：1991 年
释文：卧游何处曾相见　柳暗花明忆惠崇
　　　启功

作品年代：1991 年
释文：风来香动花无骨　露逼歌清月有思
　　　启功漫书

书禅

包慎伯云 多谢云封石经峪 不教山谷尽书禅 此风马牛也 启功

作品年代：1991 年
释文：书禅
　　包慎伯云　多谢云封石经峪　不教山谷尽书禅　此风马牛也　启功

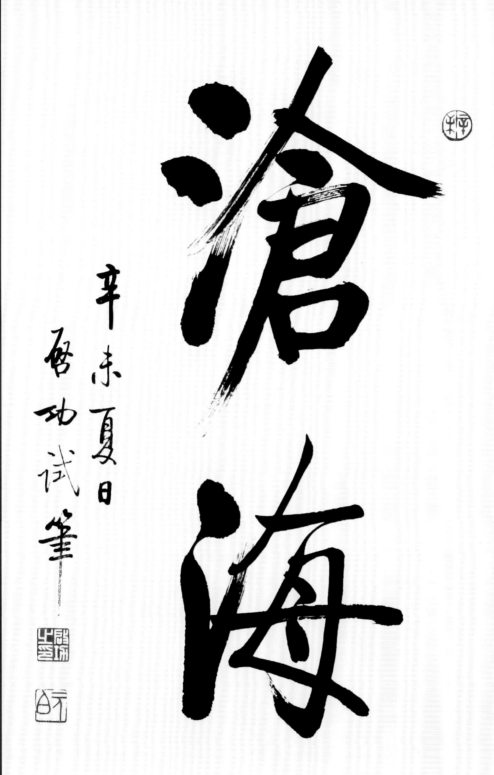

作品年代：1991 年
释文：沧海
　　辛未夏日　启功试笔

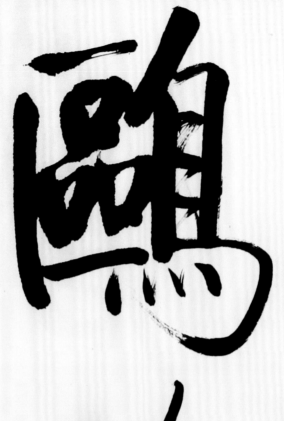

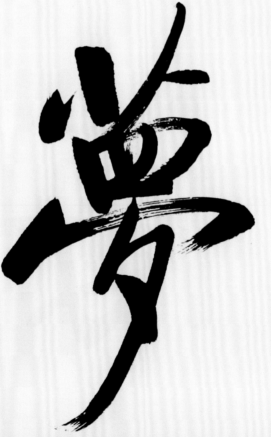

作品年代：1991 年
释文：鸥梦
　　　元白功漫笔

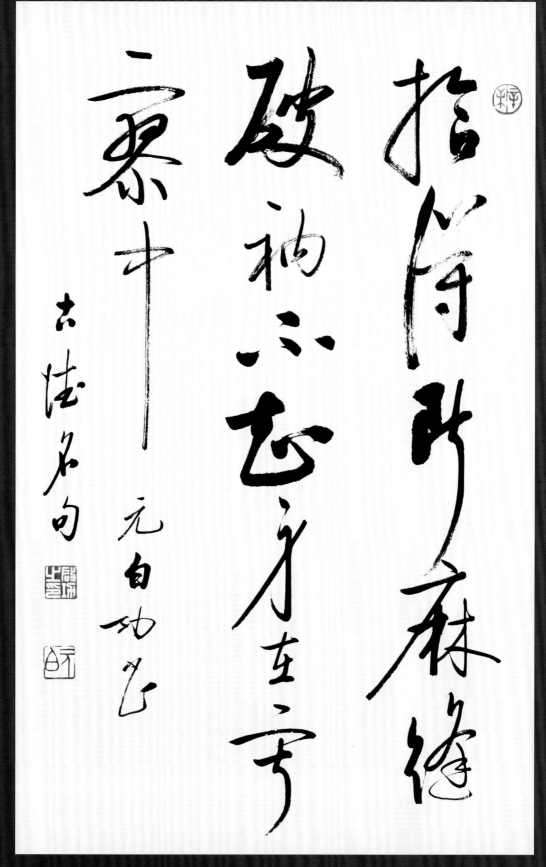

作品年代：1991 年
释文：拾得断麻缝破衲 不知身在寂寥中
　　　古德名句 元白功书

作品年代：1991 年
释文：屡见东园客 群芳出彩毫
　　　无心拾青紫 只画墨蒲桃 题画旧句 启功

作品年代：1991 年

释文：屡见东园客　群芳出彩毫
　　　无心拾青紫　只画墨蒲桃　题画　启功

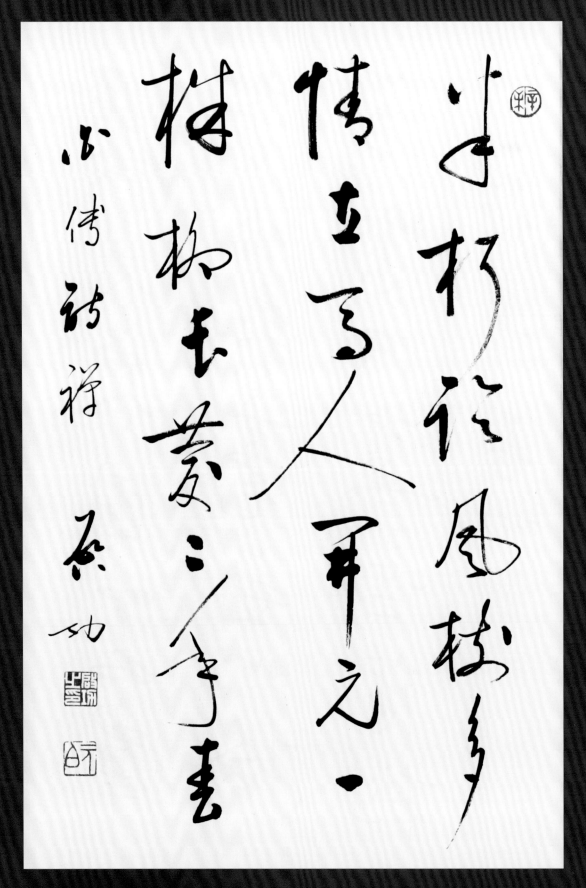

作品年代：1991 年
释文：半朽临风树　多情立马人
　　　开元一株柳　长庆二年春　白傅诗禅　启功

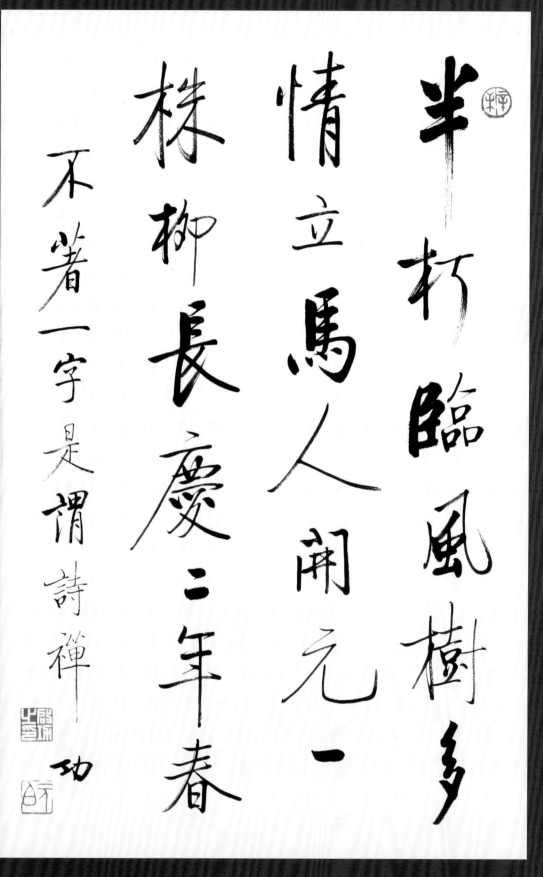

作品年代：1991 年

释文：半朽临风树　多情立马人

　　　开元一株柳　长庆二年春　不着一字是谓诗禅　功

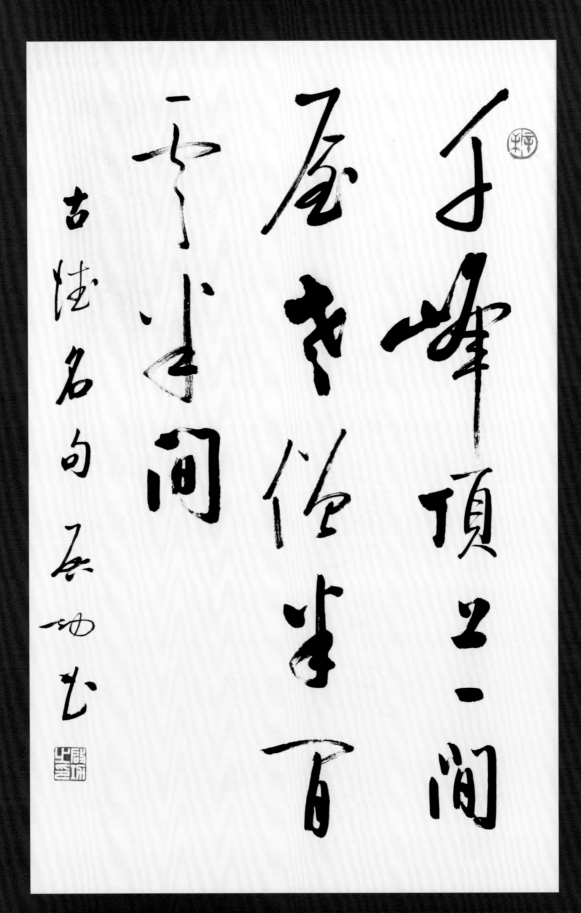

作品年代：1991 年

释文：千峰顶上一间屋 老僧半间云半间

　　古德名句 启功书

作品年代：1991 年

释文：千峰顶上一间屋 老僧半间云半间
　　　此古德语敬代曰 我去招云云不至 此时一屋最清闲 元白功

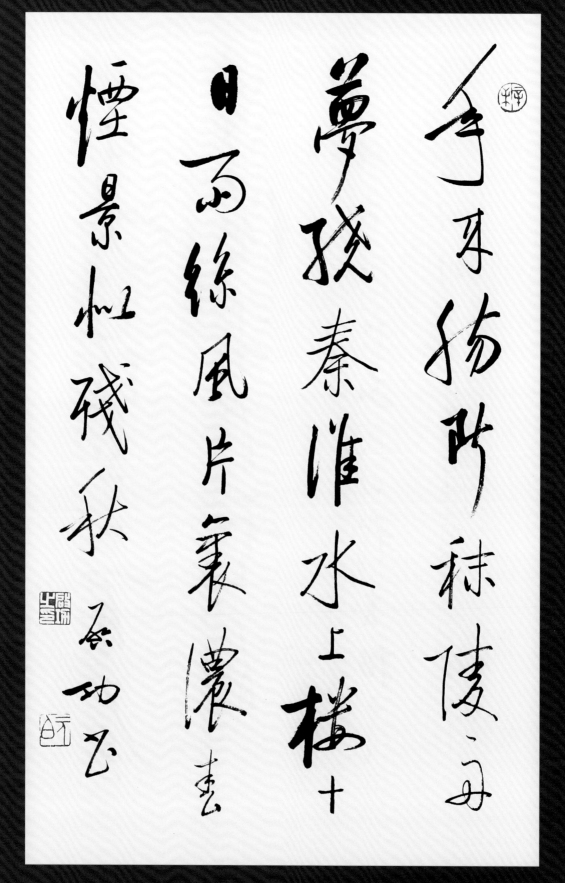

作品年代：1991 年
释文：年来断肠秣陵舟 梦绕秦淮水上楼
　　　十日雨丝风片里 浓春烟景似残秋 启功书

—154—

大用外腓 真體內充 返虛入渾 積健為雄

表聖此語 於內則養生 於外則文藝 莫非無等等咒 故每書之以代持誦 啟功

作品年代：1991 年
释文：大用外腓 真体内充 返虚入浑 积健为雄
　　　表圣此语 于内则养生 于外则文艺 莫非无等等咒 故每书之以代持诵 启功

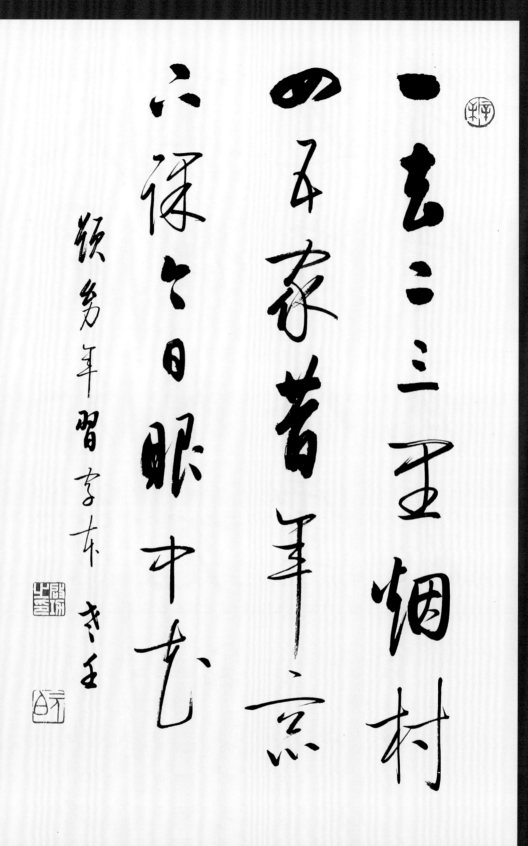

作品年代：1991 年

释文：一去二三里 烟村四五家 昔年窗下课 今日眼中花
　　　题幼年习字本 老壬

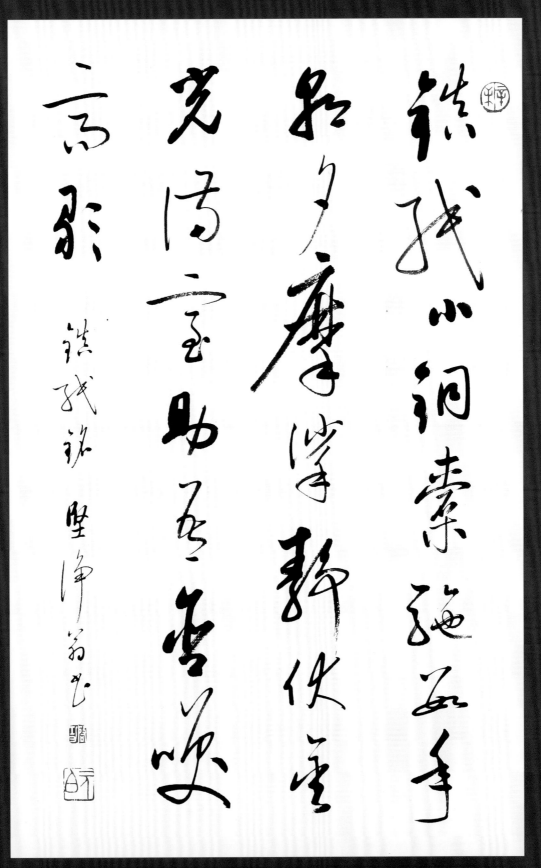

作品年代：1991 年
释文：镇纸小铜骆驼 数年朝夕摩挲 静伏金光满室 助吾含笑高歌
　　　镇纸铭 坚净翁书

檀園著述夸前修　丹青餘事追營丘
平生書畫置兩舟　湖山勝處供淹留　辛未夏日　啓功

作品年代：1991 年
释文：檀园著述夸前修　丹青馀事追营丘
　　　平生书画置两舟　湖山胜处供淹留　辛未夏日　启功

文殊師利
諸佛子等
為供舍利
嚴飾塔廟
國界自然
殊特妙好
如天樹王
其華開敷
佛放一光
我及眾會

唐人寫妙法蓮華經　啟功臨

释文：文殊师利　诸佛子等　为供舍利　严饰塔庙　国界自然
殊特妙好　如天树王　其花开敷　佛放一光　我及众会
唐人写妙法莲华经　启功临

第四节　一九九八年 以文会友
——启功书法求教展

以文会友

靖　宸

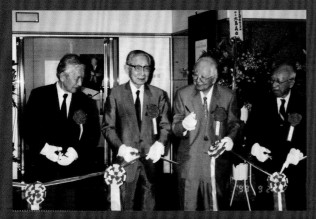
启功先生为开幕式剪彩

启功先生的作品在日本一直受到极大的欢迎和好评，先生一生多次出访日本，四次在日本举办个人展览。1998年9月，适逢中日友好和平条约缔结二十周年，应日本日中友好会馆的邀请，启功先生赴日

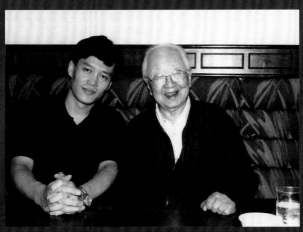
启功先生与"以文会友——启功书法求教展"的策展人石伟先生

本访问，参加日中友好会馆建馆十周年的庆典，并出席由日本东京日中友好会馆特别举办的"以文会友——启功书法求教展"，展览的作品由文物出版社集结成册。此事在《启功年表》中有详细记载。该展览由启功书法求教展组委会（今井凌雪任会长）联合日中友好会馆（后藤田正晴任会长）、株式会社亚都（石伟先生任社长）共同举

启功先生在求教展开幕式上听取发言

办。八十六岁高龄的启功先生在王靖宪、苏士澍、秦永龙、王连起、章景怀等先生陪同之下，应邀专程自北京前往东京访问。主办方原意准备将展览定名为"启功书法成就展"，但由于启功先生的一再坚持，展览名遂改为以"以文会友"为主题的"启

启功先生在求教展开幕时亲自剪彩

功书法求教展"。启功先生表示：此次展览的主要目的是向日本的各位老师求教，中国的书法教育方兴未艾，而日本的书法教育已经做得非常好。在书法的传承上，我们做得不够，不能只做"书匠"。

为迎接中国书法界泰斗的到来，日本书法界著名书法家村上三岛、小林斗盦、今井凌雪、殿村蓝田、古谷苍韵、浅见筧洞、成濑映山、栗原芦水、林锦洞九位泰斗级人物均送来作品参展，为启功先生的展览

启功先生与日本著名书道家小林斗盦先生在求教展上合影

捧场。这九位书家在日本都是开宗立派的大师：

村上三岛：创立了书法团体"长兴会"，并连续担任日本书法展览会顾问、日本书艺院理事长、日本书法教育会副会长。被誉为"开辟了日本书法的新境界"。

小林斗盦：当代日本书法篆刻艺术泰斗，与梅舒适齐名，各占日本半壁江山。生前任全日本篆刻联盟会长、中国西泠印社名誉副社长、日本艺术院会员、日展顾问、日本北斗文会会长，曾获天皇颁发日本文化勋章。

今井凌雪：历任东京教育大学、筑波大学、大东文化大学教授。现任日展参事、国立日本筑波大学名誉教授、书法团体"雪心会"会长、西泠印社名誉会员、中国美术学院客座教授、上海复旦大学兼职教授、西安中国书法艺术博物馆名誉馆长。不但书法创作硕果累累，而且在书法理沦、组织和教育等方面同样取得了令人瞩目的成就，曾先后出版了大量有关书法方面的论著，教过的学生数以万计。

殿村蓝田：任日展参事、全日本书道联盟顾问、谦慎书道会七贤者之一并兼顾问、"青蓝社"会主。曾受日本艺术院赏与日展内阁总理大臣赏。

古谷苍韵：任日展顾问、日本书艺院最高顾问、读卖书法会最高

启功先生为殿村蓝田书法展题签

顾问、京都书道作家协会会长、"苍辽会"会主。曾受日本艺术院赏与日展内阁总理大臣赏。

浅见筧洞：甲骨文与金文研究家、大东文化大学教授，曾任日展理事、谦慎书道会理事长兼顾问等职。曾受日本艺术院赏与日展内阁总理大臣赏。

成濑映山：任日展参事、读卖书法会顾问、谦慎书道会七贤者之一并兼顾问、全日本书道联盟顾问、槙社文会代表、圣德大学客座教授。曾受文化劳动者赏。

栗原芦水：任日本书艺院名誉顾问、日展常务理事、读卖书法会常任总务、艺术文化振兴财团理事、"芦交会"会主。

林锦洞：日本著名书道宗师林祖洞之子，又名良性僧正，净土宗著名书家，在书法理论上有很高的成就。

能将这九位大师齐聚一堂，恐怕也只有天皇才有这样的面子，因为他们真正代表了全日本的书法艺术。而在"启功求教展"上，九位大师每人展示一幅作品与启功先生共同切磋书艺，足见对启功先生的尊重和敬仰。

此次展览共计展出启功先生书画作品68件，自9月21日开展以来，在当地引起巨大轰动，让日本书画界领略到了高超的书法艺术，最终获得圆满成功。日本书坛公推启功先生为"人间国宝"，建议拍摄一部先生的纪录片，描绘先生的日常起居，以及启功先生在书法、绘画、古代文学、鉴定考据、读书教学等诸方面的成就。但两国文化部门因沟通问题，最终未能成行，实在是一大憾事。

今年是启功诞辰一百零五周年，启老去世至今虽已十二年，但其独特的人生经历和艺术成就非但未被世人遗忘，反而随时间的推移，在当代文化的大环境中越发显得珍贵难得。

启功先生与欧美藏家

「啓功書法求教展」開催される

以文会友「啓功書法求教展」が、九月二十一日から二十八日まで、東京都文京区の日中友好会館美術館で開催された。

同展は、日中友好条約締結二十周年、および日中友好会館十周年を記念し、啓功書法展実行委員会（今井凌雪会長）と日中友好会館（後藤田正晴会長）が主催して行ったもの。

啓功氏

「以文会友」は啓功氏を中心とする書法家の集まり。

啓功氏は現在、八十六歳。中国人民政治協商会議全国委員会常務委員、国家文物鑑定委員会主任委員、中央文史研究館副館長、北京師範大学教授を務めている。中国を代表する書法家のひとりだが、めったに個展を開かないことでも知られている。

その啓功氏が同展のために制作した作品を中心に、代表作も含め四五点の作品を発表した。また、同氏に師事する中国若手書法家五名、村上三島氏ら日本書壇を代表する作家九名の作品も展示された。なお、啓功氏は同展のため北京より来訪した。

会場風景

啓功氏の書斎を模した文具など

「葡萄」

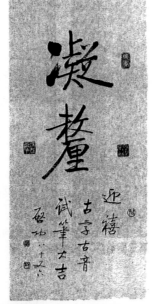

「唐以前詩次第長…」

「凝釐」

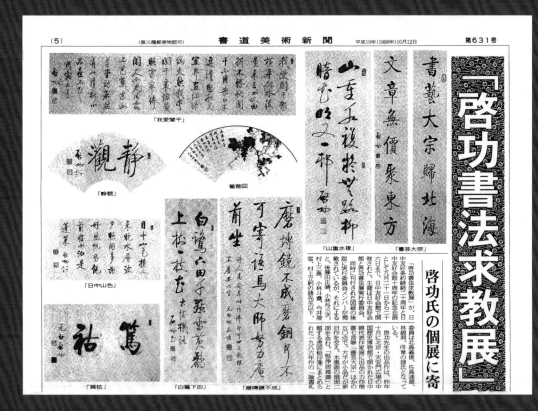

当时的报刊宣传（二）

启功求教展开幕现场

文化同天　芸林雅聚

啓功一行東京「以文会友」展

一九九八年九月、私たち一行は日中友好会館のお招きを受け、日本を訪れることとなりました。この良き機会に、啓功の拙作と同じ書家仲間数名の作品を携え、日中友好会館にて「以文会友」展を催すことにした。

幸いにも日本書壇の旧知の友数人に応援を賜り、作品をご出品いただくことができた。友人の皆様が私たちの呼びかけにお答えいただいたことは、まさに日中両国の書法交流史に新しい一ページを書き添える出来事とうれしい限りである。

また、年こそ若いが、深い親交のある友人数名がこの展覧会を実現する為、いろいろと準備に苦心していただいたことに私たち一行六名は心から感謝する次第である。

ここに謹んで日本側友人の皆様をご紹介させていただこう。

村上三島先生、小林斗盦先生、今井凌雪先生、殿村藍田先生、古谷蒼韻先生、浅見筧洞先生、栗原廬水先生、成瀬映山先生、林錦洞先生にご参加いただいた。

北京から私と一緒に東京を訪問する友人は、王靖憲、蘇士澍、秦永龍、王連起、章景懐の五名である。

一九九八年九月二十一日

啓功的致辞（日文）

啓功書法展に寄せて

村上三島

啓功先生の書は一見して宋の徽宗（趙信）の書を余程しっかり習われたと拝見した。

徽宗の書には相当な迫力のある草書もあるが、やはり痩金書の代表である千字文が謹厳であると同時に格調も良い。想像するにこの千字文を何歳頃から先生はしっかりならわれたのであろうかと考えて見たりした。中国歴代の残された名品の中で、このような痩金書は殆どないし、独特な風格があって楽しいものである。

啓功先生の書はこの千文のような緊張したものでなく、何時、何を書かれてもゆったりとして、暖かさを感じる作が多い。中国でも、日本でも同じだと思うが、書は芸術の中でも、最もその書者、作者の人間性がでると言われているが、先生の書を拝見していると、お人柄そのものが感じられる。ご交際願ったら、きっと私がその書から感じるもの通りの方だろうと思う。

日中友好条約締結二十周年、日中友好会館十周年としての「以文会友」展覧会がたのしいものになることは、先生のご参加、ご出席によるところが多いと察せられる。

啓功先生とは一昨年日本にご来架の時、芸術院会館でお目にかかり、一時間ばかりお話しすることができた。先生と私は生年月日が一時間ばかり違うだけなので、より親しく感じられ、お互い少しでも長く書で生きたいものと願うようになった。先生も八十歳を越えてからは、老いを感じられるようになったと述べられているが、私も今年正月、股関接カリエスの手術を受け、股関接全部を人工骨に換えた為、今日猶不自由で、なんとか筆が持てれば良いがと願っている。少年の頃、作家としての素質を十分持っていられた先生は、当時の事情で仕方なく他の道を歩まれるようになった為、その画も書も多くの人に喜ばれる今日「以文会友」展はきっと盛会であられることと今から大いに期待されている。

村上三島的致辞

啓功先生とその書について

凌雪　今井　潤一

　私は古く一九七九年と同八十年の二回続いて啓功先生にお会いしている。両回とも当時中国政府奨学金最初の留学生であった中村伸夫と二人で、第一回目は北京市中央美術学院の人気のまったくなくなった応接室でお会いした中村不折という人名すら聞き取れなくて恥ずかしい思いをした。翌年、北京市内小乗巷に出た中あった先生のお宅を訪問した時は、先生自筆の画冊の他に王鐸の長條幅等を見せていただき、楽しくお話を伺えた。そんな中であったが、製筆廠の方が見え、細く緊縛をした十数束の筆毫を、蓮房のようにたくさん小孔をあけた筆軸に植えた太い筆を持参されて「新案の筆ですが如何でしょうか」ということであった。先生はしげしげとその筆を見ておられたが、やがて改めて「私は専らこの筆で書いている」と一言われて、羊毛のような一束の白い穂先のやや細身の筆を持って来られ、私たちに見せてくださった。その後私は啓功先生の書を拝見するごとに、先生のお宅で拝見した白い毛の筆を思い出す。

　ところで啓功先生の書であるが、これが啓功先生の書であるということを誰もが感受することが出来る特色があると思う。これは当然といえば当然であるが、私のような書狂は、直ぐにこの書風は古手某々の書から出ているといったことを考えるものである。しかも、それは学書者の常道で、それも真を乱すほどになって初めて自分の書が生まれるものだと信じられている。しかし、仮にそれが実現しても、それは自分が消滅して、単なるロボットになるのではないかと思う。

　そんな中で啓功先生の書を考えると私のような狭隘な発想からではなく、書の歴史全体を見渡す立場、さらに美術や各種の芸術まで視野を広めて、その中から抽出された美の法則で啓功先生の書は製作されているように思う。また、だからこそ古法を踏まえながら、まことに新鮮な先生の書風が生まれたのだと思う。

　啓功先生は一九八三年以来、中国古代書画鑑定組の一員として、長年にわたって、困難な鑑定作業を献身的に努力された方でもある。その精華を糧にして、ますますお元気で、新作を見せていただけるように、心から念じている次第である。

今井凌雪的致辞

作品集封面

啓功書法作品集

発行日　一九九八年八月八日
発行人　石　偉
　　　　〒一〇七〇〇八二 東京都港区南青山六-八-九
編　集　中国文物出版社
　　　　電話〇三-三四〇九-〇六七八
印　研　大日本印刷株式会社

作品集的出版信息

说明：

以下四十六件作品皆出版于《启功书法求教展》 启功书法展实行委员会·中国文物出版社 1998 年
注：因原书未标注作品尺寸，故欠奉。

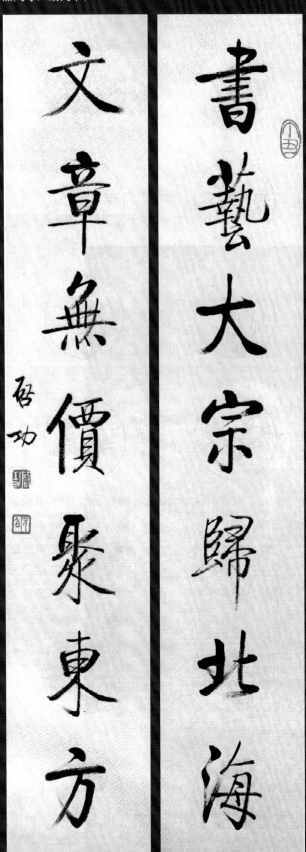

作品年代：1997 年
释文：书艺大宗归北海
文章无价聚东方 启功

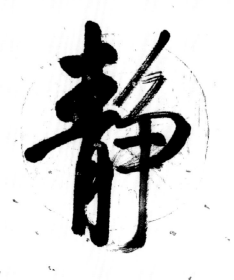

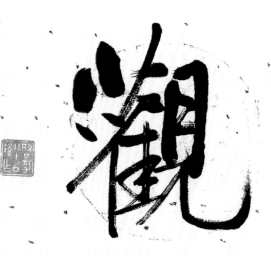

作品年代：1998 年
释文：静观
　　　戊寅长夏坐浮光掠影楼书　启功

逸少蘭亭會興懷
放筆時誰知千載後
有訟却無詩首于玄
二小集偶然拈此 啟功

作品年代：1998 年
释文：逸少兰亭会 兴怀放笔时
谁知千载后 有讼却无诗
昔年兰亭小集偶然拈此 启功

朱竹世所稀 墨竹亦何有 聽我手題畫舊句 亦禪家翻著襪之意也 元白功

作品年代：1998 年
释文：朱竹世所稀 墨竹亦何有 随意笔纵横 人眼听我手
题画旧句 亦禅家翻著袜之意也 元白功

作品年代：1998 年
释文：唐以前诗次第长
　　　三唐气壮脱口嚷
　　　宋人熟虚復深思
　　　元明以下全凭仿
　　　论诗绝句之一　启功

作品年代：1998 年
释文：竹影扫阶尘不动　月轮穿海水无痕
　　　此古德机语唯稍有意耳
　　　元白功　八十又六

作品年代：1998 年
释文：檐日阴阴转 牀风细细吹 攸然残午梦 何许一黄鹂
　　　午睡初醒 读半山小诗 欣然书之 启功

作品年代：1998 年
释文：竹影扫阶尘不动
　　　月轮穿海水无痕 启功

作品年代：1998 年
释文：地阔天宽自在行
　　　偶吟吴体发奇声
　　　非唯性僻耽佳句
　　　所欲随心有少陵
　　　读草堂集敬书一首　启功

作品年代：1998 年
释文：爱此江山好　留连至日斜　眠分黄犊草　坐占白鸥沙
　　　南浦随花去　回舟路己迷　暗香无觅处　日落画桥西
　　　半山名句　启功书

作品年代：1998 年
释文：园里竹鸡晴引子 崖前石虎老生斑
　　　曾见破山师书此二句 元白功 八十又六

作品年代：1998 年
释文：有意作诗谢灵运
　　　无心成咏陶渊明
　　　浓淡之间分雅俗
　　　本非同调却齐名
　　　陶谢异趣诗却齐名何也
　　　启功

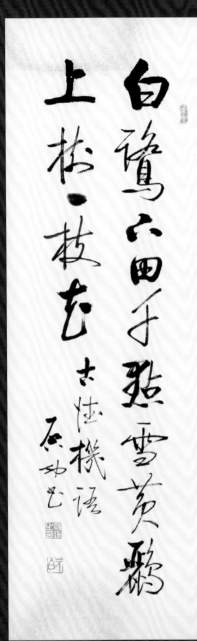

作品年代：1998 年
释文：白鹭下田千点雪
　　　黄鹂上树一枝花
　　　古德机语 启功书

作品年代：1998 年
释文：四围松竹山当面 一片楼台水满城
　　　白驴山人句 启功八十又六书

爱此江山好 留连至日斜 眠分黄犊草 坐占白鸥沙 半山翁小诗天真可喜余每书之 启功

眼前好景道不得 崔颢题诗在上头 元白功

作品年代：1998 年
释文：爱此江山好 留连至日斜 眠分黄犊草 坐占白鸥沙
　　半山翁小诗天真可喜余每书之 启功

作品年代：1998 年
释文：眼前好景道不得
　　崔颢题诗在上头 元白功

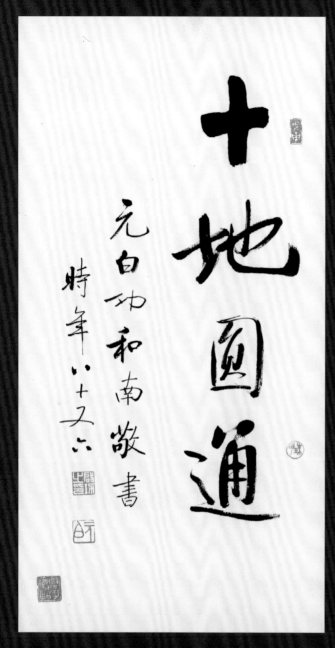

作品年代：1998 年
释文：十地圆通
　　　元白功和南敬书
　　　时年八十又六

作品年代：1995 年
释文：磨砖镜不成　磨铜何不可
　　　寄语马大师　努力庵前坐
　　　诗人高念东此语　佛印可世上钝根人
　　　不废安心坐　元白功敬颂

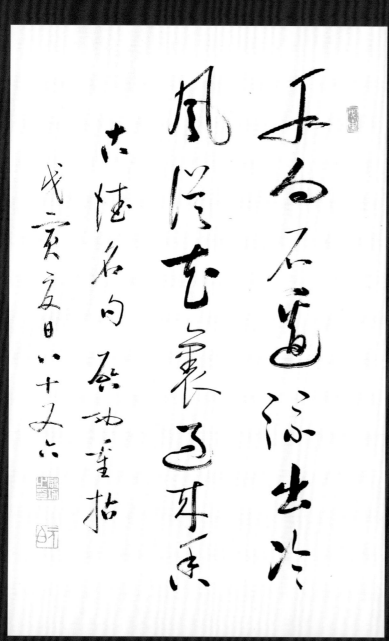

作品年代：1998 年
释文：水向石边流出冷 风从花里过来香
　　　古德名句 启功重拈 戊寅夏日 八十又六

作品年代：1998 年
释文：山重水复疑无路
　　　柳暗花明又一村 启功

積健為雄

表聖詩品中多嘉言 首章此語尤要 啟功

學然後知不足

小戴記學記篇語 戊寅夏日 啟功

作品年代：1998 年
释文：积健为雄
　　　表圣诗品中多嘉言 首章此语尤要 启功

作品年代：1998 年
释文：学然后知不足
　　　小戴记学记篇语 戊寅夏日 启功

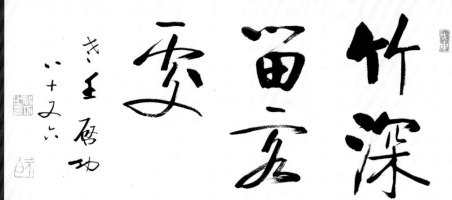

作品年代：1998 年
释文：竹深留客处
　　　老壬启功　八十又六

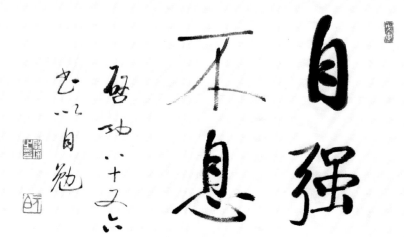

作品年代：1998 年
释文：自强不息
　　　启功　八十又六
　　　书以自勉

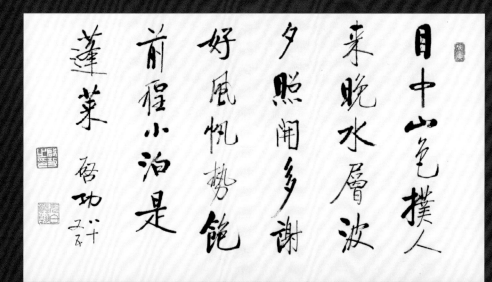

作品年代：1998 年
释文：目中山色扑人来
　　　晚水层波夕照开
　　　多谢好风帆势饱
　　　前程小泊是蓬莱
　　　启功　八十又五

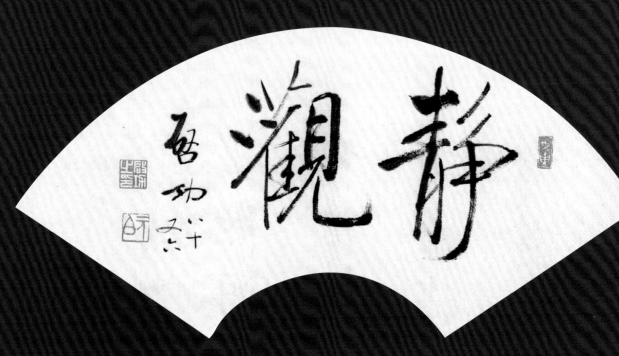

作品年代：1998 年
释文：静观
　　　启功　八十又六

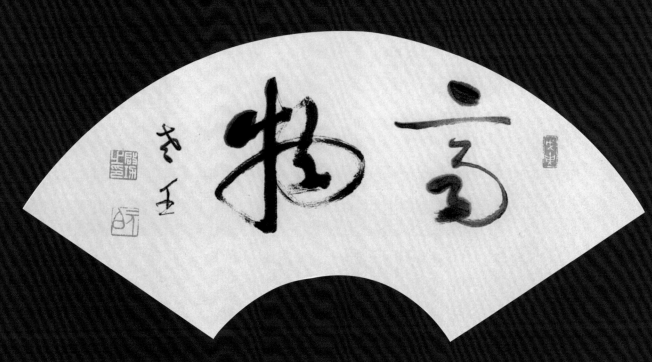

作品年代：1998 年
释文：齐物
　　　老壬

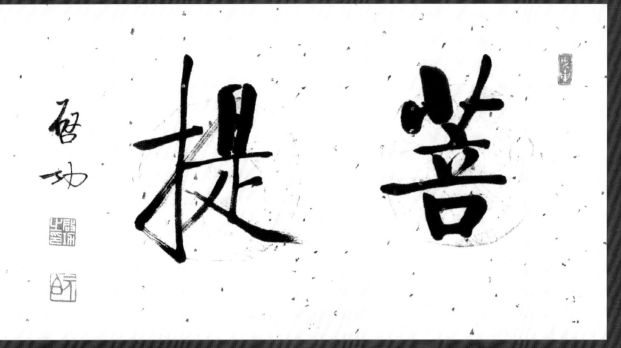

作品年代：1998 年
释文：菩提
　　　启功

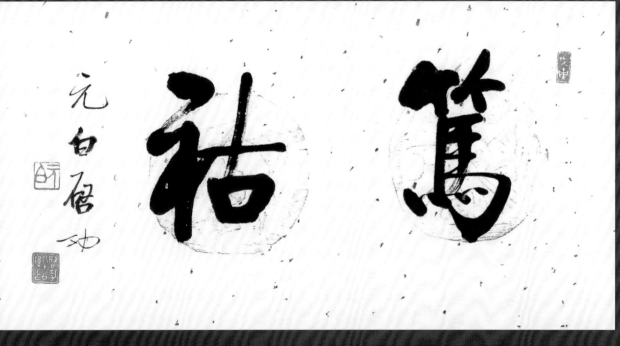

作品年代：1998 年
释文：笃祜
　　　元白启功

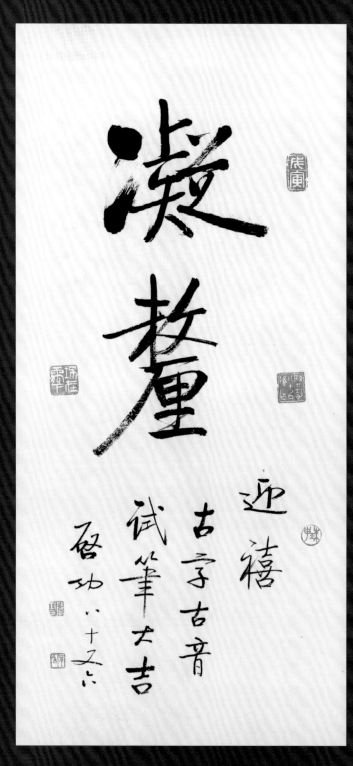

作品年代：1998 年
释文：世味民风各一时
　　　纷纷笺传费陈辞
　　　雎鸠唱出周南调
　　　今日吟来可似诗
　　　读三百篇书后　启功

作品年代：1998 年
释文：凝釐
　　　迎禧　古字古音试笔大吉
　　　启功　八十又六

坚净居杂书册（首页）

凡人作書時，胸中必有至所學之古帖。點畫至自己所成之風格，所書既畢，自觀每恨不足，即偶有惬意處，亦僅是在此數幅之間，或一幅之內，署成體段者耳。距至物衷固不能盡三四等，他人學之藉，使是至惬心處，亦每是至三四之三，況誤時至七六度耶。

（三）

寫字不日於練雜技，益非之有幼工，不可末也且相反。幼年於字且不多，議所論解至筆趣乎，幼年又非，不須習字乃可助識字，手眼孰則，則記憶真也。

（一）

學書所以宜臨古碑帖而不宜但學時人者，以碑帖距我遠，古代之紙筆及至運用之法，俱有不同，學之不能及乃各有自家設法了事，取此遂另一面目，各家之書，皆古人妙處與自家病處相結合之產物耳。

（四）

作書勿學時人，尤勿看所學之人執筆揮讓，蓋心既好之，眼復觀之，於是自己一生只能作此一名家之捨遠者，所謂拾遠以己之所得，往往是彼所不滿而欲棄之者也，或向時人之所背為斷，學曰生存人乎，人既存乃易見生乎寫也。

（二）

（七）

古人席地而坐，左執紙卷，右操筆管，肘與腕俱無著案，故筆在空中可作六面行動。凹前後左右以及提按也。迨宗世臣有高桌椅，肘腕貼案，不復虛空，乃有懸肘懸腕之說。肘腕平懸則肩臂俱僵矣，如知此懸腕自貼案而指腕不死，乃是得佳書。

（八）

趙松雪云：書法以用筆為上，而結字亦須用工。竊謂至不然。試以法帖中剪某字，如八字、人字、二字、三字等，復分剪至單畫，作手擲於案上，觀之，審復成字，又取爭紙覆於帖上，以鉛筆劃出某字每筆中心一線，仍能不失字勢，乃理詎不昭然哉哉。

（五）

風氣囿人不易精也。鄉一地一時一代至乙，極必甘曰變，故古人筆迹為唐所昭為清，入目可稱，性分互別，亦不可強也雖。在又見不能以移子弟，古敝不同之義，概不同載為又不能絕賣也以此。

（六）

我問於帖苦不似奈何，告之曰：永不能似，且每人能似也。因有似雲亦只為署似，貌似局部似，而非真似。苟能之，既得真似，則注律必不以簽押為依據矣。

每筆起止，軌道準確，如走熟路。
陞峰步如飛，不要蹉跌，不致
而急躁，雖免碰撞，去幸矣。此義
可道者也。

（九）

運筆要見墨迹，結字要見筆道。
不見運筆之結字，無從知其來去
呼應之致。結字不嚴之運筆，則
見筆而不見字。無恰當位置之筆、
自覺龍飛鳳舞，人見雜亂無章。

（十一）

軌道準確，行筆時理直氣壯，觀者常覺無
有力，此非真用腎力也。執筆運筆，全部過程
中，有一笑意用力要多，有一僵死要少，僕自
家之體驗也。而有打雜者亦以對曰奉技
之功有軟硬之別，時可強求一律。余之不能用
力以體弱多病耳。難者大悅。

（十）

碑版法帖，俱出刊刻，即使絕精之
刻技，碑如溫泉銘，帖如大觀帖，
如白粉寫黑紙皆無所憾矣，而筆
之乾濕濃淡，仍不可見，學之如不知
刀毫之別，牧半保池其途乎念也。

（十二）

（十三）

（十五）

（十四）

（十六）

（十七）

一九六年夏日心肺膈血三有病。
闭户待之居然无恙中復失眠。
随笔拈此检之暑整齐者集
为小册面示曰病以代醫方。
坚净翁启功时年用七十四岁矣

（十九）

深於此艺能習赏玩尤好墨运。
戏四至故宿之曰吏完青蛙手人
把蚊蝇置至实小厩也死去掠之、
吸而合。此岂他以至活不。

（十八）

又有人任笔而贵自谓亦非形似、
此岂異瘦乙冒孙肥甲乜人浅至诈吗
日不在形似你但认我而甲可也见
者如仍不识则曰你不懂千翻百刻
三黄庭经最開诈人之路。

（二十）

人以佳纸惨余艺每一惟宝之者省所
珍惜且省心求好平拙笔如斯拉
高手或不倒於眼前无精粗纸手
下岂垂合字胸中每厅失念雑美我。

（二十一）　　　　　　　　　　　　　　　（二十二）

作品年代：1986 年
释文：
（首页）坚净居杂书
　　　　一九八六年夏　老壬自题

（一）写字不同于练杂技　并非非有幼工不可者
　　　正且相反　幼年于字且不多识　何论解其
　　　笔趣乎　幼年又非不须习字　习字可助识
　　　字　手眼熟　则记忆真也

（二）作书勿学时人　尤勿看所学之人执笔挥洒
　　　盖心既好之　眼复观之　于是自己一生　只
　　　能作此一名家之拾遗者　何谓拾遗　以己
　　　之所得　往往是彼所不满而欲弃之者也　或
　　　问时人之时　以何为断　答曰　生存人耳　其
　　　人既存　乃易见其书写也

（三）凡人作书时　胸中各有其欲学之古帖　亦有
　　　其自己欲成之风格　所书既毕　自观每恨不
　　　足　即偶有惬意处　亦仅是在此数幅之间　或
　　　一幅之内　略成体段者耳　距其初衷　固不能
　　　达三四焉　他人学之　籍使是其惬心处　亦每
　　　是其三四之三四　况误得其七六处耶

（四）学书所以宜临古碑帖　而不宜但学时人者
　　　以碑帖距我远　古代之纸笔　及其运用之
　　　法　俱有不同　学之不能及　乃各有自家设
　　　法了事处　于此遂成另一面目　名家之书
　　　皆古人妙处与自家病处相结合之产物耳

（五）风气囿人　不易转也　一乡一地一时一代　其
　　　书格必有其同处　故古人笔迹　为唐为宋为
　　　明为清　入目可辨　性分互别　亦不可强也
　　　虽在父兄　不能以移子弟　故献不同羲　辙不
　　　同轨　而又不能绝异也　以此

（六）或问临帖苦不似奈何 告之曰 永不能似 且
无人能似也 即有似处 亦只为略似 貌似
局部似 而非真似 苟临之即得真似 则法律
必不以签押为依据矣

（七）古人席地而坐 左执纸卷 右操笔管 肘与腕
俱无著处 故笔在空中 可作六面行动 即前
后左右 以及提按也 逮宋世既有高桌椅 肘
腕贴案 不复空灵 乃有悬肘悬腕之说 肘腕
平悬 则肩臂俱僵矣 如知此理 纵自贴案
而指腕不死 亦足得佳书

（八）赵松雪云 书法以用笔为上 而结字亦须用
工 窃谓其不然 试从法帖中剪某字 如八
字 人字 二字 三字等 复分剪其点画 信
手掷于案上 观之宁复成字 又取薄纸覆于
帖上 以铅笔划出某字每笔中心一线 仍能
不失字势 其理讵不昭昭然哉

（九）每笔起止 轨道准确 如走熟路 虽举步如飞
不忧磋跌 路不熟而急奔 能免磕撞者幸矣
此义可通书法

（十）轨道准确 行笔时理直气壮 观者常觉其有
力 此非真用臂力也 执笔运笔 全部过程
中 有一注意用力处 即有一僵死处 此仆
自家之体验也 每有相难者 敬以对曰 拳
技之功 有软硬之别 何可强求一律 余之
不能用力 以体弱多病耳 难者大悦

（十一）运笔要看墨迹 结字要看碑志 不见运笔之
结字 无从知其来去呼应之致 结字不严之
运笔 则见笔而不见字 无恰当位置之笔
自觉其龙飞凤舞 人见其杂乱无章

（十二）碑版法帖 俱出刊刻 即使绝精之刻技 碑如
温泉铭 帖如大观帖 几如白粉写黑纸 殆无
馀憾矣 而笔之干湿浓淡 仍不可见 学书如
不知刀毫之别 夜半深池 其途可念也

（十三）或问学书宜读古人何种论书著作 答以有钱
可买帖 有暇可看帖 有纸笔可临帖 欲撰文
时 再看论书著作 文稿中始不忧贫乏耳

（十四）笔不论钢与毛 腕不论低与高
行笔如乱水通人过 结字如悬崖置屋牢

（十五）主锋长 副毫匀 管要轻 不在纹 所谓长
锋非指毫身 金杖系井绳 难用徒吓人
笔箴一首赠笔工友人

（十六）锋发墨 不伤笔 箧中砚 此第一 得宝年
六十七 一片石 几两屦 粗砚贫交 艰难
所共 当欲黑时识其用 砚铭二首旧作也

（十七）一九八六年夏日 心肺胆血 一一有病 闭
户待之 居然无恙 中夜失眠 随笔拈此
捡其略整齐者 集为小册 留示同病 以代
医方 坚净翁启功 时年周七十四岁矣

（十八）又有人任笔为书 自谓不求形似 此无异
瘦乙冒称肥甲 人识其诈 则曰不在形似
你但认我为甲可也 见者如仍不认 则曰
你不懂 千翻百刻之黄庭经 最开诈人之路

（十九）仆于法书 临习赏玩 尤好墨迹 或问其故
应之曰 君不见青蛙乎 人捉蚊虫置其前
不顾也 飞去掠过 一吸而入口 此无他
以其活耳

（二十）人以佳纸嘱余书 无一惬意者 有所珍惜
且有心求好耳 拙笔如斯 想高手或不例外
眼前无精粗纸 手下无乖合字 胸中无得失
念 难矣哉

（二十一）所谓工夫 非时间久数量多之谓也 任笔
为字 无理无趣 愈多愈久 谬习成痼 惟落
笔总求在法度中 虽少必准 准中之熟 从心
所欲 是为工夫之效

（二十二）或问学书宜学何体 对以有法而无体
所谓无体 非谓不存在某家风格 乃谓无
某体之 严格界限也 以颜书论 多宝不同
麻姑 颜庙不同郭庙 至于争坐祭姪 行书
草稿 又与碑版有别 然则颜体竟何在乎
欲宗颜体又以何为准乎 颜体如斯 他家
同例也

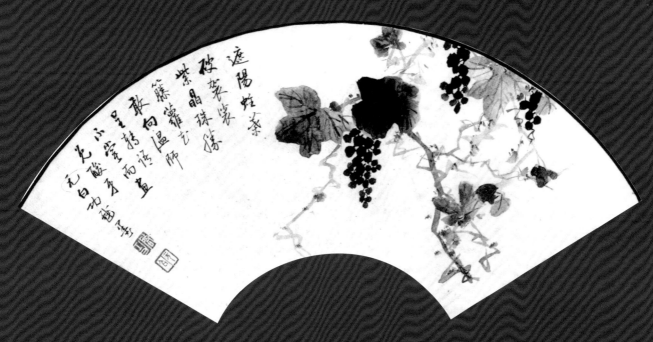

释文：遮阳蛀叶破袈裟　紫晶珠胜藤萝花
　　　　敢向温师呈转语　不尝而画免酸牙　元白功戏墨

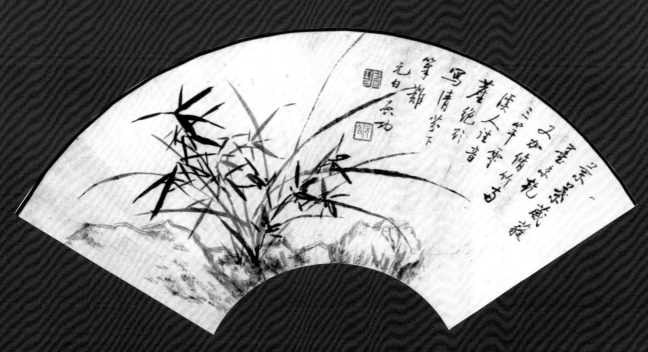

释文：兰叶葳蕤墨未干　又加修竹两三竿
　　　　雪溪人往音尘绝　欲写清芬下笔难　元白启功

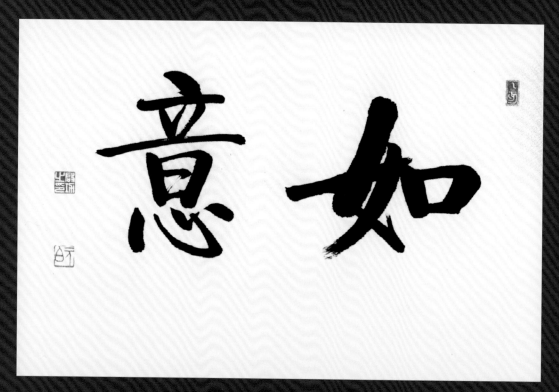

作品年代：1995 年
释文：如意

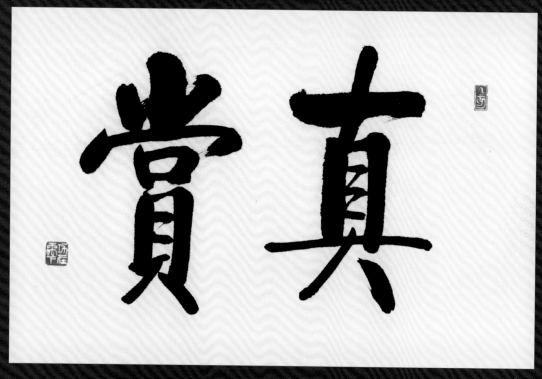

作品年代：1995 年
释文：真赏

作品年代： 1995 年
释文：行愿
　　　凡夫非普贤 亦自有其愿 愿我与众生 食饱身常健
　　　岁次乙亥夏日启功敬颂 元白功试蘇笔 年八十又三

作品年代：1995 年
释文：景行维贤 克念作圣 德建名立 形端表正
　　　空谷传声 虚堂习听 祸因恶积 福缘善庆
　　　尺璧非宝 寸阴是竞 资父事君 曰严与敬 启功

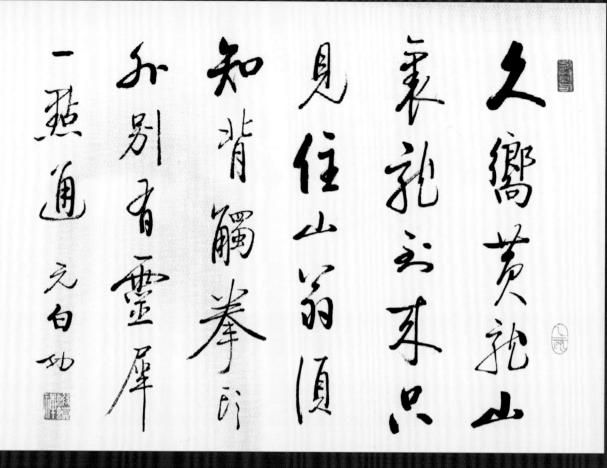

作品年代：1995 年
释文：久向黄龙山里龙　到来只见住山翁
　　　须知背触拳头外　别有灵犀一点通　元白功

作品年代：1998 年
释文：我爱栏干架　横平似水流　量来三四丈　曲折不胜秋
　　　栏干不用染　白木逗清坚　秋光宜界画　红绿总天然
　　　我爱栏干里　流萤照寂寥　倚栏人不见　清露上芭蕉
　　　东洲草堂诗　居然有此清新小品　喜而书之
　　　戊寅三月　启功

作品年代：1995 年
释文：素壁淡描三世佛　瓦瓶香浸一枝梅
　　　曾见破山大师书古德句
　　　元白功　习字

作品年代：1995 年
释文：西风吹破黑貂裘　多少江山惜倦游
　　　红叶欲霜天欲雁　绿簑初雨客吟秋
　　　宋贤高唱　乙亥夏日　启功书

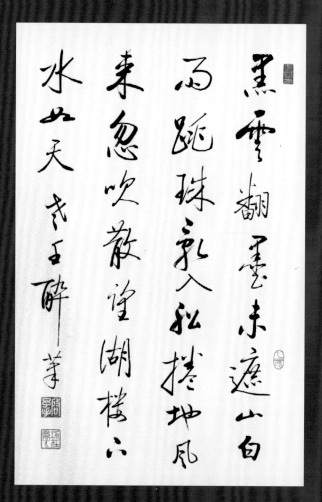

作品年代：1995年
释文：黑云翻墨未遮山　白雨跳珠乱入船
　　　卷地风来忽吹散　望湖楼下水如天
　　　老壬　醉笔

作品年代：1995年
释文：拈花久礙人天眼　扫叶犹存解脱心
　　　何似无花并无叶　千山明月一空林
　　　梅墅翁句　启功书

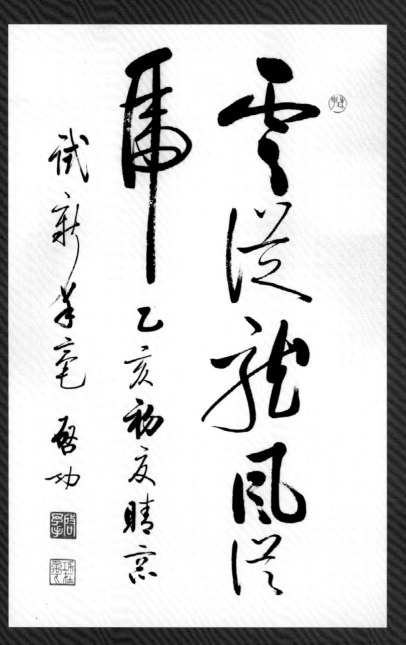

作品年代：1995 年
释文：云从龙 风从虎
　　　乙亥初夏 晴窗 试新羊毫 启功

释文：回首五云堪笑处
　　　澹然潇洒出尘埃
　　　元白功

第二章 胜友如云

第一节 追忆述往——启功先生与日本密友

编者按：

　　众所周知，启功先生为人至善。他对母亲至孝，对师长至敬，对妻子至爱，对朋友至诚；对后学晚辈关爱至切，和蔼可亲，悉心教诲。他常说自己就是在别人的关切和师长的耳提面命中成长起来的。先生的诚挚之心和深厚之情，深深感动着每一个和他交往过的人。

　　虽然很多日本友人和启功先生的性格差异似乎很大，语言也无法沟通，但他们却相知相交多年，相互尊重，情同手足，成为令人羡慕的知交和契友。

　　启功先生早在1983年第一次出访日本期间，就结识了不少日本汉学书画界的书家和画家，其中有著名的书道家村上三岛先生（1912-2005）、青山杉雨先生（1912-1993）、宇野雪村先生（1912-1995）、比田井南谷先生（1912-1999），这四位先生和启功先生都是1912年生人，而且都是属鼠的，五位先生就中国传统书法理论和日本当代书法曾展开热烈讨论，曾被启功先

生戏言为"五鼠闹东京"。当然，启功先生也被日本的书坛推崇为可与"王羲之"比肩的巨匠。

　　之后的数十年间，启功先生与日本友人的交往更加频繁，范围也逐渐扩大。书画界、宗教界、教育界等，更多的日本友人成为了启功先生的粉丝。世上没有无因之果、无源之水。这缘于启功先生的谦己敬人，克己奉人，平易近人，平等待人；缘于启功先生的学养深厚，知识渊博，幽默风趣，书画精美。

　　本章篇幅有限，不能将诸多与启功先生交往的日本友人一一赘述，仅只列出他与日本书家代表及二玄社的一些往来信件和轶事。展读欣赏之余，不禁感慨：写信、寄信、盼信、读信曾是上一代人寻常生活中不可或缺的一大乐趣，但是随着现代通讯技术的发达，书信这种曾经最常见的亲友之间的联络方式也渐渐退出了人们的生活。而今只有从这些信札的只言片语中，体会他们深厚的友谊与交往。

启功先生与上条信山

靖　宸

1986 年 8 月 20 日，张裕钊、宫岛大八师生纪念碑在保定市古莲花池昆阆院内落成揭幕。出席剪彩仪式的来宾有日本驻华使馆文化参赞大和滋雄，宫岛大八的弟子上条信山，中国书法协会主席启功，河北省旅游局副局长王元，保定市副市长周德满等人。同日，还展出了张裕钊、宫岛大八书法流派的作品。

张裕钊与日本友人宫岛大八有着深厚的师生情谊。原来宫岛大八的父亲宫岛栗香喜欢中国诗文，与时任驻日的中国公使黎庶昌结成了好友。黎庶昌是曾国藩门下"四学子"之一，颇有盛名。他将张裕钊的书法作品送给了栗香。那时，宫岛大八只有 17 岁，萌发了到中国拜张裕钊为师的念头。光绪十三年（公元 1887 年）4 月，大八乘船前来中国。并于 5 月 19 日到达保定莲池书院。

尽管张裕钊当时因种种原因不想接收宫岛大八为弟子，但还是被这个日本青年的好学精神所打动，经请示总督李鸿章后，答应收宫岛大八为生徒。宫岛大八按照中国人的传统习俗，正式在莲池书院入学，他还穿起中国服装，在脑后梳了发辫。

宫岛大八先由《史记》学起，诵读经书，文读王安石，诗诵韩愈五言古诗，笔谈和会话的能力进步很快。张裕钊经常通过批改诗文对宫岛大八进行鼓励和提出要求。宫岛大八认真聆听先生的讲授，刻苦钻研学习。

上条信山先生（1907-1997）

宫岛大八的书法写得很漂亮，张裕钊时常称赞他。宫岛大八在莲池书院学习两年后又追随张裕钊先后至武昌江汉等书院，后因举办婚事暂时离开。后来张裕钊住到其长子张沆的西安官舍中。宫岛大八经历了种种艰辛，才得与老师重逢。宫岛大八从此成了张裕钊一家之成员，日夜相随于老师和笔墨之间。如此过了一年有余，张裕钊不幸病倒，不久与世长辞。此时宫岛

大八在护理医药，以至殡葬诸端，莫不尽力。师生同父子，他按照中国礼仪为老师服丧之后，又遇上了甲午战争，不得已只好含泪归国。

宫岛大八东归后，在日本创立善邻书院，专力于中国汉语之教育，此书院人才辈出，宫岛大八也由此成为日本的一代学者宗师。他还把张裕钊的书法艺术广为传授，在日本形成了张氏书法流派。1984年8月23日，中日双方共同在中国美术馆举办"张裕钊、宫岛大八师生遗墨展"，充分显示了张氏书法流派的影响。

上条信山作为张裕钊、宫岛大八书法的传人，出任在日本当代书法界有很高声誉的"书象会"的会长，并曾任东京大学教授。他对张裕钊、宫岛大八极为尊崇。一生来华20余次，为中日文化交流做出了较大贡献。出于对先师们的爱戴和中日友好情结，上条

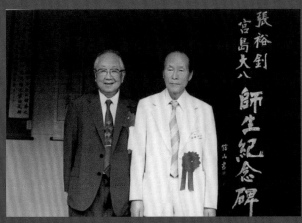
启功先生与上条信山先生在立碑仪式上合影

信山先生于1985年提出在中国历史文化名城保定市的莲池书院旧址兴建张裕钊、宫岛大八师生纪念碑，并且决定碑的铭文由他最要好的中国朋友启功先生代作。当时年近八旬的他曾三次赴保定商谈有关建碑事宜。此事

很快获得中方同意并开始启动。保定市随即成立了建碑委员会。日方则成立了规格很高的"张廉卿、宫岛咏士师生纪念碑协赞会"，该协赞会领导成员包括日本前首相三木武夫、前外务大臣小坂善太郎、前农林大臣赤城宗德、前厚生大臣野吕恭一以及日本学界、新闻界和艺术界的一些名人。

纪念碑于1986年建成于保定市古莲池中园小西苑内。碑体主材为墨玉石，碑身高丈余。纪念碑淳朴大气，刚健文雅，成为中日书法界友好交往的历史见证。

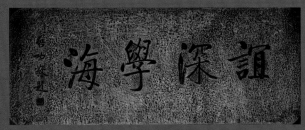
师生纪念碑碑额

启功先生接到约稿邀请之后，用极短的时间，将他拟好的416字的碑文寄给信山，信山书丹并刻在碑阴。碑阳的碑额"谊深学海"由启功先生题写，题跋"张裕钊、宫岛大八师生纪念碑"由上条信山先生题写。该碑用黑玉石雕刻，碑阳文字全部用金粉涂饰，分外耀眼。启功先生赋诗一首并亲自书丹，留存于莲池书院。诗为："讲筵畿辅首莲池，鄂渚文宗艺苑师。薪火百年传海澨，贞珉仰止寄遥思。"

自此，中日文化交流在保定便掀开了新的一页。

而后，日本"中日书法师生纪念碑显彰访中代表团"一行百余人在上条信山团

长率领下抵达河北省省会石家庄市，晚间由省政府及有关部门负责人会见并宴请。1986年8月21日，代表团怀着崇敬的心情到南宫市瞻仰张裕钊撰书的书法精品南宫碑。随后又到全国历史文化名城正定古城参观了隆兴寺内的龙藏寺碑等书法珍品。当晚，日方代表团举行了答谢宴会，招待中方参与此次书法交流活动的人员。

在两次宴会上，时任河北省副省长的王祖武作了讲话，提到中日友好交往源远流长，唐代时，鉴真和阿倍仲麻吕（中文名字为晁衡）等人是两国友好交往的杰出代表，到近代，张裕钊、宫岛大八等人又为中日文化交流作出了贡献。中日书法师生纪念碑在张裕钊和宫岛大八曾共同生活与从事学术活动的保定市古莲池建立，是中日文化界友好交流的一件盛事。此碑是纪念碑，也是友谊碑、里程碑，它将作为中日友好交往的重要历史见证。这次纪念碑的落成及揭幕正值中国教师节来临前夕，这也正好体现了中日文化中尊师重教的优良传统。希望通过师生纪念碑的建立和这次两国书法界的友好交流活动，进一步促进中日文化交流，促进中日友好事业更加健康向前发展。

上条信山团长在两次宴会上也讲了话，他激动地说："我多年梦想建立的师生纪念碑终于落成了，而且举行了盛大的揭幕仪式，这真是太令人高兴了。纪念碑建立在先师们生活工作和学习过的保定市古莲池，这是日中两国人民友好交往的最有说服力的见证。"他对河北省和保定市对于建立师生纪念碑给予的积极支持表示诚挚的谢意。

8月21日晚，日方答谢宴会结束后，举行了两国书艺交流的盛大笔会。

启功先生题咏

笔会开始前，曾有人提议，先由与会人士每人写一个字，拼成一幅集体创作的大型书法作品。对此，启功先生表示坚决反对，他提出应该由与会的书法家及有关人士各自撰书作品，并在中日间进行交流。启功先生的意见得到笔会组织者的赞同。在那个年代，文化活动中有时还会不恰当地强调集体创作，自觉不自觉地抑制了个人才能的展现。启功先生之所以不赞成一人一字集体创作大幅书法作品的做法，实质上是对这种偏颇的一种杯葛之举。

这次大型笔会，由于有中日两国若干书法精英参与，所以引来省会众多书法爱好者前来观摩助兴。笔会在大厅开始后，中日两国书法家同时在十多个台面上挥毫泼墨。一时墨香馥馥，书韵浓浓，赞声啧啧，笑语轻轻，大厅内洋溢着中日书法界的友好情谊，气氛十分友好而热烈。

笔会中，启功先生，上条信山会长，中国书协副主席陆石，中国书协副主席、河北省书协主席黄绮，中国书协常务理事谢泳岩，中国书协秘书长刘艺，著名书法大家旭宇等

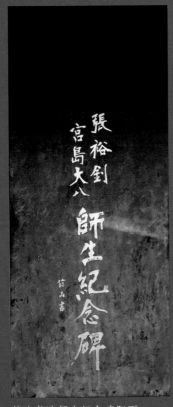

莲池书院师生纪念碑阳面

诸多书法界人士，均兴高采烈地挥毫书写了若干幅书法精品。

费孝通老先生有名言曰："各有其美，各美其美，美美与共，天下大同。"在中日交往中特别是中日文化交流中，启功先生真正做到了"美美与共，天下大同"，他老人家与上条信山先生的友谊之树也是根固叶茂，花艳果硕，与此纪念碑同流后世，万古为证。

莲池书院师生纪念碑阴面

谊深学海

——张裕钊、宫岛大八师生纪念碑

启 功

张先生讳裕钊,字廉卿,号濂亭,湖北武昌人。道光二十六年举人,授内阁中书。学通经史,文承桐城之嫡传,益以汉赋之气体。诗专宗杜,尤精于书,悟得北碑笔法之秘。论者以为集碑体之大成,千古绝诣,信无愧也。历主直隶莲花池书院、湖北汉江书院、鹿门书院,得其造就者,多有闻于世。光绪二十年卒于西安旅寓,是为公元一八九四年也。所著有《濂亭文集》、《濂亭遗诗》、《尺牍》等,所书碑版以《南宫县学记》为最著,学者得之,与唐宋名碑齐珍焉。

宫岛先生幼讳吉美,长讳大八,字咏士,号勖斋,日本国米泽市人。父栗香先生笃学工诗,与黎莼斋、张廉卿诸先生友善,自以善邻为职志。光绪十三年,命咏士先生赴中国,从廉卿先生学于莲池书院。咏士先生颖敏好学,深为廉卿先生所器重,追陪函丈,时历八年。张先生病笃于西安旅寓时,宫岛先生护理医药,以至殡葬诸端,莫不尽力,师友之谊其笃如此,是可风者。咏士东归后,创善邻书院,专力于

中国语之教育,人才辈出,于友好事业多所建树。其书法深得廉卿先生之妙,复能入奥蕴,沉厚潇洒,盖有禅家所谓见过于师之悟者焉。卒于日本国昭和十八年,是为公元一九四三年。著有《急就篇》、《官话字典》等书。所书碑版以《内阁总理大臣犬养公之碑》为最著。铭曰:

一衣带水,双系华瀛。文化友谊,松柏长青。诗文书道,无间淄渑。师生之谊,骨肉之情。艺方江海,名昭日星。敢告百世,视此先型。

一九八六年八月廿日立

(此文见于《启功全集(第四卷)》北京师范大学出版社 2010 年)

上条信山先生从事书法艺术六十周年纪念颂词

启 功

我获认识上条信山先生，大约已有二十年了。他的书法艺术刚健雄强，熔金铸石，已使我衷心折服，尤其他的道义品德，更使我无限钦佩！

信山先生是近代日本诗文书法大家宫岛咏士先生的入室弟子，咏士先生在中国受到文学书法先师张廉卿先生的传授，他们师生的感情和动人的行谊，早已流传于中日两国文坛艺苑中间，成为可歌的佳话。信山先生从咏士先师那里得到的又不仅只是文学书艺，而这种尊师重道的高谊，又深深地教导了我们两国的后进之士。他在中国保定莲池书院为两位先师立了丰碑，这碑石的坚实，也就是信山先生人长寿、艺长传的一个有力的凭证！

艺术是不断发展的，张廉卿先生本是写大卷子、白折子应科举考试的，后来受到古代碑刻的启示，用笔内圆外方，树立了崭新的风格。但他的书风实成就于他中年以后，还有许多从前方框的痕迹。宫岛咏士先生则发展了张先生的章法，巨大的条幅，几句诗文，用方笔挥洒而出。到了上条信山先生，好用大笔在整幅宣纸上写两个大字，气魄雄伟，笔力沉厚，而总归于灵活飞动，我常常遗憾两位先师没能看到他们所播下的种子结出这等丰硕的果实！

今年是上条信山先生从事书艺六十周年，从今年上推六十年，可知先生在弱冠之年，已然崭露头角了。艺术家出名早，本不新奇，难得在对于艺术深挚地追求，六十年如一日，这种"褧而不舍"的学术态度，才是无比可贵的。

我现在执笔写此文时，还没看到展出的全部作品，但我可以想见所展的作品，一定包括先生早些年的作品。在这全部展品中必然可以看到先生用功的层次，艺术上不断进步的脚印，尤其是六十年来毫不间断的勤奋精神。我觉得广大的参观者，不但会从作品上获得艺术上的享受和启发，更会从中看到一位艺术家高尚的人格和学风。我这次既专程又专诚来参加这个盛会，就是抱着上边所提到的希望和志愿的。

一九八九年三月十九日

（此文见于《启功全集（第四卷）》北京师范大学出版社 2010 年）

启功先生与雪江堂

靖 宸

启功先生赠与西园寺彬弘先生的绘画作品

雪江堂，是西园寺公一（1906-1993）创立于1963年6月，用其夫人西园寺雪江之名命名的。

雪江堂作为一家日本贸易公司，中华人民共和国成立后，与中国政府及民间关系都极为密切。由中国政府特许经营艺术品以及钢铁、合成纤维和机器等产品。同时进口中国美术品、工艺品、文房四宝，进行展览销售。

1949年以后，西园寺公一一直从事中日友好工作，是日中友好协会创始人，对于两国非官方的交流活动，贡献尤巨，被誉为促进中日友好的"民间大使"。1965年，"雪江堂"获中国官方特许购进齐白石作品百余件，并于1966年由日本中国文化交流协会主办了"齐白石展"，深受好评。不仅促进了文化交流，更加增进了相互的友谊。西园寺家族开启了中日民间交流的窗口，对于战后改善中日关系作出了积极的贡献。西园寺公一的两位公子西园寺彬弘与其兄西园寺一晃所著的《西园寺兄弟体验的中国指南》于1973年在日本出版，获得了极佳的社会反响。后来，雪江堂由次子西园寺彬弘主持，他大量购进中国艺术品，并与众多艺术家往来甚密。

中日恢复正常邦交后，1983年3月，启功先生应日本中国文化交流协会和日本

雪江堂的邀请，参加了雪江堂成立20周年庆典，并且在东京出席了由中国荣宝斋和西武百货池袋店举办的"现代中国著名书法家书画展——启功书作展"。这是他第一次出访日本，同行的还有著名画家董寿平和著名书法家黄苗子。三老在雪江堂成立20周年庆典上，挥毫合作，绘制了《三友图》（董寿平画松、启功画梅竹、黄苗子题画）。

庆典之余，因西园寺彬弘先生钟爱书画，启功先生特意为其在卡纸上画了一幅墨竹图以作留念。后来西园寺彬弘先生一直在中国生活，居住在中日友好协会院内，

虽身有残疾，行动不便，但仍与启功先生保持着联系。

在启功先生去世之后，西园寺彬弘先生身体状况也十分糟糕，行动非常不便，看似简单的动作对他来讲都十分的艰难。就是在这种情况之下，西园寺彬弘先生仍然主动提出为启功先生扫墓。在章景怀先生与李建元先生（原雪江堂工作人员）的陪同下，他坚持来到万安公墓，用难以挪动的身躯为先生祭扫，来看看这位阔别多年的老友，在场之人无不感动，向这位日本友人致以崇高的敬意。

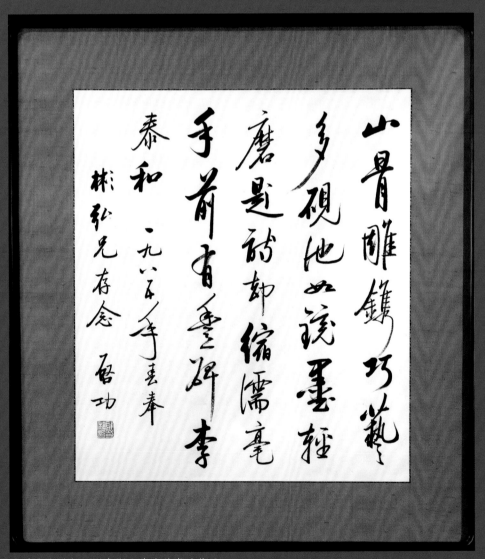

启功先生赠与西园寺彬弘先生的书法作品

参观日本宇野雪村先生和前卫派书法作品展

启 功

汉字书法，有一种魅力，识字的人固然容易喜爱，奇怪的是识字不多、或对书法并无素养、甚至是文盲的人，也常知道喜爱。例证很多，不待详举。

以我个人说，对古文字实不能算完全不认识，但随便拿一片甲骨，一段金文，让我来读，我不认识的字，要占绝大多数。问我对它们的美好书风是否喜爱，我的回答自是十分肯定的。可见对文字的认识与否和对它的艺术性欣赏与否，并不是一回事。

宇野雪村先生是我们的友好人士之一，我们曾由朋友介绍，联合举办过书法展览，他的大名在我国的书法界是相当响亮的。许多书法爱好者，尤其在青年当中，对书法前途都很关心。最常触到的问题中，如何才"新"？如何表现"现代"精神，探讨的更多、更集中。每当宇野先生的作品

宇野雪村先生（1912-1995）

展出时，都会发出热烈的反响，受到很大的启发。

我对宇野先生写的字，并不完全认识，

但参考释文、推敲点画，总比认甲骨金文容易多了。我虽认识不多，而对他笔下的雄壮气魄和勇敢的胆量，都使我心向往之。

明代书画家董其昌，在书画理论上也有极大的影响。他每用佛教的"禅"来比喻书画，他推重禅宗"南宗"的"顿悟"，而反对"北宗"的"渐修"。他说顿悟可以"一超直人如来地"也就是说明"成佛"的容易。我从宇野先生的作品中想到"新"和"现代"并不是远隔千山万水的。因为与旧不同谓之新，古代所无谓之现代，立地成佛，一超直人，在先生的笔下是可以得到实证的！

这次宇野先生领导着他这一流派的日本书法家若干人，在北京故宫开盛大的展览，我在此执笔撰文之际，虽还没见到作品的全貌，但宇野先生的笔法墨法，气魄气氛，我所熟悉，可以说如在目前的。预献一偈，以申祝颂：

故宫花发正春回，墨点腾飞四壁开。

寄语求新探现代，一超于此看如来！

（此文见于《启功全集（第四卷）》北京师范大学出版社 2010 年）

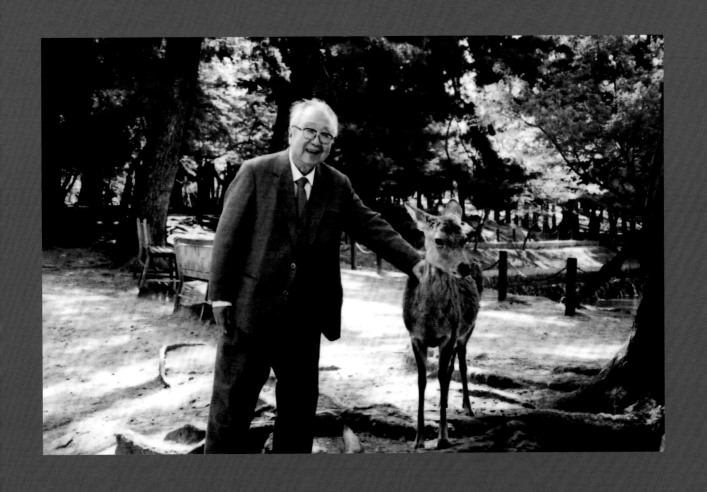

第二节 华笺素简——启功先生与日本友人往来书信选

中国书法家协会

羲彦先生：

功这次奉访东瀛名胜，获睹雅教，又承鼎力介绍，得观三井氏秘藏古本碑帖，眼福无疆，至深感谢！

複製本睛岚萧寺图，为功代友求购者，理应按价呈值，遂蒙厚谊，不但不收价款，却更惠赐两幅，功与鄙友，同此敬申谢悃！

前以拙笔书画为一幅奉呈岩本法师，闻合端曾与贺宾秋女士议及酬劳之事，今

中国书法家协会

<div dir="vertical">

敬陈下悃：功於挥毫赠人，点曾有时受酬，

惟有数项条件下，愿完全尽其义务：一为

宗教(佛教)无论何教，俱为使人向善，故不受酬；

二为教育事业；三为公益事业，如残疾人

之之事以及慈善举勤荤；四为至亲亚挚

友，俱不受酬。此例行之有年，大家俱有

所悉。故岩本传师之作，使无受谢之理。且

阁下与贵社历年每有新出版之书画碑帖，

必一一及时惠赠，吾家亦可作为社出版展

览。厚谊高情，正感报谢无从。挥作如堪

</div>

做愧友薄禮，即䇅功呈

閣下，閣下轉呈法師，當不使功心安，法師

亦可受而賜教，知閣下亦必釋然也！至於賀女

士曾云建議明年賜邀奉訪，觀賞櫻花，功

明年（春夏）省港澳及台北之約，且賤年八十一

年之內，屢次奉使，常省疲勞之感。乃敢

誠申不敢受酬之意，則賀女士之建議，可

不諛矣。

又前面呈拙稿《喜觀二京社影印宋許道寧

漁舟唱晚圖卷》一稿，歸来再校，仍有錯字一處

中国书法家协会

字，因另写校勘记一纸附函奉上，即希

嘱译者惠予更正为祷！

悟来後，赓事丛集，抽时具书，奉申

谢忱，每迟不恭，诸希

谅察，即颂

撰安！

　　　　启功敬上

隆男先生

慎一先生　绕兴致谢，致候！

又及　贺女士如奉照时，需以下情转告为荷！

一九九二年·十一月·廿五日

释文：

义彦先生：

　　功这次奉访东瀛名胜，获闻雅教，又承鼎力介绍，得观三井氏秘藏古本碑帖，眼福无疆，至深感谢！

　　复制本《晴岚萧寺图》，为功代友求购者，理应按价呈值，遽蒙厚谊，不但不收价款，却更惠赐两幅，功与鄙友，同此敬申谢悃！

　　前以拙笔书画各一幅奉呈岩本法师，闻台端曾与贺寅秋女士议及酬劳之事，今敬陈下悃：功于拙笔赠人，亦曾有时受酬，惟有数项条件下，愿完全尽其义务：一为宗教部门，无论何教，俱为使人向善，故不受酬；二为教育事业；三为公益事业，如残疾人员之事以及慈善举动等；四为至亲挚友，俱不受酬。此例行之有年，大家俱有所悉。故为岩本法师之作，决无受谢之理。且阁下与贵社历年每有新出版之书画碑帖，必一一及时惠赠，吾家竟可作二玄社出版展览，厚谊高情，正感报谢无从。拙作如堪做馈友薄礼，即算功呈阁下，阁下转呈法师，岂不使功心安，法师亦可受而赐教，知阁下亦必释然也！至于贺女士曾云建议明年赐邀奉访，观赏樱花，功明年春夏已有港澳及台北之约，且贱年八十，一年之内，累次奔波，常有疲劳之感。乃诚申不敢受酬之意，则贺女士之建议，可不谈矣。

　　又前面呈拙稿《喜观二玄社影印宋许道宁渔舟唱晚图卷》一稿，归来再校，仍有错字漏字，因另写校勘记一纸附函奉上，即希嘱译者惠予更正为祷！

　　归来后，琐事丛集，抽时具书，奉申谢悃，匆遽不恭，诸希谅察，即颂

　　撰安！

<div align="right">

启功　敬上

</div>

　　隆男先生　慎一先生 统此敬谢，致候！
　　贺女士如奉晤时，希以下情转告为荷！
　　又及

<div align="right">

一九九二年十一月廿五日

</div>

渡邊隆男先生
高島義彥先生
西島慎一先生

近日較悉兵庫縣地震災害嚴重，凡我友好之士，莫不深切驚悼！竊念貴社近將出版拙作論卞絕句，倘有稿酬，無論多少，全數敬求代捐救災機構克作捐款。分神之處，無任感戴！實以我國貨幣，現當未能廣泛流行，故擬用稿酬，以寄微意。蓋求代向犧牲者之家屬及傷員致以誠摯之慰問！

夏歷新春在即，謹依我國習俗，敬賀新春之喜！

啟功敬上　夏歷十二月廿二日

1992年启功先生与高岛义彦先生、渡边隆男先生等在日本二玄社欣赏书画复制品

释文：

渡边隆男先生、高岛义彦先生、西岛慎一先生：

　　近日获悉兵库县地震灾害严重，凡我友好之士，莫不深切惊悍！窃念贵社近将出版拙作《论书绝句》，倘有稿酬，无论多少，全数敬求代捐救灾机关充作捐款。分神之处，无任感戴！实以我国货币，现尚未能广泛流行，故拟用稿酬，以尽微意。并求代向牺牲者之家属及伤员致以诚挚之慰问！

　　夏历新春在即，谨依我国习俗，敬贺

　　新春之喜！

<div align="right">启功 敬上 夏历十二月廿二日</div>

<div align="right">（编者注：1994年12月22日书，1995年1月24日发出）</div>

高島義彦先生：

尊藏麓山寺碑，已由張明善先生精心

裱成，敬待

台駕光臨，親自檢收。功已自醫院歸家，

惠臨當拱候也。王石谷畫卷極贊

清神裱師精彩，至深感謝！諸俟面

叙，丙頌

撰安！　　　啓功敬上　十月廿五日下午

释文：

高岛义彦先生：

　　尊藏《麓山寺碑》，已由张明善先生精心裱成，敬待台驾光临，亲自检收。功已自医院归家，惠临当拱候也。王石谷画卷极费清神，复印精彩，至深感谢！诸俟面叙，即颂

　　撰安！

启功　敬上

十月二十五日下午

（编者注：1993 年 10 月 25 日）

凌雪先生道鉴：睽违

雅范，倏又多时，每拖《新心鉴》中，较睹

风采，足慰驰思！功近一年来，婴心脏病，心房肥

大，呈龙形，冠状动脉硬化，程度较高，经常失眠

今夏美国有古老书画鉴定之学术讨论会，功课

承邀请，行前检查，医戒远行，盖戒久出，於念

始悲践废省增无减，前承

近墨，想见

雅意，瞩王孚仲、陈子贵两位先生前後媌約，此事推功，得发求教機會，至堪幸慰，尝时本拟再求醫診，偶尺座可，再定行止，遂未敢遽行上震。最近再作修祝。病勢仍不樂觀，尤其时間发长之工作，更不允許。只有加强療养，以冀早得康復，庶扰知交盛誼抒異日也。至抃

貴校延聘之傅座，不宜久虚，霈参功有老友杭州

藝專（今稱浙江美術學院）教授劉江先生、曾受教於

沙孟海先生等諸老宿，於金石篆刻、俱有成就，

任　現在其校中中國畫系主任。人品樸實，教學極其認

責。用敢奉薦，伏乞

裁酌！倘荷　延攬，於文化藝術交流大業，實有裨

進：　肫紙惶悚，敢停

環雲！　兼眼手顫，字皆不成字，益希　諒察、敬叩

教安！

啟功敬上　一九八五年八月十一日

启功先生赴奈良拜望今井凌雪先生，苏士澍与石伟陪同

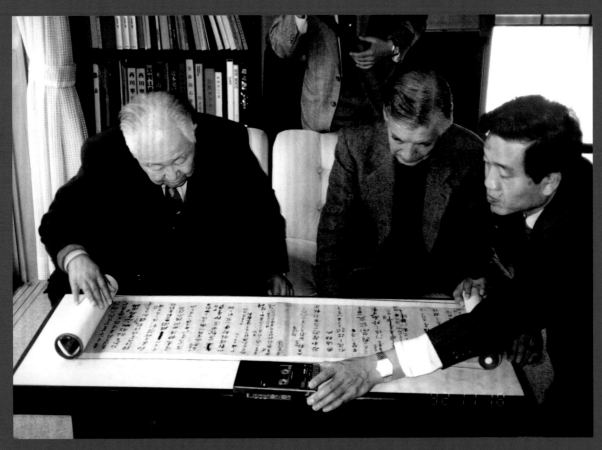

启功先生1992在日本鉴赏今井凌雪先生收藏的中国书法珍品

释文：

凌雪先生道鉴：

　　暌违雅范，倏又多时，每于《新书鉴》中，获瞻近墨，想见风采，足慰驰思！功近一年来，婴心脏病，心房肥大，呈靴形，冠状动脉硬化，程度较高，经常失眠。今夏美国有古书画鉴定之学术讨论会，功谬承邀请。行前检查，医戒远行，并戒久出，于是始悉贱疾有增无减。前承雅意，嘱王学仲、陈文贵两位先生前后赐约，此事于功，得获求教机会，至堪幸慰。当时本拟再求医诊，倘见痊可，再定行止，遂未敢遽行上覆。最近再作诊视，病势仍不乐观，尤其时间较长之工作，更不允许。只有加强疗养，以希早得康复，庶报知交盛谊于异日也。至于贵校延聘之讲座，不宜久虚，窃念功有老友杭州艺专（今称浙江美术学院）教授刘江先生，曾受教于沙孟海先生等诸老宿，于金石书法篆刻俱有成就，现任其校中国画系主任。人品朴实，教学极其尽责。用敢奉荐，伏乞裁酌！倘荷延揽，于文化艺术交流大业，定有增进！临纸惶悚，敢亻环云！失眠手颤，书不成字，并希谅察，敬颂

　　教安！

启功　敬上

一九八五年八月十八日

中國書法家協會

舒适先生：

久违乃念，承想
顷居揆！荗者我校、友徐梦嘉
君（中國书协会员）赴日本國神户求学，徐君蛇精
篆刻，曾出版印集，素仰
斗山、冀承教尊，用牡介绍，敢希
重海！残躯日衰，右膝又傷，本次趋
访，竟难成行，遥企

中國書法家協會

高齋·但申心祝！专肅敬叩

道安！ 啟功再拜 七月廿二日

徐梦嘉先生带呈

梅 舒 适 先 生 台 启

启功缄上

中国书法家协会

北京市沙滩北街二号

释文：

舒适先生：

久违为念，敬想兴居增胜！兹有我校校友徐梦嘉君（中国书协会员）赴日本国神户求学，徐君颇精篆刻，曾出版印集，素仰斗山，冀承教导，用特介绍，敬希重诲！贱体日衰，右膝又伤，本次多趋访，竟难成行。是企高斋，但申心祝！专肃敬叩，道安！

启功 再拜

七月廿二日

此信札出版于《古欢无极——西泠印社社员藏珍汇观》，西泠印社出版社，2013 年

说明：

1. 信封释文：徐梦嘉先生带呈。梅舒适先生台启，启功缄上。

2. 梅舒适（1914-2008），生于大阪。1948 年在日本创立"篆社"。1969 年任日本书艺院理事长，1981 年为西泠印社名誉社员，1988 年被推为印社名誉理事。著有日本《篆刻概说》、《隶书、篆书、篆刻》、发行《篆美》杂志，并有多篇印学论文发表。现任日展评议员、审查员，日本书艺院董事、常任顾问，全日本书道联盟常任总务，篆社主宰。

3. 徐梦嘉（1952-　），生于上海。当代知名文化学者、书画篆刻家、陶刻家、古文字学家、美学家和翻译家。是学者型艺术家、艺术型学者。

斗盦先生史席：遠

中國書法家協會

教多时，承想

遠履安勝！前者我校、友徐夢嘉

法君、風攻篆刻，猶学无师、近将赴

日本國神户求学、欣获仰止之緣，极

望　不吝重诲！瀆瀆

清神，徐不见许！ 夢嘉承叮

台安！

啟功再拜　七月廿二日

立在一九八〇多宴寓是日本風笘蔚中啟功先生爲我指日

多嘉刻篆伴檢群建馬小林斗盦先生為的書刻推存佳

二零二年吾書徐夢嘉記於淮海晖一笔

徐梦嘉先生带呈

小林斗盦先生 台启

启功缄上

中国书法家协会

北京市沙滩北街二号

释文：

斗盦先生史席：

　　违教多时，敬想道履安胜！兹有我校校友徐梦嘉君，夙攻篆刻，独学无师，近将赴日本国神户求学，欣获仰止之缘，敢望不吝重诲！琐渎清神，谅不见讶！专肃敬叩

　　台安！

启功 再拜

七月廿二日

题跋释文：

　　这是一九八一年夏，我去日本求学前夕，启功先生为我给日本篆刻泰斗梅舒适与小林斗盦写的南村推介信。二零一三年冬日，徐梦嘉记于海口归一堂。

申央先生：北京一晤，深以未得暢敘為悵。

尊譯拙文，廿七日晚間攜歸，二主社所贈印忽包內

即附有二冊，廿九日又從郵局寄到，足下簽名之

一冊披讀欣快，深感足下與今井先生惠譯賞

勞，謹此申謝，並望 轉向今井先生代申謝意！

另有奉懇須事：有蘇君世澍，為文物出版社

編輯，今井先生編名博物館藏傳世書，蘇史他

參預工作，仲甚那學習深造，曾囑功代向今井

-234-

先生询问有无机会，廿七日晚间因心不得详谈，当

与今丹先生约好，由你与之不通信详说情况，情

况下为之画询，望你物复，若述苏君情况如下。

苏世渊，三十余岁，中学毕业，未考大学之愿。

做文物编辑数年，平传知识俱不错，想到学来

求学，(一)不知日校可招此类学员！(二)投考要何资格

条件，考何科目，(三)不在何系考，投考力之学费，有

何半工半读之机会，或是否能有助学金之机会？

如蒙代为查询见告，无任感激之至！因此青年

与功曾共事，深知学习成绩、前景，故殷殷之助力，想

足下必乐助其一臂之力也！二吾社将校陆续、罗福

颐二先生尽量于本年册日内竞安人代送，请

释念！待浮妆到之四执，再学解之英书代转之去

也。专生即叩

台安、並候

国家安胜！

　　　　启功拜上　册日

释文：

申夫先生：

　　北京一晤，深以未得畅叙为惜。尊译拙文，廿七日晚间携归二玄社所赠印品包内即附有二册，廿九日又从邮局寄到有足下签名之一册，披读欣快，深感足下与今井先生惠译贤劳，谨此申谢，并望转向今井先生代申谢意！另有奉恳琐事：有苏君世澍，为文物出版社编辑，今井先生编各博物馆藏法书，苏君亦参预工作，他甚愿学习深造，曾嘱功代向今井先生询问有无机会。廿七日晚间匆匆不得详谈，曾与今井先生约好，由功与足下通信详说情况，请足下为之查询，然后赐复。兹述苏君情况如下：

　　苏世澍，三十馀岁，中学毕业，未有大学文凭。做文物编辑数年，书法与知识俱不错，想到尊处求学，（一）不知何校可招此类学员？（二）投考要何资格条件？（三）考何科目？（四）在何处考？（五）彼无力交学费，有何半工半读之机会，或是否能有助学金之机会？如蒙代为查询见告，无任感激之至！因此青年与功曾共事，颇有学习成就之前景，故愿为之助力，想足下亦必愿助其一臂之力也！二玄社赠张珩、罗福颐二先生家属之画卷书册，日内觅妥人代送，请释念！待得彼收到之回执，再当呈上，求代转二玄也，专此即颂

　　台安，并候

阖家安胜！

<div align="right">

启功　敬上

卅一日

</div>

　　说明：

　　中村申夫，日本书法家，今井凌雪的高足，现为筑波大学书法学教授。20世纪90年代中期曾来中国向启功先生学习书法，是日本很有成就的中青年书法家。

第三章　缔交翩翩

第一节 一九八四年 启功先生与堀野哲仙

启功先生与堀野哲仙

望月瑠璃

堀野書道学校創立者の堀野哲仙氏は1984年に北京を訪れ、中国人民対外友好協会本部講堂で「日本にも書法はある」と題して講演を行った。中国書法家協会主席であった啓功先生を始めとした中国書法家協会の幹部らも講演会に出席した。会場は五十人ほどの部屋たっだが、出席者が定員を大幅に超え、非常に賑やかな雰囲気だった。

開始直前に一人の初老の方が現れ、会場が一瞬シーンとなり、続いて拍手が起こった。その時、友好協会の世話役が「今入ってきたのは中国書法家協会主席の啓功先生です。熱があるから今日は欠席すると言っていたのですがよく来てくれました。」と話した。

启功先生现场挥毫题词

啓功先生が着席すると、進行役が発言し、啓功先生の挨拶の後、堀野哲仙氏の講演が始まった。講演の内容が難しかったため、通訳が日本語にうまく訳すことができなく、なかなか思うように進まなかった。この時、啓功先生が「先生の

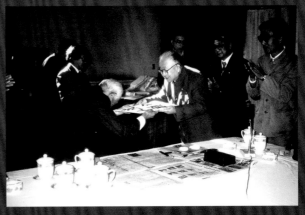
启功先生接受赠字

言わんとしていることは難しいがよくわかります。続けて下さい」と言い、その場の空気が一気に和らぎ、堀野氏に「哲仙が自分の理論に基づいて、どういう字を書くか見せてみよう」と声をかけた。堀野氏がその場で持参した大色紙に揮毫し、啓功先生が「おう、書法交流か」と言って自分も持っていた筆で大色紙にさらさらと書いた。初めて堀野哲仙の作品を見た書法家協会の方々が驚きの声をあ

げ、「堀野哲仙は王羲之の流れを組む正統派の第一人者だ」と絶賛した。

啓功先生は「藝海梯航」という四字を書いた。「藝海梯航」は「芸術が梯子

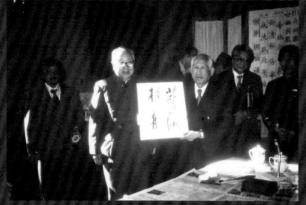
启功先生手书 "艺海梯航"

を渡るように一歩ずつ一歩ずつ進む」という意味だ。この作品が長い間東京校入って正面に飾ってあった。現在も大切に保管されている。堀野氏が「愛全人類」という四字を書いて啓功先生へと贈呈した。「パンダ」の愛称で親しまれていた啓功先生、いつも穏やかでニコニコしているのが印象的だった。啓功先生はこの時体調も悪く、まさか書法交流をすると思っていなかったので、雅印を持参していなかった。その後、作品を持ち帰り、押印の上、わざわざ届けてくれた。

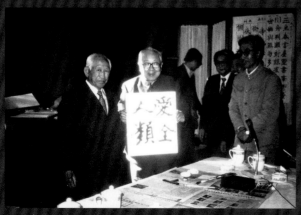
堀野先生手书 "爱全人类"

啓功先生が堀野氏に「是非北京で個展をしてください。」と提案したが、堀野氏は「個展はお断りしますが、堀野書道学校展ならさせていただきます。私の指導法をご覧いただければ幸いです。」と言い、翌年6月に第1回堀野書道学校書法展が北京故宮内労働人民文化宮東配殿で開催された。この場所で展覧会を開催したのは、書道人としては初めてのことだった。これ以降、中国の堀野書道に対する評価は創立者の堀野哲仙氏本人は勿論、生徒の作品も高く評価され、大都市での展覧会開催が要請されてきた。

译文：堀野书道学校创立人堀野哲仙在1984年访问北京时，在中国人民对外友好协会总部大讲堂做了题为"日本也有书法"的演讲。时任中国书法家协会主席的启功先生及中国书法家协会的干部们出席了演讲会。会场有50多人，大幅度超出了预定的人数，气氛非常热烈。

在演讲会即将开始的时候，会场出现了一位上了年纪的先生，一瞬间的安静之后，紧接着响起了掌声。那时，中日友好协会的主持人介绍说："现在来到会场的是中国书法家协会主席启功先生。先生由于近来一直发烧，所以没有出席演讲会的预定，今天原本是该休息的，但是他还是来出席我们的演讲会了。"

启功先生入席，向大家寒暄之后，堀野哲仙就开始做演讲。因为演讲的内容很专

业，日语翻译没能清楚地表明含义，演讲会也不能按预定的速度进行。就在这紧张的时刻，启功先生说："堀野先生说的都是很难翻译的术语，这个大家都知道了，不用顾虑，请继续吧。"启功先生的一句话马上让会场的紧张气氛缓和了。他又向堀野先生说："哲仙先生在自己的理论基础上，写得是怎样的字，让我们大家看一下吧。"于是堀野先生就现场作书，在很大的纸上挥毫书写。启功先生说："好，我们书法交流嘛"，一边也用自己带来的笔纸唰唰唰地书写了起来。

第一次看到堀野哲仙作品的人都发出了惊讶的赞美："堀野哲仙是正统王羲之流派的第一人！"

启功先生写下的是"艺海梯航"四个字。"艺海梯航"是形容"艺术就像攀登梯子那样，一步一步地前进"的意思。这幅作品在东京校的正门处装饰了很长一段时间，直到现在也被小心翼翼地珍藏着。堀野先生写下了"爱全人类"四个字赠送给了启功先生。有着"熊猫"爱称的启功先生一直让大家感到非常和蔼可亲，他给人们留下的印象总是在温和地微笑着。其实这时启功先生在病中，身体很不舒服，简直没想到他能来会场，还亲自参与书法交流。因此他来时也没带来自己常用的雅印。那之后，他把作品带回去，钤上自己的印后，又专程送来了一趟。

启功先生向堀野先生发出了邀请："请您一定来北京举办个展。"而堀野先生说："个展我就不办了，如果能允许我举办堀野书道学校展览，能看一下我的书道指导法，我就非常荣幸了！"

次年的6月，第一回堀野书道学校书法展在北京故宫内的劳动人民文化宫东配殿举办。书道界的人在这个场所举办展览的，这是第一次。从那以后，中国各界不单对身为堀野书道创立人的堀野哲仙本人有着很高的评价，就连对他徒弟的作品，评价也是相当高的。同时，堀野书道也收到了各大都市举办展览的邀请。

译者：福山和泉

第二节　一九九一年　启功先生与牛头明王东渡

启功先生与大野宜白先生

靖　宸

国之交，在于民相亲；民相亲，在于心交流！

日本著名的书画家、天台宗竹寺的住持大野宜白先生曾经有幸带启功先生观看过日本的国术——相扑竞技。竞赛中，每位获胜的相扑选手都会用右手在胸前凭空劈三下，并鞠躬向观众示意。启功先生不解其意，遂问于大野宜白先生。大野先生说这是日本相扑的礼节，获胜之后右手空劈三下实际是写了个汉字，即草书的"心"字，并且在心中默念这个字，以感谢支持他的观众。启功先生听罢，一边用右手比划着"心"字，一边说："刚才有位欧美籍的相扑选手获胜以后也凌空劈了三下，我猜他心里一定不是默念心字。""那会是什么？"大野先生不解地问。"一定是 heart 呀！"启功先生语罢，众皆大笑。

一段"心"的趣事，连接了心意交通的两位先生，验证了他们将近二十年"心"的交流。

大野宜白先生是在 20 世纪 80 年代的一次中日书道交流展中认识启功先生的，两位先生年龄相差三十余岁，但一见如故。

这不仅是因为大野先生在书画领域的成就与见地，也因为大野先生是日本天台宗著名的禅师，遂与从小受戒灌顶的启功先生成为忘年之交。据大野先生讲，他自己在

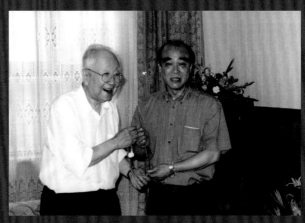

启功先生与大野宜白先生

书法绘画上的造诣，有很多得益于启功先生的教诲与指点。启功先生曾对大野先生提到："我练书法，得益于敦煌写经最多！"并且主张"碑帖并重，尤重临帖"，即应特别注重临习古人的墨迹。启功先生还经常给大野先生讲解中国古代书画，赠送自己的书画专辑，大野先生依法而行后，果然技艺大进，至今对启功先生都十分感激。大野先生每逢先生访日，必是跟随左右聆听教诲，也经常来北京到先生家中看望，尤其是先生寿诞更是年年不落，直到先生去世。

当然在这份友谊中，最值得一提的莫过于1992年的牛头明王瑞像开光法会。早在1991年2月，大野先生就与苏士澍先生在共同看望启功先生时，告诉先生已在四川铸造了牛头明王大铜像，像高二米零四，

启功先生给大野宜白先生和苏士澍先生讲解二玄社印刷作品

重达七百千克，希望先生能出席开光大典。启功先生表示非常愿意以中国佛教灌顶菩萨戒弟子身份前往参加。翌年七月，大野先生专程来京参观在政协礼堂举办的"启

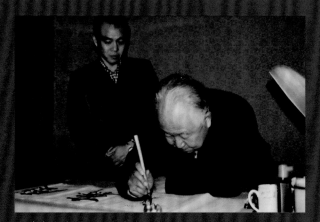

启功先生为大野宜白先生题字

功书画展"，启功先生非常高兴，与大野先生交谈甚欢。言谈间，大野先生告诉启功先生，牛头明王铜像已运至日本，再次邀请启功先生能够出席开光大典。启功先生此时便向身边的朋友普及起知识来："牛

头明王实际上就是密宗的大威德金刚，梵语称'阎曼德迦'，汉译为'大威德明王'。

大野宜白先生携子探望启功先生

由于本尊的形象为牛首人身，所以又称牛头明王。大威德在中国有双身像，对面结合，有妃子名明妃。日本的密宗是唐代从中国传去的。牛头明王是保护神，古代的风俗很厉害，中国有三教孔子、释家、老子，

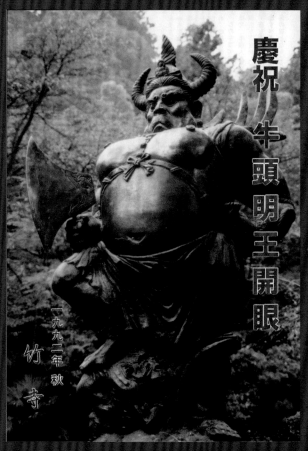

庆祝牛頭明王開眼

一九九二年秋

竹寺

牛头明王开眼宣传册封面

这佛教是从印度传来的。过去宫中每遇重大典礼，都要请三教的人去说法。"

1992年11月9日，启功先生应大野先生之邀，前往日本埼玉县饭能市竹寺，参加牛头明王瑞像开光大典，同行的还有侯刚、章景怀、苏士澍等先生。10日，时任竹寺住持、大野宜白先生的父亲大野亮雄举行佛事，为与会客人求符以保平安。11日11时11分，牛头明王瑞像开光大典正式开始，

启功先生得到大野宜白先生赠送的日本天台宗袈裟十分开心

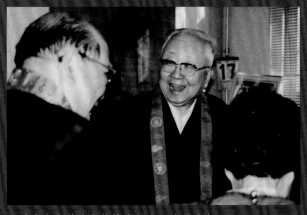
启功先生身着法衣热情会见大野亮雄夫妇

启功先生为盛典致辞，他说："中国和日本是一衣带水的近邻，两个国家共有极深的、久远的文化交流历史，从中国汉朝以来，相沿两千多年，其间更重要的纽带应算佛教。天台宗的严澄大师、密宗的空海大师

在中日文化交流中都有极其重大的功劳。今年牛头明王的开光，是中日文化交流的延续，我谨以至诚回向佛慈，愿以此功德，庄严佛净土，上报四重恩，下济三途苦。"礼成之后，启功先生亲笔题写牛头明王东渡纪念碑，并为大典作诗留念：

五经瀛海水，初陟瑞峰巅。
翠竹八王寺，金刚一指禅。
扬眉参盛会，开眼证奇缘。
梵呗风行处，人间获福田。

翌日，又来到竹寺与苏士澍、大野宜白等先生，挥毫留念。其中一幅六尺整张巨书尤其精彩，释文如下：

十幅蒲帆万柳条，好风盈路送春潮。
昨宵樽酒今朝水，一样深情系梦遥。
目中山色仆人来，晚水层波夕照开。
多谢好风帆势饱，前程小泊是蓬莱。

岁次壬申立冬日敬书拙作绝句二首奉日本国天台宗八王寺以充供养。震旦灌顶优婆塞珠申启功顶礼。

苏士澍先生与大野宜白先生本来常有书画唱和，正欲次年联袂举行书画展览，启功先生非常高兴，欣然答应题写展览名

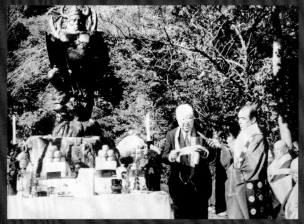
启功先生在牛头明王瑞像开光大典致辞

称与展册签条。并说："我们在和外界交流的时候，不仅增添了自身的魅力，还促进了和邻邦之间的交往。"

时隔二十五年，为纪念"牛头明王青

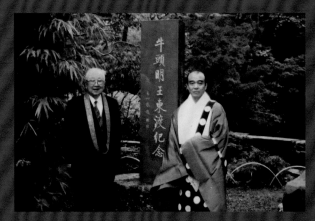

启功先生与大野宜白先生在牛头明王纪念碑前

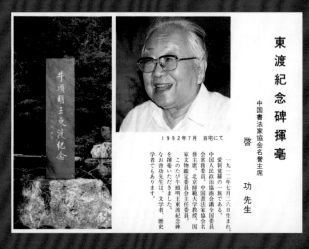

启功先生为东渡纪念碑挥毫

铜像"的塑造、东渡、开光、落成，配合国家的中日友好发展战略，顺应"一带一路"的国家倡议，中国新丝路经济文化发展中心计划在中国再塑造一尊大型"牛头明王铜像"，并用影视作品讲述牛头明王铜像携手中日两国人民、共筑美好友谊的故事，加强铜像的文化纽带作用，以文化作桥梁，以民间交流为纽带，促进两国人民交往，改善中日关系的政治环境，拉动文旅经济发展。未来两尊"牛头明王青铜像"隔海

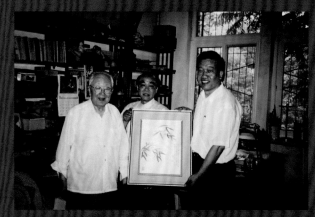

大野宜白先生与苏士澍先生合作书画请启功先生题跋

相望，前后呼应，跨越时空的联系，体现了"你中有我，我中有你"的东方大智慧。

竹寺的法轮常转，两岸的牛头明王也将隔海相望，虽然启功先生再也不能随喜参拜，但正是他播种了这中日友谊之花，以佛缘之大爱为元素，用东方文明的智慧与和平发展的胸怀看待两国历史，积极发展了中日之民间友好情谊。

现将大野宜白先生所藏的启功先生墨迹展现给读者，请大家一起见证这段"心"的交流。

《人民日报》的报道

-248-

自卜條南舊隱居 明星玉女對攤書
門前九曲崑崙水 千點桃花尺半魚

戊子秋日 啟功

此吳梅邨詩句王漁洋極賞之載為句苤
失所作一句朗暢之致戊子秋日功手錄聞三十
又六藝舟
陡弱訪隱又淺俚傳寫特謬好所存命為題誌
弥增愧怍辛丑秋日啟功

作品年代：1948 年
释文：自卜条南旧隐居 明星玉女对摊书
　　　门前九曲昆仑水 千点桃花尺半鱼
　　　戊子秋日 启功

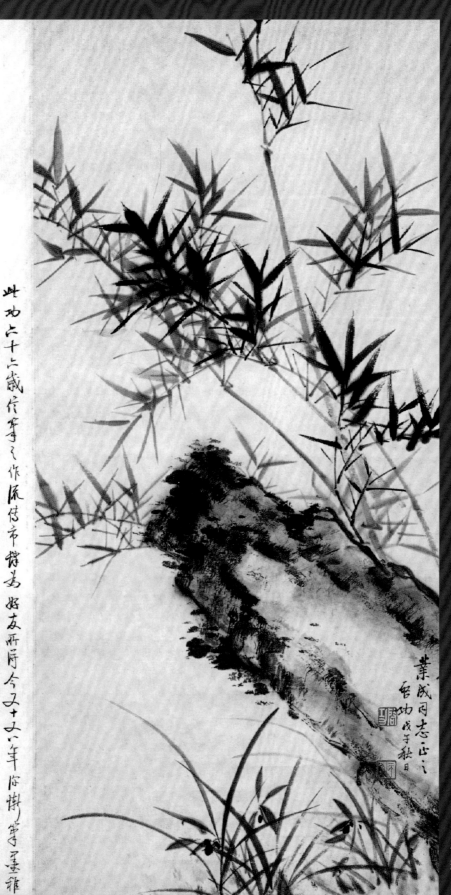

作品年代：1978 年
释文：叶成同志正之
启功戊午秋日

中国佛教协会

今日
今天是……月吉日
天台宗八王寺牛头明王像开光的吉祥日子，
承以中国佛教徒灌顶菩萨戒弟子的身分参拜，
诚从此亲来陛参拜……能不胜欢喜的
赞欢欧向：

中国和日本是一衣带水的邻，近代中国西个民族……有极深
的……间的文化交流历史。从隋朝以来，相沿二千多
年，其间……又是重要的纽带常在莫佛教。
天台宗的最澄大师、密学的空海大师……极其
重大勋业。感谢佛力加被，今年……逢平藏大全和
……文迎真有……在收藏中国古书事……
皇后二位陛下……仿……圆邦……经……中国……
……像西……中土之风，八报大师为……
四川诸来牛头明王的瑞像，以此……匦成为
今天的盛大法会，……极可喜常的，我在衷心欢喜……
赞颂之……谨以至诚。西白佛慈。
愿以毛功德，莊严佛净土。上报四重恩，下济三……

中国佛教协会

……！
……殷勤接待我们的大野大和尚……
来宾，一定都会此同欢，……祝
竹寺法轮常转，全体宾主吉祥如意！

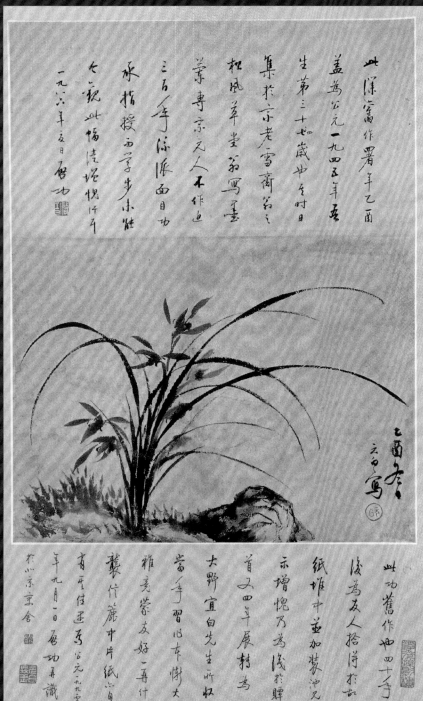

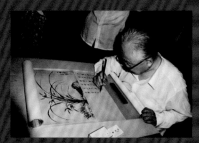

启功先生为大野家收藏的兰草图题跋

启功先生为大野家族讲解刚刚题过跋的兰草图

作品年代：1945 年

释文：乙酉冬日 元白写

尺寸：31×43cm

大野宜白 蘇士澍書畫展 啟功題

大野宜白 蘇士澍書畫作品集 癸酉夏日 啟功題

作品年代：1993 年
释文：大野宜白 苏士澍书画展
　　　启功题
尺寸：69×31cm

作品年代：1993 年
释文：大野宜白 苏士澍书画作品集
　　　癸酉夏日 启功题
尺寸：69×10cm

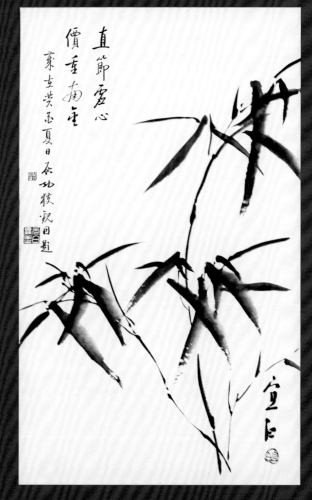

作品年代：1993 年

释文：方外人多通书画 自古而然 不独震旦富传人
瀛海亦饶名宿也 琦（埼）玉县竹寺大野宜白
开士禅诵之余 好亲笔砚 与燕都苏士澍先生
常为莲社之游 而士澍先生复铸施牛头明王铜
像奉之寺中 今又合组书画展览 禅林艺苑更
增圣缘 拜观墨妙 赞叹无已 元白居士 启功

尺寸：98×67cm

作品年代：1993 年

释文：宜白

题跋：直节虚心 价重南金
岁在癸酉夏日 启功获观因题

尺寸：54×32cm

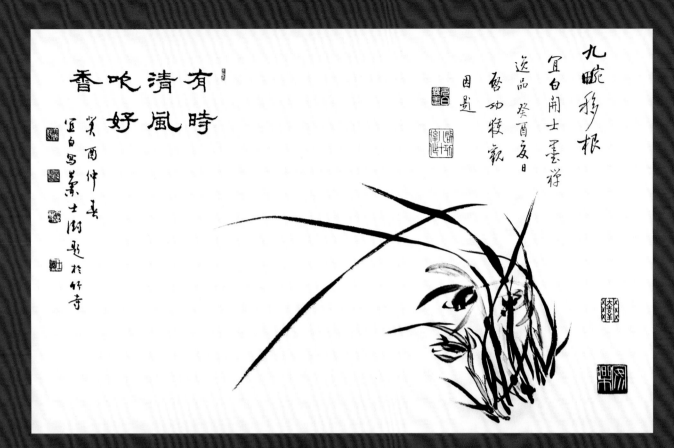

作品年代：1993 年
题跋：九畹移根
　　　宜白开士墨禅逸品
　　　癸酉夏日 启功获观因题
　　　有时清风吹好香 癸酉仲春
　　　宜白写兰士澍题于竹寺
尺寸：41×64cm

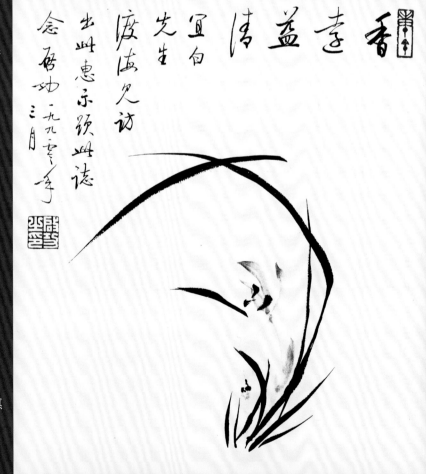

作品年代：1990 年
释文：香远益清
　　　宜白先生渡海见访 出此惠
　　　示 题此志念
　　　启功 一九九零年三月
尺寸：27.2×24.2cm

牛頭明王東渡紀念

啟功敬題

作品年代：1992 年
释文：牛头明王东渡纪念　启功敬题
尺寸：67×23cm（纪念碑原稿）

启功先生为竹寺牛头明王开光盛
典题词祝贺

作品年代：1992 年
释文：十幅蒲帆万柳条
　　　好风盈路送春潮
　　　昨宵樽酒今朝水
　　　一样深情系梦遥

　　　目中山色扑人来
　　　晚水层波夕照开
　　　多谢好风帆势饱
　　　前程小泊是蓬莱
　　　岁次壬申立冬日敬书拙
　　　作绝句二首　奉日本国
　　　天台宗八王寺以充供养
　　　震旦灌顶优婆塞
　　　珠申启功顶礼
尺寸：175×93.5cm

<div style="text-align:right">

十幅蒲帆弱柳條好風盈路送

春潮昨宵樽酒今朝水一樣深情

夕夢遙目中山色撲人來晚水層

波夕照開多謝好風帆勢飽方程

小泊是蓬萊

日本國天台宗八王寺以充供養

歲次壬申立冬日敬書拙作絕句二首奉

震旦灌頂優婆塞珠申啟功頂禮

</div>

作品年代：1992 年
释文：三十六陂春水
　　　白头想见江南
　　　王半山句壬申孟冬
　　　大野亮雄长老法教　启功
尺寸：27.2×24.2cm

作品年代：1992 年
释文：丹枫翠竹满坡陁
　　　锦鲤优游漾绿波
　　　到处天机相印证
　　　西来妙义共无讹
　　　随喜
　　　竹寺口占即留山门以充供养
　　　启功
尺寸：27.2×24.2cm

作品年代：1989 年
释文：宜白先生雅正
　　　启功 一九八九年夏
尺寸：32×44cm

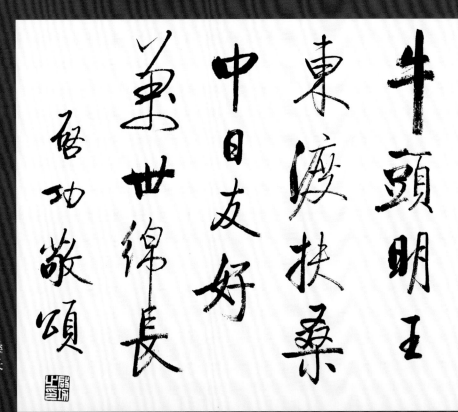

作品年代：1992 年
释文：牛头明王 东渡扶桑
　　　中日友好 万世绵长
　　　启功敬颂
尺寸：45×45cm

五經瀛海水
初陟瑞峰巔
寺金剛一指禪 揚眉參盛會開
眼證奇緣梵唄風行變人間稼
福田 八王山翠竹寺牛頭 明王開光紀念 啟功

作品年代：1992 年
释文：五经瀛海水
初陟瑞峰巅
翠竹八王寺
金刚一指禅
扬眉参盛会
开眼证奇缘
梵唄风行处
人间获福田
八王山翠竹寺牛头
明王开光纪念　启功
尺寸：133.5×67.5cm

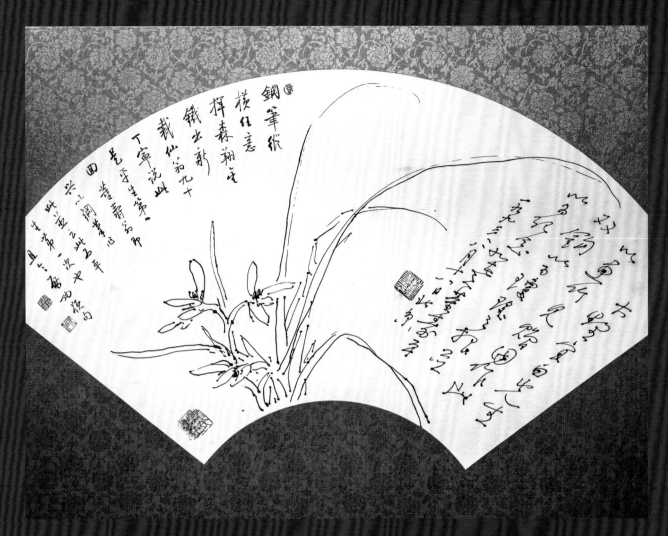

作品年代：1993 年
题跋：钢笔纵横任意挥　森翔金铁出新裁
　　　仙翁九十丁宁说　此是平生第一回
　　　董寿翁即兴以钢笔作此并云此为平生第一次也
　　　且令启功题句
　　　（董寿平先生题跋释文略）
尺寸：39.5×50.5cm

启功先生为大野宜白先生所藏董寿平双钩兰草图题词

竹寺牛頭明王像開

光典禮留題 启功

一九九二年十一月十一日

作品年代：1989 年
释文：海滋墨缘 启功题（册页题签）
尺寸：22×4cm

作品年代：1992 年
释文：竹寺牛头明王像开光典礼留题
　　　启功 一九九二年十一月十一日
尺寸：25.5×12cm

弘一大师李叔同讲演集

秦启明 编

敬贈
大野宜白上人慈鑒
啓功和南
一九九四．七．三
於江戶旅次

中国广播电视出版社

宜白先生
顺子夫人儷教
啓功呈稿

作品年代：1994 年
释文：敬赠 大野宜白上人慈鉴
　　　启功和南 一九九四 七 三
　　　于江户旅次

作品年代：2001 年
释文：宜白先生 顺子夫人俪教 启功呈稿
　　　（启功书画集题赠）

启功先生为大野宜白先生收藏的《启功书画集》题词

第三节 一九九二年 启功先生与二玄社的《麓山寺碑》拓本

《麓山寺碑》拓本的辗转奇缘

侯　刚

1992年秋，我有幸陪同启功先生访问日本，参观了日本著名的出版公司二玄社。在座谈时，该社的主任编辑高岛义彦先生拿出一部被水淹过、已经粘连在一起、像一块砖头状的字帖请先生看，并问先生："中国有许多装裱专家，是否可以设法修复？"

先生仔细看了这块"砖头"，原来是唐代李邕撰写的名碑《麓山寺碑》的最早拓本，曾是南丰赵声伯先生的家藏。剥蚀少，存字多，而且无刻误之笔。后来此帖辗转流入日本，由日本收藏家三井氏的听冰阁收藏，因被水淹而遭损。见到这部珍贵的字帖遭损严重，先生深感惋惜。先生说："这帖损伤得这么严重，一般的装裱师傅是无能为力的，要想让它恢复原貌，只有找琉璃厂的著名装裱师张明善。"

张明善是著名鉴赏家和版本学家张燕（彦）生之子。燕（彦）生先生多年研究碑帖，著有《善本碑帖经眼录》（《善本碑帖录》），此书是研究碑帖学者的必读之书。明善先生自幼继承家学，善于鉴别碑帖，并掌握了精湛的装裱技术。先生说，他曾经见过张明善先生拓碑的情景："丰碑巨碣，耸

构高架，攀登而拓，字口分明，墨色匀称，似为凌空巨掌，摩天割云。"但张先生年事已高，好久没有联系，启功先生遂与高岛先生相约，侯回国后联系到张明善先生再作答复。

启功先生与高岛义彦、张明善研究《麓山寺碑》拓片修复办法（左一为高岛义彦、左二为张明善）

先生回国后，即亲往琉璃厂张先生家拜访，介绍了古帖现状，张先生表示愿尽量设法恢复古帖原貌。高岛先生得到启先生的答复后，喜出望外，决定托在日本工作的北京师范大学毕业生贺寅秋小姐将古帖带到北京。启功先生一向办事谨慎认真，便写了一封信，要我以传真的方式发给高岛先生：

敬悉尊藏水湿古本碑帖，将托贺小姐带来重裱，功一定妥善代办。但有一项手续，请贺小姐注意，入中国海关务必办好登记，并说明是拿来装裱，裱成后再带回日本国。如果此项手续不全，将来带出时，万一被扣就难办了。

张明善先生接手古帖以后，立即开始修复，修复期间因病住院有间断。最后，经过近两年的时间，原来薄纸相粘、坚如砖块的册页被神奇地页页辟开。经过重新装裱，古拓重生，真可谓"妙手回春"。此帖裱成后，启先生正在住院治病，但他难以抑制兴奋之情，于1994年10月25日再拟一函，命我发传真给高岛先生：

尊藏《麓山寺碑》，已由张明善先生

精心裱成，敬待台驾光临，亲自检收。功已自医院归家，惠临当拱候也……

不久，高岛义彦先生专程来到北京，启先生亲自陪他到张先生家中拜谢。启先生又应高岛先生的请求，为这本复生的古帖写了长跋。二玄社按修复后的原版发行，供中日两国书法研究者、爱好者研究、欣赏、临摹。这件珍贵古帖的辗转奇缘，在中日文化交流史上留下了精彩的一笔。这件珍贵古帖的辗转奇缘，在中日文化交流史上留下了精彩的一笔。

（此文见于侯刚著《往事启功》 北京师范大学出版社 2017年）

启功撰并书《麓山寺碑》拓片修复记

启功给修复好的《麓山寺碑》
拓本题签

修复后的《麓山寺碑》拓片（局部）

第四节 中日书道文化交流展

中日书道文化交流的桥梁

——启功先生

靖 宸

为推动中日两国文化交流，加深两国国民之间的相互理解和情感沟通，1956年，日中文化交流协会成立，其顾问、日本书道联盟原理事长丰道春海先生提出要在文化交流中增加书法交流。1957年，日中两国代表书法家举办了日中交换书道展，实现了战后第一次日中书法交流。20世纪80年代初，中国书协成立后，日中书法交流进一步加深，开展了互派代表团、举办日中书法家作品展等活动，各种交流连绵不绝。几十年来，西川宁、丰道春海、金子鸥亭、饭岛春敬、村上三岛、青山杉雨、小林斗盦等一大批日本书法家的作品都曾在中国展出，已故全日本书道联盟副理事长、顾问种谷善舟投身中日文化交流，生前曾访华八十余次……中国老一辈书法家舒同、赵朴初、启功、林散之、沙孟海、费新我、谢冰岩、王学仲、沈鹏、刘炳森等，或将作品送往日本进行展出，或多次到日本进行访问，交流文化，切磋书艺，增进了彼此间的相互了解。

1983年，中日友好协会在北京接待了以种谷善舟为首的日本书法代表团，启功先生亲自陪同日本书法界的友人到山东曲阜参观访问。自此以后，启功先生开始了中日书法界频繁的友好交流。启功先生生前就多次受日中文化交流协会邀请，赴日举办书画展、开展鉴定座谈会。他的《论书绝句一百首》《古代字体论稿》等多部著作被翻译成日文，深受日本读者的欢迎。启功先生真正使书法成为中日民间交流的纽带与桥梁，从而为推动两国书法篆刻家的友好关系续写了新的篇章！

启功先生每次到日本，首先以一个中国公民的身份去拜会我国驻日大使。他在外国人面前落落大方，不卑不亢。我国前驻日大使杨振亚、文化参赞章金树等曾对启功先生的高风亮节非常赞赏。在多次出访日本活动中，启功先生结识了很多热心中日友好事业的日本同行，他们一起为促进中日友好做了很多有益的工作。

本书整理了启功先生或亲身参与，或作品参与的书道交流展二十余次，以飨读者。这二十余次书道交流展有的是在日本举行，有的是在中国举办，为稳妥起见，皆有出版物或著录书籍为佐证。其中许多展品已被日本收藏家或美术馆收藏，部分作品将在本书第五章中与读者再见。

启功先生与村上三岛先生参加曲水流觞活动

当然因为资料有限，还有启功先生参与的很多交流展未能在本书中呈现。比如1987年4月10日举行的"中日书法讨论会暨1987年中日兰亭书会"，时任中国书法家协会主席启功与中国书法家协会名誉理事沙孟海、兰亭书会会长沈定庵等23位中方书法家和日本艺术院会员青山杉雨、村上三岛等18位日方书法家参加了书艺交流。书艺交流后，举行了"曲水流觞"的雅集活动。中方书法家多数穿着端庄的中山装，而日方书法家穿着和服，41位书坛高手列坐于曲水两侧。按规则得觞者举觞而饮，赋诗一首，写入诗笺，第一只觞停在日本书家古谷苍韵前，古谷先生欣然吟道："隔岸春云邀翰墨，傍檐垂柳极芳菲"。事后，启功先生在右军祠内集兰亭之字，口占绝句一首，挥毫祝贺：

临风朗咏畅怀人，
情有同欣会有因。
可比诸贤清兴咏，
水流无尽岁长春。

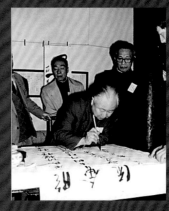

启功先生在右军祠内挥毫

斯人已逝，本书将以此篇体现启功先生在中日交流中的重要角色和核心作用。记得现任书协主席苏士澍先生为了纪念日本著名书家今井凌雪先生，特地撰文悼念，文章的最后写道："纪念一个人最好的方式，无非就是继续他的事业。"今年是启功先生诞辰一百零五周年，我们要进一步致力于中日友好，把中日文化交流不懈地坚持下去。

近代書道グラフ

NO. 6
1966

特集・現代中国の書作品

近代書道研究所

此件作品出版于《近代书道グテフ・特集－现代中国的书作品》近代书道研究所 1966 年

释文：彦先嬴瘵恐难平复往属初病
虑不止此此已为庆承使唯男
幸为复失前忧吴子杨往初来
主吾不能尽临西复来威仪详
跱举动成观自躯体之美也思
识口爱之迈前执（势）所恒
有宜口称之夏伯荣寇乱之际
闻问不悉
一九六五夏　启功临

启功临《平复帖》并释文

−271−

通释《平复帖》的第一人

侯 刚

　　启功先生对古代文字有专门的研究，尤其对碑帖研究的造诣极深。他有一篇论文《〈平复帖〉说并释文》，就是他研究传世最古书法西晋陆机《平复帖》的力作。

　　《平复帖》是西晋陆机写给朋友的信札，文字古奇，很难辨认，前人没有能通释者。启功先生于 20 世纪 40 年代曾据印本，初步做过释文，以后又详细考证研究，于 60 年代完成《〈平复帖〉说并释文》论稿。

陆机《平复帖》墨迹

　　启功先生对《平复帖》的研究，还有一段有趣的故事。

　　抗日战争胜利后，许多被溥仪带出故宫的珍贵古玩，流传于东北的古代书画市场，之后陆续在北平的古玩市场上出现，有些不法古玩商趁机倒卖给外国人。著名收藏家张伯驹先生看在眼里，急在心上，为保住国宝，就建议故宫博物院议价收回。但是，市场上真品和赝品、精品和常品混杂，一时难以辨认。故宫博物院时任院长马衡便邀请张伯驹、张大千、邓述存、徐悲鸿、于省吾等专家参加鉴定，启功先生也是被邀请的专家之一。张伯驹先生是著名的收藏家，在鉴定工作之余，几位专家经常交流心得，兴到之处张先生也慷慨地把自己的藏品展示给各位专家，以饱眼福。展示的作品包括张伯驹先生 1937 年以 4 万大洋从溥儒手中购得的《平复帖》，启功有机会亲眼目睹《平复帖》的真迹，根据真迹，进一步订正了他做的释文，形成定稿。张伯驹先生看到启功的释文，给予了极高的评价。他说："仅七十余字的《平复帖》，历代鉴赏家都认为'文字古奇，不可尽识'，启功先生是第一个把《平复帖》全文释出来的。"

　　对《平复帖》的通释，展示了启功先

生对古文字研究的功力和他踏实、认真、严谨的治学风格。《平复帖》真迹共有草书九行，首尾完整，但因为年代久远，已有多处字迹缺失。所释文字必须文义相通，并且要与史传相吻合。为了释文准确无误，启功先生详查魏晋典籍，除对完整的字释出外，对残存的字，他是如何推断的？在《〈平复帖〉说并释文》中，对此有详细的说明。例如，第三行的首二字已残，第二字留存右半"佳"，他推断是"唯"字；第四行首字失去上半，他在释文中释为"吴"……第九行首字残存右半，半圆形内尚存一点，知是"问"字，由此可见先生治学之严谨。

　　关于《平复帖》的内容，启功先生也做了详细的考证。首先，陆机有三个朋友，字同称彦先，帖中的彦先指的是哪一位呢？他经过查阅《陆士衡文集》、《文选》、《晋书》，得知这三人之中只有贺循多病，据此可知帖中的彦先即指贺循。对吴子杨、

夏伯容也都据有关文献一一订正，最后确认"《平复帖》是晋代大文学家陆机的集外文，是研究文字变迁和书法沿革的重要参考品，更是晋代人品评人物的生动史料"。

　　启功还在《〈平复帖〉说并释文》中，论述了"此帖自宋代以来流传有绪"，至今"人们可能见到最古的、并非摹本的墨迹，只有九行字。而在今日统观所有西晋以上墨迹，其中确知出自名家之手的，也只有这九行"。他还说："传世的晋人手札没有一件是原来的，如像王羲之、王献之这些人的帖。得到一个唐朝人的摹本，已经是很好的了。陆机这一帖，是在麻纸上用秃笔写的，字迹接近章草，与汉晋木简里的草书极其相似，是晋朝人的真迹，毫无疑问。"

　　为此，他在早年的《论书绝句》中，曾有诗赞曰：

启功临《平复帖》并释文

翠墨黪然发古光，
金题锦帙照琳琅。
十年校遍流沙简，
平复无惭署墨皇。

附：启功《平复帖》释文

彦先嬴瘵，恐难平复。往属初病，虑
不止此，此已为庆，承使□（唯）男，幸

为复失前忧耳。（吴）子杨往初来主，吾
不能尽，临西复来，威仪详跱，举动成观，
自躯体之美也。思识□量之迈前，执（势）
所恒有，宜□称之。夏（伯）荣寇乱之际，
闻（问）不悉。

（此文见于侯刚著《往事启功》 北京
师范大学出版社 2017 年）

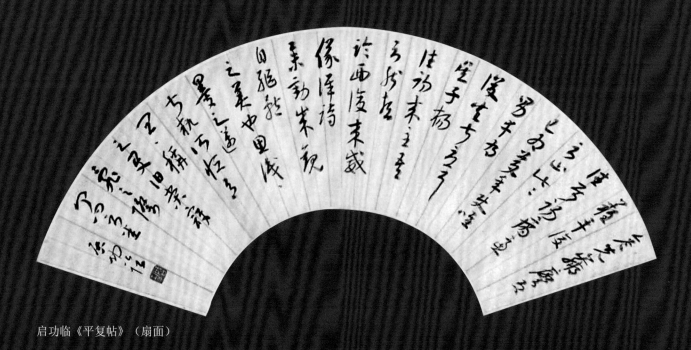

启功临《平复帖》（扇面）

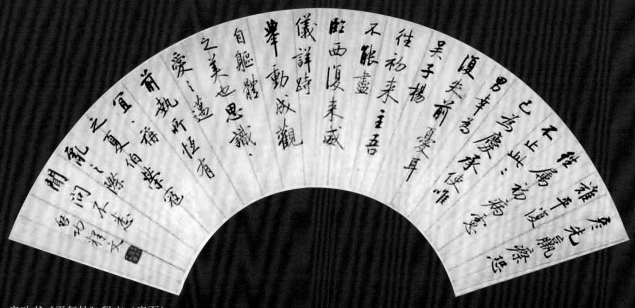

启功书《平复帖》释文（扇面）

作品年代：1972 年
释文：毛主席诗句集联
　　　喜看稻菽千重浪　跃上葱茏四百旋
　　　一九七二年启功

千百年来，中日两国民间的友好往来连绵不断。中华人民共和国成立不久，中国政府向日本发行了一本综合杂志，介绍中国的政治、经济、文化、历史，为中日民间的交往与友谊默默耕耘。该杂志就是创刊于一九五六年、每月一期的《人民中国》。

今次所列的一九七三年一月号，是"文化大革命"后期发行的，用了大量篇幅向日本介绍了中国的书法艺术，更着重刊登了郭沫若、沈尹默、林散之、赵朴初、费新我、启功等北京、上海、南京、苏州的老中青二十二位书法家的作品。这期《人民中国》不仅在日本产生了巨大的影响，也是中国官方杂志集中宣传中国书法的第一次。

此件作品出版于《人民中国》
人民中国杂志社 1973 年

人民中国　　编集者　人民中国編集委員会　　出版者　人民中国雑誌社　中華人民共和国北京東城門外百万荘
　　　　　　　　　　　　　　　　　　　　　発行所　東 方 書 店　東京都 千代田区 神田神保町 1～3　定価　80 円
　　　　　　　　　　　　　　　　　　　　　発行人　安 井 正 幸　東京都 千代田区 神田神保町 1～3
2-913

画册出版信息

東臨碣石 以觀滄海 水何澹澹 山島竦峙 樹木叢生 百草豐茂 秋風蕭瑟 洪波湧起 日月之行 若出其中 星漢燦爛 若出其里 幸甚至哉 歌以詠志 魏武遺篇 一九七六 啟功

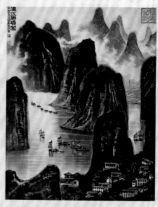

中華人民共和国 現代美術

唐人館

此件作品出版于《中华人民共和国 現代美术》长崎唐人馆 1977 年

中華人民共和国
現代美術

表　紙＝11　漓江勝景図　李可染
裏表紙＝長崎「唐人館」一角
発行日：昭和52年9月6日
編集発行：東京華僑総会
　　　　　東京都中央区銀座8-2-12
　　　　　長崎「唐人館」
　　　　　長崎市大浦町10-34
　　　　　© 1977
製作：東京・大塚巧藝社

画册的出版信息

作品年代：1976 年
释文：东临碣石　以观沧海
　　　水何澹澹　山岛竦峙
　　　树木丛生　百草丰茂
　　　秋风萧瑟　洪波涌起
　　　日月之行　若出其中
　　　星汉灿烂　若出其里
　　　幸甚至哉　歌以咏志
　　　魏武遗篇　一九七六　启功

释文： 荷叶似云香不断
小船摇曳入西陵
白石道人句 启功

作品年代：1980 年
释文：春水满四泽 夏云多奇峰
秋月扬清晖 冬岭秀孤松
一九八零年秋日书于北京 启功

此两件作品皆出版于《现代书道二十人展第
二十五回记念——日本·中国书道交流展》 朝
日新闻东京本社企划部 1981 年

画册的出版信息

释文：水流花开
启功

尺寸：
32.6×103.1cm

知深去年

第二十八回现代书道二十人展
日本·中国書道交流展

此两件作品出版于《第二十八回现代书道二十人展 日本·中国书道交流展》朝日新闻东京本社企画部 1984 年

第二十八回 现代书道二十人展
日本·中国書道交流展

主催·朝日新聞社
後援·中国大使館 文化庁
中国展覧公司
協力·日本中国友好協会
日中友好センター
発行·1984年1月1日
編集·朝日新聞東京本社企画部
東京都中央区築地 5－3－2
03（545）0131
© 朝日新聞社 1984年
製作 大塚巧藝社

作品わきの数字は作品画面の大きさで
単位はセンチです。

画册的出版信息

作品年代：1983 年
释文：鸾飘凤泊 差喜无纤微
蔽日浓阴吹渐薄 放眼暮云楼阁
西风浪卷蓬壶 长空雁阵模糊
想见天公老笔 寒林次第成图
旧作 清平乐·落叶 一九八三年秋 启功

释文：水流花开
　　　启功
尺寸：32.6×103.1cm

此件作品出版于《书道グテフ·特集－现代书道二十人展》近代书道研究所 1984 年
注：同年又出版于《第二十八回现代书道二十人展 日本·中国书道交流展》一书，详见本书上页。

此件作品出版于《中国著名书家百人展》中国书法家协会 & 中国驻日大使馆文化部 1987 年

中国著名書家百人展

日　時　1987年12月23日～12月30日
会　場　髙島屋東京店特設会場

実行委員会

委員長　多久弘一
副委員長　松井陽次郎
委　員　古山昭三郎
委　員　桜井典彦
委　員　志熊健治

委員会事務局

東京都江東区門前仲町2-3-9
中国著名書家百人展書集
発行者　志熊健治
印刷所　万栄印刷株式会社

画册的出版信息

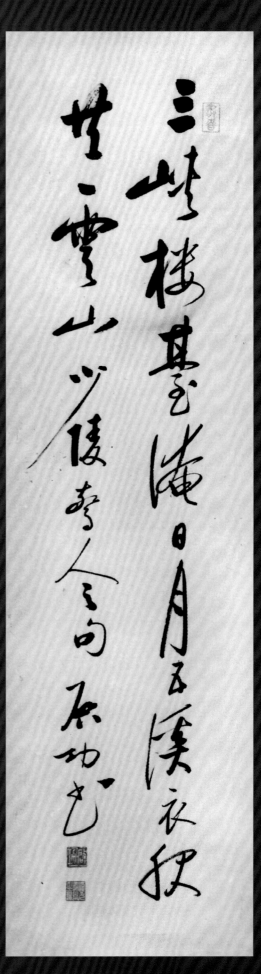

释文：三峡楼台淹日月　五溪衣服共云山
少陵惊人之句　启功书
尺寸：130×32cm

中日婦女藝法
交流紀念
一九八七年三月四日
啟功

作品年代：1987 年
释文：中日妇女书法交流纪念
　　　一九八七年三月四日 启功

瀛寰水永带围衣
并席拈毫耀德辉
翰墨新猷今最盛
玉台书史继前徽
奉题 中日妇女
书法交流展
启功
一九八七年春日

作品年代：1987 年
释文：瀛寰水永带围衣
　　　并席拈毫耀德辉
　　　翰墨新猷今最盛
　　　玉台书史继前徽
　　　奉题 中日妇女
　　　书法交流展
　　　启功
　　　一九八七年春日

啟功年譜

侯 刚 章景怀 编著

北京师范大学出版集团
北京师范大学出版社

此两件作品出版于侯刚、章景怀编著的
《启功年谱》北京师范大学出版社 2013 年

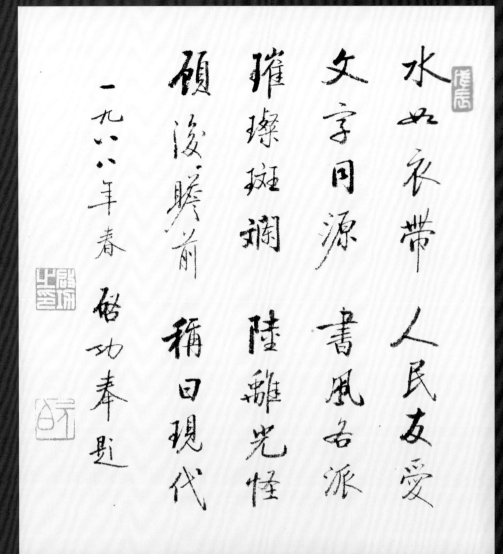

作品年代：1988 年
释文：水如衣带 人民友爱 文字同源 书风各派
　　　璀璨斑斓 陆离光怪 顾后瞻前 称曰现代
　　　一九八八年春 启功奉题

此件作品出版于《日本现代书法芸术北京展》中国人
民对外友好协会 & 每日新闻社 & 每日书道会 1988 年

画册的出版信息

本展出品者は、全員毎日書道展の名誉会員、参与会員、
会員と三九回展毎日賞受賞者のうち選抜者で構成されています。
図録編集に当たり、作品の順序は出品者五十音順を原則としており
ますが、北京・上海両展出品者を前に、北京展出品者を後に編集し
ましたので ご了承ください。
作品寸法はタテ×ヨコ・単位はセンチメートルです。

日本現代書法芸術北京展

主催＝中国人民対外友好協会
　　　毎日新聞社・（財）毎日書道会

後援＝中日友好協会・中国書法家協会・人民日報（海外版）
　　　中央電視台・日本国駐中国大使館・日中友好協会

編集・発行＝（財）毎日書道会

©1988

制作＝集巧社

日中代表書法家展

此件作品出版于《日中平和友好
条约缔结十周年纪念 日中友好会
馆开馆纪念 日中代表书法家展》
日中友好会馆 & 全日本书道联盟
1988 年

画册的出版信息

释文：今朝琼岛正轻阴
　　　阅古楼中墨胜金
　　　揽古喜偿双眼福
　　　不暇应接字如林

　　　钟王八法昔传衣
　　　枣木频翻貌已非
　　　幸得良工勒贞石
　　　学人常获见三希
　　　登北海阅古楼
　　　观三希堂帖石　二首　启功
尺寸：136×69cm

此件作品出版于《书道グテ
フ·特集－现代中国书道作品》
日本近代书道研究所 1988 年

画册的出版信息

作品年代：1987 年
释文：正派山阴风信书　金刚秘印证真如
　　　我闻灌顶拨灯法　毫杵平生勉未辜
　　　一九八七年春
　　　成田山新胜寺开山一千五十年纪念
　　　启功

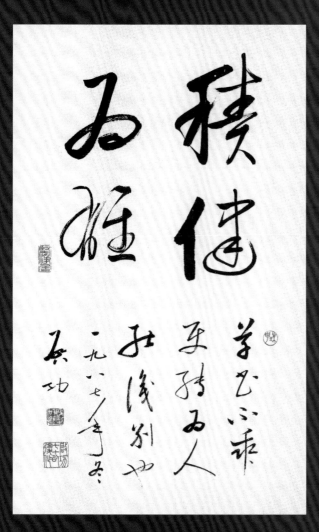

作品年代：1987 年
释文：积健为雄 草书不乖使转
　　　为人能识别也 一九八七年冬 启功
尺寸：66×42cm

作品年代：1987 年
释文：恭则寿 启功
　　　行恭则人寿 笔恭则书寿
　　　一九八七年冬日书于首都之坚净居
尺寸：66×43cm

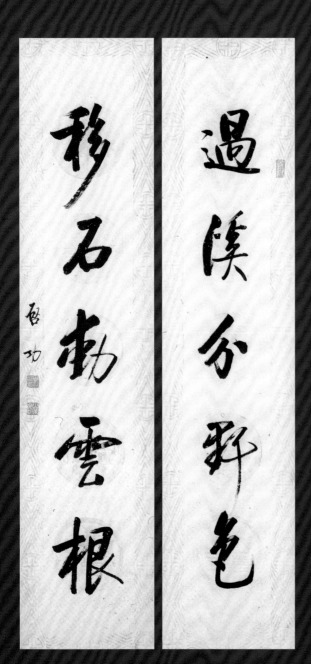

释文：过溪分野色 移石动云根
　　　启功
尺寸：128×30cm×2

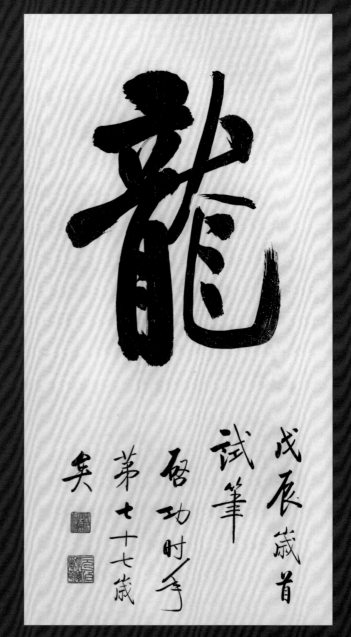

作品年代：1989 年
释文：龙
　　　戊辰岁首试笔
　　　启功时年第七十七岁矣
尺寸：93×50cm

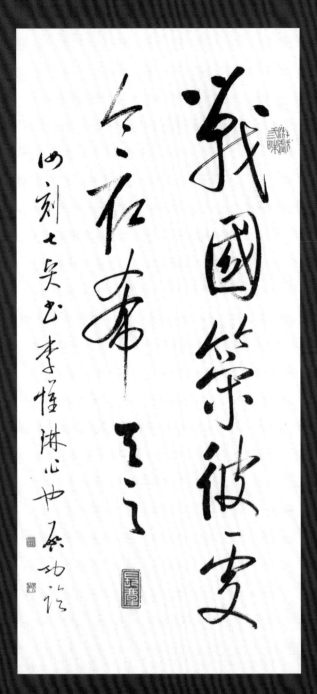

释文：战国策彼处令取希与之
　　　汝刻七贤书李怀琳作也　启功临
尺寸：67.2×31.5cm

作品年代：1984 年
释文：虎跃
　　　一九八四年秋日雨窗　启功
　　　昨书龙腾今书虎跃　二者俱未目睹
　　　只知龙虚虎柙耳
尺寸：67.4×32.6cm

释文：盘桓
启功书
尺寸：33×66cm

以上八件作品分别出版于：
《中华人民共和国现代书法名作集》 福山市立福山城博物馆 1988 年
《中国现代书法名作集》 日本经济新闻社 1990 年

昭和63（一九八八）年冬季企画展No.45
中华人民共和国现代书法名作展

と ころ 福山市立福山城博物館1・2・3階展示室
と き '88年11月27日（日）～'89年1月29日（日）
11月27日～12月25日（日）
福山市立福山城博物館
主 催 中国国際書法研究会立委員 王 澄仁
中国国際書法研究会 中川清道
監修協力 広島エムケイシー
資料提供 中国国際書法研究会
後 援 福山市・福山市教育委員会・NHK福山放送局
中国総領事館・広島テレビ・テレビ新広島
企画編集 中国国際書法研究会
翻訳協力 中国語通訳 ムヤンサオ
写真撮影 株式会社アルカワ
額裝力 北村裝工房 永川一雄
協 力 福山市立福山城博物館
 赤塚弘充
 翼 美砂
 板崎 増
印 刷 アート印刷株式会社

中国現代書法名作展

会 期 平成二年二月十五日（木）～二十五日（日）
一九九〇C
会 場 奈良そごう美術館
主 催 日本経済新聞社 奈良そごう美術館
後 援 日本書芸院 奈良県教育委員会
奈良市教育委員会
奈良市テレビ放送
協 力 テレビ大阪 奈良テレビ放送
中川美術館
発 行 日本経済新聞社
印 刷 アート印刷株式会社

画册的出版信息

作品年代：1985 年
释文：罢儿童之抑搔
东坡赋中语 一九八五年夏 启功
尺寸：63.5×41cm

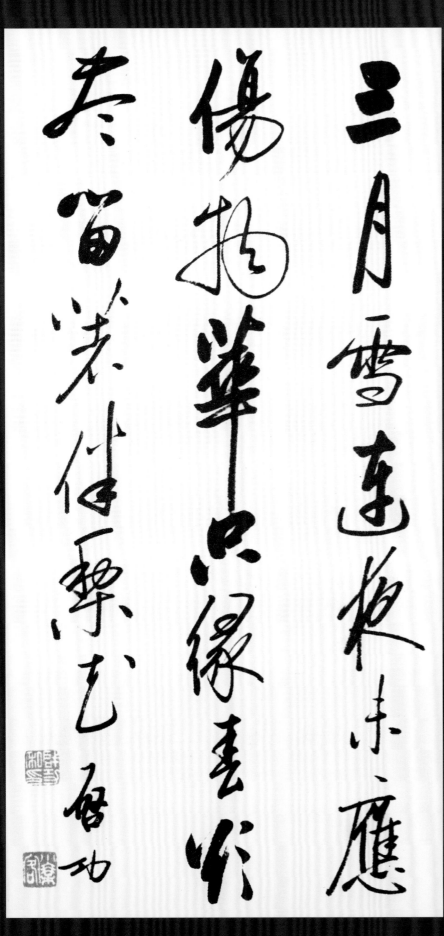

此件作品出版于《中日书法百家墨迹精华》辽宁大学出版社 1988 年

画册的出版信息

释文：三月雪连夜　未应伤物华　只缘春欲尽　留著伴梨花　启功

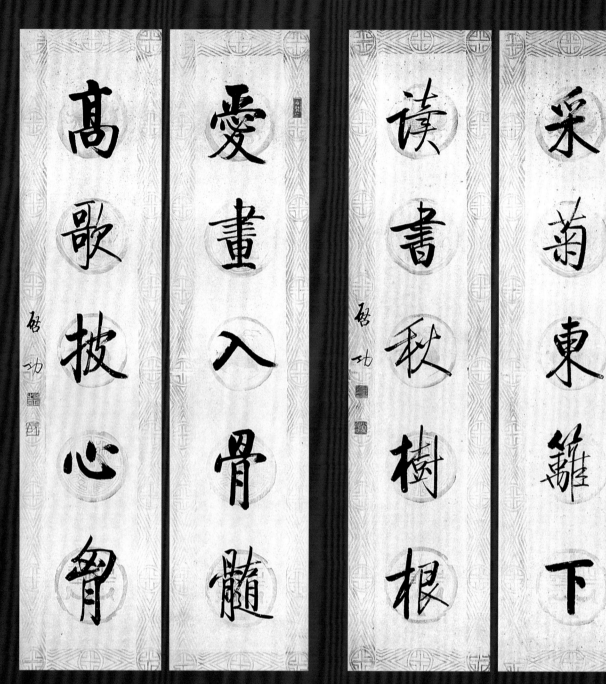

释文：爱画入骨髓　高歌披心胸　启功　　　　　　释文：采菊东篱下　读书秋树根　启功
尺寸：125×31.5cm×2　　　　　　　　　　　　　尺寸：125×31.5cm×2

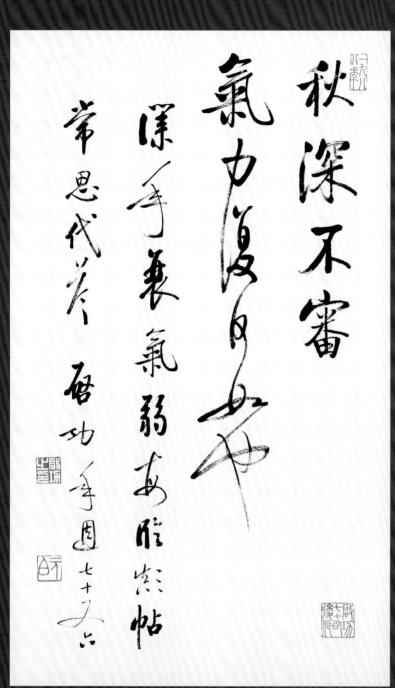

作品年代：1988 年
释文：秋深不审 气力复何如也
　　　僕年衰气弱 每临颠帖 常思代答
　　　启功 年周七十又六
尺寸：125×31.5cm

作品年代：1989 年
释文：陂水初含晚渌 稻花半作秋香
　　　皂盖却迎朝日 红云正绕宫墙
　　　东坡祭西太一诗之一 启功

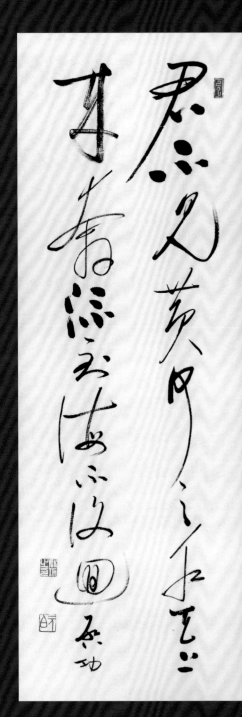

作品年代：1989 年
释文：君不见黄河之水天上来
　　　奔流到海不复回　启功
尺寸：110×56cm

作品年代：1989 年
释文：展卷真应刮目看　图中佳处属流湍
　　　白云掩映山深浅　遮阶崎岖路几盘
　　　一九八九年夏日　浮光掠影楼书　启功
尺寸：99×54.5cm

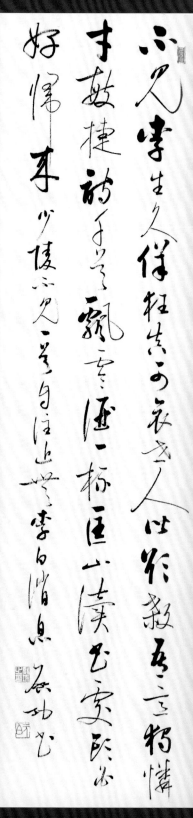

作品年代：1989 年
释文：不见李生久　佯狂真可哀
　　　世人皆欲杀　吾意独怜才
　　　敏捷诗千首　飘零酒一杯
　　　匡山读书处　头白好归来
　　　少陵不见一首　自注近无李白消息　启功书
尺寸：95×45.5cm

作品年代：1989 年
释文：竹里编茅倚石根　竹茎疏处见前村
　　　闲眠尽日无人到　自有春风为扫门
　　　宋人小诗　启功书
尺寸：95×45.5cm

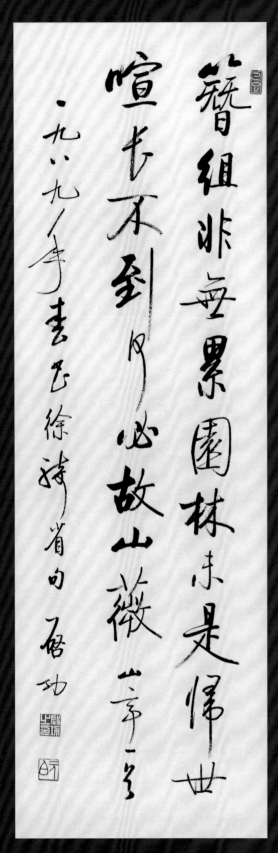

作品年代：1989 年
释文：簪组非无累 园林未是归
世喧长不到 何必故山薇
山亭一首 一九八九年春 书徐骑省句 启功
尺寸：95×45.5cm

作品年代：1989 年
释文：人向长安渡口归 长安不见但云霏
只应白鹭曾相识 船到前头更不飞
牟陵阳绝句 一九八九年五月 启功书
尺寸：95×45.5cm

作品年代：1989 年

释文：草际芙蕖零落　水边杨柳欹斜
　　　日落炊烟孤起　不知鱼网谁家
　　　王介甫题西太一宫楼一首
　　　宋人好为六言与可苏黄俱有妙制　启功

尺寸：95×45.5cm

作品年代：1989 年

释文：凡下休题鸟　乎前可坐乌
　　　何须求睡稳　一榻本糊涂
　　　老夫失眠　得意断句也
　　　一再书之　合有数本　功

尺寸：95×45.5cm

作品年代：1989 年
释文：伊昔黄花酒 如今白发翁
　　　追欢筋力异 望远岁时同
　　　弟妹悲歌里 朝廷醉眼中
　　　兵戈与关塞 此日意无穷 启功书
尺寸：95×45.5cm

作品年代：1989 年
释文：掩蔼凌霜久 蓬根逐吹频
　　　群生各有性 桃李但争春
　　　一九八九年春 书徐鼎臣句 于坚净居 启功
尺寸：95×45.5cm

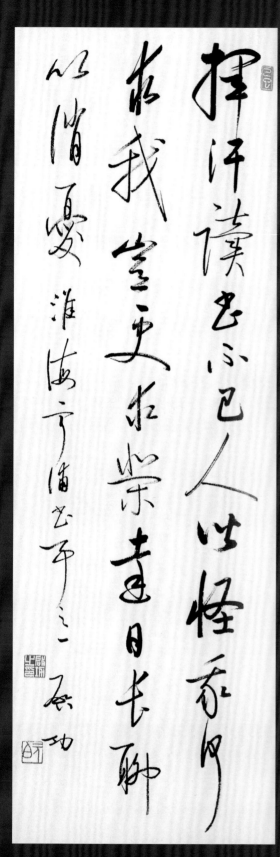

作品年代：1989 年
释文：挥汗读书不已 人皆怪我何求
　　　我岂更求荣达 日长聊以消忧
　　　淮海宁浦书事之一 启功
尺寸：95×45.5cm

作品年代：1989 年
释文：夜深寒妥帖 前村人断绝
　　　何许小茅茨 开门满山雪
　　　宋人小诗 余独爱其妥帖 己巳夏 启功
尺寸：110×45.5cm

作品年代：1989 年
释文：羯鼓梨园迹已荒
　　　斯文犹在日星光
　　　我来细读青苔石
　　　不忆三郎忆漫郎
　　　宋人语溪读中兴颂诗
　　　启功书于北京
尺寸：110×45.5cm

作品年代：1989 年
释文：九天仙子云中现　手把红罗扇遮面
　　　急须着眼看仙人　莫看仙人手中扇
　　　古德机语之显豁者
　　　公元一九八九年五月　启功书于坚净居
尺寸：110×56cm

作品年代：1989 年
释文：城晚通云雾　亭深到芰荷
　　　吏人桥外少　秋水席边多
　　　近属淮王至　高门蓟子过
　　　荆州爱山简　吾醉亦长歌　启功书
尺寸：95×45.5cm

作品年代：1989 年
释文：乱后今相见　秋深复远行
　　　风尘为客日　江海送君情
　　　晋室丹阳尹　公孙白帝城
　　　经过自爱惜　取次莫论兵
　　　少陵送元二适江左一首　启功书
尺寸：95×45.5cm

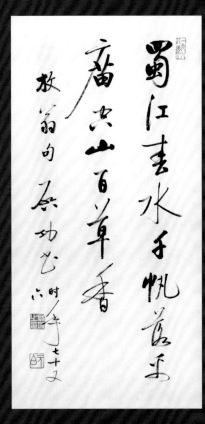

作品年代：1988 年
释文：蜀江春水千帆落
　　　禹庙空山百草香
　　　放翁句 启功书
　　　时年七十又六
尺寸：68×38cm

作品年代：1989 年
释文：自惭乡裔仰前尘 稚齿当年举百钧
　　　一卷四朝椽笔富 西山首拜读书人
　　　石东村虎子图有德济斋题额 珠申 启功
尺寸：56×56cm

以上二十二件作品出版于《中国书画名作精选》
国际美术交流协会 1989 年

画册的出版信息

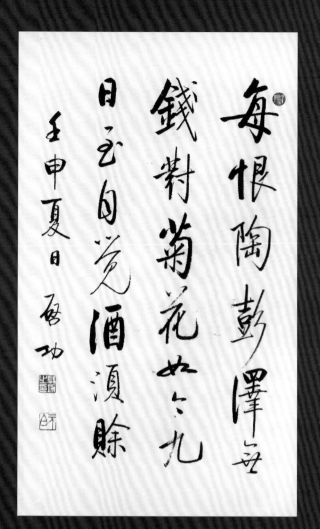

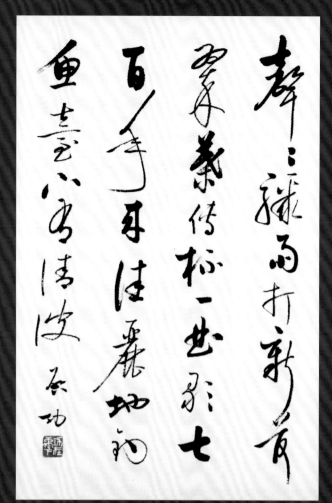

作品年代：1992 年
释文：每恨陶彭泽 无钱对菊花
　　　如今九日至 自觉酒须赊
　　　壬申夏日 启功

释文：声声骤雨打新荷 翠叶传杯一曲歌
　　　七百年来佳丽地 钓鱼台下有清波 启功

此两件作品出版于《中日名家
书法》中国书法协会 1992 年

画册的出版信息

上海博物馆新馆落成纪念
'97 日 本 書 芸 院 展
日本·中国书法名家展 作品集

此件作品出版于《上海博物馆新馆落成纪念 '97 日本书芸院展 日本·中国书法名家展作品集 》日本书芸院 1997 年

'97 日 本 書 芸 院 展
日本·中国书法名家展 作品集

一九九七年五月二十二日発行

編集
発行所　社団法人 日 本 書 芸 院
　　　　理事長 尾 崎 邑 鵬
　　　　〒540
　　　　大阪市中央区谷町二丁目七番四号
　　　　谷町スリーリンズビル内
　　　　電話　〇六-九四五一-四五〇一-三
　　　　FAX　〇六-九四五一-四五〇五

製作
内田印刷株式会社

無断転載を禁じます

画册的出版信息

释文：逸少兰亭会　兴怀放笔时　那知千载后　有讼却无诗
　　　细雨入珍丛　群葩乐晓风　人行双意满　花发十分红
　　　百步云栖径　千竿绿影稠　低徊心独羡　肥笋号猫头
　　　执梃降王长　填金铁券铭　几杯生日酒　醉眼看祥兴
　　　鹤放随游展　梅开伴苦吟　孤高林处士　毕竟有牵心
　　　湖上吟　启功

尺寸：135×67cm

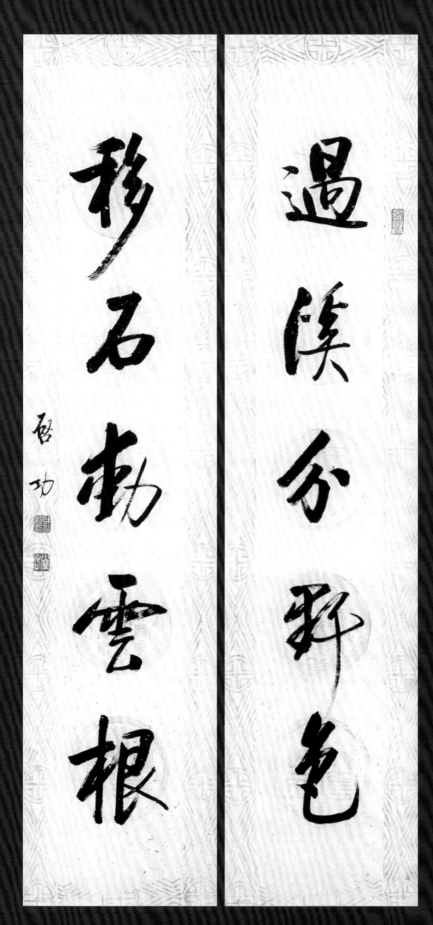

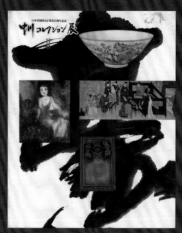

此件作品出版于《日本中国国交正常化 25 周年纪念》河口湖美术馆 1997 年
注：此件作品又分别出版于：
1.《中华人民共和国现代书法名作集》福山市立福山城博物馆 1988 年
2.《中国现代书法名作集》日本经济新闻社 1990 年

画册的出版信息

作品年代：1989 年
释文：过溪分野色 移石动云根 启功

释文：遍照金刚道场 书人笔墨飞扬
我亦拈豪随喜 权当一瓣心香 启功题赞

作品年代：1987 年
释文：正派山阴风信书
金刚密印证真如
我问灌顶拨灯法
毫杵平生勉未辜
一九八七年春
成田山新胜寺
开山一千五十年纪念
启功

尺寸：121×47cm

注：1988 年又出版于《现代中国书道作品》一书。

此两件作品出版于《成田山新胜寺开基 1020 年纪念 中国当代墨宝集》日本疏导教育会议 & 成田山新胜寺 1998 年

画册的出版信息

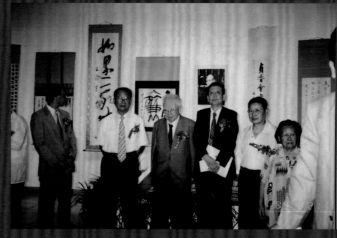

启功先生参加贞香会书法展览开幕式

作品年代：1999 年
释文：唐贤名句历千春 如见今朝雨露新
到处尽逢欢洽事 相看总是太平人
里言敬颂 建国五十周年大庆 启功 八十又七

慶祝中華人民共和國建國五十周年
慶祝日中文化交流友好條約締結二十周年
紀念中村素堂誕辰一百周年

貞香會書法展覽

此件作品出版于《贞香会书法展览》中国书协＆中国艺术报社 1999 年

貞香會書法展覽
中國書協中央國家機關分會
中 國 藝 術 報 社 編
日 本 貞 香 會
中國印刷總公司印刷
一九九九年八月

貞 香 會 事 務 所
日本國東京都北區瀧野川三丁目四八番一號
赤平方
電話番號 〇三（三九一七）三四〇九
郵便番號 一一四〇〇三三

画册的出版信息

作品年代：1998 年

释文：檐日阴阴转 床风细细吹 翛然残午梦 何许一黄鹂
午睡初醒 读半山小诗欣然书之 启功

正大光明

作品年代：1999 年
释文：正大光明
　　　己卯三春耆翁试笔 启功

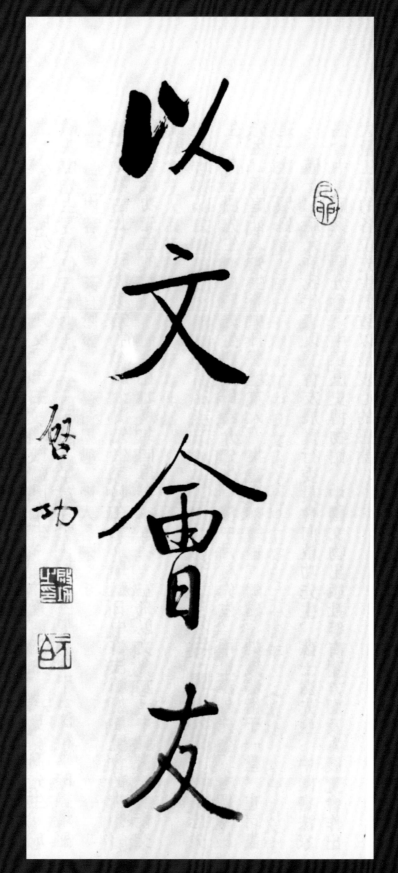

作品年代：1999 年
释文：以文会友
　　　启功

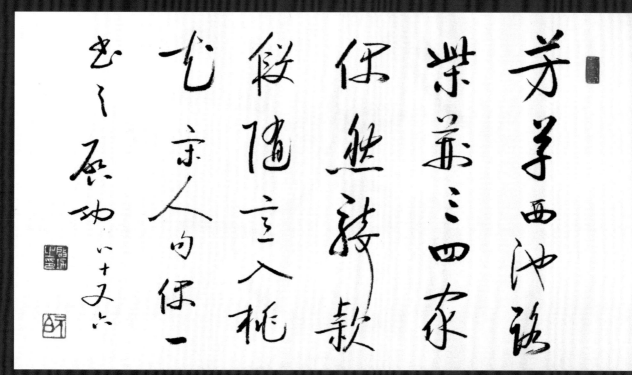

作品年代：1998 年

释文：芳草西池路 柴荆三四家 偶然骑款段 随意入桃花
　　　宋人句偶一书之 启功 八十又六

以上四件作品出版于《中日书法艺术
交流展》日本以文会友书法艺术展实
行委员会 1999 年

画册的出版信息

中国二十世紀書法大展

以上作品出版于《中国二十世纪书法大展》每日新闻社＆每日书道会 2000 年

慶祝 中華人民共和国建国50周年
中国二十世紀書法大展
平成11年7月8日—17日　上野の森美術館
主催＝毎日新聞社・財毎日書道会
　　　中国書法家協会
後援＝外務省・文化庁・全日本書道連盟・在日中国文化交流協会
　　　中国文学芸術界連合会
協力＝日本航空
記念作品集
発行＝毎日新聞社・財毎日書道会
制作＝印象社

画册的出版信息

作品年代：1993 年
释文：我爱阑干架　横平似水流　量来三四丈　曲折不胜秋
　　　阑干不用染　白木逗清坚　秋光宜界画　红绿总天然　启功

释文：启功

此两件作品出版于《中国现代著名书法家作品集》政协
委员会办公厅＆日中友好会馆 2000 年

作品年代：1998 年
释文：诗人八十古来希 挥汗朝朝墨染衣
　　　越是涂鸦人越要 怕他来岁此鸦飞
　　　随园每倩人代书 晚年始有的笔
　　　人多索之 乃有此作 启功

中国当代著名书画家作品集
赵喜明 主编

刘 静 陈履生＝编辑
陈履生＝设计
深圳雅昌彩色印刷有限公司＝印制

画册的出版信息

十年人海小沧桑　万幻全从坐后忘
身似沐猴冠愈丑　心同枯蝶死前忙
蛇来笔下爬成字　油入诗中打作腔
自愧才庸无善恶　兢兢岂为计流芳
一九八六年夏夜不寐口占　冬日晴窗漫书　启功

作品年代：1986 年
释文：十年人海小沧桑　万幻全从坐后忘
　　　身似沐猴冠愈丑　心同枯蝶死前忙
　　　蛇来笔下爬成字　油入诗中打作腔
　　　自愧才庸无善恶　兢兢岂为计流芳
　　　一九八六年夏夜不寐口占　冬日晴窗漫书　启功

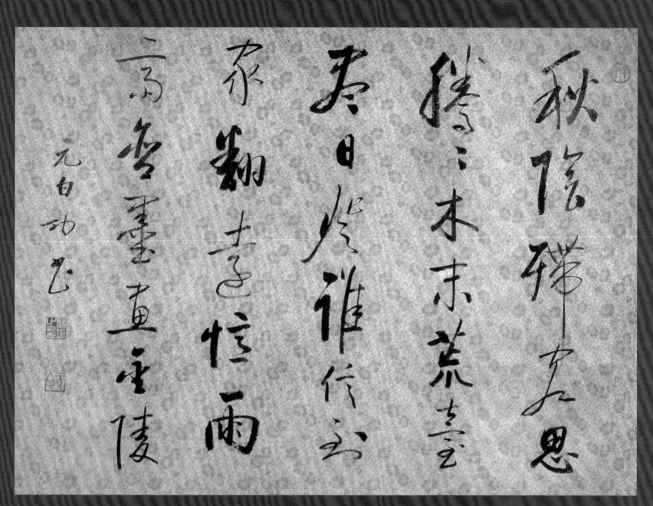

作品年代：1991 年
释文：秋阴殢客思腾腾 木末荒台尽日登 谁信到家翻远忆 雨斋含墨画金陵
元白功书

中國現代書法二十人展
日本現代書法二十人展
聯展

主辦／中華人民共和國文化部
　　　財團法人　日中友好會館
承辦／朝日新聞社
　　　中國對外藝術展覽中心
協辦／中國書法家協會
後援／日本國駐中國大使館

此两件作品出版于《中国日本现代书法二十人展》中
国文化部 & 日中友好会馆 & 朝日新闻社 2002 年　　　　画册的出版信息

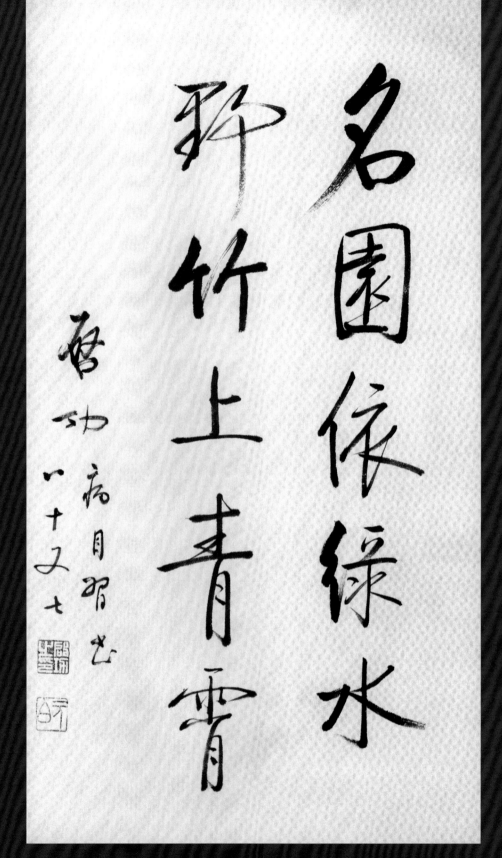

作品年代：1999 年
释文：名园依绿水 野竹上青霄
　　　启功 病目习书 八十又七

日本貞香會書展第四十回紀念

貞香會書法展覽

第二回北京展

併催日本大正大學・北京師範大學學生交流展

貞香會事務所

日本國東京都北區瀧野川三丁目四八番一號

赤平方

電話番號　〇三（三九一七）三四〇九

郵便番號　一一四〇〇二三

貞香會書法展覽

中國書協中央國家機關分會

日　本　貞　香　會

文博利奧印刷有限公司制版

文物印刷廠印刷

二〇〇五年三月

此件作品出版于《贞香会书法展览 第二回北京
展》中国书协 & 日本贞香会 2005 年

画册的出版信息

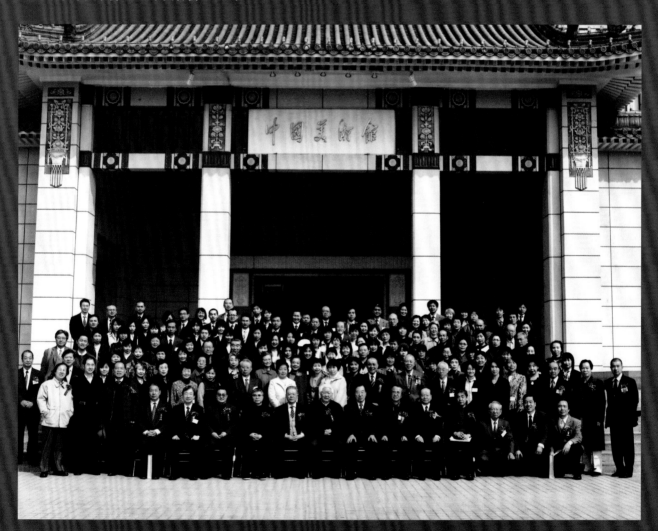

参加展览的部分书家合影

第四章　学术研究

第一节 日本学者对启功先生的研究

启功先生与俯仰法

——书法中王道的线条与造型的表现

［日本］荒金大琳

此文见于《启功书法学国际研讨会论文集》文物出版社 2003 年

启功先生与俯仰法

——书法中王道的线条与造型的表现

[日本] 荒金大琳

前　言

我一直对启功先生的书法作品心存敬意。但正式见到启功先生的书法作品是在以下两次活动中：1999 年 8 月在北京中国历史博物馆举办的"中日书法交流——书的历程展（北京展）"与同年 11 月在日本大分县举办的"中国五千年文明艺术展"。在这两次展览会上启功先生展出了近 30 幅作品，自此以后我迷上了启功先生的作品，并购买了启功先生的作品集等，不断进行鉴赏，一直到现在。

启功先生的作品可以分类为七种：①用细线抓整体结构；②用粗线抓整体结构；③在一个文字中存在从粗线到细线的变化；④汉字的左旁用于粗线，右旁用于细线；⑤汉字的左旁用于细线，右旁用于粗线；⑥字头用于粗线，下面用于细线；⑦作品本身是粗线来构成，但是其中的每一个字都用于细线。这样，作品在传统的构字的基础上，产生了多样的变化。

启功先生的作品不但整齐优美，而且柔和浑厚，时代在不断地变化，这样的作品风格是一种在时代不断地变化中永恒不变的造型，俯仰法的存在确实说明了这一点。俯仰法是启功先生作品中的一种基本笔法，而如果没有俯仰法的话，就说明不出启功先生的书法品格。

自古以来，俯仰法就是书法运笔中将文字书写过程中的虚线部分连续起来的一种不可缺少的方法。关于俯仰法先暂且不论，今天先将启功先生使用俯仰法所写出的文字拿出来讨论，探讨其与古典书法的关联。

第一节　与《兰亭序》中"是"的比较

比较一下《兰亭序》的"是"（⑧—1）与启功先生写的"是"，虽然长短有差别，

但是可以认定在品格上的气氛相似。通过观察（⑧—2）"怀"、"水"等字可以知道启功先生的书法是起初通过临摹王羲之的作品，尤其是《兰亭序》等从中学习其表现方法。启功先生很重视临摹学习古典书法，并在此基础上创造自己的风格。比如说，有些字使用露锋，但实际上是经过多年学习藏锋积累的结果，即藏锋运笔中的线条。（A）的行笔是来自自由活动的运笔，特别是（A）的运笔，通过颠倒毛笔行笔方向，大胆发展书法构图，（⑧—2）正是这样。（B）可以说是俯仰法的典型的表现。（C）就是俯仰法的运笔。

②用粗线抓整体结构

④汉字的左旁用于粗线，右旁用于细线

⑤汉字的左旁用于细线，右旁用于粗线

⑥字头用于粗线，下面用于细线

①用细线抓整体结构

③在一个文字中存在从粗线到细线的变化

⑦作品本身用粗线来构成，但是其中的每一个字都用于细线

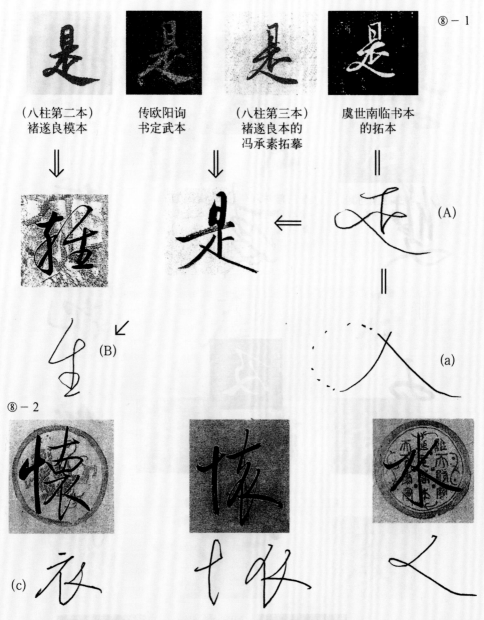

⑧－1

（八柱第二本）
褚遂良模本

传欧阳询
书定武本

（八柱第三本）
褚遂良本的
冯承素拓摹

虞世南临书本
的拓本

(A)

(B)

(a)

⑧－2

(c)

第二节　从"万"等字的笔画考察

（⑨－1）"万"的笔画"お"（竖线从上边往左拐弯，再往上拐后，再往右拐过来）是与"凌"（⑨－3）、"水"（⑨－5）有关系的。（⑨－3）"凌"受到（⑨－4）"及"的影响，（⑨－5）"水"受到（⑨－2）《兰亭序》的"水"、（⑨－4）"及"的影响。这些都是俯仰法的运笔。

⑨－1

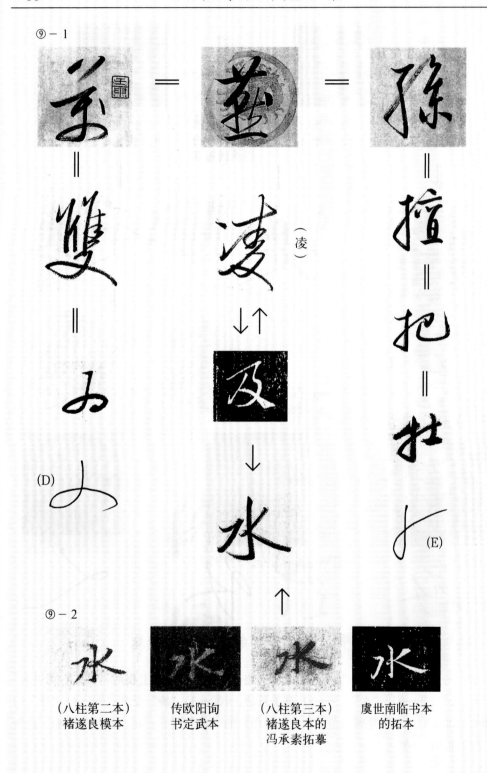

（凌）

(D)

(E)

⑨－2

（八柱第二本）
褚遂良模本

传欧阳询
书定武本

（八柱第三本）
褚遂良本的
冯承素拓摹

虞世南临书本
的拓本

⑩－1

⑩－2

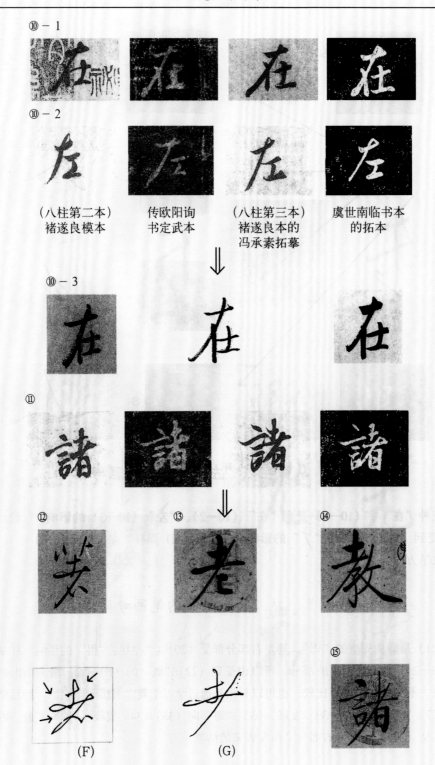

（八柱第二本）　　传欧阳询　　（八柱第三本）　　虞世南临书本
褚遂良模本　　书定武本　　褚遂良本的　　的拓本
　　　　　　　　冯承素拓摹

⑩－3

⑪

⑫　　⑬　　⑭

（F）　　（G）　　⑮

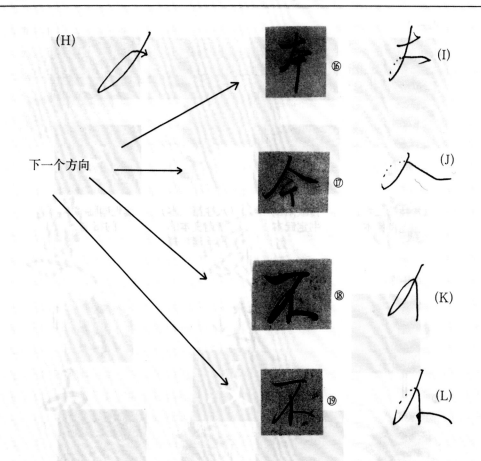

第三节　从"在"、"左"等字的笔画考察

三种"在"字（10—3）受到"在"（10—2）、"左"（10—3）的影响。（12）—（15）受到（11）"诸"的"尹"的影响。然后像（H）那样，发展为像（16）—（19）这种收笔方向。

第四节　从"得"等字的笔画考察

（21）是启功先生的"得"，其左右部分都受（20）《兰亭序》"得"的影响。仔细观察（23—26）的箭头指出的部分，可以说受到（22）"慨"的（P）（Q）箭头指出的部分影响。不与《兰亭序》比较，也可以看出是通过学习王羲之书法而产生的一种品格。

（27）"於"向（28—30）发展，（32）"遊"向（33）（34）发展。"於"、"遊"的运笔都是从（20）"得"字的部分笔画发展来的结果。

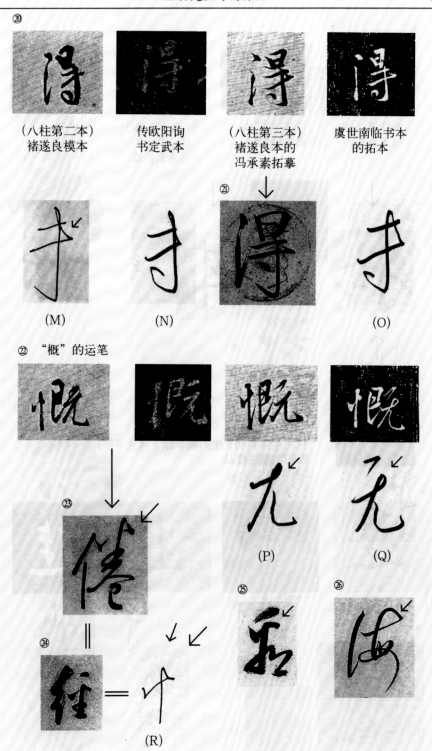

㉑

（八柱第二本）　传欧阳询　（八柱第三本）　虞世南临书本
褚遂良模本　书定武本　褚遂良本的　的拓本
　　　　　　　冯承素拓摹

(M)　　　(N)　　　㉑　　　(O)

㉒ "概"的运笔

㉓

㉔ ＝ 　(R)

(P)

(Q)

㉕　㉖

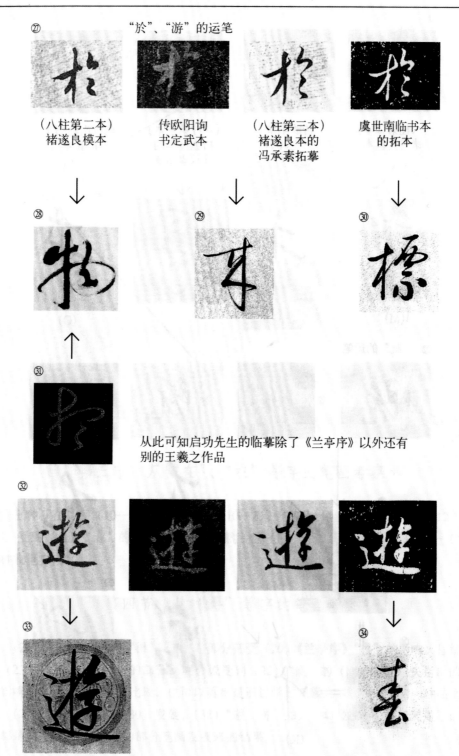

㉗　　　"於"、"游"的运笔

（八柱第二本）　　传欧阳询　　（八柱第三本）　　虞世南临书本
褚遂良模本　　　书定武本　　　褚遂良本的　　　　的拓本
　　　　　　　　　　　　　　　冯承素拓摹

㉘　　　　　　　㉙　　　　　　　㉚

㉛

从此可知启功先生的临摹除了《兰亭序》以外还有
别的王羲之作品

㉜

㉝　　　　　　　　　　　　　　　　　　　　　㉞

线条的变化引起的运笔变化

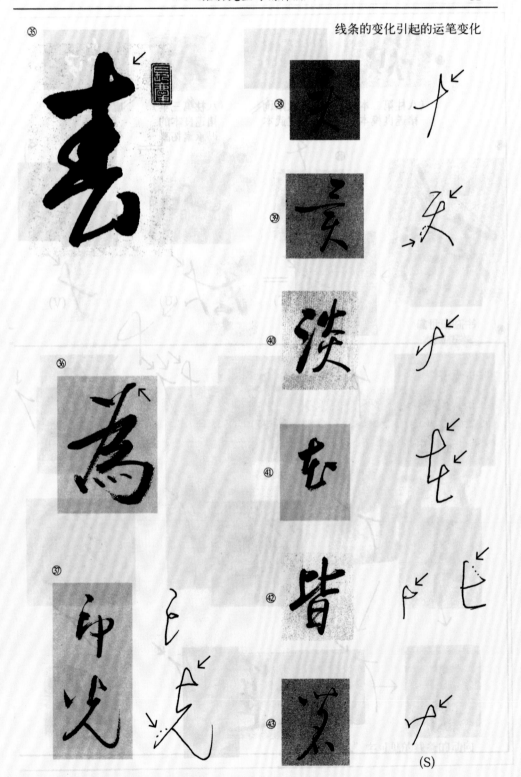

(S)

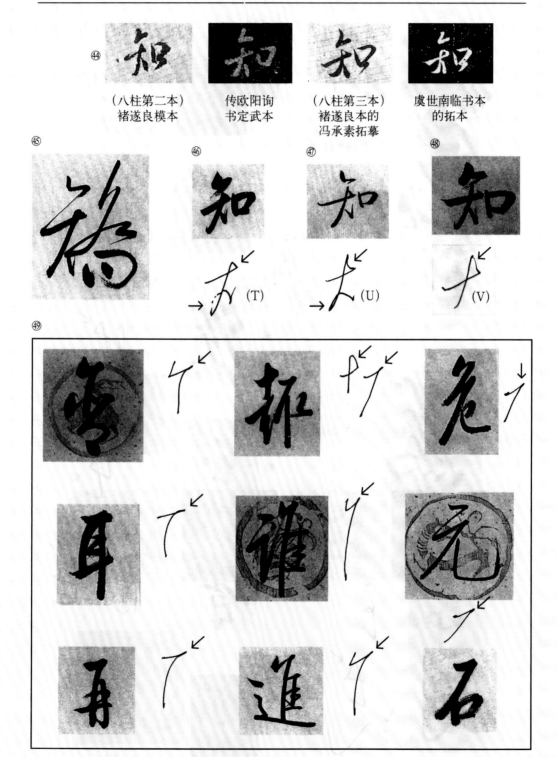

㊹（八柱第二本）褚遂良模本　　传欧阳询书定武本　　（八柱第三本）褚遂良本的冯承素拓摹　　虞世南临书本的拓本

㊺　㊻（T）　㊼（U）　㊽（V）

㊾

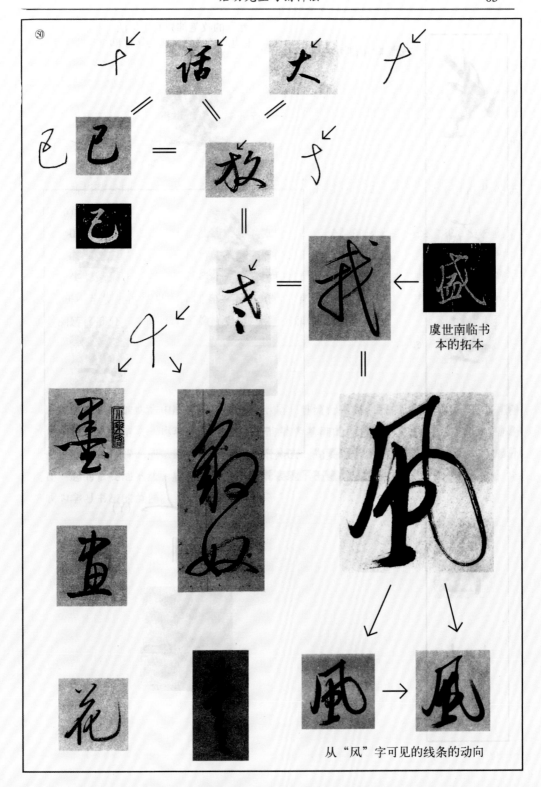

虞世南临书
本的拓本

从"风"字可见的线条的动向

"然"的收笔部分的用笔法，从
上边的竖线到横线的转移部分

"爱"收笔部分的用笔法

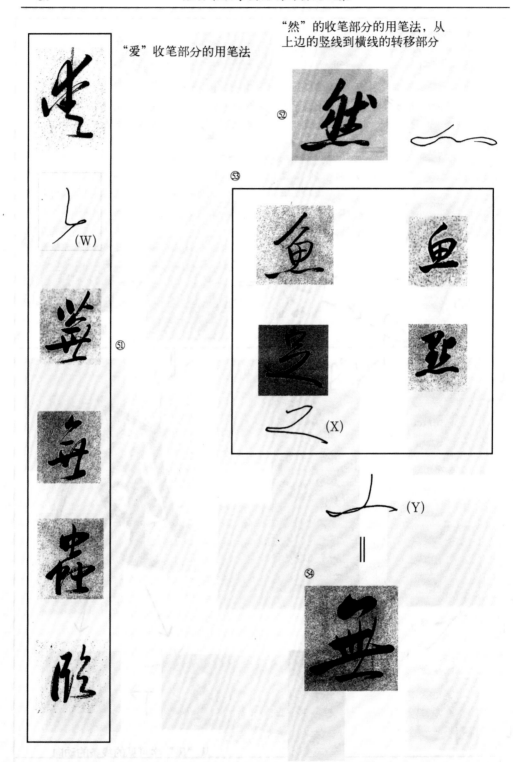

(W)

⑤1

⑤2

⑤3

(X)

(Y)

⑤4

第五节　从"知"等字的笔画考察

在（46—48）"知"的 T、U、V 箭头所指部分的运笔是正确的俯仰法，即从右到左的横线接着往上走，再接着直线往下走。可知临摹学习不止《兰亭序》一种。

从（35）"春"、（36）"为"、（36）"印光"的箭头部分以及（38—43）的（S）部分可见，自然地使用俯仰法书写，给人留下了深刻的印象。然后，"知"的 T、U、V 中箭头所指部分向（49）一组字的表现方法变化。通过有力度的线条，表现出积极的态度和豁达的胸襟。

（50）"活"、"大"的俯仰法通过转换方向，从"大"的运笔变成像"我"这样的笔画，接着变成像"风"那样独特的造型美。（51）"爱"收笔部分的运笔明显是学习俯仰法后产生的结果，可以说这是启功先生自己独特的风格。（52）"终"收笔部分的运笔是（51）进一步发展的结果。仔细看一下与（53）有关系的（Y）从上边掉下来的竖线到横线的转移部分。结果产生了像（54）"无"字那样的美丽线条。

结　语

在启功先生的作品中所见的俯仰法并不是一种流行风格。我们可以把这运笔方式理解为学习王道的结果。启功先生的作品中的最为基础的俯仰法，不管时代有多少的变化，仍然存在，我们应该正确地学习这个俯仰法。先要理解俯仰法是把文字的虚线部分连在一起的重要的笔法，启功先生的书法既表现了王道的线条和造型，又拥有品格，应该成为学习书法的范例。

藏锋与露锋

——从启功先生书法的线条谈起

[日本] 荒金大琳

別 府 大 学 紀 要

第 48 号

目 次

2007年2月

別 府 大 学 会

此文载于《别府大学纪要》第 48 号 2007 年 2 月（日文版）

蔵鋒と露鋒
…啓功先生の書の用筆法を中心にして…

荒　金　大　琳

はじめに

啓功先生の作品の研究は、一九九九年八月北京の中国歴史博物館にて実施した『中日書法交流書的歴程展』に啓功先生の御作を出陳していただいたことに始まり、更に同年十一月大分市で開催した『中国五千年文明芸術展』での啓功先生の作品四〇点を拝見した際に『こんなに暖かい線を引く人が中国にいるんだ』と感想を持った日からである。二〇〇一年十二月文物出版社と北京師範大学出版社の共同で出版された『啓功書画集』を研究材料として、二〇〇三年の啓功書法国際検討会には『啓功先生と俯仰法』と題して発表した。二〇〇五年九月啓功先生の臨書集『堅浄居叢帖』一〇冊が北京師範大学出版社より、『啓功題跋書画碑帖選』が翌年二〇〇六年一月文物出版社から出版された。

表現の幅が広く細部にわたってのびやかな啓功先生の作品の鑑賞を深めることができた。創作と古典の臨書における啓功先生の作品においても、北京で啓功先生の揮毫をすぐ側で見学した時も、先生の書は極端な筆づかいから生まれたものではなかった。自然に始まり自然に終わる用筆法によって書かれ、強さの領域も表現の幅も広く自由自在にして全てが細心にして大胆な筆づかいで書かれていた。その中で独特な蔵鋒と露鋒を用い、品格によって満たされた作品になっている。そして、先生の作品を鑑賞する私の心はなぜか落ち着いていた。

古典を学び品格ある表現を会得することは中国においても日本においても正道である。その上に立って、現代人の書の追及は進んでいる。しかし、現代人の創作においては個性的表現の名のもとで単に大胆に書くことのみが増えて来た。大胆に書くことは良いことだが、品格が消えつつある書作態度に心配がある。現代書にとって啓功先生の用筆法と品格の研究は今こそ必要なものと確信している。

一　啓功先生の作品の鑑賞

『啓功書画集』は啓功先生の古典学習が集約され、作品番号二一三（資料1）は品格で覆われ、書の王道としての姿がにじみ出ていた。

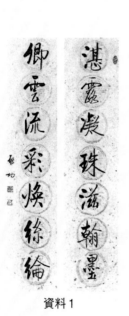

資料1

（一）『啓功書画集』記載の対聯の鑑賞

イ、軽やかで明るい文字による作品

作品番号二〇七（資料2）の七言詩の対聯（暫時流水當今世　随地春山是故人）の作品を鑑賞する時、軽やかで明るい表現に○印を付けて見た。

暫時流水當今世
随地春山是故人

資料2

水環

資料3

一行目　暫○　時○　流○　水○　當○　今○　世○
二行目　随○　地○　春○　山○　是○　故○　人○

上記のように、文字の全てに○印が付いてしまった。書の王道を貫き、全てが軽やかで明るい文字によって構成されている。この自然な筆づかいとのびやかな表現は作品の部分「水環」（資料3）と同様に一般的に見られている啓功先生の代表的な作品形体である。

ロ、太い線の蔵鋒と細い線の露鋒

作品番号二〇七と作品番号二一七（資料4）の七言詩の対聯とでは、かなり特徴が異なっている。力強い文字には●印を、軽やかで明るい文字には○印を示してみた。更に、入筆に関する用筆法の蔵鋒（蔵）と露鋒（露）の表現も加えると次のようになる。

作品番号二一七

立身苦被浮名累
渉世無如本色難

資料4

ハ、左右の表現の違と蔵鋒・露鋒の関係

次の二つの五言詩の対聯には更に異なった表現が鑑賞できた。

●の力強い文字は蔵鋒と、○の軽やかで明るい文字は露鋒と結び付き、作品番号二〇七の表現と共通する部分は品格が温存されている事にある。

一行目
字	線	入筆（蔵／露）
立	●	蔵　○
身	○	蔵蔵　●
苦	●	蔵露　○
被	○	露露　●
浮	●	露露　○
名	○	蔵露
累	○	露露

二行目
字	線	入筆（蔵／露）
渉	○	蔵露
世	○	蔵露
無	●	露露
如	○	蔵露
本	●	蔵露
色	○	蔵露
難	○	露露

作品番号一九〇（資料5）

一行目
字	静	坐	得	幽	趣
表現	○	●	○	○	●

二行目
字	清	遊	快	此	生
表現	○	○	■	●	■

■は蔵鋒と露鋒の共存で「やや強い」表現を示している。

作品番号一九一（資料6）

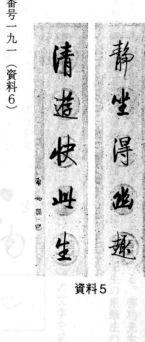

資料6　　　資料5

二、上下の表現の違いからくる蔵鋒と露鋒

更に異なる表現が作品番号二〇八（資料7）の七言詩の対聯にある。この作品には▽の冠（上部件）の表現と、△▲の脚（下部件）の表現が加わってくる。▼は冠（上部件）が太くて強い表現となり、▽は冠（上部件）が明るくて細かい表現となる。▲は脚（下部件）が太くて強い表現となり、△は脚（下部件）が細くて明るい表現となる。

作品（資料7）の「宝」は冠が太く、脚が細いので▼△となる。「露」は普通の太さだが雨冠が強く、脚の部分が細いので▼△。「春」は全体が軽やかで明るいので○。「涵」は左が重い線で、右が細い線で書かれているので■。「芝」は全体が力強いので●。「圃」は左が細い線で明るいので○。「秀」は上部の冠は太く、下部の脚は細いから▼△。「雲」は力強いので●、「雲」は軽やかで明るいので○。「橘」の雨冠の二画目から三画目にかけて少し強く見えるのは一画から二画につながる部分が蔵鋒となり、次の線が引かれたからである。「晴」は左が重く、右は細い線によって表現されているので■。「護」は偏が少し強く見えるが全体が軽やかな明るい文字だから○。「玉」は力強いので●。「階」は「比」の部分が少し強いが、全体が軽やかな明るい文字なので○。「明」は左が重く右が細い線だから■となる。

作品番号二〇八（資料7）

と露鋒の用筆法の分類を加え整理すると次のようになる。この表現に蔵鋒

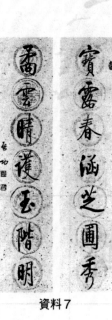

資料7

一行目　　　二行目
行文簡浅顕　做事誠平恒
●○○●●　○●○■●
蔵露蔵露蔵　蔵露蔵蔵蔵
露蔵　露蔵　露蔵蔵

「快」と「誠」で示された■の表現は偏（右部件）が蔵鋒で太く且つ強く、傍（左部件）が露鋒で細く且つ明るく書いていることを示している。偏傍での強さの工夫に蔵鋒と露鋒を用いている。二作品（資料5・6）は墨量の配分も一つ置きの同じ繰り返しのリズムによって書かれている。

この結果、力強い部分は蔵鋒と、軽やかで明るい部分は露鋒とで結び付き、左右と上下の表現の違いも蔵鋒と露鋒とで結びついていた。

一行目　宝　露　春　涵　芝　囲　秀
　　　▼△　▼△　●○　■□　●　▼△

二行目　喬　雲　晴　護　玉　階　明
蔵露　蔵露
蔵露　●○
蔵露　■□
露　　○○
蔵露　●○
蔵露　■□
蔵露
蔵露
▼△

ホ、流れを一度止める状況の設定

次の二つの作品を表現と蔵鋒と露鋒とで分類すると次のようになる。

作品番号二〇二（資料8）

資料8

一行目　桃　李　春　風　一　杯　酒
■□　▼△　○　●　●　●　●
蔵露　蔵露　蔵露　蔵露　蔵露　蔵

二行目　江　湖　夜　雨　十　年　燈
●　●　●　○
蔵露　蔵露　露　蔵露　蔵露　露露

作品番号二〇五（資料9）

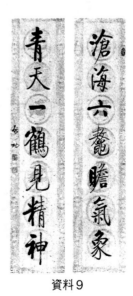

資料9

一行目　滄　海　六　鼇　瞻　気　象
▼△　■　□　●　●　●　●
蔵露　蔵露　蔵露　蔵露　蔵露

二行目　青　天　一　鶴　見　精　神
●　○　●　●　▼△　○
蔵露　蔵　蔵露　露蔵　露蔵　蔵露　蔵露

□は明るさと強さが混ざっている表現とした。啓功先生の作品の特徴は変化させながらも高山流水のように全体が自然に流れていた。しかし、この作品番号二〇二と作品番号二〇五の七言詩の対聯は同位置「一・十」と「六・二」は上からの流れを一度止めている。「二」「十」は一度この自然の流れを断ち切り大胆な作品に切替え、「六」「二」は作品の下部に変化を生むための配慮と考察出来る。啓功先生の作風が一つの傾向の上にあると理解してきた者にとっては驚きの瞬間でもあり、啓功先生の広範囲な作品表現の領域に感動する。一つの傾向に傾く事が個性と誤解されている現代の書に対する教育的指導と感じている。

（二）啓功先生の用筆法の中の蔵鋒

蔵鋒とは図のように一度もどすようにして入筆する方法で漢の時代

く、「両」二画目の横線も露鋒のように見えるが単なる露鋒では書けない線である。

の隷書や周の時代の金文を臨書する際に用いる用筆法であることは周知のこと。この蔵鋒を啓功先生は書作上に多く用いている。啓功先生の書表現の幅の広さとこの蔵鋒を理解のために、啓功先生の用筆法の中での蔵鋒に注目し作品を一文字一文字を分割して見た。

イ、「二」の用筆法

「一・一時・一日・一紙色・一鈎」（資料10）の「二」の文字を見ての印象は『入筆一つをとって見ても書表現の幅は広く、隷意を含み学習はどこまでも深い」ことがわかる。露鋒と見えるが、単なる露鋒ではない。蔵鋒にも思えるが、単なる蔵鋒ではない。この入筆は単なる用筆法ではなく、露鋒のみを学習していて引ける線ではない。先生の入筆には色々な学習の跡が集約されているからである。

「西・両」（資料11）の一画目の入筆も「二」と同じことが言える。線は短いけれど呼吸も躍動感もそれぞれ表情が異なっている。「西」の一画目の横線は蔵鋒のように見えるが単なる蔵鋒ではな

ロ、蔵鋒で表現した線

資料に蔵鋒の部分には★印をつけてみた。「敬」（資料12）は目立つように蔵鋒が用いられているが、一部分には露鋒も用いている。「福」（資料13）はほとんど蔵鋒で書かれている。「山」（資料14）は五つともそれぞれ表情は異なっているが、二画目から三画目の横線にいたる働きには蔵鋒を用いている。「此・鶴・雲・霞」（資料15）も同じで、行書の筆意にて自然に生まれた逆筆蔵鋒によって書かれ、「芝・對・

資料11

資料10

資料12

資料14　資料13

資料15

Memoirs of Beppu University , 48(2007)

資料16

界・高」（資料16）の書体は異なる
が草書の筆意にて自然に変化する中
での逆筆の蔵鋒で書かれている。

（三）啓功先生の用筆法の中の露鋒
の考察

露鋒も古今を通しての普遍的な用
筆法である。啓功先生は蔵鋒中心の
文字の中において自由自在に露鋒も
用いている。しかし、一見露鋒のよ
うに見える線も、露鋒では書けない
線である事に気付いてくる。

イ、啓功先生の用筆法の中の露鋒の
考察

（資料17）の「来・臣・載・呉・
直・宦」は露峰であるが、（資料18）
の「肅・宣・娘・首・落・蒲」は露
鋒に見えるが蔵鋒から生まれたもの
で単なる露鋒の線ではない。更に、

「者」（資料19）の三画目は引かれた線の跡によって蔵鋒と理解でき
る。しかし、線の中に残った空間部分を塗りつぶしてしまったら露鋒
にも見えてくる。啓功先生の場合蔵鋒を学んだ跡の大きな運動の結果
に描かれた露鋒的表現となっている場合が多く、蔵鋒の線（資料19）
が見えるので蔵鋒と理解できるものの、蔵鋒と露鋒との境ははっきり
できず、蔵鋒とも露鋒とも断言は出来ない。

「南・年・何・拳」（資料20）は露鋒であるが、筆跡をペン書きで
添えてみると蔵鋒にもなる。啓功先生が揮毫した作品で明らかに露鋒
と見えても、私たちは露鋒で書いては書けないのである。

資料19

資料17

資料18

資料20

其　奇　華　春

資料21

通常的な露鋒の用筆法では再現できないことである。その結果、「蔵鋒を学んだ跡の露鋒の線」と称される。

八、雁塔聖教序の線の応用

AとBの長さは同じなのにBの方が長く見える。Aの筆の動きは蔵鋒であるので、蔵鋒を用いると全体が締まることになる。Bの筆の動きは露鋒であるので、露鋒を用いると全体が広がって見えることになる。この原理を啓功先生は入筆や点節に用いている。

唐の雁塔聖教序の横線の二重線については二〇年来の研究として来たが、褚遂良がAとBの表現を共有し、刻者萬文韶がどちらを用いるかで苦悩した跡も雁塔聖教序の資料（資料22）で推察できる。雁塔聖教序の『獎（雁塔聖教序に関する記録七六頁）と光（同五三頁）』には蔵鋒と露鋒の線が重なり、『万（同十五頁）』と其（同七二頁）』には蔵鋒の線が鑑賞できる。啓功先

B　（露鋒）

A　（蔵鋒）

資料22

生は雁塔聖教序の資料を通して得たものもあったのかもしれない。
雁塔聖教序の資料（資料22）

二、一文字の中の右部件の蔵鋒と左部件の露鋒の観察

啓功先生のこの蔵鋒と露鋒を交えた文字の鑑賞に入る。草書『傳』（資料23）には蔵鋒と露鋒が同居している。顔真卿の裴将軍詩の楷行草篆隷の各書体が融合する作品のように異質の入筆が自然に溶け込んでいる。裴将軍詩の臨書によって啓功先生は獲得したのか、先生の作品は

資料23

ロ、異なる入筆による文字の構成

「其・奇・華・春」（資料21）の「其・奇」の二本の異なる横線は二つとも露鋒に見えるが、上は露鋒、下は蔵鋒とも見ることができる。「華」の三本の横線は全てが蔵鋒であるが、下二本は露鋒にも見える。「春」の三本の横線は露鋒であるが、横線の線質と方向性がそれぞれ異なっている。その方向性も蔵鋒と露鋒の表現と深く関わっている。小生の作品制作過程では露鋒が主になると次第に品格は消え、俗っぽい作品になっていく。しかし、啓功先生の線は表現の幅は広がっていても、必ず品格は温存されている。そこが単に露鋒と言えない所以でもある。どの作品にも品格が温存されている啓功先生の書は

— 7 —

蔵鋒と露鋒を自由自在に用いている。例えば『臨欧陽詢書』（資料24）でも同じことが言える。一文字の中の蔵鋒と露鋒の存在は通常有り得ないが、作品の中でこのように蔵鋒と露鋒が存在する作品はなかなか見ることは出来ない。線の太い部分と細い部分の調和と、墨継ぎの量の変化も蔵鋒と露鋒の用筆法が関連している。通常、線質が異なる露鋒と蔵鋒の共存には違和感が生じてくる。啓功先生の作品はそうではない。それどころか啓功先生の全ての作品に共通する品格が温存されていることが重要なのである。啓功先生の入筆には蔵鋒と露鋒とでは判別できないものがあるのかもしれない。

作品　臨欧陽詢書（資料24）

資料24

る。「計」（資料26）の文字も大胆である。趙子昂の『山上帖』（資料27）の文字を学んだのだろうか、縦線を延ばすための造形の変化の工夫はよく似ている。「召見」（資料28）の「召」の終筆も俯仰法（逆筆）である。この逆筆から出る線は実に強く、二つとも大胆な空間を作り上げている。「十六年」（資料29）の「六」から「年」に繋がる線は、先生の画のように大きく動き古典に匹敵するか、優るものがある。「如止」（資料30）の「如」の終筆は俯仰法である。この俯仰法から生まれた勢いを残し、じっくりと筆を立てたところは実に凄い。思い切って書く勢い中にこのような線が加わると更に啓功先生の大胆さが印象深く残ることになる。その上に線は柔らかく、品格が満ちていることに更なる深みが加わってくる。

（四）連綿の中での用筆法と蔵鋒と露鋒
次は、連綿を行う上において生まれる蔵鋒と露鋒の線の鑑賞である。

イ、逆筆での力が大胆な線の活動を生み出す例

「其計」（資料25）の「其」の終筆は俯仰法である。この俯仰法から出る線は実に澄み切っている。細くても弾力のある大胆な線であ

資料28

資料26

資料25

資料27

資料30

資料29

二、上の字の大胆な線と下の部が重なった造形

「計」（資料26）と「何相如日」（資料31）は縦線が延びている。「何」の縦線が「如」のところまで伸びる線をこんなにも大胆に引けるのだろうか。「何」の縦線のかすれと「相」の墨量も見事な立体感を生んでいる。「行醒」（資料32）も同じである。このように交差する線はなかなか引けるものではない。「来軽世」（資料33）に至っては更に驚く。「来」の終筆と「軽」の始筆の重なりは流れを止どめ、そこに引っ掛かりと強さを生んでいる。露鋒と蔵鋒の重なりも手伝って、見る者は息をのむ。ここまでくると露鋒と蔵鋒の理解は頭脳から消え去っているから不思議である。何度も繰り返しているが、この大胆な筆づかいと大胆な線に品格が存在していることの方が驚きなのである。

資料32

資料31

資料33

（五）蔵鋒と露鋒の次に醸し出す連綿線

イ、極細の自然な連綿線が生み出す大胆な運筆

「大王見臣・指従・臣語日・相如日王・厚遇」（資料34）は極細の自然な連綿線によって書かれた後に大胆な運筆と造形が生み出されている。たとえ文字は切れていても自然なリズムはつながっている。嫌みの無い清々しい連綿。その結果に大胆な運筆がやってくる。「厚遇」のリズムはまるで啓功先生の絵画（資料35）の線と同じ姿を見る。

「可得」（資料36）の線は筆先のねじれによって美しい線が引けている。「相如」（資料37）はどの線をとって見ても美しい。「以此」（資料38）の「以」の終筆は俯仰法である。

「以」と「此」を結ぶ線に注目してほしい。この俯仰法から出た線は神線のように凜としている。人間業ではない線にシャッポを脱いでいる。いずれもこの連綿の線は蔵鋒に属する筆のねじれから生まれている。この線は古今を通して見ることのできない啓功先生独特の線と言える。

ロ、上の字の終筆から下の字の力強い起筆にかけての連綿

一変して表情が力強いものへと変わっている。大胆な線の活動は力強さと変わっている。「前路」（資料39）の直線の強さ。「相如」（資料40）は造形の強さ。「持其壁」（資料41）は沈着した重厚さ。「虎共」（資料41）は息の長さを「共」の文字で捕らえている。「到牢」（資料42

資料34

資料41

資料39

資料35

資料42

資料40

資料38

資料37

資料36

は気力の強さそのものである。

八、文字の一部を重ねることによって示す連綿

　「如可使王問」（資料43）は単に文字の一部を重ねることによって示す連綿の例としては代表的なものである。「十月・於廷」（資料44）も一部分を重ね、「可使於」（資料45）と「乃前日」（資料46）は筆先のねじれの強さも増している。「軍敦」（資料47）は「虎共」（資料41）と似た表現で息の長さを物語っている。「於庭何者巌」（資料48）はこれまでの特徴を存在させながら、その勢いを一度止どめながら次の文字に吸い込ませる役目も行っている。啓功先生は創作過程において強さや明るさの配置と蔵鋒・露鋒に関わってくる。この全ての筆の動きが蔵鋒と露鋒に対して色々な工夫を行っている。

　個性豊かな作品表現は蔵鋒・露鋒の配置に関わってくる。蔵鋒を理解していなければ引けない露鋒、蔵鋒の筆意に立つ露鋒、蔵鋒のなければ書けない露鋒、空間的蔵鋒の上に立つ露鋒等々。啓功先生の露鋒は単なる露鋒ではないことが次第に分かってくる。

　蔵鋒は書の用筆法の王道である。品格も露鋒よりも中鋒とソフトな蔵鋒によって生まれるものと思っていてしまった。なぜならば啓功先生が書いた全ての露鋒が品格で覆われているが故である。露鋒に対する一般的な認識の枠の中を超え、この品格で覆われている啓功先生の露鋒の運筆法を書の王道から外すことはだれもできない。露鋒の位置付けとしての結論は、『露鋒のような動きも、蔵鋒から生まれた露鋒も、露鋒である』と言うことである。『啓功先生が描いた露鋒は蔵鋒と共に品格が共有する用筆法から生まれたものである』の設定にある。

— 10 —

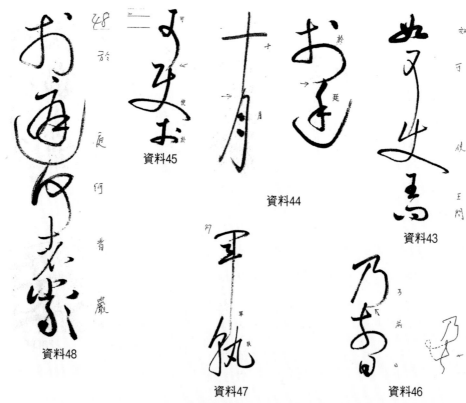

資料43

資料44

資料45

資料46

資料47

資料48

資料49

資料50

資料51

資料52

資料53

二　歴代の書と啓功先生の書との比較

（一）明清時代の人の書とは異なる啓功先生の書

　沈周の西山紀遊図（資料49）も蔵鋒と露鋒は立派である。しかし、どこか啓功先生とは風格が異なっている。呉寛の種竹詩巻（資料50）の蔵鋒と露鋒も立派であるが、同じ強さを持っていたとしても啓功先生とは根底に流れる趣が異なり、品格の質も異なっている。祝允明の出師表巻（資料51）の線と啓功先生の線とは両者共に品格の高さで言えば同じであるが、全く異なる線質のために品格も異なっている。漢の時代の隷書石如の崔子玉座右銘（資料52）の蔵鋒も立派である。両者異なった蔵鋒から発展しながら古典を吸収する中では同じでも、両者異なった品格を生み出している。何紹基の山谷題跋語四屏（資料53）は蔵鋒と露鋒を変化させ、大胆な表現に取り組む姿は立派である。しかし、

— 11 —

資料54

資料55

資料56

資料57

資料58

資料59

二人の古典に対しての立脚の位置が異なっているから両者の作品が異なっている。双慶寿序冊（資料54）は古典の風味に生かす活動の方法が異なっているが、古典を自分のものにする観点の方法が異なっている。楊沂孫の篆書八言聯（資料55）は啓功先生の聯と品格を共にしているが、線質や墨量の変化に対しての取り組む姿勢が異なっている。徐三庚の隷書八言聯（資料56）は強弱の変化に工夫を凝らしているが、文字空間の処理の方法が異なっている。趙之謙の楷書五言聯（資料57）の強さと力量については両者大胆なところは似ているが、文字の中での明るさの捉え方に異なりがある。それぞれに作品は素晴らしい。決してどちらが良くてどちらが悪いといっているのではない。蔵鋒と露鋒の捕らえ方が啓功先生とは異なっていることに的を絞っている。

（二）明清時代の人と共通する運筆

呉昌碩の臨石鼓文（資料58）は古典を自分のものとして方法は両者よく似ている。啓功先生とは表現方法が似ているかもしれない。しかし、作品で文字を自然に変化させる方法で異なっている。このことは考え方が同じでも二人の作品が異なっている所以である。寿蘇詞（資料59）の自由性も同じである。文徴明の行草千字文（資料60）は啓功先生の蔵鋒と露鋒の用い方に共通するものは多いが、根本的な表現方法が異なっている。陳淳の草書千字文（資料61）の蔵鋒と露鋒は啓功先生の蔵鋒と露鋒と共通するものがある。しかし、書の揮毫に対する上での姿勢が異なっている。董其昌の羅漢賛（資料62）とは品格で共通するものがあるが一文字の中での変化の力配分と強さや明るさとの対比の表現が異なっている。張瑞図の飲中八仙歌巻（資料63）は連綿と大胆さに共通するものがあるが、文房四宝との用い方と運筆における呼吸の方法が異なっている。王鐸の五律五首巻（資料64）とも大胆

千字文
天地玄黃宇宙洪荒
日月盈昃辰宿列張

資料60

千字文
開興宙水頻

天地玄黃宇宙洪

資料61

羅漢贊

名身句身如月標指情
或塵眼連燈鑽紙哌修

資料62

雄揮秀

資料63

湖海之气
轉刀素

資料64

資料65

ている。啓功先生の作風は明清の書の中にも現代の書の中にも類を見ないからである。

（三）啓功先生の書

啓功先生は幼年児の頃から『自分の血筋に頼るのではなく、自分に力をつけるために努力すること』の指針を祖父に学び実践した。姓に頼らず、自ら姓を語らず「啓功」と称したことと、中国画も書も共に古典を学ぶことの指導を祖父に受けたことは周知のことである。

啓功先生の恩師陳垣先生の書は一九九九年に中華書局で出版された『啓功叢稿（啓功先生著）』の論文集の題字（資料66）にて記載されている。

尊敬しながらも陳垣先生の書に似ていない啓功先生の書。啓功先生は若い時から二王（資料67）を学んでいる。王羲之といえば蘭亭序。入筆が蔵鋒的な虞世南本の八柱第一本も学んだだろうが、入筆に蔵鋒と露鋒を自由自在に用いている馮承素複製の八柱第三本を多く学んだに違いない。八柱第三本の書風は写経や智永の真草千字文（資料68）の楷書の部分と関連しており、啓功先生も影響を受けているだ

さにおいて共通する部分はあるが、立体感の捕らえ方が異なっている。傅山の五言律詩の一部『底』（資料65）の文字は大小の線の変化に共通するが、調和の設定について異なっている。

明清時代には素晴らしい人々が素晴らしい作品を多く残している。啓功先生はこの素晴らしい書の影響を受けたはずである。故に、共通する連綿や大胆な運筆もある。しかし、啓功先生は明清以前の古典を学び、独自の世界を切り開き、独自の啓功先生の運筆法や用筆法を作り出している。清国が幕を閉じる一九一二年に誕生した啓功先生の品格は明清の作家とは明らかに異なっ

啓功叢稿　陳垣題

資料66

永和九年歲在癸丑暮春之初會
于會稽山陰之蘭亭脩稧事

資料67

ろう。更に、入筆の蔵鋒と露鋒においては趙子昂の前後赤壁賦（資料69）と入城帖（資料70）も学んだと思われる。文徴明の行草千字文（資料60）、陳淳の草書千字文（資料61）も学んだことだろう。学ばなかったとしても八柱第三本の蘭亭序を媒介としての共通した古典がその根底にあったのだろう。明清の書と比較する時、啓功先生の書は「共通する量より、異なる量の方が多い」ことになる。啓功先生は歴代の書を学び、特に王羲之や王羲之の七代目の孫智永の書を学んだ事がベースになっている。啓功先生は自分の書の揮毫維持のために古典を学んでいる。骨力の不足を補うために明の董其昌の書を学び、形体と強さの学習には北魏の張猛龍碑（資料71）を選び、骨力を付けるために唐の顔真卿や柳公権の書を学んでいる。一九九〇年代八〇歳を越しても骨力保持のために唐代の欧陽詢・虞世南・顔真卿の書を学んだとお聞きしている。これも大切な古典の学習方法である。常に自分には今何が不足しているのかをキャッチする習慣を得ていなければうまくいくものではない。祖父が勧めた書学の精神『古典を独学する』がその根底にあったのだろう。師の書風に傾倒する人々とは根本的に異なり、学ぶ古典が同じでも考え方によって表現と品格は異なっていく。

三　啓功先生と鴎亭先生の共通とその影響

書学習のベースと思想を共有すれば国が違っても表現や品格は近くなる。その事を証明するように中国と日本に良く似た書表現の人物を見る。啓功先生と金子鴎亭先生である。若き金子鴎亭は師比田井天来を亡くし独学の古典学習に入っている。金子鴎亭も二王を学び、若き日に出会った高貞碑を学ぶことにより骨力をつけている。両先生は特に六〇歳を越してからそれぞれ異なった活動をしながらも、互いにそれぞれの立場で自国の書学の発展に尽くしている。一九五八年の第一回訪中日本書道代表団の団員として鴎亭先生は訪中している。しか

資料71　資料70　資料69　資料68

し、この間二人が中国の地でたとえ会えたとしても未来の書形式について語り合える時間はなかっただろう。良く似た品格も共存している。そして、八〇歳を越すと次第に二人の書は似ていく。啓功先生と鴎亭先生の共通は古典を書学の中心においていることにある。

（一）中国の啓功先生の書の模範的作用

啓功先生は中国画を書の線で書き上げ、中国画の揮毫において蔵鋒と露鋒の線を用いている。現在、西洋絵画の影響を受けた中国の絵画も日に日に変化が起きている。中国画の素晴らしさに目を向けず西洋画に傾倒する人も増えてきた。その中にあって啓功先生は品格ある中国画と書を発表し、中国画にも書で学んだ蔵鋒と露鋒を用いて、書画一体に心掛けた中国画（資料72・73）と書の普及に対する功績は大きい。又、北京師範大学にて書の学問の基礎を固定し、多くの書学者を育てた功績も大きい。

資料73　　　資料72

な交じりの書』（資料76）の完成に全力を傾けた。当時の日本では漢字と仮名の二つが主流であったが、漢字の強さと仮名のしなやかさの二面を一つの画面に調和しなければ日本の書は衰退するという懸念のもとでの鴎亭先生の運動には日本中の書を学ぶ人々は拍手を送った。日本人の文化を書によって伝達する重要な改革運動でもあった。鴎亭先生のこの新調和体論の確立と多くの書家を育て上げた功績は大きい。

（二）日本の鴎亭先生の書の模範的作用

一九〇六年に誕生して、二〇〇一年十一月五日九十五歳で天寿を全うされた鴎亭先生。先生の『金子鴎亭書体字典（資料74）』が別府大学書道研究室で出版した。先生の顔写真も代表的な作品も記載した。一九六六年六〇歳の日展の作品《丘壑寄懐抱》文部大臣賞を受賞した（資料75）は漢字作品である。鴎亭先生はもともと漢字作家であった。しかし、若き日からの思想であった『新調和体（近代詩文書・漢字か

資料74

資料76

資料75

（三）二人の品格

鴎亭先生も蔵鋒と露鋒の関連として昭和十一年一九三六年に出版した『書の理論及指導法』（北海出版社）の中には次のような図を示している。（資料78）

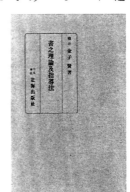

資料78

二人の品格には共通性がある。両先生が晋唐の学習の中で得た用筆法。日常の古典研究によって自分を磨き続けた二人。あまり極端に変化させない運筆の中で見せる大胆な書表現。一文字の中に存在する蔵鋒と露鋒の線質とその結果生まれる俯仰法。二人の大胆な線を『金子鴎亭書体字典』で比較してみた。全く別の国にて異なる環境のなか、古典を共通することによって同じ品格が生まれたのだろうか。

まとめ

啓功先生は蔵鋒と露鋒の位置付けにおいて数多くの工夫を行っている。啓功先生の露鋒は蔵鋒を理解していなければ引けないものである。露鋒は蔵鋒から生まれたもの。露鋒は蔵鋒の筆意の上に存在する。露鋒は蔵鋒の学習がなければ書けないこと。「啓功先生の露鋒は蔵鋒の中にあり」である。単なる露鋒ではないことが次第に分かってくる。しかし、結論は「露鋒に間違いない」である。啓功先生が書いた露鋒の線は品格で覆われている。品格で覆われているこの啓功先生の書を王道から外すことはできない。蔵鋒は書の用筆法の王道であり、露鋒は少し俗っぽいものとする位置付けは崩壊してしまった。品格といえば露鋒より中鋒とソフトな蔵鋒に存在するの通念も壊れてしまった。啓功先生の書は蔵鋒と露鋒に対する私の認識を崩したのであ

る。啓功先生が描いた露鋒と蔵鋒は両者同様に正統な用筆法である。啓功先生の筆使いは自然に始まり自然に終わるもので、決して極端な筆使いではない。そして、品格は失われていないのが啓功先生の書である。大胆に時には荒っぽく書いた部分も決して現代人には負けてはいない。しかし、品格は常に存在している。このことを現代の書人は考えなければならない。

極端な筆使いに心を奪われ、少し乱れかけた表現に傾きつつある現代人に今こそ必要なことが、啓功先生のように古典の伝統書法の学習の実践を基礎とした上で、「現代人が忘れかけている品格と大胆さの共存」を目指すことである。

中国代表啓功先生と日本代表の金子鴎亭先生が握手

第1回国際書法交流大展

— 16 —

藏锋与露锋

——从启功先生书法的线条谈起

［日本］荒金大琳

前　言

我与启功先生的交往开始于 1999 年，在北京举行的《中日书法交流——书的历程展》请启功先生展出作品。同年 11 月，在日本大分市举行《中国五千年文明艺术展》，展出了 1998 年在东京的《以文会友》展的启功先生的 40 幅作品及中国文物。在初次拜读启功先生作品时，我不禁产生了"在中国有书写这么温柔线条的人"的感想。从那天起，我开始研究启功先生的书法。以 2001 年 12 月文物出版社、北京师范大学出版社合作出版的《启功书画集》作为研究对象，在 2003 年的"启功书法学国际研讨会"上，我发表了《启功先生与俯仰法——书法中王道的线条与造型的表现》①。2005 年 9 月，北京师范大学出版社又出版了启功先生临书集《坚净居丛帖》十册；2006 年 1 月，文物出版社又出版了《启功题跋书画碑帖选》，这些书籍的出版，使我们能够更加全面地学习启功先生的作品。先生无论是书法创作还是临摹古帖，笔法都是细心而大胆的。我在北京曾有机会亲见启功先生现场挥毫，先生的笔法并不特殊，自然地起笔，自然地收笔，但产生了独特的藏锋与露锋，作品整体感很强。因此，拜读先生作品的时候我们的心会不知不觉地安静起来。

不管在中国还是日本，学习书法的正确方法都是通过临习古典书作来掌握其风格。在这个基础上，当代人的书法才会不断地进步。但是当代人创作的时候，挂一个"个性的表现"牌子而大胆地书写的场面越来越多。虽然大胆地书写是件好事，但问题是这样下去书风将要消失。对当代书法来讲，研究启功先生作品的用笔与风格是非常必要的。这是本文的写作缘由。

一、启功先生作品的赏析

《启功书画集》总括了启功先生学习的痕迹，作品(图 1)风格明显，表现出来作为"书法王道"的容姿。

① 荒金大琳：《启功先生与俯仰法——书法中王道的线条与造型的表现》，《启功书法学国际研讨会论文集》，文物出版社 2003 年版，第 53~65 页。

第二届《启功书法学国际研讨会论文集》中刊登的中文译本

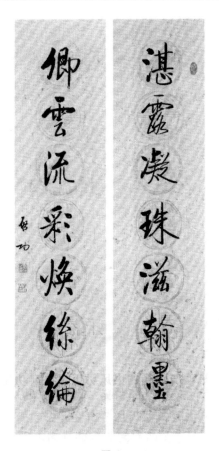

图 1

(一)《启功书画集》所载的对联的赏析

1. 以瘦劲的文字来构成的作品

作品号码 207(图 2)的七言对联贯彻书法王道的风格，整幅作品是以轻盈而明亮的文字表现(○)来构成的。

作品号码 207：

第一行　暂○　时○　流○　水○　当○　今○　世○

第二行　随○　地○　春○　山○　是○　故○　人○

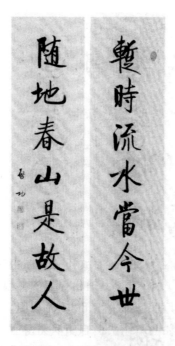

图 2

　　像这幅(图 3)这种自然的笔法与舒畅的书风可以说是启功先生的代表性表现方法。

图 3

　　2. 粗线的藏锋与细线的露锋

　　作品号码 207(图 2)与作品号码 217(图 4)的七言对联的风格有些变化。作品号码 217(图 4)以厚重的文字(●)与瘦劲的文字(○)来构成。与起笔相关的笔法分为藏锋与露锋，如下：

　　作品号码 217(图 4)：

第一行	立	身	苦	被	浮	名	累
	●	○	●	○	○	●	○
	藏锋	露锋	藏锋	露锋	露锋	藏锋	露锋
第二行	涉	世	无	如	本	色	难
	●	●	○	○	●	○	○
	藏锋	藏锋	露锋	露锋	藏锋	露锋	露锋

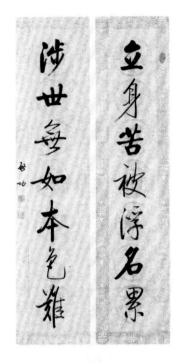

图 4

厚重的文字(●)与藏锋、瘦劲的文字(○)与露锋都有直接的关系。虽然与图 2 比较，表现方法有变化，但仍然具有相同的品格。

3. 左右的表现不同与藏锋和露锋的关系

下面的两幅五言对联我们可以看出另一种表现方法。

作品号码 190(图 5)：

第一行

静	坐	得	幽	趣
○	●	○	●	○
露锋	藏锋	露锋	藏锋	露锋

第二行

清	游	快	此	生
●	○	◗	●	■
藏锋	露锋	藏锋	藏锋	藏露

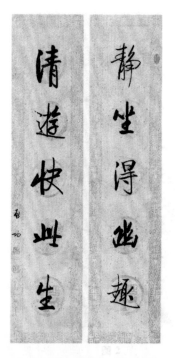

图 5

■是兼有藏锋与露锋，属于●与○之间，表示稍微厚重。

作品号码 191（图 6）：

第一行

行	文	简	浅	显
●	○	●	○	●
藏锋	露锋	藏锋	露锋	藏锋

第二行

做	事	诚	平	恒
●	○	◨	●	●
藏锋	露锋	藏露	藏锋	藏锋

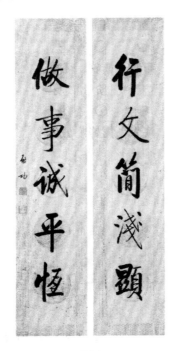

图 6

　　"快"与"诚"的左部件使用藏锋，又粗又厚重，右部件使用露锋，又细又明亮（这种表现记为"▮▯"）。这是为了考虑强度在左部件而使用藏锋与露锋的例子。两幅作品的墨量的安排都是隔一个字相同的节奏。

　　4. 上下的表现不同而产生的藏锋与露锋

　　在作品号码 208（图 7）的七言对联里有不同的表现。这幅作品中，▭▬表示上部件，▬▭表示下部件。比如，▬表示上部件很粗；▭表示上部件瘦劲；▬表示下部件很粗；▭表示下部件瘦劲。

　　作品（图 7）的"宝"字的字头由很粗、下部分的字脚由很细的线条来构成，因此记号为"▬▭"。"露"字虽然用的是普通强度的线条，但比较起来雨字头很厚重、字脚部分比较细（▬▭）。"春"字是瘦劲的字（○）。"涵"字的左边用很粗的线条、右边用很细的线条，符号定为（▮▯）。"芝"字是力量厚重的文字（●）、"圃"字是瘦劲的文字（○）。"秀"字的上半部的字头很粗，下半部的字脚很细（▬▭）。"橘"字是力量厚重的文字（●）。"云"字是瘦劲的文字（○），但是雨字头的第二笔与第三笔看起来比较粗，可能是因为从第一笔到第二笔的时候的藏锋引起的。"晴"字左边很重、右边的线条很细（▮▯）。"护"字左部件看起来稍微强，但算是很瘦劲的文字（○）。"玉"字很厚重（●）。"阶"字，虽然"比"的部分稍微厚重一点，但算是瘦劲的文字（○）。"明"字左边很重，右边的线条很细（▮▯）。下面把这些分析结果与藏锋露锋的关系显示一下：

　　作品号码 208（图 7）：

第一行	宝	露	春	涵	芝	圃	秀
	▤	▤	○	◧	●	○	▤
	藏锋	藏锋	露锋	露锋	藏锋	露锋	藏锋
第二行	橘	云	晴	护	玉	阶	明
	●	○	◧	○	●	○	◧
	藏锋	露锋	藏锋	露锋	藏锋	露锋	藏锋

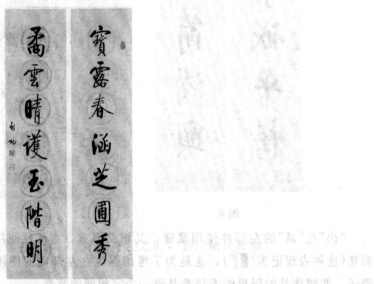

图 7

　　由此可知，厚重的部分由藏锋、瘦劲的部分由露锋来书写，左右、上下的表现的区别也是与藏锋露锋的线条有关系的。

　　5. 作品书写节奏的合理停顿

　　作品号码 202（图 8）：

第一行	桃	李	春	风	一	杯	酒
	◧	▤	○	●	●	●	●
	藏锋	藏锋	露锋	藏锋	藏锋	藏锋	藏锋
第二行	江	湖	夜	雨	十	年	灯
	●	○	●	○	●	○	○
	藏锋	露锋	藏锋	露锋	藏锋	露锋	露锋

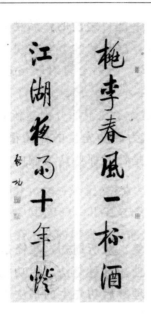

图 8

作品号码 205（图 9）：

	沧	海	六	鳌	瞻	气	象
第一行	⬒	□	●	●	▮	●	●
	藏锋	藏锋	藏锋	露锋	藏锋	藏锋	藏锋
	青	天	一	鹤	见	精	神
第二行	●	○	●	▤	○	▮	▮
	藏锋	露锋	藏锋	藏锋	露锋	藏锋	藏锋

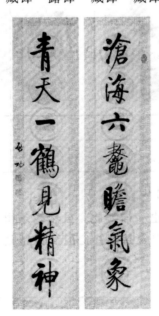

图 9

□表示○的亮度与●的强度混合在一起。之前的作品在变化的同时，像高山流水那样，整幅的节奏是很自然的，这自然的节奏被视为启功先生的作品特点之一。但是，作品号码 202 与 205 两幅七言对联出现了在"一、十""六、一"停顿一行的节奏。我理解为"一、十"大胆地切断了自然的停顿"六、一"的停顿并不是考虑上边的节奏，而是为了在下部分创造新的变化。这表现了启功先生作品表现方法的广泛。对以为启功先生的作品很单一的人来讲，发现这些变化的瞬间是让人吃惊。这也是针对那些认为倾向一种表现方法等于个性的当代书法的一种警告。

（二）启功先生书法用笔的藏锋

首先，我们来看启功先生的藏锋用笔。众所周知，藏锋是往回一次的入笔用法，临摹汉隶以及周代金文的时候使用这种笔法。启功先生在书写过程中经常使用藏锋的笔法。为了更进一步理解启功先生的书法表现范围的广泛与藏锋，我们把作品一字一字地分割来看。

1."一"的用笔法

"一、一时、一日、一纸色、一钩"（图 10）的"一"字，给我的印象是，光看入笔的表现，就看出书法表现的范围广泛，学习程度特别深。看起来是露锋，但又不是露锋。这个入笔部分并不是简单的露锋笔法，如果只学露锋，就写不了这条线条。从先生的入笔部分可以看到先生的学习背景。

图 10

"西""两"（图 11）的第一笔的入笔也一样如此。虽然线条很短，但节奏与活跃的程度都不一样。"西"的横线看起来是藏锋，但又不是藏锋，"两"的横线看起来是露锋，但又不是露锋。

图 11

2. 使用藏锋来表现的线条

在藏锋的部分，作一个记号（★）。"敬"（图12）的大部分是藏锋，也有一部分的露锋。"福"（图13），几乎全部使用藏锋。四种"山"（图14）的形态都不同，但第二笔到第三笔的横线的用笔是藏锋。"此""鹤""云""霞"（图15）也同样，通过行书的笔意自然产生了藏锋。"芝、对、界、高"（图16），虽然书体不同，但都是在草书笔意自然变化中的逆笔藏锋。

图 12 　　　　 图 13 　　　　 图 14

图 15

图 16

（三）启功先生书法用笔的露锋

露锋也是从古到今普遍的用笔法。启功先生在藏锋之中自由地使用露锋。我们一细看就会发现，很多地方看似是露锋，实际上却不是露锋。

1. 考察启功先生的露锋用笔

"来、臣、戴、吴、直、宦"（图 17）的"来"的确是露锋；"臣、戴、吴"可以理解为露锋；"直、宦"的两条横画，重复使用同类的露锋。可以说，图 17 都是露锋。

图 17

"萧、宜、娘、首、落、蒲"（图 18）的字看起来是露锋，但是出自于藏锋的笔法，使用普通的露锋写不了这类的线条。

图 18

"者"（图19）的第三笔从游丝的线条可以看到藏锋运笔，但如果填满了实线与游丝之间的空间的话，也可以看成是露锋。在图19里，无意中看见了藏锋的线条，才可以判断是藏锋，其实也有很多藏锋露锋不分的情况。如果完全是露锋的话，一点问题都没有，但启功先生的露锋运笔是学到藏锋运笔后书写的露锋表现，所以需要注意。

图19

"南、年、河、拳"（图20），虽然是露锋，但是笔者使用钢笔来写的线条明显是藏锋。从此可知，启功先生写的看起来是露锋的线条，我们书写的时候不能露锋运笔来书写。

图20

2. 以不同入笔法而构成的文字

"其、奇、华、春"（图21）的"其"与"奇"的两条不同的横线，看起来两条都是露锋，但仔细观察后也可以看成上一条为露锋，下一条为藏锋。"华"的三条横线全部是藏锋，但是下面的两条也可以看成露锋。"春"的三条横线是露锋，但横线的质量与方向都不一致。这些横线的入笔都看起来既是藏锋又是露锋。我在写作品的时候，如果以露锋为主的话，风格逐渐消失而变成很俗的样子。在启功先生的作品里，线条的表现很广泛还保存好风格。因此不能轻易判断为露锋。使用普通的露锋用笔法没办法再现启功先生的作品中所表现的风格。因此可以说，学好藏锋用笔才能写好露锋的线条。

图21

3. 应用《雁塔圣教序》的线条

虽然 A 与 B 的长短是一样，但看起来 B 比 A 长。A 的运笔是藏锋，使用藏锋，看起来很严紧。B 的运笔是露锋，使用露锋，看起来很舒展。启功先生自然地使用了这个原理。

我研究唐代的《雁塔圣教序》的横线的重复的线条①已经二十多年了，可以看到褚遂良的书写表现有在 A、B 两种选择的过程中的苦恼。比如，在《雁塔圣教序》的"奘、光"②字里，可以看见重复的藏锋与露锋的线条；在"万、其"二字，可以看露锋的线条；在"道"字，可以看见藏锋的线条。也许，启功先生通过《雁塔圣教序》学到的表现方法。

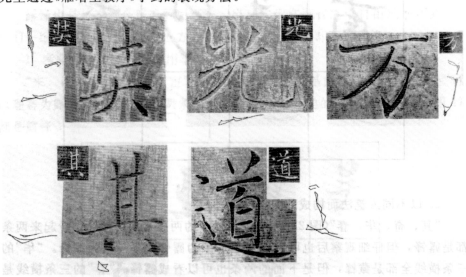

图 22 《雁塔圣教序》资料

4. 观察一个字中的右部件的藏锋与左部件的露锋

观察一下启功先生的藏锋、露锋同时使用的文字。草书"传"（图 23），一看就看出藏锋露锋同时存在。像颜真卿的《裴将军诗》楷行草篆隶的各个书体融合在一起那样，自然地融会不同的入笔表现。也许先生通过临摹这类的字帖而得到的，在作品里自由地使用藏锋与露锋。《临欧阳询书》（图 24）也一样如此，在一个字当中，藏锋露锋很少在一起，我们很少见这幅作品中藏锋露锋的共存。藏锋与露锋的用笔法关系到线条的粗细以及墨量的变化。一般，

① 笔者通过原碑的放大照片研究《雁塔圣教序》时，发现褚遂良大量修正线条的痕迹。其中有很多重复的横线。

② 《〈雁塔圣教序〉有关的记录》，启照 SHO 出版部 2003 年版，第 76、53、15、72、148 页。

因为藏锋与露锋线条的质量不同，所以同时存在的话给人感觉不谐调。启功先生的作品却不是这样，最重要的是，在启功先生的作品里都保存了共同的风格，也许不能轻易判断启功先生的入笔地方的藏锋与露锋。

图23 　　　　　　　　　　　　　　　　　图24

（四）在游丝当中的用笔法与藏锋、露锋

下面，观察在游丝中运用藏锋与露锋的线条。

1. 逆笔的力量产生放纵的线条的例子

"其计"（图25）的"其"的最后一笔用的是俯仰法。俯仰法写出来的线条是很清澈的，虽然很细，但产生了很放纵的线条。"计"（图26）也很放纵，也许先生学过赵子昂的《山上帖》（图27），竖线拉长的造型特别相似。"召见"（图28）的"召"的最后一笔也是俯仰法（逆笔）。使用这种逆笔的线条是很厚重的，这两个例子都创造了很大胆的空间。"十六年"（图29）从"六"字到"年"字的游丝线条的强度和画画的线条那样很大的动作的时候，出现与古典一样的或者超越古典的水平。"如止"（图30）的"如"的最后一笔是俯仰法。停住了俯仰法产生的自由的气势，而把毛笔踏踏实实地立起来了，效果很好。印象最深刻的是每一个地方都有很放纵地书写，线条又温柔又有风格。

图 25　　　　　　　　　　　图 26

图 27　　　　　　　　　　　图 28

图 29　　　　　　　　　　　图 30

2. 上字放纵的笔锋与下字游丝交错而形成的奇特造型

"计"（图 26）与"何相如日"（图 31）的竖线拉了很长，"何"字的竖线拉到

"如"字那边去了，难道有比这个还放纵的线条吗？"何"字竖线的飞白与"相"字的丰厚的墨量产生了立体感。"行醒"(图32)也同样如此，这种交叉的线条不会那么容易写下来的。看了"来轻世"(图33)更吃惊，"来"字的最后一笔与"轻"字的开始的第一笔的重叠完全停断了上下的节奏，而产生了牵连与厚重的气氛，加上露锋与藏锋的重叠，使我们吓得喘不上气。看到这里，很不可思议，在头脑中不知不觉消失了对露锋与藏锋的理解。这种放纵的笔法与放纵的线条仍然保存着品格，真是令人惊讶。

图31 图32 图33

（五）藏锋与露锋酝酿出来的游丝

1. 非常细的自然的游丝产生的大胆的运笔

"大王见臣""指从""臣语曰""相如曰王""厚遇"(图34)，在书写极细的自然的游丝以后，产生了放纵的运笔与造型。虽然文字与文字之间没有连接，但节奏是自然地联起来的。这是一点都不令人讨厌的很清澈的连绵，结果出现放纵的运笔。尤其"厚遇"的节奏好像是与启功先生的绘画(图35)的线条一样。

图 34

图 35

　　"可得"（图 36）的线条，因为笔尖的扭弯曲的关系，往下一直可以写美丽的线条。"相如"（图 37）的哪一个线条都很美丽。"以此"（图 38），注意一下"以"与"此"连接的线条，这条从俯仰法出来的线条神融笔畅。这些连绵的线条都是从属于藏锋的毛笔的扭弯曲而产生的。这条线条是启功先生的独特的线条。

图 36 图 37 图 38

2. 由上字收笔过渡到下字厚重首笔的游丝

下面，一下子变成厚重的表情，即放纵的线条的运动变为一种厚重。"前路"（图 39）的直线的强度。"相如"（图 40）是造型的强度。"持其璧"（图 41）是很沉着的表现。"虎共"（图 41），"共"字掌握了很长的步调。"到牵"（图 42）就是气力本身。

图 39 图 40

图 41 图 42

3. 通过重叠文字而产生的交错

　　"如可使王问"（图 43）的表现，是通过重叠文字的一部分，而表现连绵的例子。"十月""于廷"（图 44）重叠了一部分。"可使于"（图 45）与"乃前曰"（图 46）增加了笔尖的扭曲。"军孰"（图 47）的表现与"虎共"（图 41）有点相似，可以看出很长的步调。"于庭何者严"（图 48）说明了此前说到的所有的特征。把从藏锋诞生的势力重叠到下一个字，结果有了停断一次原有的气势而给下一个文字积蓄气势的作用。

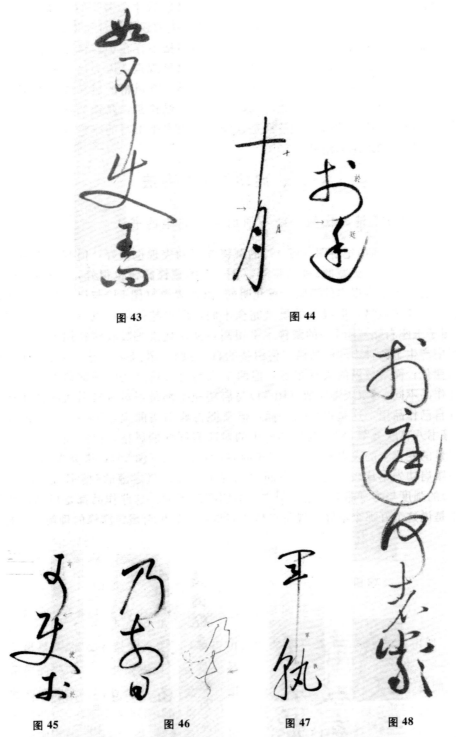

图 43 图 44

图 45 图 46 图 47 图 48

　　这些所有的运笔，关系到藏锋与露锋。启功先生在创作的过程中，追求厚重与明亮的配置以及藏锋露锋的关系等问题，个性很丰富的作品广泛和自然地使用了藏锋露锋。我们需要把握了解藏锋后才能够书写露锋。即从藏锋

产生的露锋、利用藏锋笔意的露锋、学到藏锋以后才会书写的露锋、空间藏锋而出现的露锋等等。我们慢慢了解到启功先生的露锋绝对不是简单的露锋。

藏锋是书法用笔法的王道。我本来以为品格不存在于露锋而存在于中锋与很温和的藏锋里。启功先生的书法推翻了这种观点，因为启功先生书写的所有的线条，不管书体如何都存在丰富的风格。有风格的启功先生的书法不应该不放在王道的范畴里。针对"露锋"的一个结论是，露锋的运笔产生的线条与藏锋运笔产生的露锋线条都是露锋。启功先生书写的露锋与藏锋一样都来自有风格的正统的用笔法。

二、启功先生的书法

（一）与明清时代的书法不同的启功先生的书法

沈周的《西山纪游图》(图 49)的藏锋露锋的表现也很好，但其风格跟启功先生有点不同。吴宽的《种竹诗卷》(图 50)的藏锋露锋也很好，一样有强度，但与启功先生有根本的不同。祝允明的《出师表卷》(图 51)与启功先生的线条都有一样的风格，但线条的质量完全不同，所以整体风格也不同。邓石如的《崔子玉座右铭》(图 52)的藏锋水平很高，从汉代隶书吸收藏锋用笔发展的过程中产生了两种不同的品格。何绍基的《山谷题跋语四屏》(图 53)有藏锋露锋的变化，面对放纵的表现很好，但两个人的对古典书法的理解角度不同，因此作品不同。《双庆寿序册》(图 54)与启功先生都是把对古典书法的体味运用到自己作品里，这是很好的一面，但掌握古典书法的观点不一样。杨沂孙的《篆书八言联》(图 55)，与启功先生的对联有同样的风格，但在线条的质量与墨量的变化上的表现不同。徐三庚的《隶书八言联》(图 56)，讲究强弱的变化，但跟启功先生比较，对文字空间的把握不一样。赵之谦的《楷书五言联》(图 57)的强度与力量非常丰富，但文字的明亮度不同。这些作品都是极品，我并不是说这个好那个不好，视角点是他们与启功先生对藏锋露锋的理解不一样。

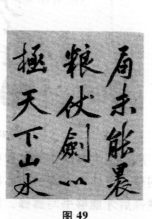

图 49

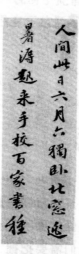

图 50

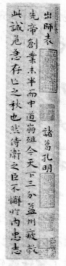

图 51

图 52　　　　　　图 53　　　　　　图 54

图 55　　　　　　图 56　　　　　　图 57

（二）明清时代的书家与启功先生共同的运笔

　　吴昌硕的《临石鼓文》（图 58）与启功先生掌握古典书法的方法很相似，也许两位的表现方法也很相似，但在作品中把文字自然地变化的方法不一样，因此两位的作品风格不同。《寿苏词》（图 59）的很自由的书写风格也是相同的。文徵明的《行书千字文》（图 60）与启功先生使用的藏锋露锋拥有共同的部分，但是表现方法不一样。陈淳的《草书千字文》（图 61）的藏锋露锋也有与启功先生的藏锋露锋相同的部分，但对书法的态度有些不同。董其昌的《罗汉赞》（图62），在品格方面有共同部分，但力量的配分、强度与亮度的对比的处理不同。张瑞图的《饮中八仙歌卷》（图 63），在连绵与大胆的方面有共同部分，但

与文房四宝的关系不同。王铎的《五律五首诗》（图 64），在大胆的方面极为相似，但对立体感的掌握方法有一些不同。傅山的《五言律诗》的"底"字（图 65）的文字的大小的线条的变化是很相似的，但调和的设定不一样。

图 58　　　　　图 59　　　　　图 60　　　　　图 61

图 62

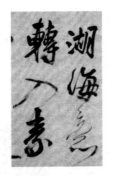

图 63 图 64 图 65

明清时期，很多名家留下了很多高水平的作品，启功先生应该也受他们的影响，因此也有相似的游丝与放纵的运笔。但启功先生通过学习明清以前的古代书法，开辟独特的世界，建立启功先生的运笔法。

我们看到，启功先生与明清大家也有共同部分，即连绵以及大胆的运笔等等，但是都有一些不同的因素。先生的书风在明清时代没有，现在也仍然没有。

清朝被推翻的1912年诞生的启功先生的品格与上面提到的明清大家不同，启功先生虽然受到清朝人的影响，但是通过学习古典建立了独特的世界，启功先生的书法与明清两代的书法不同，所以非常值得研究。

（三）启功先生与古典书法

启功先生从小跟祖父学到一个道理，后来一直实现的，即"不能依靠血统，为了提高自己的本事而努力"。众所周知，先生自己从不称姓，而只称"启功"。从祖父那里知道了学习古典书法与绘画的重要性。

启功先生的老师陈垣先生的书法可以见《启功丛稿》的题字（图66）。启功先生尊敬陈垣先生，他们的书法却不相同，从此可见，学习老师的书法不如学习古典书法的学习态度。启功先生从年轻的时候就开始学习二王书法（图67）。王羲之的代表作品是《兰亭序》。也许学过入笔部分多为藏锋的虞世南本的八柱第一本，但应该学习最多的是在入笔部分自由自在使用藏锋露锋的冯承素摹本的八柱第三本。写经、智永的《真草千字文》（图68）的楷书部分的笔意也有与八柱第三本一样的共同部分。从入笔的藏锋露锋来推测，启功先生可能还学过赵子昂的《前后赤壁赋》（图69）与《入城帖》（图70）。还有，文徵明的《行草千字文》（图60）、陈淳的《草书千字文》也有八柱第三本的影响。

在此应该说明的是，启功先生的书法与明清时代书法的用笔法比较起来，不同的因素比共同的因素多。与明清的书法不同的启功先生的书法是通过学习王羲之及其七代孙智永而呈现的。为了弥补骨力的不足，学习明代的董其昌，为了掌握形体与强度，追溯到北魏学习《张猛龙碑》（图71），为了增加骨力学习了唐代的颜真卿与柳公权。1990年，启功先生已将近80岁，为了保持

骨力，还继续学习唐代的欧阳询、虞世南与颜真卿等书法。启功先生为了自己书法风格的持续而学习古典书法。这也是很重要的利用古典的方法。随时考虑自己的缺点，应该养成这个习惯。祖父推荐先生学习古代书法，可能就是这种自学的方法。与追求老师的书风的人们完全不同，虽然学习的对象一样是古典，但表现与品格完全不同了。

图 66　　　　　　图 67　　　　　　图 68

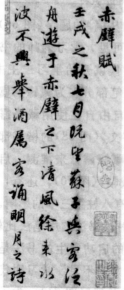
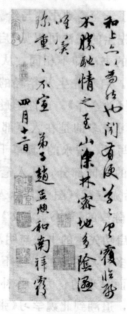

图 69　　　　　　图 70　　　　　　图 71

三、启功先生与鸥亭先生的共同特征及其影响

如果有同样的基础的话，虽然国家不同，他们的表现方法、风格与想法是会相近的。日本有一位书家的表现很像启功先生60岁以后的品格，即我的老师——金子鸥亭。启功先生与鸥亭先生的共同点是建立以古典为中心的书学。年轻的金子鸥亭在老师比田井天来逝世后，开始进入自学古典书法的阶段。金子鸥亭也学习二王，还有通过年轻的时候见过的《高贞碑》学到了结体与力度。两位都在自己的地方为两国书法的发展尽了力。1958年鸥亭先生作为第一届访华日本书道代表团的团员来华访问过，但两位如果在中国见面谈话，也许没有时间谈到书学的话题。过了80岁的两位先生的书法越来越相似，品格也很相似。启功先生与鸥亭先生的共同点是把古典放在书学的中心。

（一）启功先生书法的示范作用

启功先生使用书法的线条来画画，在绘画中，使用藏锋与露锋的笔法。现在，受西方绘画的影响的中国绘画有了日新月异的变化，但不看中国画的好处而倾注西洋画的人越来越多。在这种情况下，启功先生有风格的中国画与书法，用藏锋与露锋来画中国画，普及推广书画一体的中国画（图72、73）与书法的精神的功劳是很大的。还有，在北京师范大学奠定书法学问的基础，培养出很多书法家，其贡献是很大的。

图 72　　　　　　**图 73**

（二）鸥亭先生书法的示范作用

鸥亭先生，1906年出生，2001年11月5日逝世，享年95岁。别府大学书道研究室出版了《金子鸥亭书体字典（荒金大琳编集）》（图74），在此登载了先生的照片以及代表作品。1966年，鸥亭先生60岁的时候，参加《日展》所展出的《丘壑寄怀抱》（图75）是获文部大臣奖的作品，由此可知鸥亭先生原来是汉字书法家。但是，在先生年轻的时候日本书法的主流一直是汉字书法与假

名书法，先生认为如果不把带着强劲的汉字与带着柔和的假名调和在一起的
话（图76），日本书法一定走上衰弱的道路。对日本书法来说，这次改革是作
为通过书法传达日本文化的很重要的内容。建立新调和体论与培养多数的书
法家，这是鸥亭先生的很大的贡献。

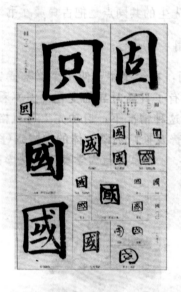

图 74 图 75

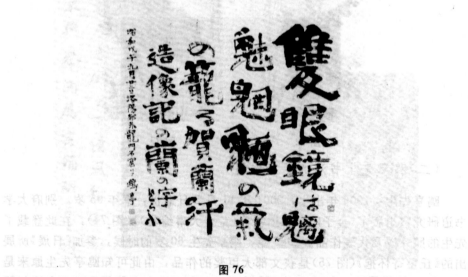

图 76

（三）两位的比较

鸥亭先生在昭和十一年（1936）出版的《书之理论及指导法》（北海出版社）中，讨论过藏锋与露锋的看法（图77）：

图77

两位的风格有共同性。两位先生通过学习晋唐书法而掌握用笔法。通过日常研习古典走出来的两位，使用不太极端的变化的运笔，偶尔有很大胆的书法表现，在一个文字当中运用藏锋与露锋的线条质量与适当结体塑造出美好的体势。把两位的大胆的线条在《金子鸥亭书体字典》里进行比较，可以看出在不同的国家不同的环境中通过学习共同的古典，结果酝酿出来类似的风格。

总　结

启功先生在藏锋露锋的定位方面有很多的考虑。没有理解藏锋的话，启功先生的露锋就不能书写。露锋来自于藏锋。露锋存在于藏锋笔意的基础上。如果没有学习藏锋的露锋，就不能书写。总而言之，启功先生的露锋在于藏锋里，并不是简单的露锋。但是，它们确实是露锋。启功先生书写的露锋的线条有丰富的品格。有丰富品格的启功先生的书法不能不算在王道里边。这就推翻了我原来"藏锋就是书法用笔法的王道，露锋有点俗"的观点。同时，也否定了"品格不在于露锋，而在中锋与柔和的藏锋里"的说法。启功先生的书法改变了我对藏锋和露锋的认识，结论是启功先生书写的露锋与藏锋两者都是很正统的用笔法。

启功先生的用笔是自然起笔自然收笔，绝对没有极端造作的笔法，同时没有失掉品格。有时候很放纵的部分也超过当代人，是什么场合都有品格。当代人应该考虑这方面。

当代人倾注于极端的笔法，表现开始乱起来了，对当代人来说最需要的是启功先生那样以学习古典传统书法为书法实践的基础，要注意的就是"当代人快要忘掉的品格与大胆表现的共存不悖"。

中国的国学大师

——关于启功先生

[日本] 内田诚一

ISSN 0287-5853

国語国文論集

第 43 号

2013

安田女子大学日本文学会

此文载于《国语国文论集》第 43 号 2013 年 2 月

〈研究ノート〉

中国の国学大師・啓功先生について

内 田 誠 一

一、はじめに

啓功先生（一九一二〜二〇〇五）、字は元白（元伯）、満州族。先生は〈国学大師〉（大師とは才徳兼備の大学者の意）であった。著名な教育者であり、中国古典文献学者であり、とりわけ書法家・画家として名声を博し、文物鑑定の第一人者でもあった。北京師範大学教授、中国書法家協会名誉主席、中央文史研究館館長、中国人民政治協商会議常務委員、中国仏教協会・故宮博物院・国家博物館の各顧問、西泠印社社長などの要職を歴任された。

筆者は、一九九六年九月から一九九九年七月まで、北京師範大学大学院中国語言文学系の博士課程において、啓功先生を指導教授として中国古典文献学を研究した（図1）。そして、博士論文「王維及其山水田園詩研究（王維とその自然詩の研究）」（中文・二十万八千字）により文学博士の学位を得ることができた。先生門下の院生となって学位を授与された外国人は、筆者ただ一人である。

日本において、中国学の世界や書道界の一部でその名が知られてはいるものの、先生の生涯や業績については殆ど知られていないようである。一方、中国においては高名であるものの、書法家としての一面しか知らない人も多いようだ。

本稿では、日本で殆ど知られていない、先生の学問・芸術の出発点とも言える幼少年期の苦学の様子と、その成果が花開いた晩年の栄光とを中心に論じたい。筆者は既に、「師元山房夜談――今は亡き啓功先生の面影――」を『書法漢学研究』第5号・第6号（二〇〇九年七月・二〇一〇年一月、アートライフ社）の二回にわたって発表している。あわせてお読みいただければ幸いである。

図1　先生の書斎にて（背景は、清朝の高官で書法家の梁同書の筆になる紺紙金泥大寿字中堂）

二、先生の家系と幼少年時代、そして陳垣先生との出会い

先生は一九一二年七月二十六日に北京に誕生された。一九一二年と言えば、辛亥革命の翌年、中華民国元年である。日本の暦では明治四十五年七月二十六日。大正改元の四日前ということになる。先生は、中国はもとより日本でも時代が変わる節目の年に生誕されたわけである。

先生は清朝王族の一員であり、雍正帝の第五子・和親王弘昼を祖先とする。家系は、弘昼→永璧→綿循→奕亨→載崇→溥良と続くが、末流は振るわず、載崇が側室の子であることから襲爵できず、将軍の爵位を与えられただけであった。先生の曾祖父の溥良（一八五四～一九二三）の代には既に、父祖の余徳による官を授けられることもなかった。溥良は、乾隆帝を祖とする、かのラストエンペラー溥儀と同世代。よって、系字（同世代の者が諱の中で共有する特定の文字）である「溥」の字が付くわけである。なお溥倫、溥侗、溥儀のように、「溥」の字の共有に加えて諱の二字目にも人偏を共有することもなかった。

名門一族の中でも家によって貧富の差が生じるのは、どこの国も同じである。生活に窮乏した溥良は科挙を受験するために、なんと爵位を返上して受験資格を得るしかなかった。その結果、科挙に登第して翰林院に入り、官は礼部尚書に至った。祖父の毓隆（？～一九二三）も翰林出身で典礼院学士となった。頭脳明晰な家系と言えよう。

啓功先生というと、清朝の王族という華麗なイメージが絶えず付

きまとう。そのため、先生は富裕な環境に育ったと誤解している人が少なからずいる。特に日本ではそうなのだが、実際はその全く逆であった。先生が生まれた翌年、父恒同が逝去したため、祖父毓隆に育てられた。侯剛『中国文博名家画伝 啓功』（二〇〇三年、文物出版社）には、毓隆は「書法を善くした」とあり、その書画が挿図として掲げられている（図2）。特に優れた作品であるとは思えないが、愛新覚羅一族には書画家として名を成した人物が少なくないように、啓功先生の家にも、学問のみならず書画に親しむ気風が横溢していた証左となるものであろう。幼少時の環境が、先生のそれ以後の人生に大きく影響していることは間違いない。

時あたかも辛亥革命により清朝が滅び、二千年来の専制政治が終焉し、民主共和政治の基礎が作られた。曾祖父の溥良は政治から離れ、門生の陳雲誥（一八七七～一九六五）が用意した河北の易県に

図2 先生の祖父毓隆の作品（侯剛『中国文博名家画伝 啓功』より）

ある住宅に一家で転居した。先生が三、四歳の頃のことである。陳氏は易県随一の資産家。陳雲誥は清末の翰林院庶吉士で、民国以後は書法家として名を成した。

先生八歳の時に、曾祖父とともに北京に戻ったが、その二年後に曾祖父が逝去し、債務弁済のために家産が傾いた。不幸は続くもので、翌年には祖父も亡くなって、家は破産。家蔵の書画を売り払って葬儀費用に当てたという。啓功先生の鑑定眼が素晴らしいのは、家蔵の書画の名品を鑑賞して育ったからだと考える人もいるが、それは半分正しくて半分誤っている。十一歳の時には目ぼしい蔵品は概ね換金されていたと思われるからである。

貧困の中で啓功少年は刻苦勉励し、北京の滙文小学卒業後は、早く職を得るために、滙文中学の〈商科〉に入学した。中学の頃に賈義民先生に画を学んだ。賈先生は啓功少年を故宮で展示している書画を見に連れて行った。范寛の「渓山行旅図」や郭熙の「早春図」などの名品は目に焼き付くほど鑑賞したらしい。故宮の書画陳列室での鑑賞経験は、後の文物鑑定の基礎となったと考えられよう。後に、賈先生より呉鏡汀先生を紹介してもらい、さらに腕を挙げたのであった。或る時、目上の人が啓功少年に画を描くように命じ、表装してから掛けることにすると言われたので光栄に思ったが、「絵が出来上がったら落款を入れないように。君の先生に入れてもらいなさい」と言われ、発奮して習字に励んだという。以後、何十年間も書の研鑽に努めたので、とうとう大家となったのである。

よい先生に恵まれたが、啓功先生の一家は生活の窮乏に喘ぎ、権勢を誇る一族たちからは白眼視された。経済的、精神的な重圧から、先生はなんと中学を中退してしまう。

十八歳の時に戴綏之先生に中国古典文学を学んだ。標点のない木版の古書に句読を打つ宿題を出されたという。戴先生は宿題を見て文章を読んでいき、標点の間違ったところを指摘して解釈を加えていった。この方法で『古文字類纂』や『文選』などを読み、進んで『二十二子』や『資治通鑑』を読んだ。戴先生に就いて啓功少年は中国古典文学と歴史の基礎を固めたのであった。

貧窮の中に育った先生は、早くから世間の風波に当たり、人生の厳しさを悟ったようである。しかし、よい師に恵まれて才能を磨いていったのである。

一九三三年、二十一歳の青年となっていた啓功先生は、曾祖父の門生であった傅増湘先生の紹介で、輔仁大学の校長であった陳垣（一八八〇〜一九七一）先生と出会った。この出会いが啓功先生の人生を大きく変えることになる。陳垣先生は啓功先生を輔仁大学附属中学の教師に据えたのであった。しかし中学の校長が、中学中退の人間がどうして中学生を教えられるのか、と啓功先生を輔仁大学の美術系の担任助教に据えたが、また学歴不足で解任される。すると陳先生は今度は輔仁大学の一年生の普通国文を教えさせた。この課程は陳先生がみずから掌握している課程であったので、誰も啓功先生を解任できなかったのである。啓功先生にとって陳先生は、まさに「恩誼」の師であり、以後も教育と治学に関して、陳先生から多大の薫陶を得たのであった。

啓功先生は、幼少年期に貧困と逆境の中で辛酸を舐め、学歴不足で二度も解任された。詩聖・杜甫が、多くの苦難を経験して初めて、民衆に対する温かいまなざしを

持ち得たように、先生も人生の辛酸を経験したからこそ、高い地位に就いても極めて謙虚であり、誰に対しても誠実であったのであろう。

三、巨星墜つ

啓功先生は、二〇〇五年六月三十日二時二十五分、北京の北大病院で逝去された。享年九十三歳。「人民日報」には訃報記事が掲載され、その下には、先生の弟子である趙仁珪氏（北京師範大学文学院教授）の追憶の記事が掲載されている（図3）。

筆者内田は、友人の中国古典文学者・劉寧さんより先生の訃報を伝えられた。そこで、北京師範大学で博士号を獲った北京在住の友人・山田晃三君（『白毛女』在日本」の著者）に頼んで、北京師範大学内の英東学術会堂に設営された霊堂に花籃（はなかご）を供えてもらった。弔問期間に寄せられた花籃は千二百基を超えたという。

さらに劉寧さんから、大学に設置された治葬弁公室（葬儀事務局）が挽聯を募っていることを知らされ、急遽、十五言聯の挽聯を作って送った。挽聯とは、故人の友人や知人が哀悼の意を表した対句を書いた対聯のこと。本来は対聯を墨筆で書くのであるが、最近では挽聯の対句を作るだけで終わることも多い。筆者の弔電と挽聯は、二〇〇五年九月に北京師範大学出版社より刊行された『啓功先生悼挽録』に掲載された。筆者の拙い挽聯は次のようなものである。

樹人猶継援庵訓恩化徳風千秋難忘
揮翰弗逮玄宰能墨踪香気万代不朽
受業門生日本内田誠一敬挽

（人を樹るに猶ほ援庵の訓を継ぎ、恩化徳風 千秋忘れ難し
翰を揮ふに玄宰の能に逮らず、墨踪香気 万代朽ちず）

「援庵の訓」とは、先生の恩師・陳垣氏（号は援庵）の教導を指す。

「玄宰の能」とは、董其昌（字は玄宰）の書画の才能を指す。董其昌を持ち出したのは、嘗て先生の書斎で、先生愛蔵の董其昌の巻物を鑑賞したことを思い出したからである。その時の回想については、前述の拙文「師元山房夜談」を参照されたい。

前述した英東学術会堂に設置された霊堂には、胡錦涛・江沢民・呉邦国・温家宝など、党と国家の指導者から花圏（はなわ）や花籃が送られた。七月七日に八宝山で執り行われた告別式には賈慶

図3 「人民日報」の訃報記事

启功先生在京逝世

新华社北京 6 月 30 日电 著名教育家，国学大师，古典文献学家、书画家、文物鉴定家，中国共产党的亲密朋友，中国人民政治协商会议全国委员会第五届委员、第六、七、八、九、十届常务委员，九三学社第十、十一届中央委员会顾问，中央文史研究馆馆长，国家文物鉴定委员会主任委员，中国书法家协会名誉主席，北京师范大学教授启功先生，因病于 2005 年 6 月 30 日 2 时 25 分在北京逝世，享年 93 岁。

追忆大师的最后岁月

据新华社北京 6 月 30 日电（记者李江涛）6 月 30 日凌晨，一代国学大师启功先生逝世的噩耗传来，他生前工作长达数十年的北京师范大学陷入悲痛之中，他的弟子们满怀悲伤回忆起大师的最后岁月。

北师大文学院教授赵仁珪是启功先生的弟子，他告诉记者，今年春节前，启功先生因身体不适，很少进食而住进北大医院。春节前，家庭观念很强的启功坚持回家与家人团聚，两三天后，到了大年初一，因昏迷又被送进医院抢救，当时做 CT 检查发现脑部有血栓。后来经过治疗，病情有所缓解，回到了普通病房。一周后，病情加重又搬回了重症监护室。从那以后，启功先生就不能说话了，但还认识人。学生们去看他，临走时，他眼中会流露出恋恋不舍的神情。学生对他说，如果明白就握一下学生的手，他就会握紧一下。

启功病逝前的半个月开始做透析，鼻饲，后来又切开了气管，依靠呼吸机呼吸。"先生他遭了很多罪，但生命力仍很顽强。"赵教授眼含热泪说。28 日的夜里，先生的心跳突然降到每分钟 20 多次，呼吸也暂停了。医院尽全力开展 24 小时抢救，派最好的医生，用最好的病房，但终无力回天，启功先生没能再次创造生命奇迹。

20 世纪 80 年代初，启功先生在杭州抱着竹子拍照留念。启功先生称之为 "抱竹图"。 新华社发

— 48 —

林・李長春・李瑞環などの国家と党の指導者をはじめ、七千名を超える各界人士が参列した。先生が多くの人々から尊敬され敬愛されていたことの証である。

葬儀に出席できなかった筆者は、翌月の八月に北京に赴き、恩師章氏は先生の内侄（妻方のおい）である章景懐氏を訪ねた。章氏は先生の内侄（妻方のおい）である。夫人に先立たれ、子供に恵まれなかった先生は、生前、章氏一家と生活されていた。先生の書斎に通されると、机の上に遺影が飾られており、果物や清涼飲料水の雪碧（スプライト）が供えられていた（図4）。遺影に焼香した時、先生は本当に亡くなられたのだな、と初めて実感したのであった。

図4　先生の書斎に飾られた遺影

先生が五十代半ばから六十代半ばまでは、文化大革命によって中国国内が混乱に陥っていた。そのため、先生が要職に就き始めるのは一九八〇年代に入ってから、もっと正確に言えば、一九八一年、先生六十九歳の時に成立した中国書法家協会の副主席になって以降のことである。本稿の序において、歴任された要職を幾つか挙げたが、先生晩年の二十数

栄光に輝いた晩年の二十年、それが先生にとって本当に幸福であったのかと問われれば、筆者はすぐに頷くことができない。国家の指導者が外国を訪問する時に、相手国の首脳などの要人への贈り物として、啓功先生の作品がプレゼントされることが少なくなかったという。それに加えて各界各層の人々が伝手を手繰って、先生の書の作品を求めに来た。大量の注文に答えなければならなかったのである。かの董其昌は大量の注文に答えるために、代筆家を数名雇っていたと伝えられる。しかし、誰に対しても誠実な先生は、代筆家を雇うことなど考えられなかったであろう。先生は多方面から寄せられた書の注文を「書債」と言っておられた。

筆者は、啓功先生の門下であるということから、書の作品を書いたことのない人が、書の創作について全く無理解であることである。書を学んだ人はさらさらとたちどころに作品を仕上げることができる、と思い込んでいるようである。つまり「一枚書き」ができるのである。一、二枚書いて一丁上がりとなるならば、たとえ百人から依頼されても、大したことではない。筆者の経験からすれば、一つの作品を仕上げるのに、最低数十枚の練習が必要なのである。天下の能筆家である啓功先生なら、一枚書きができるだろうと言う人がいるかもしれない。できると言えばできる。しかし、一般人の眼では依頼された本人にしてすばらしいと満足する出来かもしれないが、

四、あとがきに代えて――先生晩年の栄光を思う――

年間は、真に栄光に満ちたものであったと言えよう。

― 49 ―

―383―

みれば、少しでも自分の意に適ったものを依頼者に渡そうと思って書き直すはずである。どの世界でもそうであろうが、優れた人ほど自分には厳しいものである。厳しいからこそ、優れた業績が残せるわけである。先生が友人の長寿を祝う対聯を書いておられるところを拝見したことがあるが、やはり下書きをされておられた。どんな大家であっても一枚書いて、ハイどうぞというわけにはいかないのである。

書の世界でよく使われる言葉に「眼高手低」と言う四字熟語がある。鑑賞眼は高いが実作能力は低い、と言う意味である。「眼低手高」という言葉は無いが、なぜ無いかと言えば、そんなことはありえないからであろう。鑑賞眼が低ければ自分の作品を見る眼も甘くなるわけで、そんな人が書の実力を向上させられるはずがない。つまり、能書であればあるほど、やはり「眼高手低」なのである。どんなに能書であっても、「いや私の作品はまだまだである」と思うに違いないのだ。

洋画家や彫刻家に気安く作品を頼む人はまずいないであろう。ところが、書を学んでいる人や書法家には、気安く作品を頼む人が多いのである。なぜか。それは、現代では古代に比べて文盲の人が極めて少なく、多くの人が文字を書くことができるからであろう。パソコンが発達した現在においてなお、我々は毎日の生活において、いとも簡単に文字を書いている。書の創作もその延長線上であると誤解している人々が多いから、気安く依頼するのではないか。しかし、些かなりとも誠実さと謙虚さを備えている人であれば、適当に書いたものなど世間に残したくはないのである。世間の大方の人は、なぜこのようなことを想像できないのであろうか。

図5　先生の作品

ここで、先生の代表作とも言うべき作品を掲げておきたい。先生の助手を務められた聶石樵・鄧魁英教授夫妻に贈られたもの。先生が心から信頼していた両教授のために、特に玉筆を揮われた逸品である（図5）。筆者が留学中の四年間に聶先生・鄧先生ご夫妻のお宅を訪問すると、いつもこの書幅が掛けられていた。客人はこの書幅の前で、お茶をいただき、両先生とお話しすることになる。啓功先生が亡くなられて何年かしてから、両先生のお宅に伺ったところ、この書幅の掛け軸の代わりに、張志和氏の篆書中堂が掛けられていた。「啓功先生の掛け軸は」とおたずねしたところ、「長くかけておくと掛け軸が痛むと言われてねぇ」両先生はそうおっしゃった。どんどん時が流れていることをしみじみと感じた。

晩年の啓功先生は多くの要職に就いておられた。そのため、多く
の会議や行事に出席しなければならなかった。日本や韓国、或いは
欧米諸国を訪問されることもあった。当時、外国を訪問できる中国
人は極めて少数であったから、役得であると羨ましく思う人がいた
かもしれない。しかし、齢八十を過ぎて公職で海外に出るのは、肉
体的にも精神的にも重圧であったのではないだろうか。

また筆者が留学中、質問のために先生の書斎に伺うと、決まって
多くの来客があった。来客の用事は様々であり、親しい人もそうで
ない人もいた。客人の来訪があると先生は立ち上がって出迎え、客
人が辞去する時も立ち上がって挨拶された。先生の誠実さには頭が
下がった。老体にはこたえたことであろうと、思い出すだけで胸が
痛む。

もし先生が多くの要職に就いておられなかったら、さぞかし自由
に、そして気楽に、書画の創作を楽しみ、読書や研究に打ち込まれ
て、学芸の世界に思う存分遊ばれたであろうに。そう思うのは筆者
一人ではあるまい。「公私」の「公」の方に重きが置かれていた先生
の晩年であった。五十年の長きにわたって、啓功先生の助手であら
れた聶石樵先生は、筆者に啓功先生をご紹介下さった恩師でもある
が、『啓功先生追思録』に追悼文を寄せられ、次のような一文で締め
くくられている。筆者も全く同感であるので、特に引用して、ひと
まず擱筆したい。

「啓功先生、この生涯ほんとうにお疲れさまでした、どうか安ら
かに！」

参考文献

『啓功書画集』(文物出版社・北京師範大学出版社、二〇〇一年)

『中国文博名家画伝 啓功』(文物出版社、二〇〇三年)

『啓功先生悼挽録 啓功先生追思録』(北京師範大学出版社、二〇〇
五年)

(うちだ せいいち 安田女子大学准教授)

中国的书法大师·启功先生

——内田诚一先生日文原文文稿内容摘要

石 伟

内田诚一先生，1960 年出生于日本神奈川县逗子市。号辋斋，别号奎庵、崇睿道人。文学博士。早稻田大学大学院中国文学硕士，早稻田大学美术史学博士，北京师范大学中文系中国古典文献学专业博士。现为日本安田女子大学文学部书道学科副教授、日本全国汉文教育学会评议员、日本中国学会会员、中国诗文研究会会员、中唐文学会会员、中国运城学院访问学者。

内田先生在文中介绍了自己于 1996 年 9 月至 1999 年 7 月，曾在北京师范大学中文系的博士生课程中，师从启功先生，完成了二十余万字的《王维与其自然诗的研究》论文，并获得了博士学位。

为了让日本国内的学者更加清楚地了解启功先生的生平以及学术成就，内田先生在文中详细介绍了启功先生的身世，讲到了启功先生在少年时期经历的苦难以及遇到一生中的贵人陈垣先生之后，人生轨迹发生根本改变等事迹。

内田先生以一个后学的态度，表达了自己对于启功先生这样一位著名的学者，无论身处高位还是治学教人，都保持着一颗平常心，谦卑为人，严以治学，教诲后学，淡泊名利，高尚人品的崇敬之情。

内田先生在文章结尾时表达了自己对启功先生生平的遗憾，他说道：如果没有那些诸多的公务公差牵累，启功先生能把精力投入自己的书画创作和学术研究中，自由自在地发挥，那将是多么理想的一件事啊！

师元山房夜谈之一

——启功先生音容宛在

［日本］内田诚一

此文载于《书法汉学研究》2009 年 7 月

師元山房夜談 ― 今は亡き啓功先生の面影 ―

内田 誠一

啓功氏（一九一二〜二〇〇五）、字は元白（元伯）。満州族にして正藍旗に属す。清朝雍正帝の子孫。当代一流の中国古典文献学者にして書画家、文物鑑定家であった。北京師範大学教授、中国書法家協会名誉主席、国家文物鑑定委員会主任委員、中国人民政治協商会議常務委員などを務めた。日本の書道界関係者とも交流が深かった。

夜ふけに燭台の炎をじっと見つめていると、昔のことがしきりに思い出されることがある。今宵も燕京で啓功先生に学んでいた頃を思い出し、先生の面影を追ってみたい。

入 門

啓功先生にはじめてお会いしたのは、一九九六年の冬のことである。中国は九月が始業であるが、先生がアメリカ・ドイツ・フランスを歴訪されていたので、ずっと先生のご帰国を待ち続けていた。十一月四日の夕方、同じく先生の門下となった張廷銀君と私は、鄧魁英先生に連れられてお宅を訪問した。張君は『魏晋玄言詩研究』で博士号をとり、現在、中国国家図書館に勤務している。初めのうち、張君と私は啓功先生の前で鯱ばっていたが、先生のおだやかな語り口を聞くうちに、だんだんとリラックスしていった。先生は清朝雍正帝の子孫であると以前よ

り伺っていたが、厳めしい出自のイメージとは程遠い、柔和なお人柄に魅了された。外国人の門下生は私が初めてであったこともあり、先生も特別な興味を示され、色々質問された。中国文学を研究し、書法や美術を好み、さらには仏教徒であるという多くの共通点があることを、先生は喜んでくださった。

こうして幸運にも啓功先生の門下生となれたわけだが、最初から先生に師事しようと思っていたのではなかった。入門の前年、私は文部省の推薦を得て、中国政府全額奨学金留学生として禹域に渡った。知人の女性で長征にも参加した「老幹部」が、北京師範大学の南門前に住んでいたので、単純に師範大学を希望したのである。何かをしなければならないという制約のない「高級進修生（日本の大学院研究生に相当）」という立場。好きなことをしていればよかった。留学して数ヶ月、制約の無さや自由さに却って不安がよぎり始めた。日本ですでに博士課程を終えていたのであったが、本場中国で正式な大学院生になるのも悪くないと思った。研修留学を学位留学に切り替えるべく、中国語言文学系の博士課程の入学試験を受けることにした。試験は中国文学史と中国通史の二科目。一科目あたり三時間にわたって論述式問題を解かねばならないと聞いた。これには慌てた。中国人学生に家庭教師に来てもらい、四月の試験まで二ヶ月あまり受験勉強した。試験では、問題用紙が一人一人厳封された封筒に入っていた。答案用紙には受験番号のみ記し、姓名は書

かない。厳粛な雰囲気を肌で感じた。時代も形式も内容も違うが、何か科挙の試験でも受けているような錯覚にとらわれたのだった。答案作成には、二科目ともそれぞれ三時間きっかりかかった。こんなに疲れた試験は初めてである。

付け焼刃ながら勉強の甲斐あって合格した私は、指導教授として申請していた聶石樵（じょうせきしょう）先生のお宅にご挨拶に伺った。すると、聶先生は思いもよらないことを提案された。「内田君は書道もするようだから啓功先生に習ったらいいね。啓先生は老齢だから、我々夫婦も君を指導しよう。三人による指導ということではどうかね」聶先生は啓功先生の助手を長く務められた方である。聶先生の奥様である鄧魁英先生も師範大学の教授で、中国古代文学の研究家。洵に光栄なお話であった。留学前、師範大学に行きますと或る先生に報告したら、「あそこには啓功さんがいるよな。だけどなかなか会えないだろうな」と言われたことを思い出した。聶先生の推薦がなければ啓功先生の弟子とはなれなかった。運命とはまったく不思議なものである。

先生の収蔵品

日本とは違い、中国では壁面にいくつも書画を掛ける。先生の書斎も、何本もの軸がいつも掛けられていた。先生の門下となって間もない頃、私の眼を引いたのは、梁同書八十九歳の筆になる大寿字であった。紺紙に金泥で大きく「寿」と書かれているお目出度い一幅。これは相当長い期間、掛けっぱなしにされていた。写真では、先生の頭の上に大きな「寿」字が乗っているように撮っている。先生は梁同書の書がお好きであった。寝室に掛けられていた陳奕禧の行書軸も見せていただいた。流麗で、かつ筆力の勁いものであった。董其昌の巻物も広げられた。一時期、董其昌の書を学ぶことに専心されたことがあるという。この巻物は、文革が終わった直後の混乱期に、わずか数十元で入手されたと伺った。新中国建国以後、政治的な原因によって董其昌は批判されていたので、こ

●先生の収蔵品 ── 梁同書の作品と啓功先生

ういう掘り出し物もあったのだろう。「董其昌は贋物が多いが、これはめずらしい楷書の作で、まちがいのないものだ」先生がご自身の蔵品の真贋に言及されるのは異例である。先生の董其昌の書に対する解釈は数回変わったことが『啓功論書絶句百首（栄寶斎出版社、一九九五年）』十四頁に見える。

余、董書に於て、識解凡そ数変す。初め之を見たるに、平凡にして奇無きを覚え、易視軽視の感有り。廿余歳にして唐碑を学ぶに、筆鋒出入の法を解せざるに苦しむ。趙（趙孟頫）を学び米（米芾）を学び、漸く筆の情・墨の趣を解す。董書を回顧するに、始めて其の甘苦（董書の道理）を知る。蓋し曽経て諸家の長に薫習せられて之を自然に出し、畸軽畸重の態（アンバランスな姿）を作らず。再び草書を習い、閣帖（淳化閣帖）を臨するに、益ます董の閣帖に於ける功力（技量）の深さの邢子愿・王覚斯の下に在らざるを知るなり。

淳化閣帖を学んだ技量の深さといった点で、董其昌は邢侗や王鐸より下ることはないと評されている。

ところで、先生から見せていただいた古い書軸は、帖学派のものばかりであった。『啓功論書絶句百首』七十三頁にある先生の詩の結句には「半生 筆を師とし 刀を師とせず」とあり、「両漢の簡牘の出土してより以来、始めて知る、漢人の書を作すは並に拓秃〔槌拓によって摩滅した〕の石刻の矯揉せる〔ためあらためる〕もののごとからざるを。而る以に鄧石如ら諸賢は、則ち未だ嘗て漢人の墨蹟を一睹せざるなり。」と書かれている。石刻の鑿〔のみ〕の痕を筆で再現しながら、見たこともない漢人の書を模倣することに、先生は違和感を感じておられたのであろう。とまれ、碑学派と距離を置かれたのは、清朝宗室の血のなせるわざとも思えるのであるが、どうであろうか。

碑学派の書も好きな私は、何紹基の扇面軸をお持ちしたことがあった。北京の或るオークションで落札したその扇面には、「己巳」と干支があり、同治八年、何紹基七十一歳の作。間違いなく何紹基の文字であるが、署名が無い。家内と相談して、文物鑑定の第一人者である先生のご意見を拝聴しようと伺ったのであった。お見せするとすぐに「これはいい、何紹基にまちがいない」と言ってくださったのであった。「どうして署名が無いのですか」「孫に与えたものだから署名しなかったのだろうね」確かに「為五孫各書一扇〔五孫の為におのおの一扇を書す〕」とある。一緒に持参した董作賓の甲骨文の書とともにOKが出て、ほっと安心して辞去しようとすると、「私も落札したものがあるんだ」と。奥から太い巻物を持ってこられた。その筆者は民国期の学者であったと思うが、よく覚えていない。最後まで鑑賞して、先生がその巻物を購入された理由がわかった。諸家の題跋の末尾に、先生の恩師である陳垣氏の跋があったのだ。先生はいとおしむようにその箇所を示された。

巻物を見ていると鄭喆女史〔ていてつ②〕が「お昼ごはんですよ」と声をかけた。もう十二時を回っている。「おいとまします」と席を起つと「もうひとつ

あるんだよ」「もうお昼ですから今度見せていただきます」「いやいや、まだだいじょうぶ」買ったものを我々に見せるのがうれしくてたまらないというふうであった。今度は対聯で梁同書の書。渇筆が印象的な作品だった。学者らしい深い含蓄のある書で、先生がお好きなのもよくわかる。我々夫婦は時間を気にしながら鑑賞した。

先生は、敦煌写経残巻〔仏説観仏三昧海経〕や明拓「張猛龍碑」〔冬温夏清〕未損本〕などの名品を所蔵されていた。無拓恬淡な先生の名誉のため書き添えておきたいが、先生は蒐集品の数を競うような方ではなかった。蒐集家や好事家にありがちな物欲とは全く無縁だったのである。自分の好みにあった確かなものをたまに入手されることがあった、というのが正確であろう。

先生ほどの名声と鑑識眼があれば、人知れずルートを開拓し、潤筆料の蓄積によって天下の名品を数多く購うことも出来たであろう。だが、そんなことをされる先生ではなかった。北京のそこかしこに先生が書かれた看板が掛けられている。潤筆料も安くないと噂で聞いた。しかし、先生の題箋を見ることが多い。また古典文学や美術関係の書籍の背表紙にも、先生の題簽を見ることが多い。潤筆料を個人の贅沢に使われることはなかったようである。大学図書館に当時高額だったコピー機を寄付された、という話をある人から耳にした。特筆すべきは、一九九〇年十二月に香港で「啓功書画チャリティー展」を開き、その売上金の百六十三万元（日本円にして二千数百万円）をすべて北京師範大学に寄付して「励耘奨学助学基金」〔れいうん〕を設立したことであろう。恩師陳垣の書斎名「励耘書屋」に因んで基金の名をつけたところにも、先生のお人柄がよくでている。なお、蛇足ながら、当時の中国における百数十万元の実質的価値は、日本における億の金に相当するものと考えてよいであろう。

先生の塗墨

一度だけ先生が揮毫されている場面を拝見したことがある。普段、先生をお尋ねする時は、お電話でご都合のよい日時を約束するのがきまりであった。その日はたまたま急用があり、アポ無しで伺ったのである。玄関をノックすると鄭喆女史が出てこられ、書斎に案内されると、先生は揮毫中であった。短鋒の筆管を双鉤に持ち、対聯を書かれていた。「ちょっと待ってて」と言われ、短い間ではあったが、先生の揮毫する近に拝見することができた。先生の親友で、中国民俗学の父と言われる鐘敬文氏、その長寿を祝うための聯であった。当時、鐘氏は百歳近かった。

晩年の先生が、書法を講じておられる時の写真がある。おそらく筆の持ち方を説明されているのだろう。黒っぽいジャンパーをお召しになられた先生は、眉間にやや皺を寄せ、唇を真一文字に結んで口角に力を入れておられる。そして、顔の前に筆を持ち上げて、その穂先をじっと見つめておられるのである。その写真では筆管の真ん中あたりを指で挟んでおられる。

ところが実際には筆の穂に近いところに

● 先生の書斎にて

筆管の下の方を持っておられた（その時の筆は狼毫の堤筆だったから持ち方が違ったのかもしれない）。そして、できあがった対聯の文字の数箇所に塗墨を加えられた。これは清書ではなく、試し書きであったから、そうされたのかもしれないが——。日本では一般に、一度書いた文字に墨を加えることやなぞることはいけないこととされる。中国人で塗墨を嫌わない人は少なくないが、中国書法家の最高峰に位置する先生も塗墨を嫌わないことには少々驚いた。中国書法家の最高峰に位置する先生もされるのだと、そのとき妙に感じ入ったことを覚えている。

古い書法作品が洗いに出されて墨が薄くなったとき、塗墨の痕跡がはっきりとわかる場合がある。もうすでに手放してしまったが、何紹基の隷書対聯がそうであった。日本では、塗墨のある書法作品を購入することを嫌がる蒐集家も少なくないが、筆者本人の塗墨の例もあるのである。勿論、後人の入墨の場合もあり、それは作品の価値を少なからず減ずる要素となりうるであろうが（ただ、その場合も中国人は日本人ほど気にしないようである）。

国宝・輞川図巻鑑賞

ここに啓功先生が歴史博物館の史樹青氏に宛てた書簡がある。『王維及其山水田園詩研究』と題した博士論文の中で、私が輞川図について言及することを知った先生は、「歴史博物館に収蔵されている宋人の輞川図巻を見ておきなさい。収蔵庫から出して君に見せてくれるように頼んであげるから」と言われた。この画巻は先生の旧蔵品で、解放後に博物館に寄贈されたものとのこと。そして史樹青氏への紹介状を書いて下さった。それがこの書簡である。ところが後になって、先生ご自身が私を連れて博物館に行って下さることになり、その紹介状は使われることなく私の秘笈に残された。

一九九九年三月二十四日朝、国家文物局の劉東瑞氏と斉運通氏が先生宅に来られ、斉氏の運転で我々は博物館へと向った。車が博物館の裏口に横付けされると、すでに立って待っていた五、六名の博物館の人たち

●国宝・輞川図巻鑑賞－歴史博物館閲覧室にて－　左・筆者

が、鄭重に出迎えてくれた。その歓迎ぶりから、先生がこの上もなく敬愛されていることが感ぜられた。出迎えの館員の中には、歴史学大家・白寿彝氏の令嬢もおられたと記憶している。なお、その日、史樹青氏は用事で博物館にはおられなかった。

奥まった閲覧室に請じ入れられて、ゆったりと談笑していると、輞川図巻（以下歴博本と略称）が運び込まれた。部屋の空気が一変した。先生の題簽に「宋人画輞川山荘図長巻　紙本墨筆無款　乙亥秋日　元白題簽」とあり、「啓」という印が捺してあった。白手袋をした館員によって少しずつ広げられていく。その瞬間、瞬間、快い緊張と期待が胸をよぎった。歴史博物館の呂長生氏が、「啓功先生の収蔵印ですよ」と「簡靖堂」という印影を指差された。

一般に、掛け軸はすでに広げられたものを鑑賞する。ところが巻物は、刻々と広げられていく時間の中で鑑賞するのが本来の鑑賞法である。書であれば作者の運筆の息づかいを追体験しながら巻物

が展開される。山水画であれば、見る者は画中の高士となって山を登り谷を下り、時に舟にのって詩を吟ずる、そんな気分も味わえるのだ。ところがこの歴博本、画中に人が現れないのである。金王朝に北方の国土を奪われた南宋時代。人影の無いこの輞川図には、国を失い故郷を離れたその時代の人々の悲しみが表れている、と呂長生氏は言う。世界にいくつも残る輞川図巻の中で、画中に人物が描かれないのは歴博本ぐらいではないだろうか。これは歴博本の大きな特徴と言ってよいだろう。この画巻、十メートル近い長巻で作者の款識は無い。先生は跋文の中で「此の巻　乃ち無名の璞、意有りて偽りを作す者の比に非ず（この巻物は作者のわからない宝玉のように純粋なものであって、名家の筆に偽託されたような作品とは比べものにならない）」と評されている。

さて、その日、前もって先生のお許しを得た私は、宋画と比較するため、架蔵の石刻本輞川図巻を持参した。古原宏伸氏が『文人画粋編　王維』（中央公論社、一九七五年）の中の解説「王維画とその伝称作品」において、「画も落款も双方問題なく、信頼できる作品」として六点を挙げた中で「最も古色のある、従って現存輞川図諸本中の基準作として、比較検討に耐える資料」とされている作品であるからである。これは多種存在する石刻本輞川図巻の中で、よく知られた作品で、「文人画粋編　王維」にも「摹郭忠恕輞川図」として一本が掲載されている。これは墨拓であるが架蔵の石刻本輞川図巻のすぐ下に広げられた。引首部分に、「藍田高隠」と篆書で題字した拙筆を同装してあったが、先生はそれを褒めて下さった。さて、両図を比較すると、石刻本にある序景が、歴博本には無い。また「鹿柴」以降の諸景の順序が両本では全く違っているといった点などが確認できた。

国家一級文物を間近に鑑賞することさえ贅沢であるのに、個人の蔵品をその下に広げて比較するという果報にあずかり、洵に有難いことであった。こうしてお昼までじっくり鑑賞することができた。先生は立たれたり座られたりしてご覧になっていた。先生の右隣が文物局の斉氏。

先生が椅子に座られるたびに、掛けそこねられては一大事と神経を尖ら
せ、椅子を先生の体に近づけていたのをよく覚えている。鑑賞の対象で
ある画巻も国宝であるが、それを鑑賞している啓功先生自身も国宝なの
であった。

ニセモノ横行

瑠璃廠の土産物を売る店に行くと、先生の書のニセモノが捲り（未表
装）で山のように売られている。ニセモノと言っても、似せる努力を
しているのかと疑わせるもので、ひどく低俗なシロモノ。値段もお土産価
格である。では高額な作品はホンモノかと言えばそうでもないのだ。啓
功先生の門下である郭英徳先生が講義中に話されたことだが、「何万元、
何十万元もする啓先生の書がオークションにでていますが、それでもニ
セモノがあるのです」「乱真（真を乱す）」という言い方が中国にあるが、私
そんな巧妙な贋作も確かに存在するのだ。或る競売商に勤める某氏、
が先生の門下生であることを知って、先生に揮毫を頼んでほしいと言っ

● 啓功書「臨楼蘭残箋」（二玄社「啓功書話」より）

てきたことがあった。勿論、老齢でご多忙な先生にそんな取次ぎはしな
かったが、需要が供給を大きく上回っていて、真筆が入手しにくかった
ことの証左となろう。
　古い書法作品や版本をお見せすると即座に鑑定される先生であった
が、「啓功」と款識のある作品の鑑定を頼まれると、良いとも悪いとも
言われなかった。「下手なのが私の作品です」とかわしておられた。鑑定客が帰った後、「なんで本当のことを言われ
ないのですか」とお尋ねした。「いろいろ揉め事がおこって厄介なこと
になるからね」と言われた。
　ニセモノに対して寛大な先生も、最晩年に起こった贋作事件では眉を
つりあげたと人から聞いた。北京の某競売商が二〇〇四年一月のオーク
ションに出品した合計二十五点の「啓功」款の作品。すべて贋作。その
うち、二十二点が合計四十七万元（日本円で約七百万）で落札されたの
だった。
　ただ、先生の真作であれば、この落札価格は低すぎる。鑑識眼のある
人は手を出さなかったからであろう。因みに先生の作品で最も高く落札
されたものは、先生逝去の数日後に杭州で行われた西泠印社のオーク
ションに出品された「高岩古寺図（一九四二年作）」で、六十六万元（日
本円で約一千万円）という。

【注】

（1）陳垣（一八八〇〜一九七一）、字は援庵、広東新会の人。著名な歴
史学者にして教育者。輔仁大学・北京師範大学の学長を歴任した。貧
困のうちに中学を中退した啓功先生は、二十一歳の時、傅増湘氏の紹
介で陳垣氏に入門するや、陳垣氏によって輔仁大学附属中学の国文教
師に採用された。先生にとって陳垣氏は恩誼ある師であった。
（2）鄭詰女史は、先生の亡き奥様の甥である章景懐氏の夫人。奥様に先
立たれ、お子様もおられない先生は、章氏一家と同居されていた。

44

师元山房夜谈之二

——启功先生音容宛在

［日本］内田诚一

此文载于《书法汉学研究》2010 年 1 月

師元山房夜談 2 ― 今は亡き啓功先生の面影 ―

内田 誠一

● 先生筆「敬仏」
（文物出版社刊『啓功書画集』）

光る舎利

先生の作品に「敬仏」の二大字がある。芍薬の下絵のある栄宝斎の紙に書かれている。そして

「燕市西山有此」二大字石刻。乃痴道人書示僧行枢者。謹摹於此。公元一九八九年歳次己巳夏日、啓功（燕市＝北京市）の西山に此の二大字石刻有り。乃ち痴道人の書して僧行枢に示せる者なり。謹みて此に摹す。公元（西暦紀元）一九八九年 歳は己巳に次る夏日、啓功）

とある。「粛慎」の冠冒印、「啓功之印」「元伯」の印が捺されている。「謹摹」とあるように洵に謹厳な雰囲気で書されており、仏教徒であった先生ならではの敬仏の念があふれた書である。芍薬の紙を用いられたのも、仏への供養のお気持ちからではなかったか。

なお、西山の石刻とは北法海寺にある順治帝（痴道人）の書を刻した石碑を指す。その書は法海寺の僧・慧枢行地に与えたものという。順治帝は仏教に傾倒し、死後は火葬された。先生は崇仏家の先祖である順治帝の書を摹したわけである。

先生は、私の祖父が真言密教の阿闍梨であったことに関心を示された。先生は三歳の時、雍和宮でパンチェン―ラマから灌頂を受け、「察格多爾札布」という名をもらい小喇嘛（おさない僧侶）になったそうである。

突然、呪（マントラ）を唱えてみなさいと言われたことがあった。

「オン アボキャ ベイロシャノウ マカボダラ マニ ハンドマ ジンバラ ハラバリタヤ ウン」

と光明真言を唱えたら、先生は喜んでおられた。

あるとき、先生をお訪ねしてお話していたところ、僧侶が数名来訪された。お坊さんの誰々が亡くなって火葬したところ、キラリと光る舎利があったというような話が話題になった。修行の進んだ人が火葬されると、光る舎利が出るか出ないかは、酒をのむことと関係があるとかないとか、先生は真剣に話されていた。

古来、高僧の舎利や仏舎利に関する神変譚は少なくない。舎利が信仰

56

の対象となっていたことからもそれは頷ける。先生は順治帝のように火葬された後、光る舎利を残せるかどうか、あのとき考えておられたのだろうか。

ユーモアたっぷりの先生

● 先生とカーネル
（北京師範大学出版社刊『啓功先生追思録』）

先生のユーモアセンスは抜群であった。先生と自動車に同乗したとき、道路が混んでいて渋滞に巻き込まれた。すると先生は「北京はいまではどこも屋外駐車場になったねえ」と言って同乗の人たちを笑わせた。病気にならられている時でも波のように押し寄せる来客。半端な数ではないから、たとえそれが見舞い客であっても迷惑な話である。そんな時、玄関に「パンダは冬眠しています。参観おことわり」と書いた張り紙を貼ったそうである。この張り紙は二日も経たないうちに誰かに持っていかれたそうだ。断簡零墨といえども先生の真蹟は貴重だからである。肖像写真をご覧になるとおわかりになるだろうが、先生はパンダに似ておられる。先生自身もそう思われて、ご自分のことをパンダと表現されたのである。人民日報の死亡記事には先生自身が「抱竹図」と称された写真が掲載されていた。先生が竹を抱きかかえてパンダの格好をされているのである。八十年代初頭に杭州で撮られた写真という。人民日報の編集子も、こ

の写真が最も先生らしい一枚だと判断したのであろう。先生の茶目っ気ぶりは日本に来られた時も発揮された。ケンタッキーフライドチキンの入り口にあるカーネル・サンダースの立像、これを面白がられたようで、立像の隣で杖を左手首にかけた先生が、カーネルそっくりのポーズをされている写真が残されている。

ぬいぐるみ愛好

先生の書斎には、ぬいぐるみがたくさん飾られたガラス戸棚がある。ガラスには「只許看、不准摸（見るだけでさわらないように）」と張り紙がしてあった。先生はぬいぐるみがお好きであった。その多くは人から贈られたものであろう。先生がぬいぐるみと一緒に撮った写真も多い。幼い頃から小動物がお好きだったらしい。小猫や小犬、兎などを飼われたことがあるそうだ。先生の秘書であった侯剛氏が書いた『中国文博名家画伝・啓功』（文物出版社、二〇〇三年）にこんな話が見える。

子供の頃、ニワトリの雛を飼っておられた先生は、雛をかごに入れて林に持って行き、鳥を飼っている人たちと競った。すると、その人たちは鳥かごを手にするや、次から次へと先生から離れて行ってしまった。初めは何のことやら解らず不思議だったが、あとになって理由がわかったそう

● 啓家の虎

だ。その人たちは、自分たちが育てているホオジロやヒバリといった高級な鳥が、ニワトリの鳴き声を学んで価値がなくなってしまうのを恐れたのだった。

一九九八年一月。家内と先生宅に伺ったら、虎のぬいぐるみを家内に下さった。体長三〇センチほどの小虎。寅年の正月早々、虎穴に入らずして虎子を得たのだった。見る方向によって従順に見えたり、獰猛に見えたりするのは、目つきの印象が変わるからであろう。この虎は空港税関を無事通過し、日本を住み家とすることとなった。「啓家の虎」ということで「啓ちゃん」と名づけ、大事にしている。ある時、家内が庭で語りかけながら日向ぼっこをさせていた。これを遠くから見た近所の人が、本物のペットと間違えたことがあった。

千客万来

先生の書斎は客人がとても多かった。私が伺った時も、何人もの客人が来ていたときがあった。そして更に次から次へと新しい客が来る。来訪のおもむきは千差万別であった。人を大切に扱う先生は、客が来るたびに立ち上がって握手され、辞去するたびに書斎のドアまで見送られた。ご老体にとってはたいへんな労働であったと思う。電話に出られるときも丁寧であった。「ニーシーナーウェイ？（どちら様ですか）」と必ず言われる。中国では普通、「シェイ？（だれですか）」と言うものであるが、決してそうは仰らなかった。

先生にとって《閉門読書》《閉門写字》の生活は不可能であった。かつて病気で長く休んでおられた時も客人が来たらしい。仕方なく一時居所を移動されるが、そのうちその場所も知れわたることとなり、またそこに人が押しかけてくる。そんな繰り返しであったそうだ。

或る時、外国帰りの客が腸内洗浄を先生にしつこく勧めていたのを思い出す。宋美齢も実践していて、効果絶大だと先生に広長舌をふるう客に、「みんないろいろな薬を私に勧めるが、ある薬はAという人には効果があるかもしれないけれど、Bという人には効果がない場合がある。腸内洗浄も同じだ。もうこの話はこれでおわりにしよう」そうキッパリ言われた。良かれと思ってみんな先生に勧めているわけだが、いちいち試していたらきりがない。客人が多いということは、こういう煩わしいことも多いわけである。

『壮悔堂文集』

昔、恩師の松浦友久先生と版本の話をしていた時に、日本で善本古籍を購入する人は、医者や弁護士などの富裕なコレクターが多い、ということを伺った。また、その人たちの多くはその版本を利用するわけではなく、刷りや版式の美しさを愛でるのだとも聞いた。そのお話を伺っって、複雑な気持ちになったことを覚えている。しかし、留学中、競売商の下見会に足を運ぶうちに、刷りを愛でるだけの美の魔力がわかるようになった。版本には人を虜にする力がある。

私が師範大学に留学していたころには、図書館内に中国書店があり、時に清朝の綾装本もウィンドーを飾ることがあった。一九九七年四月の或る日、侯方域の別集である『壮悔堂文集』が出ていた。順治十三年の賈開宗の序が付いている。書皮（表紙）には、北京師範大学の前身である国立北平師範大学校長でもあった徐炳昶の献呈署名があり、「問樵学長大人察存　炳昶持贈」と墨書されている。留学のよい記念となりそうな版本である。封面（とびら）には「壮悔堂文集」と隷書で印刷されており、左下に「商丘侯氏蔵版」とある。書誌学的に記述するならば、「九行、行十八字、四周単辺」。購入するのを迷っていたところ、たまたま物理学部の趙擎寰教授が通りかかり、「買われたらどうですか」と後押しされた。その時「建議（提案する）」という単語を使われたことを、なぜか鮮明に覚えている。後日、『北京師範大学題詞書画篆刻集』（一九九五年、北京師範大学出版社）を捲っていたところ、趙先生の書法作品が掲載されていた。師範大学創立九十周年の祝賀の四言詩を自ら作られ、墨

筆を揮われて古雅な隷書をものされている。古典文学や書法にも造詣の深い方であると知った。こんな文雅な理系の先生は、中国でもいま少なくなっていることだろう。残念なことに趙先生とは二度とお会いする機会がなかった。二〇〇六年に九十一歳で亡くなられたようだ。

『壮悔堂文集』を入手した私は、翌月に河南の鄭州・登封・汝州・商丘を旅した。アメリカのカンザス大学から鄭州大学に漢方研究で留学中の加藤宏明君が同行してくれた。商丘では侯方域故居を参観した。故居は楼堂式四合院で、当時の優雅な生活ぶりが窺えた。八関斎にも行った。内部はまだ建設途中で門が閉まっていた。厚かましくも塀に登って、中で掃除をしていた建設労働のおじさんに声をかけ、門を開けてもらった。そこには八棱石幢に刻された顔真卿の「宋州八関斎会報徳記」（一九九三年の重刻）があった。もとの碑（これも重刻）は文革時に破壊されたらしい。私たちが行ったのは、石幢を覆う八角亭が建てられる直前のことである。なお、『壮悔堂文集』の巻六には「新遷顔魯公碑記」「重修顔魯公碑亭記」が収められている。

さて後日、啓功先生に質問に伺った時に、くだんの『壮悔堂文集』を

●『壮悔堂文集』書皮

●八角亭が建てられる前の石幢

持参して見ていただいた。封面（とびら）の匡郭内の文字をご覧になるや、「清初より時代が少し下る」と鑑定された。徐炳昶にはご興味がないのか、「字は旭生」と言われた以外、何も仰られなかった。献呈先の「問樵」なる人物についてもご存じないとのこと。これで話は終わり。少し拍子抜けした。

あとになって理由がわかった。これが書画であったら、もっと話が長く続いたに違いない。先生は版本による文字の異同についてはご興味があられたが、ありふれた清代の版本にはご興味がなかったのだと思う。たとえもっと時代が上がるものであっても、版本自体を愛でることはされなかったであろう。先生はそこから学ぶことのできるものを手許に置かれた。単に愛でるだけに終わる文物はあまり置かれなかった。だから、鶏血や田黄などの印材趣味とも無縁であったわけである。海外に出られる時に、たまたま印の鈕（つまみ）がガラスでできた印章を携帯されたそうであるが、税関の職員からこれは水晶ではないかとしつこく疑われた、という逸話を語られたことがあった。先生ほどの書画家であれば、高価な水晶の印ぐらい使われるであろうと、その職員は想像したのであ

ろう。

先生の机上には実用的なものばかりが並べられていた。宋端渓だの田黄の印材だの乾隆年製の筆筒だの、贅沢な文房具を並べ立てた文人きどりの俗物の机とは全く対極にあったと言えるだろう。文人趣味といえば珍奇な文房四宝がよく俎上にのぼるが、いにしえの文人の皆、そんな文房趣味に惑溺していたわけでもなかろう。

或る人は明だと言い、或る人は清だというからね」さらにキツイ一言「拓本を蒐集する人は文字の欠けばかりを話題にするが、文章の内容の方はさっぱりだねぇ」

恬淡

先生から初めて頂戴したご著書、『啓功論書絶句百首』(一九九五年、栄宝斎出版社刊)。見返しの遊び紙に署名して下さり、「啓功私印」という小さな白文方印を捺された。そして白い粉を印影の上にまかれて、本を三四回前後に揺すって粉を遊ばせてから、その粉を捨てられた。私は目を丸くした。「それはなんですか」「天花粉だよ」洋紙に印泥で印を捺すと、紙が印泥の油を吸い取られたわけである。日本ではこんなシッカロールの使い方を聞いたことがない。シッカロールを使うと、べとつきはおさまるが印泥の色が変わる。が、そんなことは気にされなかったのだろう。先生は合理的で、ものにこだわらなかった。

合理的と言えば、先生は日常よく筆ペンを使用された。書法家がなぜ筆ペン?と驚かれるむきもあろうが、便利であるから使用されたということだろう。日本の書家で筆ペンを使われない方にお聞きしたい、「ボールペンは使われますか」と。「使う」と答える方がほとんどであるはずだ。また筆ペンも使われたが、そのボールペンを使うように、また筆ルペンは使われますか」と。

ペンも使われたわけである。

書画の作品にも「公元一九九七年」というように西暦年号を使用されることもあった。我々は「戊子十月」などと干支を使う方が「雅」であると考えられているが、先生にはそんなとらわれはなかったようだ。このよ

うなとらわれの無さは、書画の鑑賞にも現われている。ある時、日本の名品の複製を大事にされた。書斎にも飾られていた。先生は書画の名品のコロタイプ印刷の複製巻物を広げられた。小野道風の巻物。香港での購入された拓本についても、確たる論拠もないのに古さを競って時代を云々するようなコレクターに対して、先生は冷ややかであった。「一つの拓本を、されたという。「何元で買ったんだよ……」どうだ、安く買っただろうというお顔をされていたが、日本で買うよりもずっと高かったので、私は沈黙していた。

昔、善本古籍を敷き写しにしたものは、原本に下ること一等とされ、貴重視されていたことを思い出す。元代の迺賢の書と瓜二つであれば写真でも複製でもよかったわけである。原本と写真の写真を入手された時のことが、『啓功論書絶句百首』五十六ページに書かれている。いま訓読してみる。一日忽ち其の原巻の照片を得、喜び極まりて狂うがごとく、之を宝とすること音だに頭目脳髄のみならず。或るひと笑いて余に謂いて曰く、「此、照片なるのみ」と。之に応えて曰く、「子、試みに第二本を尋ね来れ」と。

普通の人が「なんだ写真か」と思う資料を、先生は真蹟に次ぐ貴重品と考えられ、そこから多くのものを吸収されたのであろう。

先生のご生活はきわめて質素であった。著名な書法家であるのに、使われる筆墨硯紙も贅沢なものではなかった。ガラスのコップを筆洗にしておられたのに驚いたことがある。一九八〇〜九〇年代には、湖北の衡水地区で生産される一本わずか七分の筆を愛用されていたという。一百分が一元(日本円で約十五円)、「分」とは中国の貨幣単位であり、「フェン」いかに質素な筆を使われていたかがわかる。能仁居という料理屋で食事をご一緒したが、先生は辛いものが苦手で

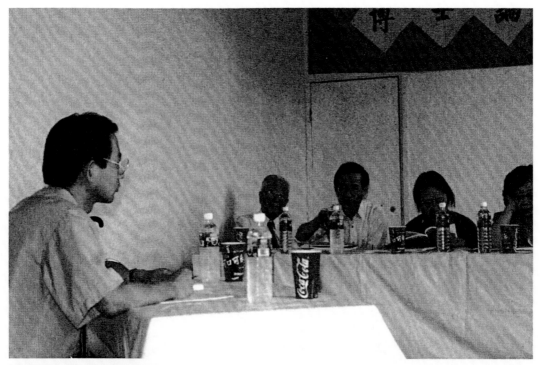

● 筆者の博士論文口頭試問風景

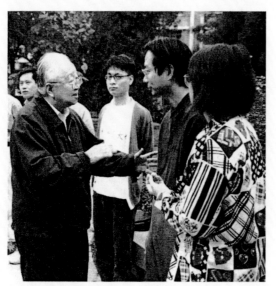

● 啓功先生大いに語る

あった。お若い時は知らないがお酒も飲まれない。きわめて小食。その
うえ贅沢は言われなかった。先生は美食とは無縁であった。

『啓功先生追思録』（北京師範大学出版社、二〇〇五年）で甥の章氏が
書いている。八十年代初頭、外国大使館が売りに出した小型車を買うこ
とを章氏が提案したところ、先生は「だめ」と言われたそうだ。「どん
なボロでも、どんな安いものでも車を買ったら、『啓功は車を持っている』
と人が言うだろうから」それでこの話は終わったそうである。「決して
特別ではない」ということを先生は自分に求めておられた、と章氏は言
う。世の名には、功成り名を遂げると、自分が何か特別な存在であるか
のように思い、またそのように振る舞う人がいる。先生は「国宝」と称
されるほどの人物であったが、全くそんなところはなかった。それどこ
ろか、つねに謙虚であり、どんな人に対しても丁寧であった。そのうえ
質素で禁欲的であった。それが、誰からも敬愛された理由ではないだろ
うか。

生老病死如儿戏

——启功先生

［日本］木山英雄

此文载于《文学》1998 年第 9 卷 第 4 号

漢詩の国の漢詩煉獄篇　四

生病老死の戯れ——啓功

木山英雄

啓功といえば、いまや大した名士であるらしい。弟子筋とおぼしい人物による紹介文（郭英徳「啓功先生の治学の道」は「一九七六年〔文革終了〕、わけても八十年代以後、啓功は思いがけず海内外で仰ぎ慕われる有名人となり、繁忙な世間的事務に巻き込まれることになった」として、停年などはいくら過ぎても関係ないらしい北京師範大学の教授職のほか、「中国文物工作委員会委員、国家文物鑑定委員会主任委員、国務院古籍整理小組成員、中国文史館副館長、故宮博物院、中国歴史博物館顧問、中国書法家協会首席、全国政治協商会議常務委員兼文化組組長、北京民族事務委員会副主任、九三学社中央委員・常務委員等々」を列挙する。政治まみれの詩談義では、盛大な肩書くらいに驚いていられないとはいえ、この人の場合、「思いがけず」だの「巻き込まれる」だのと言われる理由はいかにもありそうで、肩書とその詩風との対照にいたってはほとんど滑稽だ。しかし滑稽を

賞でるためなら、失敬な書き出しということになるまい。それに、名士と言ったのも、肩書よりはまず、肩書の多くと関係がある古典と書画の素養の聞こえ、とりわけ書法の人気を指しうが、一族中の上手に師事し、売れっ子画師斉白石の下にも出入りしたのは、将来の生活のたつきの期待と無関係ではなかったろう。しかし、有力な門生の紹介により、輔仁大学校長の高名な史家陳垣に弟子入りしたことから、付属中学の教員を振り出しに、やがて大学で国文を教えるに至った。その学歴に関し教員の資格を云々する陰口に陳校長が怒り、逆に大学へ抜擢したのだという（黄苗子『画壇師友録・啓功雑説』）。彼が父とも仰ぐ陳垣から受けた、伝統的な学問全般と処世の道にまで及ぶ薫陶は、「夫子は循循然として善く人を誘う」という『論語』の章句を題にとった回想に詳しい。建国後も、輔仁大学を吸収した北京師範大学に副教授として残り、五六年には教授の査定を通ったが、翌年「右派」のレッテルを貼られると同時に取り消され

徳「啓功先生の治学の道」は「一九七六年〔文革終

啓功の二字は漢名で、本姓は愛親覚羅、つまり満州王族の末裔であろう。一九一二年の生まれは、満族が征服者の地位から少数弱者に転落した、中華民国と誕生をともにしたことを意味する。科挙出身とはいえ蓄財とは縁のうすい学

屋街の売り物の範囲を越えて、企業ビル壁面の金文字などにも及び、本や雑誌の題字となれば、優に三桁を数えるだろう。こうした揮毫の繁盛ぶりは、故郭沫若を凌ぐほどで、実際に人々は郭の才気溢れる書風との対比を人品や政治的行蔵にまで重ねて評判しあっているふしがあり、人心の移りゆきはこんなところにも如実に反映しているようである。

官の家に生まれ、しかも幼くして父を失い、曾祖父や祖父の旧門生たちの援助にすがって中学だけは出た。子供の頃から画が好きだったとい

屋街の秀麗瀟洒な筆跡は、書店の看板や骨董人独特の

た。

この「右派」の意味合いはどういうものか。陳垣との縁からすれば、この碩学が日本軍の占領下でも、ドイツ系カソリックの輔仁大学にたてこもり、政治・道義的なメッセージを込めた考証史学の大作《明季滇黔仏教考》『通鑑胡注表微』等》を残したことは学界周知の美談であって、続く内戦の果てに率先して共産党の建国を受け入れた師の政治的選択と、弟子の「九三学社」や政治協商会議に係わる肩書とは、よく釣り合っているようである。「九三学社」というのは、文教・科学技術方面の知識人を主体とする「民主党派」で、同様の選択により共産党指導下の政協に加わった勢力の一つだったから。ところが、師が建国後の師範大学でも校長を勤め、その他の要職にも就いて、五九年には八十の高齢で名誉の入党まで果している《陳垣来往書信集》付録年譜》のに、その前年に「右派」とされた弟子のほうは、周辺で噂されるような私的排斥の結果でないとしたら、政治性や政治的表現のむしろ不足に祟られたのでもあろうか。とにかく、「右派」になっても「労働改造」に遣られることはなかったと見え、上記紹介文は、周囲から「一線を画」されたおかげで、学問に没頭するための清閑を得たようなものだった、と書いている。続く文革の中でも、「封建的カス」という資本主義以前のレッテルを貼られ、いわば処分保留のまま大波の周辺でもまれる格好だったとあるが、北京師範大学のもう一人の看板教授鍾敬文《民俗学》の縁者から聞いた、学内での語り種というのがなかなか尤もらしい。この二人が「反動的学術権威」のかどで、「闘争」にかけられたとき、鍾敬文は「多少の権威はあったかも知れぬが、反動はどうしても承服できない」と言い、啓功は「権威なんてこれっぽっちもありはしないが、反動は当たってるだろう」と言った、というのだが、魏晋時代の諸名士評判記『世説新語』めかした噂が今でも好まれる国である。

建国後この人が携わった学術事業は、『清史稿』『敦煌変文集』といった古文献の整理、校訂に加わり、満州貴族の生活を描く小説『紅楼夢』の注釈作業の中心になるなど、表立たぬところで蘊蓄を頼られる性格の仕事が多い。そして文革以後、ようやく纏めて公刊されだした個人的業績には、金石書画に関する統一的考察《古代字体論考》、漢字の書体史に関する統一的考察《詩文声律論考》、古典詩文の語法・修辞問題《漢語現象論》、詩による書法論《論書絶句一百首》──大野修作訳『啓功書話』のほか、詩集や書画集がある。通観して、「国文教師」の職分に執するかのように、インド・ヨーロッパ式の「グラマー」を当てはめようとしても「手段としては余り有り、規範としては不足」とせざるをえない。「漢語現象」をあくまで経験的に、平易な比喩を設けながら考究する一方で、詩・書・画の芸にそれぞれの学問にまで徹して遊ぶ態度が目ざましい。

詩集『啓功韻語』（一九八九、北京師範大学出版社）のことは、僕が「最後の魯迅党」とあだ名する北京の友人に教えられて、知った。数年前、北京で夏休みを過ごしながらたまたま聶紺弩の詩集に興じていた折り、これも聶の詩仲間の一人だと言って、敬愛する自分の先生のこの本を贈ってくれたのである。中には楊憲益や黄苗子との応酬も見えるが、良友の盛意に因みまず「聶君紺弩に次韻する一首、紺翁かつて四人幇に刑禁せらるること多年なりき」と題する七律について見ると、唱和（次韻）は原詩の韻字を順序ごと全部踏襲すること）らしい挨拶の中にも「後日自ら知る　後患を鉗せるなりと、先生初計より　すでにまず非なりき」（頸聯）つまり、聶の冤罪に関して、実はうるさい人間を予防検束式に抑え込んだのだったと後で気づくようで、その志は初手から事と違っていたわけだ、とあり、これは、原詩《散宜生詩・贈答草》「序詩」の頸聯「尊の酒清める有りまた濁れる有り、吾が謀、すべて是にしてまたすべて非なりき」に対する、なかなかに率直な応答といえる。それはしかし、聶紺弩の履歴とその詩を承けての話で、この種の問題に正面から触れた詩はあまりない。その稀少例に属する次の絶句は、同時にあまり触れぬ理由をも語っているかのようで

ある。書の歴史に名高い焦山の崖石に刻まれた『瘞鶴銘』を観たり、その近くの揚州で昔の繁華を型通りに偲んだりしたことを詠む連作中の一首。

南游雑詩五首
之五

非関胡馬践江干

大破天荒是自残

待写揚州十年記

游魂血汚筆頭乾

南方に旅して

胡馬の江干を践むに関わるにはあらずして
大破天荒にもこれ自ら残えるなり
揚州十年の記を写かんとすれば
游魂の血汚　筆頭に乾く

行分けせず、句読点を付して掲げる。原書の方式とはやや異なり、句点を韻字に合わせる）。

賀新郎　咏史
古史従頭看。幾千年、興亡成敗、眼花撩乱。多少王多少賊、早已全都完蛋。尽成了、灰塵一片。大本糊塗流水帳、電子機、難得従頭算。竟自有、若干巻。
書中人物千千万。細分来、寿終天命、少于一半。試問其余哪裏去、脖子被人切断。還使勁、斬斷争辯。簷下飛蚊生自滅、不曾知、何故団転。誰参透、這公案。

史を詠ず
古史ひもとけば／幾千年の／興亡成敗に／眼は繚乱とかすむ／あまたの王も賊も／すでにみなオジャン／そろって／ただの灰塵となる／大冊のでたらめな出納帳は／しめて何巻有るやら／電算機にも／数えきれぬ／書中の人物は千千万／くわしくは／天寿まっとうせるもの／半ばにもみたぬ／してその余はどこへ行った／首切られても／なお負けじと／口をきわめての争弁／簷下の蚊はただ生まれては滅び／何故ブンブン飛びまわるか／知りもせぬが／誰か参透する／この公案

序」によれば、十代に始めた詩作を文革前にいったん整理したものは焼いてしまったという。二十七首のうちの数首は詩題に「社課」云々とあり、かつては詩社での課題詠などにもいそしんだ跡をとどめる。ほかの旧跡懐古や題画の作もあわせ、この人の情趣の濃やかさと詞藻の洗練ぶりを伺わせるが、他方に早くも自身の禁酒や肥満・居眠り癖を詠む諧謔的な長詩があって、十年近くとんで五七年以降の作少々と、多くは文革以後の作とから成る巻二以下では、後者の風がほとんど全巻を覆わんばかりにつのる。右の「咏史」も、賀新郎のような百字前後の長い詞調に思い切り口語化した語りをはめ込む点で、そうした芸当の見本のようなもの。そのての作は、さまざまな自嘲や、病気、不眠など、ことさら私的な詩料を選んで、独特な遊戯性をほしいままにする。天真なまでの亡妻思慕の作にも、詩法上の特徴は及ぶ。あとは、論詩、論書、題画といった、文人芸術の自己認識や仲間付き合いに係わる作、さらに文具だの身の辺日用の物に与えた「銘」まで少なからず収めて、詩集ならぬ「韻語」と称するのである。それについて「自序」には、これら「口まかせ」「手まかせ」の言葉は詩というより「胡人」異民族の「胡説」（たわごと）に近いが、「ある条件の下で、ある種の需要を解決する」ためにはこのような意味での「不韻」（不風流）はかまわぬとしても、音楽的な意味での「韻」には無関心で

「江干」は江岸、「揚州十年記」は、満州の兵馬が揚子江岸まで攻め下り殺戮や略奪をほしいままにした事を記す、明清交代期の野史『揚州十日記』の十日を文革の十年にもじる。あの空前の自殺的運動を書こうと思っても、浮かばれぬ死者たちの血がこびりついて筆が動かない、と。

そして、因みにもう一首、詠史の作を見ても、歴史はつまるところそんな恐ろしい野心や執念同士の衝突の場でしかないと観念していて、そこに政治的な「諷諭」を寓するような希望的な執着は示さない（以下、紙幅の都合から、詞は

さて『啓功韻語』は、巻一の二十七首だけを一九四八年以前すなわち建国前の作とし、「自

いられぬ旨を表明している。但しその「韻」は、古来の韻書に定める窮屈なそれを、北京人のいう「合轍押韻」(北方民間音曲の十三韻類を「轍」という)にまで緩めてのこととするのは、好著『詩文声律論考』の作者らしい自覚的な工夫に基づくもので、この種の融通には一々注記がある。幾つかの点から、この詩集の目立った特色を見ていくことにする。

沁園春　自叙

検点平生、往日皆非、百事無聊。計幼時孤露、中年坎坷、如今漸老、幻想俱拋。不過閒吹乞食簫。誰似我、真有名無実、飯桶膿包。　偶然弄些蹊蹺。像博学多聞見解超。笑左翻右找、東拼西湊、繁繁瑣瑣、絮絮叨叨。這様文章、人人会作、憨愧篇篇稿費高。従此後、定擱攤歇業、再不胡抄。

自ら叙ぶ

平生を点検するに／往日みな非にして／百事あじけなし／おもえば幼時たよりなく／中年にうだつあがらず／いまや老けそめて／幻想すべて拋てり／半生の生涯／教師するも絵を売るも／乞食の笛吹くにおなじ／あさましや／有名無実とはこのこと／穀潰し　膿袋／／たまさか勿体をつけ／博学多聞見解高きに似るも／笑うべしあれこれ齧りちらし／おちこち掻きあつめて／こまごましくも／くだくだし／かかる文章は／誰にもできように／はずかしや稿料のみ高し／これより／きっと店をたたみ／二度と切り貼りはすまじ

自注に、末三句は一に「収拾起、一孤堆拉雑、敬待摧焼〔ゴミの一山、とりまとめ、つつしんで焼却を待たん〕」に作る、とあるのは、文革当時自他の手でしきりに行われた作品や蔵書の無情な処分を詠みこんだのがたぶん初案で、それを定稿には採らないわけである。とはいえ、末三句がどちらに落ちつこうと、まるで躍起になって自分を虚仮にするかの調子に変わりはない。そしてこんな一首を、たとえ「右派」認定以来のひそかなわさびの産物にもせよ、その学殖のエッセンスには違いない『啓功叢稿』の「前言」に「自賛」として掲げているのは、念の入った話である。同じく『韻語』に収める「自撰墓志銘」にも「中学生、副教授、博不精、専不透〔間口のみ広く、専門に徹せず〕……攤趲左、派曾右〔左へ走ろうにも足は萎え、かつて右派となる〕……」うんぬんとあり、碩学一門の教授に似つかわしいアカデミックな大成を妨げた、自己内外の条件を遺憾とする理由にじっさい事欠かぬ生涯だったかもしれないし、屈折した自尊心や明哲保身流の擬態といったものとも無関係とは言いきれない。けれども『韻語』に著しい自嘲の調子は、もうすこし普通でないところがある。啓功とは昵懇の仲らしい、長年教師や編輯をやってきた張中行という老人が、著名な文人や学者にまつわる回想を手始めに、失われた旧文人的な趣味・素養への一般的な郷愁に投ずるような本をこのところたくさん出しているが、その中に、この沁園春をとくに模範例に引く「骨身に徹した」自嘲の説というのがある『負暄続話・自嘲』。それは、なにがしかの自負を隠した謙遜や不平でなく、もっぱら自己諷刺的なユーモアであって、稀にみる「大智慧」の力で「自身を跳び出し」「深い自知から自嘲へと上昇する」のだそうである。同病同士とでもいった立場からの了解であり、笑話集『笑林広記』の「腐流」の部などにある、うだつのあがらぬ万年秀才の迂腐ぶりの揶揄を、そんな本でも編むしかない落第読書人の自己諷刺とみて引き合いに出すあたりも面白いが、なにやら語るに落ちる嫌いがないではない。もっとも、その本には啓功も序に代えて読後感を寄せ、「大智大悲」だの「哲人にして痴人」だのと持ち上げているのだから、世話はないが。それはさて、引き合いに出すなら、徹底して芸に淫し、そろって痛烈な自作墓誌銘も残している明末の徐渭や張岱の前例もあることだし、いっそ、それやこれやの伝統的な習いを、多くの知識分子が革命政権下の思想改造運動の中で繰り返し書きつづけた自己点検文書の紋切り型にもじる、というふうに考えてみたくなる。上昇でも下降でもよいけれど、とにかくそうした意味での時代の言

葉へ「跳び出す」ところがあるから、文人自嘲
の旧套にも普通でない風穴があくのではないか。

失眠　其二

「十年人海小滄桑」
万幻全従坐後忘
身似沐猴冠愈醜
心同枯蝶死前忙
蛇来筆下爬成字
兢兢豈為計流芳
自愧才庸無善悪
油入詩中打作腔（叶）

不眠

「十年人海　小滄桑」
万幻すべて坐後に忘る
身は沐猴（もっこう）に似て冠する
ほどに醜く
心は枯蝶と同じく死前
に忙し
蛇　筆下に来り　爬（は）っ
て字と成り
兢兢（きょうきょう）　あに流芳を計
るがためならんや
自ら愧ず　才庸（つたな）くして
善悪無きを
油　詩中に入り　打し
て腔を作す

これは、黄苗子がその頷聯を「偸んだ」と自
作に注していた一首。不眠は病気に次ぐ有力な
詩題で、眠れぬままに湧いてくる感懐が多く詠
まれる。第一句の引用は出所を知らぬが、世間
を海に見立てて「滄海、桑田に変ず」と昔から
言われてきたのに類するほどの激動が十年の間
にあったことを言う。十年は、ここでは例によ
り文革のそれとして引かれる。第二句の「坐後
忘」は、『荘子』に無心の境地を「坐忘」と称
するのを想起させながら、数々の体験を経て、
幻想などはことごとく捨てた心境を言う。頷聯、
「沐猴にして冠する」すなわち猿がものものし
く衣冠を整えたてて、言葉を極めて恥じ入り、
声や肩書に引当てて、文革終結後の思わぬ名
さらに、胡猴になった夢を見たがはたしてこの
己こそ蝶の夢でないかどうか、というこれも
『荘子』にある寓言の幻惑感とともに、枯死寸
前の心でなおせっせと揮毫をサービスしている
ような己れを嘲る。このサービスに関しては、
書籍の題字類は只でいくらでも引き受けるが企
業などからはどっさり謝礼を取るというような
評判がいろいろと聞こえるが、「何十万米ドル」
にも達する書画の収益で、先師の別字を冠する
「励耘奨学金」を設立したという、張中行の証
言もある《負暄三話・啓功》。揮毫のことをとく
に言うのは、心臓病で入院した時の詩に「写字
ゆくゆく身後の債と成らんも、床に臥していさ
さか死前に休まんと試む」とあるからである。
死後を休息とみなす通念をひとひねりした「死
前休」について、その詩の自注に「世を挙げて
ことごとく忙裏に過ぎ、何人か肯えて死前に休
まん」という「昔人の句」を引くが、これは、
韓愈が忙しい僧侶を「汝すでに出家してなお攪
擾たり、何人かさらに死前に休むことを得ん」
（帰工部の僧約を送るに和す）と揶揄したのの異
文だろうか。頷聯は、書と詩に関する、偸みた

字に対する注の「叶」は異った韻部の字で叶せ
ること、「叶韻」）。尾聯、上句は世間の善悪に
合わせてゆく才覚を欠く、と平たく読んでおく
としても、革命いらいの圧倒的な政治第一主義
は道徳主義の伝統の上にこそ猛威を揮った点か
らすれば、「無善悪」の意味は深長である。「流
芳」すなわち世に美名を伝える欲望とは無関係
という「兢兢」は、『詩経』いらいのさまざま
な訓のうち「精勤」がはまりやすいが、それも
ほかの「小心」「恐懼」「謹慎」等の訓と地続き
でのこと。そうまでして打ち込む対象は、やは
り「無善悪」のわざということになる。

賀新郎　癖嗜

癖嗜生来壊。却無関、蟲魚玩好、衣冠穿戴。
歴代法書金石刻、哪怕単篇砕塊。我看着全都
可愛。一片模糊残点画、読成文、拍案連称快。
自己覚、還不頼。
　西隆写本零頭在。更如
同、精金美玉、心房脳蓋。黄白麻箋分軟硬、
筆法有、方円流派。晋魏隋唐時代。烟墨聚沾
満手、掲還粘、躁性偏多耐。這件事、真奇怪。

嗜癖（しへき）

生まれつきの困った嗜癖／といっても／虫魚
の愛玩や／着道楽のことじゃない／歴代の法
書金石となると／残簡やかけらですら／見る
ほどにいとしく／かすれた点画の跡が／文に
読めようものなら／机叩いて快哉を連呼し／

くなるのも道理な滑稽化の冴えた対句（腔）の

ひとり/まんざらでないと思う//西域写本の/切れ端などは/ましてさながら/精金美玉/心臓頭蓋/薄黄色の麻紙に硬軟と/魏晋隋唐/各時代との別あり/筆法には/方と円との流/派がある/墨汁に手はまみれ/剝がしてはま/た貼り/短気なくせにこの根気/これじつに/奇怪な事

先の作にいう「無善悪」の根底にこうした「癖嗜」がある。学問としていえば、文字の書体と書法に関する考古的作業であって、作家になる直前の魯迅にもそんな作業に激しい鬱屈をまぎらせようとした時期があったが、啓功のは、何の代替でもない身から出た「癖嗜」、それも当の人を鑑定の大家たらしめただけのことはある、物の表情と手応えに満ちた熱中の時間。しかし、ここに『蘭亭論弁』（一九七三、文物出版社）という本がある。書法の聖典みたいな王羲之の「蘭亭序」は、真跡を唐の太宗にあの世まで持ってゆかれ、代わりに何種類もの模本が遺ったとされるが、王羲之時代の碑刻の書風との乖離や「序」の文言の難点から真跡自体を疑う意見が清代にすでにあり、それを郭沫若が偶像破壊的な全面否定にまで増幅した。これは郭説とそれをめぐる諸家の討論をまとめた本である。中に「蘭亭の迷信は打ち破るべきである」と題する啓功の一文もあって、清代の懐疑説を碑刻と文稿の文字の用途の違いを理由に斥けた、自

分の旧説を「郭沫若同志の啓発により」自己批判している。問題は、こんな政治とは何の関係もなさそうな討論が文革初期に組織され（一九六五、『文物』誌上）、しかも通常の出版が一切止まっていた文革末期に、「論弁」と題しながら実際は否定説を正統とする形で単行本になったことの意味だが、ヒントは、都合四篇ある郭文の一つに康生の否定説が引かれているところにありそうだ。康生は、その二年後に病死して文革の責任追及こそ免れたが、「中国のベリヤ」と恐れられた内務畑の凄腕で、その書画骨董好きも人の知るところである。そして啓功は、『文叢』でも『論書絶句百首』でも、旧説をあらためて確認する態度をとり、くだんの論文はどこにも収めていない。これは古証文によってその矛盾を突こうなどという話ではない。「右派」のレッテルを負った者が懸命に左派的言動を学んだ例も、一般にこんな程度のものではなかったろう。そうではなくて、玩物的な「癖嗜」といえども、それを学問という制度的な事業に自ら巻き込むかぎりにおいて、変に遠回しな権力ゲーム（ためしはいろいろとあるが外からはどうもよく呑み込めない）に動員されるのを免れえなかったのだろうということ。すなわち『文叢』の「前言」に、あんな「自叙」が付せられた遠い所以ではなかろうか。

「癖嗜」はしばしば持病に譬えられるが、本当の病気もこの人にあっては「癖嗜」めいてい

て、もっぱら病気を詠む作が集中じつに二十首を数える。病種はメニエル氏症候群、心臓、肺、気管支の障害、頸椎ヘルニヤ等々と多彩であり、これらを繰り返し詠む情熱も「奇怪」といえば奇怪だ。

心臓病発、住
進北大医院、
口占四首之三

衣鉢全空夜半時
凡夫一様命懸絲
心荒難覓安無著
眼小頻遮放已遅
窗外参差楼作怪
門辺淅瀝水吟詩
咬牙不喫催眠薬
為怕希夷処士嗤

心臓病発し、　心臓病発し、　北大医院
進北大医院、　に住進して、　口占める
口占四首之三

衣鉢全空夜半時　衣鉢すべて空し　夜半
の時
凡夫一様命懸絲　凡夫は一様　命　絲に
懸く
心荒難覓安無著　心荒て　覓むること
難く　安んぜんにもあ
て無く
眼小頻遮放已遅　眼小く　遮ること頻
りに　放たんにもすで
に遅し
窗外参差楼作怪　窗外　参差として　楼
は怪を作し
門辺淅瀝水吟詩　門辺　淅瀝として　水
は詩を吟ず
咬牙不喫催眠薬　牙を咬りて催眠薬を喫
せざるは
為怕希夷処士嗤　希夷処士の嗤わんこと
を怕るるがため

首聯、「衣鉢」つまり袈裟と鉄鉢は、禅宗の師弟伝授の法器のほかに僧侶の衣食や資材の頼えにもなるので、二句あわせていまわの際に頼むべきもののすべて失われる凡夫の心細さを夜半思い知る、と言うのであろう。頷聯は一見チンプンカンプンに似て、「心荒【慌てる】」「覚心【心を探す】」「安心【安堵する】」、「眼小【目先にとらわれる】」「遮眼【人目を欺き様子ぶる】」「放眼【視野をひろげる】」といった、禅家好みの問答用語を経済的に畳みつけて、いとも巧妙な対句に作る。頸聯、「参差」は高低不揃いのさま、「淅瀝」は水の滴る音で、目と耳の深夜の童話。尾聯、「希夷」は希夷先生こと陳摶、五代の末、汴梁の街で占卦をひさいでいた時、趙匡胤（宋の太祖）の皇帝になることを予言し、その即位の後に召されたが応じなかった、という道士。それをちょっと唐突な催眠薬の引き合いに出すのは、元の雑劇『陳摶高臥』の題目に因んでのこと。この一首、病気そのものを詠むというよりは不眠の詩に似るが、心臓と心気の不安、恐慌はもちろん病気のゆえだ。しかし『韻語』の病中吟により特徴的なのは、次のような例である。

沁園春（中東轍）（美尼爾氏綜合症）

夜夢初回、地転天旋、両眼難睜。忽翻腸攪肚、連嘔帯瀉、頭沈向下、脚軟飄空。耳裏蟬、漸如牛吼、最後懸錘撞大鐘。真要命、似這般滋味、不易形容。　明朝去找医生。服「本海啦明」「乗暈寧」。説脳中血管、老年硬化、発生阻礙、失去平衡。此證称為、美尼爾氏、不是尋常暑気蒸。稍可惜、現無薬特効、且待公薨。

（メニェル氏症候群）

夜夢（やむ）ふとさむれば／地転（まろ）び天旋（めぐ）り／両眼睜（ひら）き難し／忽ち腸（はらわた）翻（かへ）り肚（はらみ）攪（みだ）れ／嘔（げ）ともない瀉（げり）を帯び／頭は下へ沈み／脚は軟（ぐんな）く空に飄（ひるがへ）り／耳ぬちに蟬嘶（な）きて／やがて牛の吼ゆるがごとく／ついには懸錘（しゅもく）もて大鐘を撞（つ）く／イヤハヤ／かかる滋味は／形容し易からず／明朝医生（いしゃ）をたずね／「本海啦明」（ベンハイラミン）と「乗暈寧」を服するに／いわく　脳中の血管／老年硬化し／阻礙（そがい）を発して／平衡を失せり／此の證（しるし）は／尋常の暑気蒸（あたり）にはあらずと／やや惜しむらくは／現に薬の特効ある無ければ／しばらく公薨（こうじょう）を待たん

を思わせる。意味など考えるには及ばぬ戯れの上乗というか、あるいは、身体の苦悶を演じる滑稽な舞踊の一段とでも思えばよいか。いずれにせよ、しかし「辟嗜」よりさらに「無善悪」に近い、仏法にいう「生病老死」に詩料が収斂するに到ったのは、歴史的現実的な理由のあることであろう。ひとところまで敗戦直後の東京を思い出させた、北京のトロリーバスの超満員ぶりを詠む連作にも、これに通じる味わいがある。

「本海啦明」は舶来物の薬、「乗暈寧」は国産の乗り物酔いの薬。最後の「公薨」は見慣れぬ語だが、押韻の関係で「死」を「薨（こう）」として、単に正式の往生を言うのであろう。詞牌の後の（中東轍）は、「自序」に言っていた通りの緩い十三轍の韻部の名。この散々なていたらくは、あんがい『荘子』にしばしば闊達なる自在人として出てくる異形の者のアクロバチックな姿態

鷓鴣天八首　乗公共交通車

鉄打車箱肉作身。上班散会最艱辛。有窮弾力無窮擠、一寸空間一寸金。頭屡動、手頻伸。可憐無補費精神。当時我是孫行者、変個驢皮影戯人。

（自注）影戯人。

バスに乗る

鉄打（せい）の車箱（さく）に肉作（かん）の身／上班（しゅっきん）散会もっとも艱辛（なんぎ）なり／窮り有る弾力もて窮り無く擠（おし）えば／一寸の空間はまさに一寸の金／頭しばしば動かし／手しきりに伸ばせど／あわれ補け無く精神（かげえ）のみ費す／当時我はこれ孫行者／驢皮（ろび）の影戯人（びと）に変ぜり

（第四）

結び二句は、「皮影戯（ピーインシー）」という影絵芝居の獣皮や紙を切り抜いて作った人物の絵型みたいにペシャンコな状態を、孫悟空の変身の術に見立して出てくる異形の者のアクロバチックな姿態

てる。

苦難によっても壊れなかった場合の夫婦の絆は、「反革命」事件の主、胡風とその夫人梅志の例を筆頭に、じつにうるわしいものがあり、『韻語』のここかしこにも、文革の公式終結を待たずに先立った二歳年上の夫人に対する切ない追慕の言葉が見える。死別五周年、九周年の記念に、繰り返し遺品の鏡を詠みこんだ七律(「見鏡」「鏡塵」各一首)なども手なれた佳句を含むが、ここには、死別に前後して作った、言葉つきも情合いもひごろの睦みのままのような雑体の組詩を引くほうが、詩人の本意に叶いそうである。

痛心篇二十首

　今日你先死　　今日きみに先立たれるのは
　此事壊亦好　　悪い事とばかりもいえない
　免得我死時　　おかげでぼくが死ぬときに
　把你急壊了　　きみを慌てさせずにすむよ
　　　　　　　　　　　　　　　　（第五）

　君今撤手一身軽　きみは今さっぱりと身軽になり
　剰我拖泥帯水行　ぼくは泥水の中にとり残された
　不管霊魂有無有　霊魂の有る無しはどうあろうと
　此心終不負双星　この心よも双つ星にそむくまい
　　　　　　　　　　　　　　　　（第十二）

　「把你折騰瘦了　「わたしのせいでこんなに瘦せ」
　看你実在可憐　　見ているだけでもかあいそう
　快去好好休息　　早く帰ってよくお休みなさい
　又願在我身辺」　でもこのまま側にいてほしい」
　（病中屢作此言）（病中しばしば此の言をなす）
　　　　　　　　　　　　　　　　（第十八）

「双星」は七夕伝説の牽牛・織女。

その後、北京の友人から変形版の大本に装いを改めた『啓功韻語』の第二版(一九九六)と、同形の手写影印本『啓功絮語』(一九九四、ともに北京師範大学出版社)が送られてきた。この種の詩集に普通なら望むべくもない仕合わせは、やはり書画の人気のたまものか。『絮語』は『韻語』の続集に当たるが、「啓功年周八十」と自署する序には、俚語を詩詞に入れた『韻語』よりもさらに風格が俗化して、ほとんど「数来宝」(カスタネットなどで拍子をとりながら、即興的に歌詞をつける門付け芸)に類するに至ったのに、あえて『韻語』を継ぐと称するのはことさら物議に居直るみたいであるから、

単にくだくだしいだけのものという意味で『絮語』と題した、とある。『韻語』の「自序」で「胡人」の「胡説」と言っていたことに、政治的な人種意識が込められているとは見えないが、さりとてただっと誰かが後添いを世話してくれるだろうと言い張っていた生前の妻との「賭け」に、なるほどそんな話を持ってくる人はあったものの、再婚どころかもはや大小垂れ流しの瀕死の病床でついに「勝った」ことを悟るという内容の、たしかに数来宝風な長句を連ねた一つの滑稽歌で、「俗化」の冒険の落着する一つの形に相違ない。

『韻語』の「論詩絶句二十五首」の劈頭で「元明以下は全て倣に憑る」(第一)と旧詩の黄昏を強く意識した極言を弄し、末尾近くではさらに「子弟書」(清末頃まで北京に流行った俗曲。歌詞は七字句を主とし、満州八旗子弟の創始するところとされる)の歌詞を「清詩はまさに子弟書を首とすべし」(第二十)と推重し、その作者の一人だった愛親覚羅姓の春澎斎を「試問す才人誰か膽大き、吾が宗老なる澎斎翁を看よ」(第二十一)と讃えているような、独自の詩史観の上にその冒険はあるのであろう。こうした北京の古い遊芸にまで及ぶ啓功の蘊蓄は、幼少のころ祖父のところへ伺候にきていた落泊旗人の弾き語りなどを通じて馴染んだもので、それは、さきに言った「玩物癖などをも含め、三百年の支配のはてに中華の文化を北京趣味といわれる生活的享楽にまで咀嚼し尽くした、満州の「八旗子弟」「没落王孫」に特徴的な市井感覚とともにある。『韻語』の「自序」で「胡人」の「胡説」と言っていたことに、政治的な人種意識が

ところで「賭に贏てる歌」には、八十年代の作の「補録」という注があり、『絮語』の実際の内容は、オーソドックスな題画や記念、応酬の詩がずっと多くなっている。『韻語』自序にいう「ある種の需要の解決」や『絮語』自序にいうような「俗化」の実行篇としては、八十年代の『韻語』一冊でほぼ完結に達していたことを今にして感じさせられるが、八十年「古詩二十首、蓬莱の旅舎にて作る」の人生哲学風な述懐を三首だけ引いて、『韻語』の詩への脚注篇ということにする。

荀卿主性悪　　荀卿の性悪を主とするは
坦率豈無因　　坦率　あに因(いわれ)無からんや
　　　　　　　　　　　　　　　　　　(第八)

吾愛諸動物　　吾れもろもろの動物を愛し
尤愛大耳兎　　わけても大耳なる兎を愛す
馴弱仁所鍾　　訓弱(おとなしき)は仁のあつまるところ
怜悧智所賦　　怜悧(かしこき)は智のさずかるところ
善美両全時　　善美ふたつながら全きとき
能繁能無懼　　よく繁りよく懼るる無し
　　　　　　　　　　　　　　　　　　(第十)

宇宙一車輪　　宇宙は一車輪
社会一戯台　　社会は一戯台
乗車観戯劇　　車に乗りて戯劇を観る
時楽亦時哀　　時に楽しくまた時に哀し
車輪無停輟　　車輪　とどまること無く
所載不復回　　所載　またとは回らず
場中有酔鬼　　場中に酔鬼ありて
笑口時一開　　笑口　時に一たび開く
　　　　　　　　　　　　　　　　　　(第十三)

老子説大患　　老子は大患を説きて
患在吾有身　　患は吾に身有るに在りとなす
斯言哀且痛　　この言や哀しくも痛ましく
五千笑再論　　五千なんぞさらに論ぜんや
仏陀従止欲　　仏陀は欲を止むるに従い
孔孟枉教仁　　孔孟はむなしく仁を教う

「五千」うんぬんは、老子『道徳経』五千字の主旨は「大患」の説で十分だということ。「荀卿」は性悪説をとる荀子。

笑对生老病死,谐谑辛酸苦辣

——木山英雄日文原文文章内容摘要

石 伟

木山先生是日本著名的中国文学研究专家,同时也是鲁迅先生学说的研究专家,被称为"最后的鲁迅党"。木山先生1934年生于东京。毕业于东京大学,后任教于国立一桥大学至1997年,现为神奈川大学教授。主要著作有《北京苦住庵记——日中战争时代的周作人》、《读鲁迅〈野草〉》、《毛泽东时代的旧体诗》,译著有《山海经》、周作人《日本文化谈》、鲁迅《故事新编》等。

在这片回忆与启功先生交往的手札中,木山先生引用了大量的启功先生的诗作来阐述自己对启功先生的敬仰和思慕。文中首先列出启功先生的一众头衔,这些不似先生的书画和学识更能够得到人们的尊重,并引用启功先生对于韵律的独见以及对先生以"胡人""胡说"自嘲的谦卑治学精神的赞叹。

文中处处可见木山先生对启功先生一生笑对命运作弄,坦然自若,乐于助人,淡泊名利,认真治学,高尚人格之崇敬之情。

结尾木山先生引用启功先生所作古诗二十首中的三首来解析启功先生笑对生老病死,戏谑辛酸苦辣的人生态度。

老子说大患,患在吾有身。
斯言哀且痛,五千奚再论。
佛陀徒止欲,孔孟枉教仁。
荀卿主性恶,坦率岂无因。

(第八首)

吾爱诸动物,尤爱大耳兔
驯弱仁所钟,伶俐智所赋。
猫鼬突然来,性命付之去。
善美两全时,能御能无惧。

(第十首)

宇宙一车轮,社会一戏台。
乘车观戏剧,时乐亦时哀。
车轮无停辙,所载不复回。
场中有醉鬼,笑口时一开。

(第十三首)

「愛新覚羅」を捨てた書家

——舍弃爱新觉罗姓氏的书法家

［日本］阿银

中国書家で一番好きな字は、啓功先生の字です。

先生の流れるような書、こんな風に書けたら、とずっと憧れていました。中国の著名な建物の看板に先生の字がよく使われているので、目にした方も多いかもしれません。

書家の他にも画家、詩人、古典文学研究家（特に紅楼夢は有名）、古物鑑定、大学教授、中国書家協会名誉主席、仏教協会顧問、故宮博物館顧問、などなどたくさんの肩書きを持っていました。

元の姓は愛新覚羅、そう、清エンペラー一族の一人なんですが、その姓を捨てた人です。

先生の九代前は雍正帝です。八代前は乾隆帝の弟になります。（ということはあの小康熙帝は十代前かあ…）

北京にいた時にお話をしたことがあります。落花生が大好物で、お店で買った落花生を食べながら歩いている姿をよくお見かけしました。

その姿はペンギンがチョコチョコ歩いているようで、とても微笑ましかったです。私のつたない北京語を根気良く聞いてくださって、本当に優しい先生でした。国宝級のお方なのにまったく気取ったところがなく、まさに好々爺という言葉がピッタリ。

そんないつもにこにこな温厚なお爺様、啓功先生は、なぜ「愛新覚羅」と決別したのか？

文革でひどい目にあったので、捨てたという風にまわりから聞いていましたが、その当時はすでに「愛新覚羅」はブランド名としてむしろ利用価値があるくらいでした（実際そうしている方々も多

かった）ので、なんで戻さないんだろう？と思ってました。

あとで知ったのですが、この件について、先生の心の奥底には計り知れない闇があったようです。「政治的に利用されたくないから」、「愛新覚羅という姓は元々存在していないから（ヌルハっつぁんが勝手につけた？）」となど諸説あるようですが…。

ちなみに啓功先生が愛してやまなかった書画家は、明末清初に活躍した破山禅師、抗清の禅師です。清皇帝子孫の先生が、抗清禅師をリスペクトしているというのもおもしろいですね。そういえば、先生の書は、禅師の字の雰囲気に似ています…。

啓功先生は０５年に９３歳でお亡くなりになりました。最期まで、「愛新覚羅」を戻すことはありませんでした。

先生のお葬式 は盛大に行われたそうです。

お葬式で思い出したのが、「寿」という字です。なぜかといいますと、以前啓功先生のお弟子さん（中文系教授）が、うちの母のために字を書いてくださるというので、母の好きな字か言葉をという

ことだったので、「寿」という一文字をお願いしたら、なんか躊躇なさったんですよね。

「寿」はおめでたい字です、日本でも中国でも。但し、中国では白い紙に黒字で書くと葬式用になるんです…。それでためらったんです。

すべてのお葬式にではなく、９０歳以上で亡くなった場合「寿」という字を使います。長生きして亡くなる、これはおめでたいことなんです。

なので、「寿」という文字を９３歳で旅立たれた先生にお送りしたいと思います。

启功先生手书 "寿" 字

第二节　华人学者对启功先生的研究

启功先生的侧影

陈 真

此文载于《东方》第 268 号 2003 年 6 月

本文作者生前是中央电视台记者，语言学教授，曾两次担任启功先生访日的随行翻译

啓功先生の横顔

陳 真

はじめて啓功先生にお逢いしたのは、二十年前、一九八三年の春だった。

中国書道界の第一人者、書画鑑定の権威としてお名前はよく知っていたし、テレビや新聞で、まんまるいお顔にも馴染みはあった。それに瑠璃廠の栄宝斎や、天壇にあった青山居などで、先生の書をしょっちゅう目にしていた。書画の全く分らない私だが、ほのぼのとあたたかい先生の書が大好きだった。

北京師範大学構内の書斎を訪ねると、先生はちょうど大きな水墨画を画いている所だった。

「進来! 進来! 幇個忙!」(お入り! ちょっと手をかして)

これが初めて聞く先生の肉声だった。

畳二畳ぐらいの机の上に、ゆうに三畳はある大きな宣紙が載っていて、ふたりの青年が紙のふちを持って、机のまわりを先生の指図どおりに動く。

私も急いでその中に加わった。

「往東点児」(もうちょっと東の方へ)

北京に何十年も住んでいる私だが、初めて入った部屋の中では、いったいどっちが東なのか見当がつかない。青年たちの動きに合わせながら、息をひそめてそっと足を運んだ。

見事な梅の水墨画である。やっと画き終えたが、先生は休もうとしない。筆を替え、墨をたっぷり含ませると、絵の左上に詩を書き、大きく紙を動かすよう命じて、署名し、丁寧に印を捺す。

先生の書は一気呵成に書かれたように見えるが、実は筆の運びは極めて遅い。時間をかけてゆっくり書く。細いやさしい目が、その時だけは鋭く光り、一種、犯しがたい静寂があたりを包む。

あとで分ったことだが、たまに気に入らないと、先生は書き損じに墨をベッタリ塗って、ぐるぐるまるめて捨てる。書き損じでもいいから欲しいと思うまわりの人たちは、がっかりする。

例の梅の絵は、政府の指導者から頼まれて、外遊先のさる国の元首への贈り物として画いたものだそうだ。それにしても豪華で貴重なおみやげである。

 *

一度、私は先生のおともをして、三週

-416-

7

京都に案内された時のことである。祇
園見物とショッピングの予定を、先生は
疲れたからホテルで休みたいという理由
でことわり、警備係や通訳さん、北京か
ら随行して来た世話係の看護婦さんまで
「私にかまわず遊んでいらっしゃい」と追
い立てた。

前もって先生から電話をいただいてい
た私が自室で待っていると、やがて先生
が杖をついてヒョコヒョコやって来られ
た。

「さあ、鬼のいぬ間に古本屋へ行こう」
いたずらっ子のように細い目を輝かせな
がら私をせかす。

京都は四回めだったが、いつも代表団
の一員で、名所旧蹟とお寺しか見ていな
い。古本屋へ行こうと急に言われても見
当がつかない。道行く人にたずねながら、
先生とふたり古本屋をさがして歩いた。
河原通り、四条通り、行けども行けども
京工芸の店が並んでいて、それはそれで
楽しいが買う気はさらさらない。
諦めかけた時、「古美術・古書」という
古ぼけた看板が、ふっと目に入った。間

口二間、ガタピシいうガラス戸を開けて
入って見ると、結構、品は多く、古書が
天井までギッシリ詰っている。先生はご
気嫌だ。あれこれ見ているうちに、かな
り高い棚の上に『兎百態』という背文字
を見つけ、「あの本、取って貰えるかなあ」
と言う。

「お願いしまーす」
声を張りあげると、店の奥からおばあ
さんが出て来た。先生と同年輩と思われ
る。おばあさんは、椅子の上にのぼり、
曲った腰を無理に伸ばして、本を取り出
そうと力む。先生は思わず、

「小心！」（気をつけて！）
と中国語で声をかけながら、杖を捨て
両手で椅子を支える。先生ごと引っくり
かえっては大変なので、その先生をまた
私が懸命に支える──といった三段構え
でようやく本を取って貰った。

厚さは三センチほど。かなり持ち重り
のする大きな本だ。埃を払って、みると
少しもいたんでいないし、印刷も装丁も
良い。中国と日本の歴代の画家が画いた
ウサギの絵ばかり集めた美術書である。

間ほど日本を旅行したことがある。ある
美術館のお招きだったが、中国大使館か
ら書記官が通訳として同行するわ、警視
庁から私服の警備係が何人もつくわで、
ものものしい旅行になってしまった。東
京では帝国ホテル、奈良では奈良ホテル
と、手厚いもてなしであった。

だが、啓功先生は、なんとかして固苦
しいセレモニーや、気の張るパーティー
から逃げ出して、私をおともに、自由気
儘に行動しようと隙をねらっていた。

京都仁和寺の御所桜の下で（1990年）

ウサギが殊のほか好きな先生は、細い目を更に細くして喜んだ。

その日は、夜おそくまで、『兎百態』をじっくり眺めて楽しんだそうである。

東京滞在中は、さすがにホテルから抜け出す機会はなかったが、神田神保町の二玄社を訪問した帰り、警備や案内の人たちをまいて、雲がくれしたことがある。

こういう時の先生は、とても八十近い老人とは思えないほどすばしっこい。私の手を強く引いて、神保町の、とある古書店にサッととびこんだ。

おともの人たちが、表の通りを右往左往しているのを尻目に、先生はその書店で二時間ねばった。

先生の書斎で、夫と私（2002年）

私は、入口のそばの椅子に腰かけて、買ったばかりの文庫本に読みふけった。百五十ページほどの薄い本だったが、読み終っても、先生はまだ書画の本を手に取って眺めている。陶然とした表情である。先生にとって、今は何にも煩わされない至福のひとときなのだ。

「先生、もうそろそろ戻りましょう」

と言いかけた私は、ことばを呑みこんで椅子に戻った。先生の至福のひとときを五分でもいいから延ばしてあげたい気持でいっぱいだった。

＊

啓功先生は、もともと夫の患者である。夫の専門は骨ガンだが、必要とあれば骨の病気は何でも診る。右指の腱鞘炎と膝の痛みに悩んでいた先生は、大学病院に勤めている夫を信頼して、少々辛い治療でも、夫の言うことはおとなしく聞いてくれる。

そのこともあって、先生は時々わが家においでになる。電話がかかってくると私は師範大学の教授宿舎へ車でお迎えに行く。生活はきわめて質素で、五十年も

のというソファはスプリングがすっかり伸びて、お尻の形にへこんでいるし、かなりのグルメではあるが、粗末なものでも喜んで食べる。

書を依頼する客がひっきりなしに訪れる自宅から私の家に来ると、先生は、ゆったりと椅子に腰をおろし、

「ここは静かでいいね。ホッとする」

と言い、お気に入りのウサギやクマの縫いぐるみを撫でながら、昔の思い出話をされる。

先生は古びた上着の新調にも金を惜し

わが家でくつろぐ先生（1990年）

9

むが、困っている教え子や友人には、驚く程の金をポンと出すのが常だった。

香港のさる美術館の依頼で書いた数百点の書の報酬は莫大な金額にのぼったが、先生は全額を使って育英基金をつくった。しかもその基金に、自分の恩師の名を冠している。

これほど無欲な人を、私は知らない。名声、地位、金銭には鵜の毛ほどの執着もないのだ。

一九九一年の正月、私はNHKに派遣されることになった。出発直前になって、電話で先生に知らせると、

「いつ出発なの？」

「あさってです」

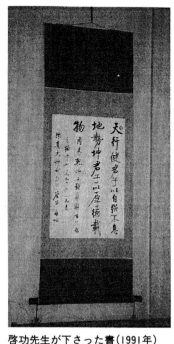

啓功先生が下さった書（1991年）

に渡すと、

「九時から会議だから……」

と言いかけたまま、くるりと背を向けて階段をおりていかれた。追いかけて見送ろうとする私に、後向きのまま、いつまでも片手をあげて振っていた。

天行健　君子以自強不息
地勢坤　君子以厚徳載物

易経から取った格言を、先生は私への励ましとして贈ってくれたのだ。

私は一度も先生に書をおねだりしたことがない。山ほどの依頼状をかかえて、手の痛みに耐えながら筆を取りつづける先生が痛々しくて、とてもそんなことを口に出せなかった。だから、これは先生

「フム……」

口数の多い先生にしては珍しく言葉少なに電話が切れた。その翌る朝、思いがけなく先生が訪ねて来られた。

「これ、わたしの代りだと思って持って行きなさい」

四角にたたんだ宣紙を私を笑わせる。

「それ、フィルム入っているの？」

「もちろん。でも、なぜ？」

「いや、うちの大学にカメラを持って撮りまくる人がいるんだが、写真をくれためしがない。たぶん、その人のカメラにはフィルムが入っていないんだ。それで"没膠巻児"（フィルムなし）というあだ名を進呈したのさ」

講演に招かれると、開口一番、

「私は満族の出身ですが、満族はもともと塞外の少数民族で、昔は胡人とよばれい ました。ですから、これから私のお話しすることは"一派胡言"（すべてでたらめ）です」

こういった調子で駄ジャレがポンポンとび出す。

ふとっていて、丸い温顔に笑みを絶や

からいただいた唯一の書であり、先生と撮った沢山の写真と共にわが家の家宝となっている。

＊

先生はよく冗談を言って、まわりの人を笑わせる。

カメラをかまえると、

したことがない。誰もが、のんきで明るい好々爺という印象を持つ。

幼くして父親を亡くした先生は、母親の女手ひとつで育てられた。愛新覚羅家とはいえ、家は貧しく、先生は病弱で、母上のご苦労は並みなみならぬものだった。二十一歳で、ふたつ歳上の章佳氏と結婚。貧しさと病い、その上先生は右派分子のレッテルを貼られ、不遇であったが、夫妻は四十年間睦じく暮した。

我飯美且精、你衣縫又補。
我剰銭買書、你甘心吃苦（注二）。
その愛妻を、一九七五年に喪う。夫人六十六歳、先生六十四歳。
　　　　夫人
只有肉心一顆、毎日尖刀砕割（注三）。
　　　　……
夢裏分明笑語長、醒来号痛臥空床（注四）。
　　　　……

再婚のすすめに先生は一切耳を藉そう（か）としなかった。

――「わたしの心の中で妻の占めている位置にとってかわられる者はいない（注五）」――

ご夫婦にお子さんはいない。三十年来、先生は天涯孤独の身である。

――「人生でもっとも辛かったあの日々の中で、わたしは毅力と明るさですべてに立ち向かううすべを、次第に学んだ（注六）」――

一九七〇年代の先生を私は知らない。私の知っている先生は、底抜けに明るく、駄ジャレの名人で、お話を聞いている私は笑いすぎておなかが痛くなる。

ただ、わが家でくつろいで窓の外を見ている先生の横顔に、私はハッとすることがある。淋しさなどということばでは、とうてい表現できない底知れぬ孤独。孤独という名の虫が、先生の魂の奥に住みついていて、絶えず心臓を食いちぎっているのではないだろうか。

先生の流麗な書が、すがすがしさ、爽やかさの奥に秘めた鮮烈な力で、見る人の心を深くゆさぶるのは、そのためではないだろうか。

【注】
（一）一九九〇年当時
（二・三・四）『啓功韻語』
　（北京師範大学出版社、一九八九年）
（五・六）「日子就要高高興興地過」
　『家庭』二〇〇二年第二期

（中国国際放送局）

真正的大家自当是世之楷模

——启功先生二三事

李大遂　朱小健

ISSN 1344-4301

中国近現代文化研究

第 8 号

中国近現代文化研究会

此文载于《中国近现代文化研究》第 8 号 2005 年 12 月

真の大家は自ずから世の模範となる

【 対 談 】── 啓 功 先 生 の こ と ──

北京師範大学文学院教授
中国訓詁学研究会常務副会長　　　　朱　小　健

北京大学対外漢語教育学院教授　　　李　大　遂

啓功先生が逝去されてから、その教え子たちが集まると話題は必ず先生のことにおよんだ。これは、朱小健、李大遂両人によって二〇〇五年十二月十六日に行われた啓功先生に関する対談の記録である。

李大遂　啓功先生は、文物鑑定の専門家、書画作家、詩人として内外で高い評価をお受けになり、中国古代文学、漢語文字学、中国史学の各方面において学者としてずば抜けた業績をあげられました。七十年余り教育に従事されましたが、「桃李天下に満つ(一)」とはまさに先生の事を讃えましたが、啓先生も、かつて顔淵のこの句を標題に用いて、ご自身の恩師である陳垣先生を記念した文章をお書きになりました。実際、啓先生(二)ご自身も教育と人材の育成に秀でた大家でしたね。

朱小健　そうですね。あれはたしか一九九六年の十二月でしたか。北京師範大学中文系が実習用の食堂で新年の交歓会を開いた時、啓先生は交歓会へということで祝ためにあるような言葉で、今その教え子たちは至る所で活躍しています。かつて顔淵は、「夫子循循然善誘人。①（夫子循循として善く人を誘う。）」と師である孔子を

賀カードを一枚お書きになりました。「所学足為後輩之師、所行応為世人之範！学習校訓、理解如此。（学ぶ所、後輩の師為るに足らば、行う所応に世人の範為るべし。学習校訓、理解如此。（学ぶ所、後輩の師為るに足らば、行う所応に世人の範為るべし。）」という内容でしたが、北京師範大学の校訓――「学為人師、行為世範。（学びて人の師たれ。行いて世の範たれ。）」――は、啓先生が撰文されてお書きになったものです。あれは、北京師範大学が人材を育成するための指導的思想で、これまで北京師範大学の多くの学生たちの奮闘目標となってきました。学問と行動との両方を共に重んじてこそ師範は初めて尊敬されるものです。啓先生ご自身こそが、このお手本になっておられたと思いますよ。

李大遂 私自身は教師になって三十年程になりますが、教壇に立つ年月が長くなればなるほど、自分と啓先生のような一世代上の大家との距離が益々開いていくように感じています。子貢は師である孔子について語るとき、「夫子之文章、可得而聞也。夫子之言性与天道、不可得而聞也。（夫子の文章は得て聞くべし、夫子の性と天道とを言うは、得て聞くべからざるなり。）」と言いました。私は啓先生に対しても同じことが申し上げられるのではないかと思っています。あなたは長年にわたって北

京師範大学中文系でお勤めです。幸いにも、いつもお近くにいて、啓先生の師範たる道を深く理解したのではないですか？

朱小健 世間でよく使われる言い方で表現するなら、「真の名士は自ずから風流になり、真の大家は自ずから世の模範となる。」ということでしょうか。ある時、中文系の先生が啓先生のお宅を訪ねて書法を習いたいと願い出られました。そして啓先生に、「私は毎日一時間毛筆の練習を続けられます。」とおっしゃったのです。すると啓先生は、「私は、毎日一、二時間字を書かないでいるとすぐに気分が悪くなってしまうのですよ。」とお答えになられました。私はこれこそが大家の境地だと思うのです。自分が刻苦研鑽することを意図的に他人と約束してみせるわけではなく、心の奥底から努力研鑽したいという衝動と欲求が自然に現れ出てくるのです。これが大家の風格の最も重要な根底である――「真」ということです。本当の興味から出発して、真摯な精神でそれに従事し、真心で人に接すること。真理ある研究結果を求め、真情からの感動を講じ、本物の治学の方法を教えること。真の大家はもしかしたらこうでなくてはならないのかも知れません。

李大遂 「真」ということが大家となれるかどうかのキーになる、ということですね。

朱小健 少なくとも我々は啓先生のお姿にこうした「真」を見続けてきたのです。例えば、よく人々が啓先生のユーモアだとして挙げたがる、「私はどこが賢いのですか?」といったようなご発言は、私から見れば、ユーモアと言うより、すべて啓先生の真情が自然に現れ出たものだと思うのです。

李大遂 『漢語現象論叢』(四)に関する討論のことを言っているのですね。

朱小健 そうです。一九九五年十一月、何日だったかは忘れましたが、確か週末だったと思います。中文系で「啓功先生『漢語現象論叢』学術研討会」(五)を開催しました。参加者は皆こぞって啓先生の新著『漢語現象論叢』を高く評価しました。啓先生はずっと静かにそれらの発言を聞いておられましたが、しばらくしてからお立ちになって真面目におっしゃったのです。

私の妻の甥の子供が小さい頃、一人の同級生がいつも一緒にわが家に遊びに来ていました。ある時、二人があまり大騒ぎするので、私はこう言いました。「外で遊びなさい。賢いねえ、ん?」こんな風にして何日か

したある日、彼ら二人がやはり外へ出ていって家の傍で遊んでいる時、その同級生の子がとても不思議そうに、「あのおじいちゃん、いつも僕らのどこが賢いって言うけど、いったい僕らのどこが賢いの?」と尋ねているのを耳にしたのですよ。

啓先生はこの話をされて、ご自身を謙遜されながら皆に対する感謝の意を表されたのです。会場はすぐさま明るい笑いで満ち溢れ、熱烈な拍手が響きわたりました。後日、多くの人が啓先生のこのお話をユーモアとして文章に書き起こし、口を極めて褒め称えました。そして、「私はどこが賢いのですか?」という言葉は一時学術界、文化界の流行語にまでなったほどです。しかし、私は、啓先生はユーモアをおっしゃったわけではなく、本当に心の中から溢れ出る自然な真情を述べられたに違いないと常々思っています。啓先生は、むやみやたらにご自分を卑下されたり、極端に過小評価されるような方では決してありません。しかし、適切ではあってもありきたりな多くの称賛より、あの方は、実際に有益で、互いに切磋琢磨し合えるような発言のほうがお聞きになりたかったのです。おそらく誰も彼もが皆一様にそれを理解できなかったのですね。啓先生のように学術的

造詣が非常に深く、学術的素養が極めて高い大家は、時に、ご自分の才能を認める知己であっても尋ねがたいような寂寞感に包まれるのに違いないと私は思います。当然のことですが、こんなに生き生きとしたお話でご自分を表現することは、確かに大家だけにしかできないことなのですからね。

李大遂　当時、私はタイの泰国華僑崇聖大学中文系で教壇に立っていましたので会に参加することができませんでした。しかし、啓先生は、あの頃私たちの講義で、いつもこんなに情に溢れて生き生きとした味わいあるお話をされて我々を惹きつけ、夢中にさせておられたでしょうか？学生本人が最も必要性を感じているところからズバリとご指導の手を加えられ、学生各自の問題を解決していかれました。これはやはり真情がなければできないことですよ。

朱小健　それは当然です。啓先生は私たちに講義される古代文化の知識を、おふざけになって「猪跑学（豚が走る学問）」と呼んでおられました。北京の民間の諺に、「没吃過猪肉、还没見過猪跑吗？」（豚肉を食べたことがなく、その上豚が走るのも見たことがないのか？）（六）と いうのがありますが、これは知識不足や、誤ったことを

言う人を批判する常用語です。今になって思い当たるのですが、あの頃啓先生は、ご自身が講義される以外にも、先生の旧い友人たちを私たちの講義の講師として招いておられました。それらの先生方は皆さん各方面の先端をいく専門家の方々ばかりだったですね。また、ある時、啓先生が古書の句読評点をなさっていた時のことでした。『礼記』・『大学』の中の例をお挙げになられて、『大学』の冒頭に、「大学之道、在明明徳、在親民、在止於至善。知止而后有定、定而后能静、静而后能安、安而后能慮、慮而后能得。物有本末、事有終始、知所先后、則近道矣。（大学の道は、明徳を明らかにするに在り、民を親にするに在り、止善に止まるに在り。止まるを知りて后に定まる有り、定まりて后に能く静かなり、静かにして后に能く安く、安くして后に能く慮ばかりて后に能く得。物に本末有り、事に終始有り、先后する所を知れば、即ち道に近し。）とありますが、昔、ある私塾の先生が『大学』を教えた時、この章句の中の「知止而后有定、定而后能静、静而后能安、安而后能慮、慮而后能得。」の部分を「知止而后有定定、而后能静静、而后能安安、而后能慮慮、而后能得・・・。」と、ここまで読んでこれ以上続けて

読み進めることができなくなってしまいました。それは、この先生が断句を間違えたからで、意味が通じなくなったからでした。しかし、この先生、学生たちにこう申されたのです。「テキストには、得、という字が一字欠けています。印刷ミスなので、皆さん一文字、得、と付け足してください。」その結果、彼が教えた学生たちの『大学』はこの一句が皆全部「而后能得得」となってしまいました。同じ頃、別の私塾のある先生も『大学』を教えていました。その先生は、この一句を「知止而后有、定定而后能、静静而后能、安安而后能、慮慮而后能。」と読み、そして学生に、「このテキストには、得、という字が一字多く印刷されています。」と申され、学生たちにはさみを持たせてあとの「得」という字を一文字切り取らせてしまいました。しばらくして、一人目の先生が二人目の先生のところを訪ねた時、塾の中でたくさんの切り取られた「得」という字を発見して、そこで申されたそうです。「なるほど。道理で私の塾で使ったテキストには、得、という字が一文字欠けていたはずです。全部あなたの塾にあったのですね！」とお話になられました。

私の印象に残っている中で、古

書の句読評点の重要性と文意理解の影響についてこれほど詳細に明確に真に迫った人物は他にいません。また、啓功先生が音韻を講義された時、古音の「見」の子音「g」が現代中国語では「j」に変化したことについて触れられて、こんな例をお挙げになりました。

ある職人が人にことづけを頼んで自分の妻に一通の手紙を持って帰ってもらいました。彼の妻は手紙を読んだあとで、手紙を持って来た人に聞きました。「あなたは手紙だけを私にお持ちいただきましたが、私の夫がことづけた十八両の銀貨はどうしましたのですか？」手紙を持って来た人はとても不思議に思って、自分がどうして銀貨を持ってきているとがわかったのか尋ねました。手紙を持って帰った人は手紙の内容を覗いて見たことがあって、その文面にはどこにも銀貨をことづけたことは書かれていなかったからです。そこで、職人の妻は手紙に描かれた二匹の蝿と二頭の犬を指差しながら、「銀子銀子、一九二十八。（銀貨銀貨、二九は一十八。）」と彼に言ったのです。よく考えてごらんなさい。彼女が読んだ「九」は「狗」と同じ音だったのですよ。[七]

去年、私は香港の浸会大学で一年間教鞭を執りましたが、

（5）

—426—

香港の人々が「九」を「gǒu」と読んでいるのを聞いて、思わず啓先生のこのお話を思い出しました。しかし、私はここにもやはり「真」というキーがあると思うのです。

私は、以前ある文章の中で、「深く入って浅く出る」という内的ロジックは、原因と結果——つまり言うべき問題を分かり易く明快に述べられること、その根本には当該問題に対して確実に深く掘り下げて研鑽したという原因が存在する、と書いたことがあります。こうした知識について、啓先生のように真に理解して掌握してこそやっとこうして生き生きと話すことができるようになるのです。ちょうどあなたが言ったように、啓先生が学生本人の最も必要性を感じているところからズバリとご指導の手を加えられてそれぞれの問題を解決していかれたようなものだと思います。ここには、まず啓先生ご自身が真にこれらの知識が有用であると認識された動因があったわけです。啓先生はご自分のすべての体得をする時に啓先生のこの二つの例を真似るようになって、学生たちからは大変歓迎されています。惜しむらくは、皆で整理して出版した『啓功講学録』_(八)にこの二つの例を収めなかったことですよ。

李大遂 啓先生の講義はこのような生き生きとした例が無数にありました。おそらく集めきれないでしょうね。

朱小健 ひょっとしたらそうかもしれませんね。我々学生は啓先生との接触が多かったので、時に、啓先生のこのお話を繰り返し聞いているうち当たり前のように思っていたのかもしれません。私は、啓先生の学生達が感覚的に麻痺してしまって、先生の学問的成果を味わい深いお話を繰り返し聞いているうち当たり前のようになっていたのかもしれません。私は、啓先生の学生達が感覚的に麻痺してしまって、先生の学問的成果を整理するにあたって、本来非常に価値ある内容を埋もれさせてしまうのではないかと非常に心配しています。

李大遂 啓先生は学生、同僚、勤務先の親しい人々に対しても「真」で接しておられたに違いません。啓先生は社会的活動がご多忙で、朝から晩まで来客が絶えませんでした。しかし、どんなに忙しくても学生から教えを請いたいという願いがあれば決して拒否されることなく、どんなに疲れていても、いつも情熱をもって学生に相対されて、根気強く詳しく説明しておられました。そして、啓先生は、周囲の同僚や学生にとても関心をお持ちでした。心の奥から自然に沸き起こる関心です。啓先生はご自身の生活は実に倹約に努められ、古新聞は水を含ませた筆で軽く押さえて平らにしてから保存され、使用済の字を練習したり物を包んだりしておられました。

みでも破れていない封筒やビニール袋を集めて束ねておかれ、その上に「まだ使える封筒」、「まだ使えるビニール袋」とお書きになって備えておられました。しかし、一方では学生や同僚、学校に対してまったく物惜しみされませんでした。一九八二年、啓先生は日本を訪問しておられましたが、ご自分のものは何もお買いにならず、節約されてきた生活費をすべて叩いてコピー機を一台購入されて中文系にお送りになったのです。学生の資料コピーは焦眉の急でした。それを解決されたのです。啓先生は、いつでもどこでも他の人に心を配りながら支援されました。

祖国の教育事業のため、恩師の陳垣先生の学恩に報いるため、陳垣先生の教育の恩恵を永く継承し、後進の青年を奮起させ、向上させ、学業を成させるため、啓先生は百六十万元余りのご寄付によって「勵耘奨学助学基金」を設立されました。学習、研究、教育の面で卓越した成果があって支援を必要としているそれら後進の青年達を奨励して資金援助されるためです。この巨額の資金は、啓先生ご自身が一九八八年から一九九〇年の間に苦労して創作された書画の精品をチャリティーで売却されて得られたものでした。このチャリティーのために、啓先生は創作を邪魔されないようにとご自分で家賃を支払われて招待所をお借りになり、日夜創作に奮闘され、そしてとうとう過労で病院に運ばれるまでになってしまわれたのです。しかし、啓先生は、完全にご自分の力でこの義挙を完遂させることを決意しておられたので、書画の表装費用までもご自分が常日ごろから蓄えておられた原稿料の中から捻出されました。しかし、基金の名称を決める時、啓先生は決してご自分のお名前を命名しようとされず、陳垣先生の書斎「勵耘」を命名されたのです。啓先生のこうした高潔なよしみは、陳垣先生の崇高な師としての徳を継承発揚し、我々後輩の従うべき道を励まし示してくださるのです。

朱小健　啓先生は慈悲深く思い遣りのある有徳者であると皆が言いますが、実は、啓先生は原則を堅く守る智者であられたと私は思っています。啓先生ご自身が身をもって体得されたことと我々が論議する国家の大事とを結びつけて、常に我々の愛国思想と学問を敬う精神を培ってくださいました。啓先生ご自身は名誉とか利益に対して無欲で、己を律するのに厳格で、人に接するのに寛大でした。そして常々、我々は実務に励む精神を持たなければならない、虚名を貪ってはいけない、とたしなめておられました。啓先生は、何度も国外に出て交

流されましたが、そのたびに同行する身内や同僚たちに、国家の規定を遵守するよう厳格に求められました。そして、国際交流の場面では、中国人としての名誉と国家の尊厳を保たなければならないことを強調されました。あれは、アメリカのある博物館が開館式典に啓先生を招聘された時のことです。啓先生は、この博物館が収蔵する文物の一部が中国から略奪して得たものであることをお知りになり、とうとう招聘をお断りになってしまわれました。このように、啓先生は中国人としての民族の気骨を守り祖国の尊厳を守っておられたのです。

李大遂　これも、あなたの所謂「真」の気性ということなのでしょうね。

朱小健　学術的問題についてもそうでした。啓先生が学校で指導され学生たちが学ぶ専門分野は「古文献学」という名称で呼ばれていましたが、啓先生ご自身はずっとこの名称には賛成されず、私たちには何度も何度も、この名称は決して妥当なものではない、と述べ続けられました。二〇〇二年に啓先生は『「文史典籍整理」課程導言』という文章をお書きになり、「文献学」という名称は実情に符合したものではなく、「文は文字の記載を指し、献は賢人を指し、朝章国典を記憶している人を

す」のであって、現在の所謂「文献学」の実態はただ「文」のみで必ずしも「献」を含んでいない、と正式に提唱されたのです。啓先生のご意見は未だ関係各方面に受け入れられていませんが、啓先生は、他人が同意しないからといってすぐにご自分の見解を変えられるようなことは絶対になされません。まさに先生の「真」のご気性ではないでしょうか？

李大遂　啓先生は、日常生活の中でも学生、他人に対して細やかな思い遣りをもって接しておられ、いつも情に溢れ、心に親しみをお持ちでしたね。

朱小健　一九八六年一月のことでした。私が修士課程を修了して大学に残り、教鞭を執るようになって間もない頃のこと。妻がまだ郷里にいたので私は単身北京で生活していました。ある日、中文系の先生が私に一幅の書を持ってこられました。聞けば啓先生が私に贈られたものというではありませんか。開いて見てみると、それは啓先生が行草で、「抜翠五雲中、擎天不計功。誰能凌絶頂、看取日升東。（翠を抜く五雲の中、天を擎げて功を計らず。誰か能く絶頂を凌ぎ、日の東に昇るを看取せん。）」と書かれたもので、落款には妻と私に贈ったことがはっきり書かれていました（図版①）。当時、私はこ

範大学の中文系に残って教鞭を執りましたが、離京する同窓生の何人かは、啓先生の書を何字でもいいから賜ることができるよう私に手助けして欲しいと依頼してきました。実は、私自身も啓先生の墨宝を渇望していましたので、一九八五年の冬のある日、私は啓先生のお宅を訪問して、話の合間に我々の望みをお話しました。啓先生は欣然として筆をお執りになり、四幅お書きになりました。一幅は、「業精于勤」(図版②)というもので私にくださいました。一幅は、「積健為雄」で李洪国にくださいました。一幅は、「珍惜寸陰」で李振広にくださいました。一幅は、「松風水月」で、これは胡和平にくださいました。啓先生の墨宝は、ただ芸術的享受を授かるというだけに止まらず、親しみを込めて我々に教訓を与えてくださるものでもあります。啓先生が我々にくださった貴重な書法作品に、大先輩から業を授かった我々への関心と愛情と希望とを託されたのです。啓先生から頂いた「業精于勤」の条幅は、この二十年来ずっと私の書斎に掛けてあります。私が倦むことなく学術研究に従事するのを激励し、私が全身全霊をかけて教育に身を投じることを激励し続けていてくださるのです。顔淵が孔子を賛美して、「仰之弥高、鑽之弥堅。瞻之在前、忽焉在

の詩のことを詳しく知りませんでしたが、ただ、啓先生の書は行楷書が比較的多く、人に行草書を書き贈られることは非常に少ないことを知っていましたので、啓先生の秀麗飄逸な書作を見ながら、啓先生が私に、もっと努力しなさい、名声を求めてはいけません、奮闘して向上しなさい、と教えられたのだと感じていました。あとで調べてみて、この詩が唐人の戴叔倫が賦した『題天柱山図』[二〇]であることがようやく分かり、温かい気持ちが私の心にどんどん染みわたっていくのを感じたのです。天柱山は私の郷里の山ではないか。啓先生は覚えていてくださったのだ。その年の春節、私は啓先生の墨宝を携えて家に帰り、妻と一緒に鑑賞しながら他に比べることがないほどの幸せを感じました。私の女児はその年の二月に生まれましたが、今でも彼女はしばしばこの条幅を指差しながら、「啓おじいちゃんの字は私より一ヶ月大きいのね!」と言うのです。

李大遂　そうですね。啓先生の書法作品を得られるということは実に幸せなことです。啓先生の墨宝を得たいと思わない人がいるでしょうか。なかんずく我々北京師範大学中文系の学生は皆そうです。今でも覚えていますが、我々中文系の一九七八年入学生が卒業して、私は師

后。夫子循循善誘人、博我以文、約我以礼、欲罷不能。
既竭吾才、如有立卓爾。雖欲従之、未由也已。③（これ
を仰げば弥高く、これを鑽れば弥堅く、これを瞻るに前
に在れば、忽焉として後に在り。夫子、循循然として善
く人を誘う。我を博むるに文を以てし、我を約するに礼
を以てす。罷まんと欲すれども能わず。既に吾が才を竭
くす。立つところありて卓爾たるが如し。これに従わん
と欲すと雖も由る未きのみ。）と言いましたが、啓先生
のこの条幅を語るたびに、また啓先生の私たちに対する
教誨について語るたびに、私も同じような感慨を覚える
のです。

朱小健　啓先生のお宅を訪問するたびに、玄関を入ると
啓先生はいつも私とかたく握手をしてくださいました。
そして、おいとまする時には必ずご自身で玄関まで送っ
てくださったのです。真冬のある日、私が外からお宅に
入って手がとても冷たくなっていたので、すぐに進み出
て啓先生に申し上げました。「今日は握手しないでおき
ましょう。私の手はとても冷たいですから。」すると、
啓先生はその大
きな両手で堅く私の手を握り締め、目を細めて笑いなが
らおっしゃったのです。「それじゃあ今日はもっとたく

さん握手しますよ。温まったら放しましょう。」その時、
私の目頭は涙で濡れていました。それ以来、とても寒い
日には、自分の手を冷たくしたまま啓先生にお会いする
ことができなくなってしまいました。去年のクリスマス、
私は香港から北京に戻って休暇を過ごし、啓先生をお訪
ねしました。啓先生は私が話す香港の興味深い出来事を
お聞きになって大変喜ばれ、わざわざご夫人の甥の章景
懐先生に、啓先生が新しく出版された『詩文声律論稿』
を取って来るように申し付けられ、自ら題字をお書きに
なりご署名されて私にくださったのです（図版③）。題
字を書かれる時、啓先生は突然私におっしゃいました。
「私はこの暁を書きましたよ。」私が「好いですね。」と
答えたら、そこで啓先生は私のために「暁健先生指教
啓功求正」とお書き添えになりました。啓先生がゆっく
り一筆たりともおろそかにしないで私のために題字を
お書きになるのを見つめながら、その時はたと気付いた
のです。啓先生はこれまでも私にくださるご著書に題字
と私の名前をお書きになられたが、私の名前はもう既に
三つ目になっているではないか。一つめは「小健」（図
版④）。それは比較的早い九十年代のこと。二つめは「筱
健」（図版⑤）。これはここ数年のことでした。私が地方

（　10　）

で会議に参加していた時、突然学校の事務から電話がかかってきました。啓先生が私に『啓功書画集』を一冊お送りになりたいになってきました。ただ、もう題字はお書きにならない状態でした。啓先生はもう話がおできにならない状態でした。啓先生は何故「暁」とお書きになったのか？私が、あの日お話した香港の興味深い出来事について、まあまあ暁暢していたことを知らなかったことを好しとされたのか？私が心を用いて古今の典籍に通暁することを鼓舞激励されたのか？それとも私の知命の年に当たって更に努力することが必要であると暁喩されたのか？もう永遠の謎となってしまいました。

去年のクリスマスのあの日、私は啓先生の体調が思わしくないことに気付くべきだったのです。実はあの日、啓先生が私にくださるご著書に題字を書き終えられ、章景懐先生が啓先生に代わって印を押されました。啓先生が題字をお書きくださったご著書の中で、唯一啓先生ご自身が押印されなかったものでした。啓先生はお疲れになられたのです。だからだったのです。私の反応はこんなにも遅鈍だったのですよ。そして、私はこともあろうに、まだまだこれからたくさん啓先生とお会いして、おしゃべりをしたり、お教えを請う機会があるのだ、と思っていたのです。瞬く間にまた手の届かない望みを抱いていたのですよ。本当に啓先生を懐かしく思います。

と北京に戻り、すぐに啓先生のお見舞いに行きましたが、られたが、名前の「小」を「筱」と書き間違えてしまった、と言うのです。帰ってから私がこのことを啓先生にお伝えすると、啓先生はお笑いになり、「彼らは、これがあなたの名前専用の大字だということを知らないのですよ。」とおっしゃいました。事実、私が文章を発表する時、たまにこの「筱」字を使います。啓先生の申される「大字」というのは、一方では後進に対する厚い愛情でもありますが、いたずらっ子のようなお気持ちが素直に現れたものだと思います。しかし今回は「暁」とお書きになりました。何か深い意味でもおありになるのかどうか分かりませんでした。私が家に帰って妻に話すと、妻は、「啓先生にお尋ねになってみたら？」と言います。その時は、こんど私が香港から帰った時にでも尋ねてみよう、と思っていました。ところが、思いがけず元旦に電話がかかってきて、聞けば啓先生は病状が思わしくなく再入院された、とのことでした。私は、ただ南国で遥か啓先生が早く回復されることを祈るしかありませんでした。三月になって、香港での教鞭を終えるりませんでした。三月になって、香港での教鞭を終えるクリスマスがやってきます。本当に啓先生を懐かしく思います。

李大遂　あなたの言うことを間違っているなんて誰も言えませんよ。私たちは、よくよく勉強し、啓先生の「真」を理解して、もっと真剣に啓先生の著作を読み、もっと真摯に自分たちの学生を教育しましょう。私は、こうすることが私たちの啓先生に対する最善の記念だと思いますよ。

（平野和彦　訳）

原注
① 『論語』「子罕篇」第九に見える。
② 『論語』「公冶長篇」第五に見える。
③ 『論語』「子罕篇」第九に見える。

訳注
（一） 「桃李」は門人。『資治通鑑』「唐紀」に「率為名臣、或謂仁傑曰、天下桃李悉在公門。」とあるに拠る。
（二） 陳垣先生（一八八〇〜一九七一）。字は援庵、号は圓庵と称した。広東新会石頭郷の人。その読書の処を「勵耘書屋」と名付けたことから「勵耘先生」と呼ばれた。著に、『二十史朔閏表』、『中西回史日暦』、『史諱擧例』、『元也里可温考』などがある。

劉紹唐主編『民國人物小傳』第二冊一七六頁（傳記文學出版社・中華民國六十六年）、『民國人物大辭典』九九七頁（河北人民出版社・一九九一）などに略伝が見られる。
（三） 訳文中の「啓先生」は朱小健・李大遂両先生の原文をそのまま用いた。啓功先生のフルネームは愛新覚羅啓功。しかし、啓功先生は、姓は啓、名は功、と、戸籍、身分証、書画、著書等の署名も政治協商会議常務委員会でのサインもすべて「啓功」で通され、愛新覚羅啓功と書かれた手紙は返送されたともいう。
また、「先生」という尊称は、学生たちが自分の先生を「老師」と称する以上に尊敬の念を持っており、『論語』のなかで、孔子の弟子たちが孔子を「夫子」と称するようなもので、伝統的な尊称を保った称し方であることから、啓功先生に対する尊敬と親愛の念から学生たちは自然に「啓先生」と称していたという（李大遂談）。
参照・CRI nline（China Radio International）（http://jp.chinabroadcast.cn/173/2005/07/071.htm）
（四） 『漢語現象論叢』（商務印書館〔香港〕有限公司・一九九一）
（五） 人民网 people 2005.6.30 に、「著名书法家启功先生於 30 日零晨 2:56 在京逝世」と題する記事が掲載されており、一九九五年十一月の『漢語現象論叢』に係る討論会の様子が紹介されてい る。記事中、啓功先生の当日の発言内容に触れてその人物像を

評価する。

（六）参照・〈http://pic.people.com.cn/BIG5/31655/3508377.html〉

「没吃过猪肉、也见过猪跑。」という諺があるが、「まだ経験したことはないが、見たことはある。」という意味になり、「経験知識不足や誤りの喩に用いられる。（参照・『常用諺語詞典』上海辞書出版社・一九八七）

（七）文中、職人の妻が指差す手紙に描かれた二匹の蝿と二頭の犬について、蝿は中国語の話し言葉では「蒼蝿(cāngyíng)」。俗称は「蝿子」ともいい、発音はyíngzi。銀は、現代中国語で〔yín (前鼻音)〕と発音するが多くの方言に古音〔yíng (後鼻音)〕が残っており、これが蝿〔yíng〕に通じる。犬は中国語で「狗」、発音は〔gǒu〕。九〔jiǔ〕の古音は〔gǒu〕。従って、二匹の蝿は「蝿子蝿子(yíngzi,yíngzi)」即ち古音「銀子銀子」（銀貨銀貨）に通じ、二頭の犬は二狗(ergǒu)即ち古音「二九」に通じる。描かれた絵を古音で読めば、「銀子銀子、二九二十八。」となり、銀貨の枚数を掛け算で導かせることになる、ということ。ちなみに、掛け算は「二九一十八」(èrjiǔyīshíbā)と言い、日本の九九の「二九、十八」(にくじゅうはち)と同じく覚えやすくし

たもので〔じゅうはち〕は「二十八」と読む（李大遂談）。

（八）『啓功講学録』（北京師範大学・二〇〇四）

（九）『北京師範大学学報「人文社会科学報」』（二〇〇二・第〇三期）

（一〇）戴叔倫（七三二～七八九）。『全唐詩』小伝に、「戴叔倫、字幼公、潤州金壇人。劉晏管鹽鐵、表主運湖南、嗣曹王皋領湖南、江西、表左幕府。皐討李希烈、留叔倫領府事、試守撫州刺史、俄即真、遷容管經略使。綵徠響落、威名流聞、德宗嘗賦中和節詩、遣使者寵賜、世以為榮。集十卷、今編詩二卷。」とある。

（一一）この詩は、『全唐詩』第二百七十四巻に見える。「拔翠五雲中、擎天不計功。誰能凌絶頂、看取日升東。」「昇」は「升」に作る。

（一二）『詩文声律論考』（中華書局・二〇〇二）

（一三）文中、朱小健先生のお名前の「小」は、「筱」、「暁」と同音。

（ 13 ）

【訳者後記】

李大遂先生とは同僚として二年間一緒にお仕事をさせて頂きました。はじめて李先生のご著書『簡明実用漢字学（修訂本）』（北京大学出版社・二〇〇三）を拝見したとき、ひょっとして啓功先生のお弟子さんなのではないかと思って伺ったところ、案の定そうでした。最も深く印象に残っていることは、李先生が、ご帰国の直前まで学生たちの『漢語写作』（中国語作文集）編集に奔走され、北京大学へ長期留学に出発する学生のお世話をされていたことです。また、大学の先生の宿舎へお伺いすると、いつも教育のこと、学問のこと、中国文化のこと、日本文化のこと等々、お話は尽きることなくどんどん広がってとても楽しい時間を過ごさせて頂きました。日本や日本人に対して常に敬意を表され、またご自身は学生に対しても教員、職員に対しても常に謙虚で、訳者に対しても、まるで子供を愛しむようなまなざしで交友して頂きました。文中に現れる啓功先生があたかもここに立っておられるような錯覚を覚えながら、李先生のいろいろな面を日本の読者にお伝えしたいということで、わざわざ同窓であられた北京師範大学の朱小健先生をご紹介頂き、対談という場で大変貴重なお話をご披露頂きました。更に、啓功先生墨宝のお写真をお送りくださり、両先生の家宝でもある啓功先生墨宝のお写真をお送りくださり、

我々の研究会のために快く掲載のご許可をくださいました。

茲に、改めまして、朱小健先生と李大遂先生に衷心より感謝申し上る次第です。

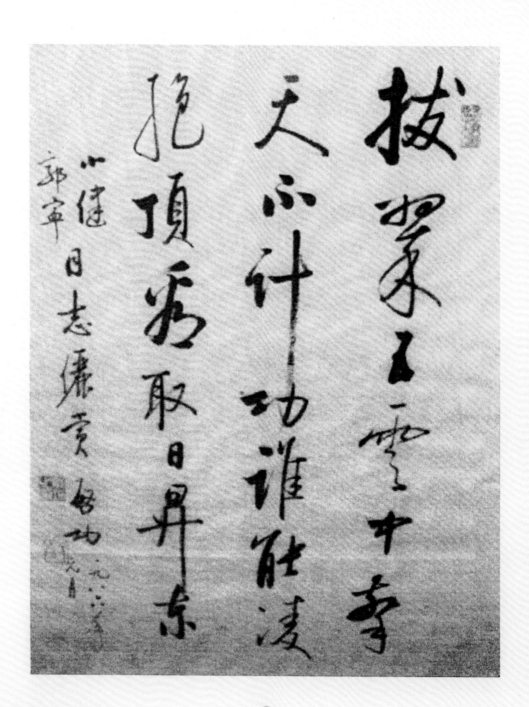

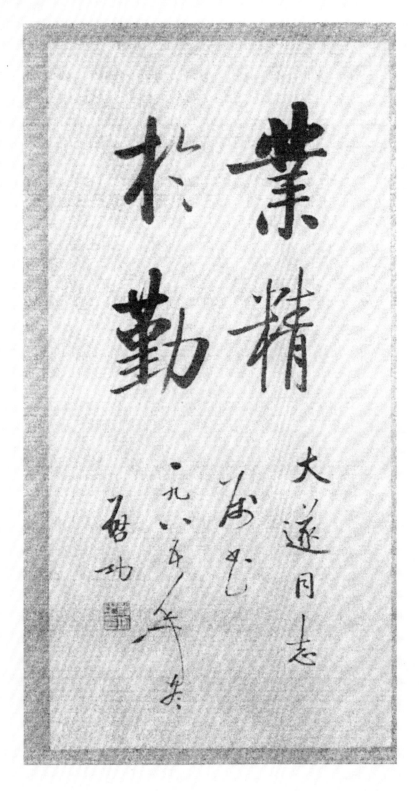

（図版⑤）

（図版④）

ジョークも巧みだった啓功さん

李順然

中国書道協会の名誉会長で、中国書道界の大御所だった啓功さんが亡くなったのは、去年の夏のことだ。私は啓功さんからいただいた「倚杖看雲」（杖に倚りて雲を看る）という書を書斎に飾り、啓功さんを偲んだ。この4文字が、なにか啓功さんの自画像であるように感じられてならなかった。享年93歳だった。

啓功さんとは、ちょっとご縁がある。父の墓を造るとき、啓功さんに墓碑を書いていただけないかとお願いしたところ、二つ返事で「李延禧之墓」という5文字を書いてくださった。

その文字が立派なことはもちろんだが、あまりにも大きな字なのに、私は恐縮し、また驚喜した。1文字が30センチ四方もあるのだ。一画一画、一字一字、丁寧に書かれた文字に、誠実さが感じられ、心を打たれた。

北京の名勝の地である香山の麓の万安墓地に持っていくと、係の人が集まってきて、口々に称賛した。そして、こんなに素晴らしい字を縮小するのはもったいない、墓を大きくしなさいというのだ。

そんなわけで、父の墓は、私がもともと考えていたものより2倍も、3倍も大きなものになった。親不孝者の私は、最後の最後のところで、ちょっとばかり親孝行の真似ごとができたのだ。ひとえに、啓功さんのおかげである。

「啓功さんの誠実さ」と書いて、頭に浮かんだことがある。一昨年（2004年）、啓功さんの92歳の誕生日の祝賀パーティーの席上での、啓功さんの挨拶だ。多くの人のお祝いの言葉を受けて、啓功さんは車椅子から立ちあがり、静かに語った。

「もう2年生きていられたら、いや2

年とはいわない、2日でも、2時間でもそうだが、わたしの願いは、みなさんのご厚情に背かない時間を送ることだ」

　中国書道界の大御所である啓功さんの素朴な一言、一言に誠実さが感じられ、出席者の感動を呼んだ。

　啓功さんは、たしかに大御所だが、大家だとお高くとまっているようなところは微塵もない。いつもウイットに富んだジョークをとばして、その庶民ぶりを発揮していた。いくつか紹介して筆を擱くことにしよう。

　大家ともなると、贋作も多い。ある人が何枚か、「啓功さんの書」なるものを持って来て鑑定をお願いしたところ、啓功先生いわく。

　「あれあれ、こんなにたくさん。私にもわかりませんね。あなたが見て、いちばん下手なのが私のでしょう」

　ちなみに啓功さんは、政府の文物鑑定委員会主任の要職に就いておられた。

　また、ある人が「先生の書体は何派、何流に属するのでしょうか」と尋ねたところ、啓功先生いわく。

　「強いていうなら『文化大革命派』でしょう。あのころは来る日も来る日も、朝から晩まで、人さまの書いたものを毛筆の大きな字で書き写すよう命ぜられていました。例の『大字報』というやつですよ。一生で、あのころほど毛筆を使ったときはありませんでしたね。たくさん書くうちに書体みたいなものができあがってしまったのかも……」

　さらに、ある人が筆の持ち方について尋ねたところ、啓功先生の答は「お箸を持つのと同じですよ。誰でもできます。各人各様で、あまり気にすることはないでしょう」だった。

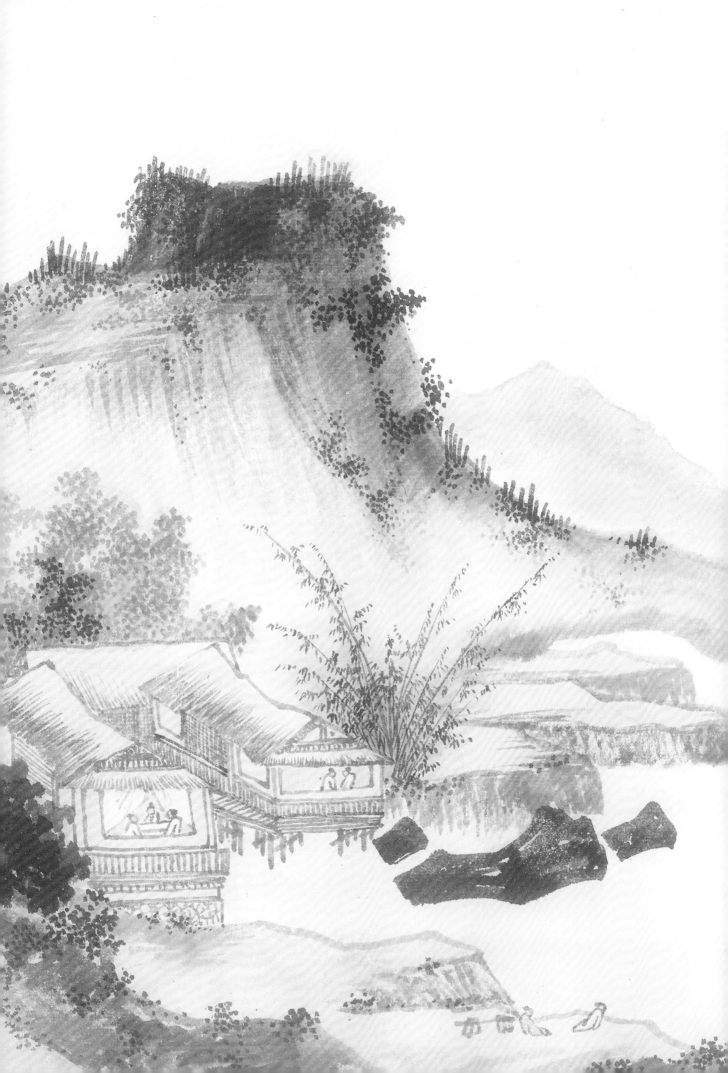

第五章 赏鉴甄藏

第一节 日方美术馆的收藏

作品年代：1988 年

释文：龙
　　　戊辰岁首试笔
　　　启功时年第七十七岁矣

作品年代：1987 年

释文：恭则寿　启功
　　　行恭则人寿　笔恭则书寿
　　　一九八七年冬日书于首都之坚净居

此两件作品由弥勒之里美术馆收藏，1988 年出版于《弥
勒之里美术馆》展览画集，此为封面。又分别出版于：
1.《中华人民共和国现代书法名作集》
　　福山市立福山城博物馆 1988 年
2.《中国现代书法名作集》日本经济新闻社 1990 年

弥勒之里美術館画集

発行日　　昭和63年初夏

発行所　　弥勒之里美術館

　　　　　〒720-04広島県福山市外みろくの里

編集人　　中川健造／板崎靖

印刷所　　株式会社　高速オフセット

画册的出版信息

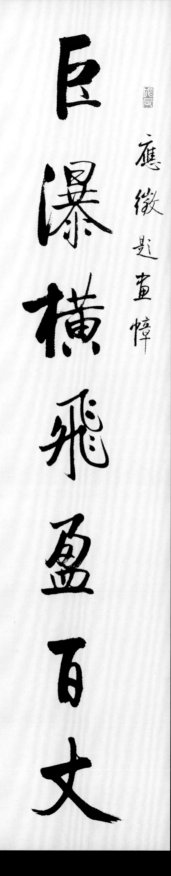

應徵題畫幀

末代皇朝
愛新覺羅氏族書畫集

此件作品出版于《末代皇朝爱新
觉罗氏族书画集》 1989 年 此为
封面

末代皇朝愛新覺羅氏族書画集
1989年(平成元年)11月31日　第1刷発行

発行者　向井正之
発行所　丸善メイツ株式会社
　　　　〒107 東京都港区元赤坂1-4-21
　　　　電話　03-5474-2700
表紙題字　愛新覚羅溥傑
　　訳　　金若静
編集制作　株式会社 ゆんとす
印　刷　凸版印刷株式会社
発売元　丸善株式会社
　　　　〒103 東京都中央区日本橋2-3-10
　　　　電話　03-272-7211

画册的出版信息

作品年代：1988 年
释文：应征题画幛
　　　巨瀑横飞盈百丈 长桥直过仅三人
　　　启功 时年七十又六

中國日本當代書法作品選萃

啟功題箋

此件作品出版于《中国日本当代书法作品选萃》1992 年 此为封面

『吉』新登字〇六號

中國日本當代書法作品選萃

編輯：周薄　程永華　丁少凡
設計：尹懷建
出版：吉林美術出版社
印刷：深圳現代彩印有限公司
發行：新華書店首都發行所
一九九二年八月第一版第一次印刷
書號：ISBN7—5386—0258—5/J·160
定價：壹佰伍拾捌圓

画册的出版信息

硃竹世所希 墨竹六何有
隨意筆縱橫 人眼聽我手

歡畫硃竹一
一九三年秋日 啟功

作品年代：1983 年
译文：硃竹世所希 墨竹亦何有
　　　随意笔纵横 人眼听我手
　　　题画硃竹一首 一九八三年秋日 启功

释文：启功

尺寸：56×32cm

释文：董北苑画一片江南景物 其寒林重汀图
世称天下第一 此帧以意拟之 元白启
功识于简靖堂

尺寸：68×33cm

此两件作品出版于《墨粹·作品选》1990 年 此为封面

作品選 墨 粹

1990年11月17日発行

撮影・編集 菅 泰 正

印 刷 山脇印刷株式会社（竹原市）

発 行 愛新覚羅 美術館

〒725 広島県竹原市田万里町2086-1
電話 08462-9-0353

画册的出版信息

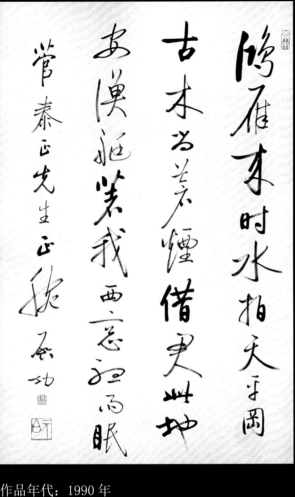

作品年代：1990 年

释文：鸿雁来时水拍天 平冈古木尚苍烟
　　　借君此地安渔艇 著我西窗听雨眠
　　　菅泰正先生正腕 启功

尺寸：69×45cm

作品年代：1988 年

释文：物外山川近 晴初景霭新
　　　芳郊花柳遍 何处不宜春
　　　初唐绝句仍具六朝遗韵 启功

尺寸：70×45cm

作品選 墨 粹
1990年11月17日発行

撮影・編集　菅　　泰　正
印　　刷　山脇印刷株式会社（竹原市）
発　　行　愛新覚羅 美術館
　　　　　〒725 広島県竹原市田万里町2086-1
　　　　　電話　08462-9-0353

現代愛新覚羅氏一族の書画
——愛新美術館七年の集大成——

1997年6月11日　第1刷発行　定価3,000円
著　者　菅泰正・林淑恵
写真撮影　藤村哲夫・菅泰正
発行所　愛新美術館継承会
　　　　〒725 広島県竹原市田万里町2086-1
　　　　TEL　0846-29-0353
出版社　大衛出版社

ISBN4-924818-05-4 C1671　¥3000E

画册的出版信息

此两件作品分别出版于《墨粹·作品选》1990 年《爱
新觉罗氏一族的书画》 1997 年 此为封面

阆风玄圃与蓬壶中有高堂天下无借问夔州压何处峡门江腹拥城隅少陵之胜每在出人意表处 启功

此件作品出版于中国艺苑宣传册

释文：阆风玄圃与蓬壶
中有高堂天下无
借问夔州压何处
峡门江腹拥城隅
少陵之胜每在出人意
表处 启功

尺寸：135×65cm

释文：此石之可爱 在雕与镌
　　　此纸之可贵 在蜡与毡
　　　持较青蚓章侯之真迹
　　　殆亦莫能或之先也
　　　题精拓砚背人物图

此作品出版于：
1.《启功书作展》株式会社西武百货，1983 年。
2.《启功书法选》人民美术出版社，1985 年。
3.《启功书法作品选》北京师范大学出版社，1985 年。
4.《启功书法作品选》（缩印本），北京师范大学出版社，1986 年。
5.《启功全集》北京师范大学出版社，2009 年。
6.《启功全集》（修订本），北京师范大学出版社，2012 年。

释文：秋千庭院人初下　春半园林酒正中
　　　启功偶书
尺寸：100×34cm

释文：千里枫林烟雨深　无朝无暮有猿吟
　　　停桡静听曲中意　好是云山韶濩音　启功
尺寸：135×33.5cm

昔日瓯胒上清歌
聽断桥我来無白雪
犹自客魂销

西湖旅次得句之一 启功

释文：昔日瓯胒上 清歌听断桥 我来无白雪 犹自客魂销
西湖旅次得句之一 启功
尺寸：67×46cm

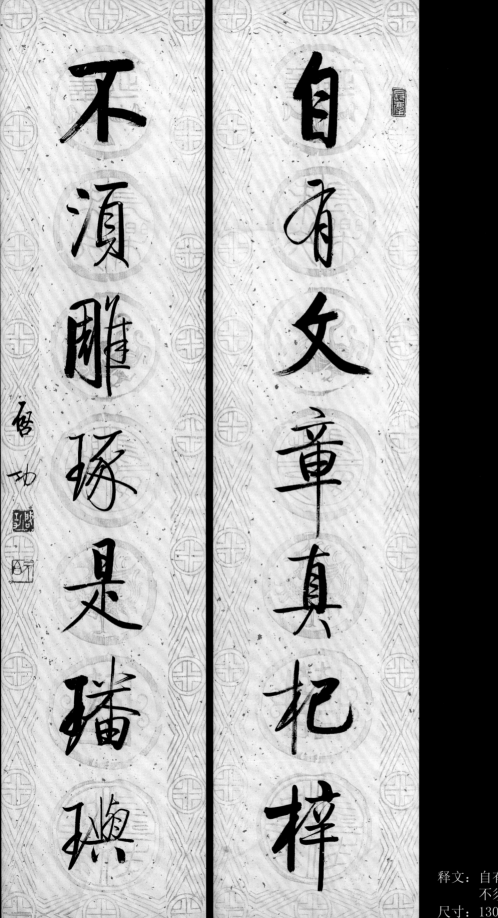

释文：自有文章真杞梓
不须雕琢是璠玙
尺寸：130×31cm×2

花为艳色裙实开笑颜口一株安石榴已具两不朽

题画一首 启功

花娇艳色裙
实开笑颜口
一株安石榴
已具两不朽
题画一首 启功
136×68cm

鹤放随游展 梅花伴苦吟 孤高林处士 毕竟有牵心

旅次西子湖上得句之一 启功

作品年代：1990 年
释文：鹤放随游展　梅花伴苦吟　孤高林处士　毕竟有牵心
　　　旅次西子湖上得句之一　不佞生长北地
　　　甚寒无梅　居狭无鹤　可傲和靖者多矣　启功
尺寸：67×46cm

释文：静看啄木藏身处
闲见游丝到地时 启功
尺寸：99×33cm

释文：珠帘绣柱围黄鹄
锦缆牙樯起白鸥 启功书
尺寸：130×32cm

第二节　日方私人藏家的收藏

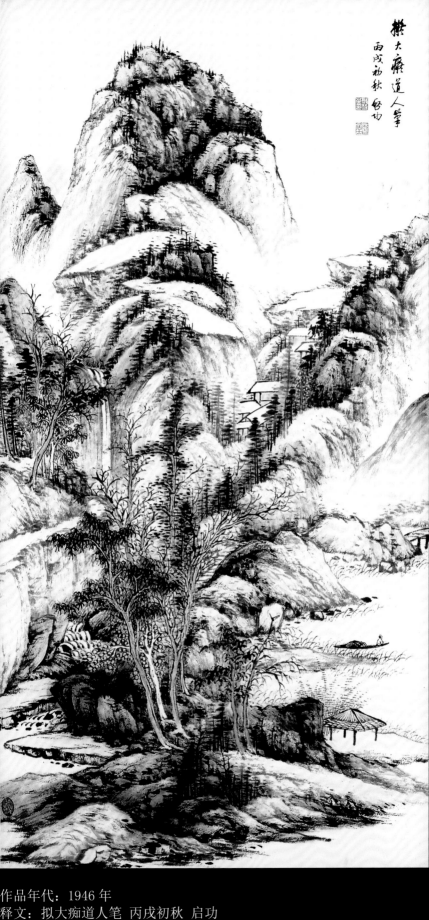

作品年代：1946 年

释文：拟大痴道人笔 丙戌初秋 启功

作品年代：1940 年
释文：曾见元和顾氏过云楼 藏查二瞻册
　　　背拟为小帧八幅 时庚辰秋 元白启功

释文：倾酒向涟漪　乘流欲去时
　　　寸心同尺璧　投此报冯夷
　　　好日当秋半　层波动旅肠
　　　已行千里外　谁与共秋光　启功

作品年代：1979 年
释文：墙角数枝梅　凌寒独自开
　　　遥知不是雪　为有暗香来
　　　王介甫句　一九七九年夏日书于首都　启功

释文：闲坐听松风
　　　启功

作品年代：1995 年
释文：柳叶鸣蜩绿暗　荷花落日红酣
　　　三十六陂春水　白头想见江南

此件作品出版于《启功书法作品选》（缩印本）北京师范大学出版社 1986年 此为封面

画册的出版信息

作品年代：1984 年
释文：济南泉水 洛下园林 间气英华钟韵语
　　　故国前尘 归来梦影 偏安文献让遗婺
　　　题李易安故居联 一九八四年清明偶书

此件作品出版于《启功书法作品选》北京师范大学出版社 1985 年 此为封面

画册的出版信息

南浦随花去　回舟路已迷
暗香无处觅　日落画桥西

无可奈何花落去　似曾相识燕归来

作品年代：1978 年
释文：南浦随花去　回舟路已迷
　　　暗香无处觅　日落画桥西
　　　王介甫句　一九七八年
　　　启功

释文：无可奈何花落去　似曾相识燕归来
　　　宋晏殊句　于律诗及浣溪沙词累用之
　　　却斥柳永作绣线佣拈伴伊坐
　　　是可鄙也　启功

石壁倒听枫叶下
橹摇背指菊花开

少陵句 启功书

释文：石壁倒听枫叶下
橹摇背指菊花开
少陵句 启功书

平陽池上亞枝紅悵望山郵是
事同還向萬竿深竹裏一枝
渾臥碧流中

一九七九年春日書元微之詠亞枝紅詩於
首都小乘巷寓舍 啟功

作品年代：1979 年
释文：平阳池上亚枝红
　　　怅望山邮是事同
　　　还向万竿深竹里
　　　一枝浑卧碧流中
　　　一九七九年春日 书元微之
　　　咏亚枝红诗 于首都小乘巷
　　　寓舍 启功
尺寸：65×31cm

老僧在長沙食魚及
來長安城中多食肉
又為常流所笑深為
不便故久病不能多
書實疏還報諸君欲
興善之會當得扶羸
也七日懷素藏真白

此帖書佳文更佳功
數數臨之此其一也
啟功

释文：老僧在长沙食鱼及
来长安城中多食肉
又为常流所笑深为
不便故久病不能多
书实疏还报诸君欲
兴善之会当得扶羸
也七日怀素藏真白
此帖书佳文更佳功
数数临之此其一也
启功

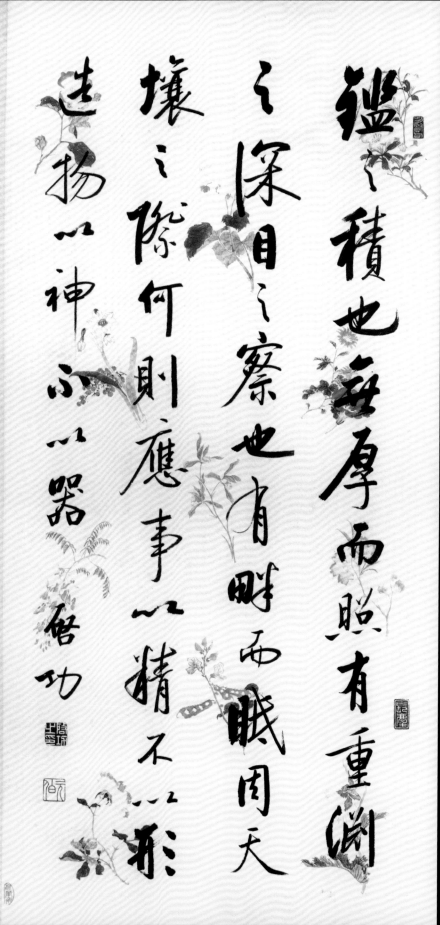

释文：鉴之积也
　　　无厚而照
　　　有重渊之深
　　　目之察也
　　　有畔而眠
　　　周天壤之际
　　　何则
　　　应事以精不以形
　　　造物以神不以器
　　　启功

尺寸：125×61cm

注：铃木俊一旧藏，铃木
　　俊一（1979-1995），
　　出生于日本山形县，
　　曾经连任东京都知事
　　16年，他是东京都名
　　誉市民，北京市荣誉
　　市民，是日本战后地
　　方自治制度的创建者
　　之一。

顾视清高气深稳

文章彪炳光陆离

启功

释文：顾视清高气深稳
文章彪炳光陆离
启功

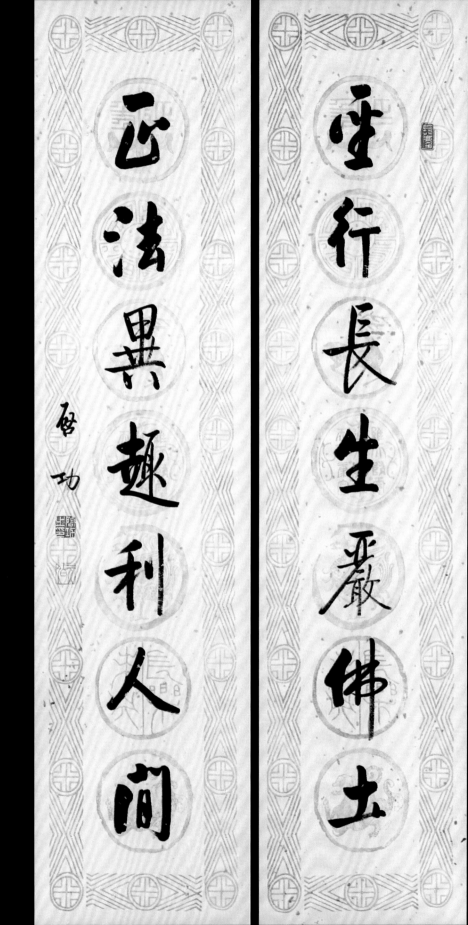

释文：圣行长生严佛上
正法异趣利人间
启功

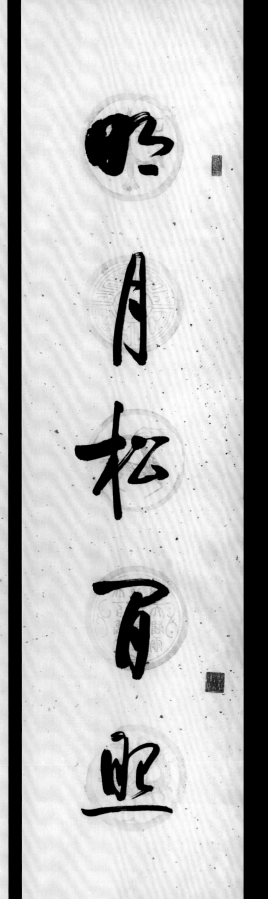

明月松间照

清风松上归

黄丕中秋 启功

作品年
释文：

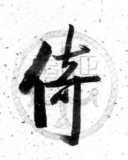

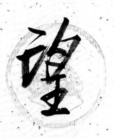

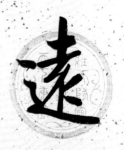

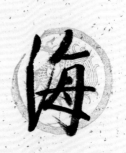

登高望遠海

倚樹聽流泉 啓功

作品年代：1996 年
释文：登高望远海
　　　倚树听流泉　启功

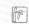

释文：慧者明
　　　启功

作品年代：1997 年
释文：春城夏国　生长和气　伯歌季舞　坐立欢门
　　　丁丑小阳春月　启功书

卧牛庵 启功

作品年代：1994 年

释文：卧牛庵 启功

注：卧牛庵，庵本义是不对外
　开放的房屋，或指草屋。
　在日本沿袭了这个字义，
　而在中国则特指女性修行
　者居住的寺庙。

此件作品出版于张志和编著的《启功谈艺
录·张志和学书笔记》华艺出版社 2012 年 此
为封面和出版信息

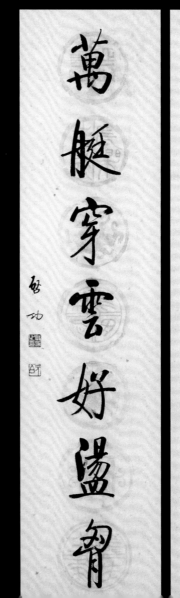

一灯话雨堪容膝 万艇穿云好荡胸

作品年代：1995 年
释文：一灯话雨堪容膝
　　　万艇穿云好荡胸
　　　启功

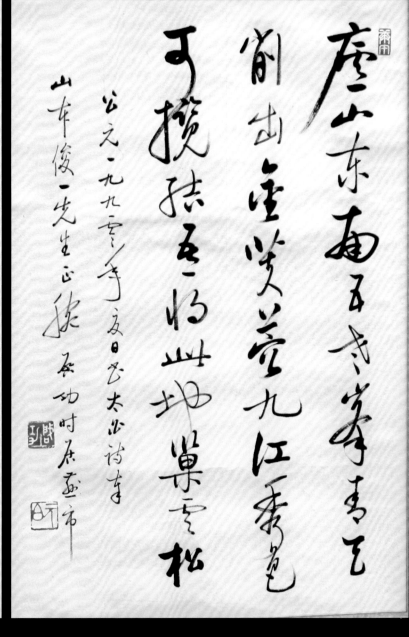

作品年代：1980 年
释文：古刹初题大报恩
　　　忽倾金碧幻名园
　　　山巅无语琉璃阁
　　　螺髻仍飘五色云
　　　瓮山即事一首
　　　一九八零年秋奉
　　　成田虎三先生两正　启功

作品年代：1990 年
释文：庐山东南五老峰　青天削出金芙蓉
　　　九江秀色可揽结　吾将此地巢云松
　　　公元一九九零年夏日书太白诗奉
　　　山本俊一先生正腕　启功时居燕市

注：山本俊一（1922-2008），出生于福井县敦贺市，居于千叶
　　县习志野市，是日本著名的医师、卫生学者，东京都文化赏
　　受赏者。

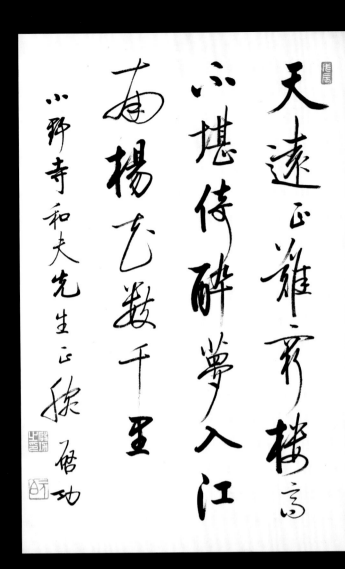

释文：天远正难穷　楼高不堪倚
　　　醉梦入江南　杨花数千里
　　　小野寺和夫先生正腕　启功

注：小野寺和夫（1925-？），日本著名的语言
　　学者，东京大学教授，1958年著有《形
　　容词、数词、副词》，1994年著有《プ
　　ログレッシブ独和辞典》。

释文：俯拾即是　不取诸邻
　　　俱道适往　著手成春
　　　鹈川升先生正腕　启功书

注：鹈川升（1920-2007），是日本教育家。东京高等师
　　范学校毕业，茗溪会会长，桐荫横滨大学学长，桐荫
　　学园理事长、校长，茗溪学园理事长。

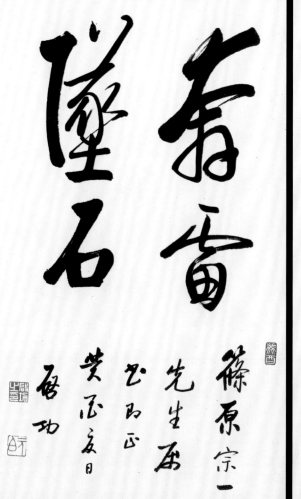

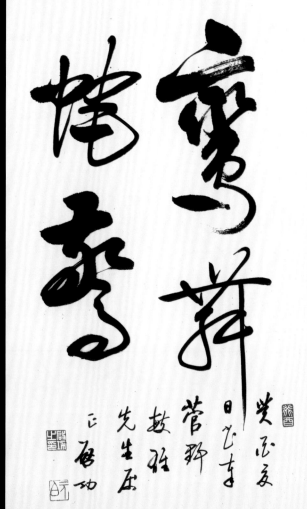

作品年代：1993 年
释文：奔雷坠石
　　　篠原宗一先生属书即正
　　　癸酉夏日　启功

作品年代：1993 年
释文：鸾舞蛇惊
　　　癸酉夏日书奉菅野敏雄先生属正
　　　启功

注：篠原宗一，神奈川县横滨市篠原会计事务所
　　所长，公认会计士、税理士。

作品年代：1993 年
释文：天风浪浪　海山苍苍
　　　真力弥满　万象在旁
　　　一九九三年秋日
　　　再为田中誉士夫先生书唐人诗品名句
　　　启功八十又一

注：田中誉士夫，日本神奈川县日中友协名誉顾问，中国医
科大学名誉顾问，郑州大学名誉顾问，福建省荣誉公民。

作品年代：1993 年
释文：观花匪禁　吞吐大荒
　　　由道返气　处得以狂
　　　榊原滋先生正腕　癸酉秋日　启功

注：榊原滋，神奈川县横滨市桐荫学园高等学校法人、
　　理事长。

作品年代：1993 年

释文： 行神如空　行气如虹
　　　巫峡千寻　走云连风
　　　饮真茹强　蓄素守中
　　　喻彼行健　是谓存雄
　　　高秀秀信先生属　启功

注：高秀秀信（1929-2002），出生于北海道，工学部
　　土木工学博士。是日本新一代政治家、官僚。从
　　三位勋一等瑞宝章。曾连任 12 年横滨市市长。

作品年代：1993 年

释文： 行神如空　行气如虹
　　　巫峡千寻　走云连风
　　　饮真茹强　蓄素守中
　　　铃木孝纯先生属书　启功

注：铃木孝纯，山形县鹤冈市 三川町教育长、神奈川
　　县横滨市桐荫学园校务部长。

作品年代：1993 年
释 文：东林送客处 月出白猿啼
　　　　笑别庐山远 何须过虎溪
　　　　癸酉秋日书唐句 松崎务先生属正 启功

注：松崎务（1942　），アイ・システム株式会社，取缔
　　役会长。

作品年代：1993 年
释 文：归来试捻梅花嗅 春在枝头已十分
　　　　宋代比丘尼之偈也 所谓归而求之有馀师者
　　　　新穗聪照先生属 启功

作品年代：1993 年

释文：明月松间照　清泉石上流

　　　长洲一二先生正之　癸酉夏　启功书

注：长洲一二（1919-1999），出生于东京都，是日

　　本的政治家、经济学者。连任神奈川县知事 20 年，

作品年代：1993 年

释文：玉壶买春　赏雨茅屋

　　　坐中佳士　左右修竹

　　　白云初晴　幽鸟相逐

　　　门胁稔先生属书　癸酉夏日　启功

釋文：翠深开断壁
　　　红远结飞楼
　　　启功书

作品年代：1981 年
釋文：朝辞白帝彩云间
　　　千里江陵一日还
　　　两岸猿声啼不住
　　　轻舟已过万重山
　　　一九八一年春日
　　　启功书

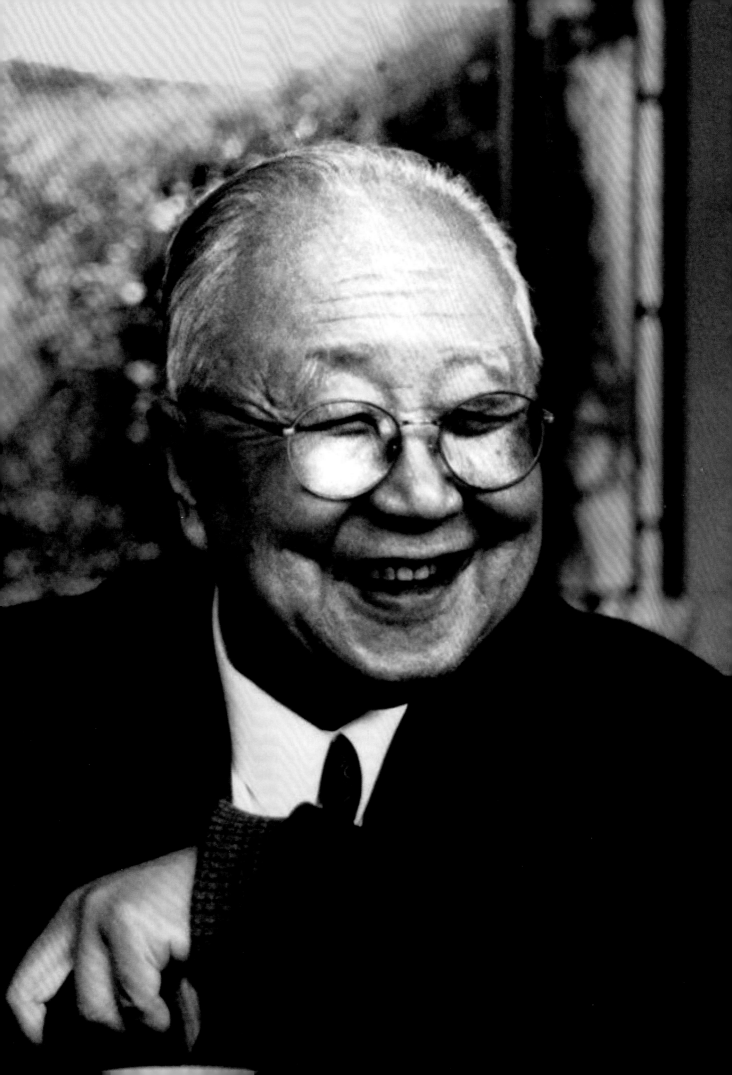

跋

余自少年便好传统书画，入大学始窥鉴定学门径，及至弱冠得遇坚翁。虽凤仰山斗，思愿赐教，然学识别于天渊，思致悬殊万里。故望崇阶不敢抠衣求教。因循数载，坚翁西游，再无亲聆垂训之机会，诚为此生憾事。

光阴荏苒，马齿徒增。同砚之中骅骝先步者屡有，弃毛锥而绾尺绶者亦有之。余驽下之才，碌碌无所短长，浪游东洋五载。蒙章景怀先生俯垂青睐，不以余学愧迂疏，识惭固陋，委以赴和田美术馆续通芳讯之事。自此，余九上百藏山，四谒竹之寺。方知扶桑人士视坚翁为"人间国宝"。谓其书法堪比二王素米，诗似浅近而涵盖渊永，品标云柯而不扶疏。坚翁"如璞玉浑金，人皆钦其宝，莫知名其器"。余深为所动，大野宜白住持更是每每潸然。遂发愿梳理记载坚翁访日交流诸事，将两国人民之稠情古谊并坚翁之卓尔不群公昭读者，流芳后世。

如今拙作《海滋墨缘——启功先生访日交流墨迹选》即将付梓问世，书中展示坚翁书画作品四百馀件，参考书目数十册，相关文章及旧影两百有馀。所选书画作品，件件反复甄别，多数早有出版著录记载，以绝物议。是书虽文拙理浅，然由搜集资料至作稿校对，首尾也竟相跨三载。适值此时，恰逢坚翁诞辰一百零五周年，亦可作一纪念。

成书之际，回首来程，感激良多。首先当谢日本国友人和田公子夫人、大野宜白住持与本国石伟先生、章景怀先生、侯刚先生、雷振方先生，诸位前辈对本书写作提供大量珍贵材料，并在修订之时提出诸多宝贵意见。其次感谢融甫公拨冗作序，咳珠唾玉，挥袂成文。并且抱病躯两校拙稿，实令余铭情五内。三谢望月瑠璃、福山和泉、高翔先生、寿立扬先生、铃木美雪、王立石先生等为本书搜集资料、文章编写提供大量翻译、释文工作，借此聊表谢忱！最后感谢北京师范大学出版社的卫兵老师及其他编辑的辛勤工作，还有不少师长朋友曾给予鼓励帮助，统此敬谢！

<div align="right">

高宇昂　谨识于云鹤楼

2017 年 10 月 3 日

</div>

（编者注：本书中所出现的异体字和古今字、通假字部分转化为通用简体字，有固定词意的或简体字不显现作品意义的均未作改动；又，书中所引文章均依原出版物，不作改动。）

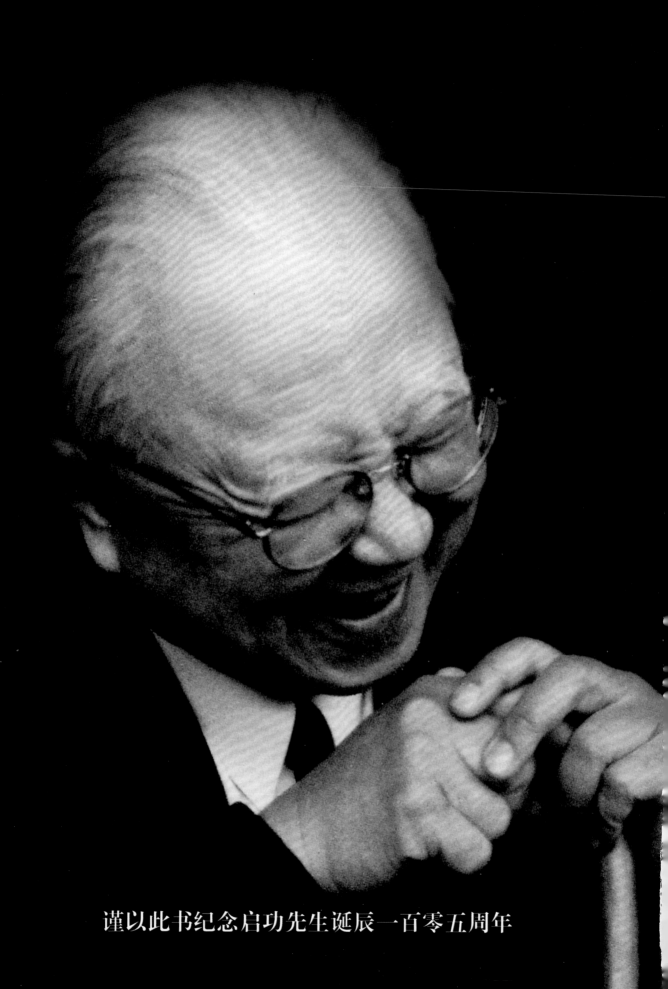

谨以此书纪念启功先生诞辰一百零五周年